伟人毛泽东丛书

主编　邓力群

与书法

中央民族大学出版社　ZHONGYANG MINZU DAXUE CHUBANSHE

2012·北京

图书在版编目（C I P）数据

毛泽东与书法/邓力群主编.—北京：中央民族大学出版社，
2004.1
（伟人毛泽东丛书）
ISBN 978 - 7 - 81056 - 855 - 5

Ⅰ.毛…　Ⅱ.邓…　Ⅲ.毛泽东(1893～1976) —书法—鉴赏
Ⅳ.A841.5

中国版本图书馆 CIP 数据核字(2003)第 121906 号

丛书主编：邓力群
丛 书 名：伟人毛泽东
书　　名：**毛泽东与书法**
出 版 者：中央民族大学出版社
　　　　　北京市海淀区中关村南大街 27 号　　　邮　　编：100081
电　　话：68932218　68472815　　　　　传　　真：68932447
印 刷 者：北京市艺辉印刷有限公司
发 行 者：全国各地新华书店
开　　本：787×960(毫米)　1/16
印　　张：32.5
字　　数：571 千字
版　　次：2012 年 1 月第 1 版第 2 次印刷
书　　号：ISBN 978 - 7 - 81056 - 855 - 5/A · 27
定　　价：52.00 元(普及本)

总　目

前　言

中国书法是以汉字的文义为内容，以某种字体的书写为形式的一种艺术。由于汉字本身具有图画一样的形象，既有意态参差的笔画，又有交叉组合的间架结构以及大小不一、长扁、圆方、斜正各异的字型，遂使中国汉字的书写形成为一门典雅深蕴的书法艺术。从先秦有汉字起，中国书法艺术从甲骨到籀文，从籀文到小篆，从小篆到分隶，从分隶到正楷，以至于章草、汉简、今草、行书，经历了一个漫长的演化过程。在同一字体的书写中又形成了不同的风格，出现了许多著名的、各具特点的书法家，留下了一大批璀璨的书法艺术品。这是我们民族的骄傲，是中国传统文化中光彩夺目的奇葩。

在中国当代的书法艺术发展中，承接历史的传统，达到了新的高度，同样也出现了许多著名的书法家。其中成就最高，最有独特风格的要数中国人民的伟大领袖毛泽东。他在书法艺术的王国里，特别是草书领域，众采百家，专擅一体，可以当之无愧地堪称当代书法艺术大师。

毛泽东革命的一生中，无论是建国前探索革命道路，转战南北的戎马倥偬之时，还是建国后日理万机的工作繁忙之余，他从不间断地苦苦求索，攀登上当代书法艺术的巅峰。从学子时期开始直到上世纪六七十年代，前后经历了五十余年的书法艺术实践，由楷而行，由行而草，既遵循书体传统的轨迹，又超越历史的高峰，创造了自成一家的风格，达到了历史的新高度。

毛泽东的书法艺术成就，一方面来源于对前人书法艺术的承继，一方面来源于他博学多才，天资聪慧，学不纯师，勇于创造。毛泽东是一位伟大的无产阶级革命家，丰富的人生阅历，渊博的知识，广阔的胸怀，豪迈的气概，使他在政治、军事、理论、文化各个领域中树立了丰碑，在书法实践中

1

也融化着他特殊的革命经历、深厚的文化底蕴和创新的时代精神，这可以说是一般从事书法艺术创作的人所无法比拟的。

毛泽东的书法艺术作品散见于他的题词、信札、诗词手迹和手书古人诗词之中，留存于世的大约四五百件。毛泽东的书法艺术经历了一个发展过程，大体可以划分为以下几个阶段：1915—1937年探索时期，代表作品有《明耻篇》读后批语、手书《离骚经》和《夜学日誌》等；1938—1949年成熟时期，代表作品有为陕甘宁边区教师杂志题词、为延安《新中华报》题词、为中央党校题词、为《八路军军政》杂志题词和手书《沁园春·雪》等；1950—1960年深化时期，代表作品有为第一届全国戏曲观摩演出大会题词、为中华全国体育总会成立大会题词、致齐白石先生的信、手书《浪淘沙·北戴河》、《蝶恋花·答李淑一》等；1961—1966年鼎盛时期，代表作品有手书《清平乐·六盘山》、手书《沁园春·长沙》、手书《七律·长征》、手书《忆秦娥·娄山关》、致臧克家的信和"向雷锋同志学习"题词等。

毛泽东的书法艺术深受广大群众的喜爱，也得到海内外学者、政治家和书法家的称道和敬仰。他的墨迹经常出现于报纸、杂志，并已为多家出版单位编辑出版。但十分遗憾的是研究著作并不多见，充分而又实事求是地论述他在书法艺术天地中的地位和贡献更是凤毛麟角。本书仅从已出版和发表的研究成果中选取几部，并作节选和适当删减，汇编成册，是为《书法家毛泽东》。选编中有不足之处，谨请读者批评指教。

编 者

2001年5月

行草书圣毛泽东（节选）

王鹤滨　著

目　　　录

概　　述

　　我们所看到的毛泽东书法作品的遗墨中，有《毛泽东题词墨迹选》（人民美术出版社、档案出版社出版，中央档案馆编，1984 年 5 月），《毛泽东手书古诗词》（中央档案馆编，文物出版社、档案出版社出版，1984 年 7 月），《毛泽东诗词墨迹》、《毛泽东诗词墨迹续编》（文物出版社出版，1973 年 12 月），《毛泽东墨迹大字典》（王跃、李圭珺主编，湖南文艺出版社，1991 年 1 月）。其中，《毛泽东题词墨迹选》所载集的绝大多数作品，有明确的年代可考；因此对探讨毛主席书法艺术的发展过程，有着重要的价值，对毛泽东翰墨艺术的发展分期、分段也可作为部分依据；对分析评述毛泽东书法艺术风格的变化，更是不可缺少的资料。该书收辑最早的题词，为1938 年；最晚为 1965 年。这个时期，也是毛泽东书法艺术活动的重要时期。我们看到毛泽东的早期书法作品有三件，书写于 1915 年和 1918 年。

　　从毛泽东遗墨看，主要有以下四种：题词、信札、诗词手迹和诗词墨稿、手书古人诗词。从遗墨中的书体看，主要有：楷书、行楷、行草三种；从遗墨字体看，有大字和小字。楷书只见于毛泽东书法活动的早期，及个别的题词；行楷则见于题词、书札；行草则多见于信札。毛泽东的诗词墨迹及手书古诗词的手迹中，小字只见行楷一种《致萧子昇》。

　　一位艺术家的诞生，是时代的要求，是时代所赋予的。毛泽东亦然。

　　毛泽东的书法艺术活动，紧紧地依循着实践中国革命道路所进行。走的是在革命实践中突出创造的道路。他学习过历代书法大家，又好像没有专门师从过哪位书法大家，而是博采众长，溶于笔下"化为我用"。从他所遗留下来的早期墨迹中，虽然也可以领略到历史上某书法大师的艺术风格，或碑、帖的痕迹，但都被"改造"得面貌皆非，都是"古为今用"自成一体了。毛泽东深谙唐代书法家李北海（邕）的名言；"学我者病，似我者死。"所以，他对前人的书法，既认真学，又不作书呆子。看看毛泽东的每幅书法艺术作品，就会发现，它们都具有极鲜明的、独创的个性特点；而且，就是

他的书法风格，也都是非常不固定的，随着时间的推移，实践中的应用以及创造活动的发展，他的书法风格也在迅速地变化着。真正是：在书写之前，自己不定框框，书写之后也不留框框，正所谓"意是书之本，象是书之用"（刘熙载《书概》）。正因为如此，可以说他是：笔笔创新，字字意殊，自成一家。

我们所见到的毛泽东的遗墨中，从1915年到1965年，跨度五十余年，展现的是一部雄伟的书法艺术作品巨卷，是一部毛泽东书法艺术创造发展的、最终达到了中国书法艺术史高峰的巨卷。在这五十余年的历史进程中，正值中华民族生死存亡的紧要关头，也是中华大地风起云涌，革命巨浪席卷南北，抗日战争汹涌澎湃，三次国内革命战争狂澜迭至的伟大时代。在第一次国内革命战争失败之后，毛泽东不仅是革命战争的参加者，而且是革命党人一方的指挥者，他既是战士又是统帅。他经历过无数次的大小战斗，组织指挥过多次的重要战役和战略性的军事行动。踏雪山、过草地、涉急滩、越险峰，风餐露宿，硝烟弹流，历史上没有那位伟人、艺术家像他那样知识渊博，把军事、政治、哲学、历史、教育、诗词、散文、书法艺术等集于一身。丰富的经验、渊博的知识、雄伟的气派，培育了他那独特风格的书法艺术。中华民族蹉跎的历史，也造就了历史上书法艺术的最高成就。

在毛泽东书法艺术发展的进程中，我们看到了不同风格、不同书体的四座丰碑：

一、1915年所书写的小字行楷《致萧子昇》；

二、1960年所书写的大字行楷《艰苦朴素》；

三、1963年（推测）所书写的行草取狂草气势的《忆秦娥·娄山关》；

四、1964年以后（推测）所书写的行草取小草气势的《沁园春·长沙》。

我们所说的这四座丰碑，不仅是毛泽东书法艺术发展过程中所创造出来的丰碑，而且也是中华民族书法艺术发展史上的四座丰碑。无论是哪座丰碑，都可以与历史上任何书法大家的作品相抗衡。

虽如此，笔者以为毛泽东最高的书法艺术成就，应该让位于他的行草。即其取狂草气势的行草以及取小草气势的行草，艺术造诣之高，可称得上是中国书法史上一颗最大、最亮、最光辉灿烂的明珠。

一、毛泽东书法艺术的
发展和赏析

如果说，对毛泽东早期或中期的作品，我们还能说三道四的话，但当把毛泽东的晚期作品摆到眼前时，就会顿觉目惊口呆，正如宋·蔡襄所述："精神解领，不可以言事求觅也。"（《蔡襄书法史料记》）这种感觉用唐·张怀瓘《文字论》中所说，"状貌置而易明，风神隐而难辨"，清·包世臣《艺舟双楫》中也道，"性情得于心而难名，形质当于目而有据"等所论。于笔墨之外，也即古人所说的"于无墨处"，寻求意、气、神，确实需要有一番功夫。

索踪、寻迹、探察书家在作品中所寓的情怀、志趣，从作品中窥视书法家的心境状态，笔者是远远不逮的，只好等待"以神遇不以目视，官虽止而神自行"的行家评说了。

我作为书法艺术酷爱者和当年在毛泽东身边的工作人员，现在只能将陪同读者，展开毛泽东书法艺术的长卷，沿着时间的足迹，按他老人家书法风格的变化，将长卷截为两段四期，分别叙述。

（一）刚以达志　柔以抒情

事物的发展过程有其连续性，也有其阶段性。毛泽东书法艺术的发展，有明显的阶段性，而且，其阶段性与客观世界的变化有着密切的关系。

毛泽东书法艺术风格巨大的变化，大体上可以说，新中国的诞生是其分水岭。

在新中国诞生之前，战争蔓延数十年，在中华大地阵痛的年代里，毛泽东的书法风格是以刚达志为主；新中国诞生之后，中国的土地上结束了战争，开始了国家建设的时期，毛主席的书法风格，也随之向外柔内刚，柔以抒情的方向发展，这个发展过程简括于下：

第一阶段：即新中国诞生之前，也即"刚以达志"阶段。它的客观环境是战争，是政治风云瞬息万变的时代。此时期毛泽东的书法风格博变，但总的是雄伟之风，激发人的意志，唤起人的奋发之情和斗争精神。此阶段可分为第一期和第二期。

第二阶段：即新中国诞生之后，也即我们所说的"柔以抒情"阶段。此

阶段毛泽东的书法风格大变，呈现出淡雅之风，这种书法风格，唤起人们的愉快、向上、稳定、平和之情，给人以无限的美的享受。此阶段也可分为两期，即第三期和第四期。

1. 刚以达志

在毛泽东书法艺术发展的过程中，这一阶段，主要特点是，刚以达志，书法风格呈雄强刚健，浩气四溢。这种书法风格无疑与他所处的时代相关，也与他书写的内容相关，同时也与他的个性特点有关。正如他在年轻时写给朋友的信中所讲述的："……天下惟至柔者至刚。久知此理，而自己没有这等本领，故明知故犯，不惜反其道而行之，思之悚然，略可慰者，立志真实，不愿牺牲真我……"很清楚，这种个性特点就理所当然地反映在他的书法风格上。

时代创造了毛泽东，毛泽东思想推动了时代的进展，同时也创造了他的书法风格。所以展现在我们面前的毛泽东在战争年代里的书法作品，散溢着阳刚之美，壮士之气。这也正好符合于中国书法艺术发展史上，历代的书法家和书论家们共同具有的审美观点，即书法艺术作品首先要有骨气、骨力，然后遒润加之的论述。

中国书法艺术尚骨。字首先要有骨气是书法艺术最基本的要求，也是各种书体的基本的要求。犹如人无骨不能称其为人，字无骨不能称之为书。因此，卫夫人茂漪《笔阵图》中论道："善笔者多骨，不善笔者多肉，多骨微肉者，谓之筋书；多肉微骨者谓之墨猪。多力丰筋者胜，无力无筋者病。"从毛泽东的书法艺术风格发展来看，在第一阶段，字如其人。当时，挽救中华民族的危亡要有骨气；对敌斗争要有骨气；站起来的人民，要立于不败之地，去实现英特纳雄纳尔，更需要有一种骨气。于是，刚以达志，结字博变，姿质奇雄，骨力强健，如剑似戟，骨丰肉润的书风就此形成。

在1950年以前，也即获得政权以前的战争年代里，毛泽东的书法艺术作品中，很少见到李世民所强调的"冲合之气"。相反，由于毛泽东具有诗人和艺术家的气质，他的书风个性特点，充满"斗争之气"，"拚搏之气"、"厮杀之气"，"龙跳天门，虎卧凤阙"之气，"龙威虎振，剑拔弩张……之气如危峰阻日，孤松一枝，荆轲负剑，壮士弯弓，雄人猎虎，心胸猛烈，锋刃难当之气"外，又平添了他那种既现实又浪漫的浩然之气和乐观主义情绪，愤慨的情绪，悲壮的情绪，有时也有沉郁的情绪。无论在马背上所哼出来的诗词，或在茅草屋内，土窑洞中，以及古老的明清古建筑物中所产生的词作、书稿、题词，也都是剑，是枪，是炮，很少有田园风光的淡雅、潇闲。这正反映了时代的特征，也反映了书法家的个性特点和书写时的心境。这与

古代的一些书论家的某些论点是相悖的，也是与他本人五十年以后的书法风格大不相同的。在那战争年代里，在与敌人作你死我活的斗争之中，"冲合之气"何来?!

对此，后面都分别有文字论述。

2. 柔以抒情

中华人民共和国的建立，基本上结束了中华大地上常年战争的状态。这一巨大的历史的变迁，使毛泽东的书法艺术风格也随之开始了重大的改变，开始了向中国书法艺术最高意境的水平迈进。

中国书法艺术的美学观念是和总的文学艺术的美学观点相一致的，讲究"行于简易闲澹之中，而有深远无穷之味"，即所谓的"中和"之美。这种"中和"的美学观点，反对偏激，反对过刚过柔。而讲究刚柔共济，实质上是讲究外柔内刚，讲究静中有动，讲究"以动利取势，以虚和取韵"，以韵为主，筋骨深涵。于是有宋曹《书法约言》："笔意贵淡不贵艳，贵畅不贵紧，贵涵不贵露"的论述。要求书法艺术作品应有"含蓄蕴藉"之美。如外柔内刚的太极拳，如乐章《小夜曲》的旋律。这种审美意识强调了矛盾的统一性，强调了字体形质的稳定性，强调了柔雅之美，强调在用笔上的刚柔、斜正、粗细、方圆、藏露、曲直、涩滑、疾徐、断连、留行、平侧，要合理"中和"；用墨的浓淡、枯润；结体布局的黑白、疏密、虚实、主次、向背、和连、欹正、推让等，要巧于安排，以达到："会于中和，斯为美善"的意境。这种"中和"不是绝对地平均。绝对的"中和"，则字不会有态，不会有势，不会有韵；而不偏执的安排，却又要求闲漠、潇远，以达到"飘逸愈沉着，婀娜愈刚健"的境地，也即"落笔峻而结体庄和"的要求。

这种对字体形质要求平淡、潇散、怡静；如陶渊明的诗，如嚼橄榄样的淡中之味。这也反映了对社会的稳定要求，也是和平盛世在意识形态上的反映，也是铸剑为犁的反映，也是毛泽东书法艺术风格变化发展的客观要求，如他所书写的《沁园春·长沙》（见图27），经过了笔耕半个世纪之后，人老字老，达到了疏淡、简远，行草取小草气势的中国书法史上最高的成就。

此阶段分为两期，即第三期和第四期。

（二）毛泽东书法艺术发展的第一期

毛泽东书法艺术发展中的第一阶段第一期的作品，我们选录了三件：包括毛主席尚处于学子时期的作品，有两件，一件是1915年5月7日所写的十六字铭耻；另一件是，1915年9月6日《致萧子昇》信的手稿。还有毛泽

东刚步入社会不久，1918年手书的《夜学日志》四个字，这便是第三件作品。

当我看到十六字铭耻篇，以及他刚刚走入社会时所写的《夜学日志》时，曾想明确地把毛泽东早期的书法作品分期为"学子时期"，作为毛主席书法艺术作品中的早期求索篇，并认为在书法艺术方面，毛泽东是"大器晚成"的巨匠，与他在政治上和诗词上的早期成熟是不一致的；但是以后，当我看到了毛主席手书信札《致萧子昇》的影印件时，却为其精美、纯熟、小字如大字的大家风范的笔墨所震动了。此篇字字骨气雄强，用笔劲健，多藏头护尾，中锋为主，爽爽有飞动之态；屈折之处，钢铁为钩，牵掣之笔，如劲针直下，力注千钧，字疏行密，如万马奔腾，满纸云烟。清·包世臣《艺舟双楫》中论道："小字如大字，以言用法之备，取势之远耳，河南遍体珠玉，颇有行步媚蛊之意，未足为小字如大字也……小字如大字，必也黄庭，旷荡处，直任万马奔腾，而藩篱完固，有直率之气。"包世臣在这段论述中，压抑了一下褚河南，抬出了王羲之的《黄庭》。包世臣时代，尚未发明复印放大机，其实，王羲之的字，一经放大则顿减其妍美，而显出拘谨之态，缺少气势了。随着字体放大得越大，也就更显出其缺欠。褚河南的小字没有放大过。包世臣以王羲之的《黄庭》作为小字为大字的典范，未必得当，也可能为王羲之的名声所慑。毛泽东所书《致萧子昇》，虽是小写行楷，却气势雄浑磅礴，爽爽之气，熠熠之光慑人，满篇字体跃动，欲离纸飞去；再看字体结构疏朗，旷荡，真如包氏所说，"直任万马奔腾"了。毛主席的字则越放大，其气势越强，是真正的"小字如大字"的典范。试问，在中国的书法艺术的长河中，能有几件像《致萧子昇》这样瑰丽的作品在我们的眼前流过?! 又有哪几家巨擘的小写行书墨迹，能与《致萧子昇》雁行?! 无疑，《致萧子昇》书稿是毛泽东书法作品中的第一座丰碑；也是中国书法艺术史上小写行楷的一块巨大的丰碑。

这样，在毛泽东第一期的书法作品中，就有了三种完全不同的书体，完全不同风格的作品：两种楷书，一种小写行楷。仅从这三件作品看，毛泽东在学生时代，以及他步入社会生活中的早期书法作品，就已经表明了他在书法艺术上造诣深厚，已经登堂入室了；和他在政治上的成熟，文学上的硕果并驾齐驱了。实际上，无论在政治上、文学的成就上，还是在书法艺术的造诣上，都已经列入了历史上伟人之中了。不过这种事实，经过了几十年之后，才被世人所共识。

我们所看到的这三篇书法艺术作品，说明了早在毛主席书法艺术发展的第一阶段的第一期，就已经进入到了创作阶段，无论这三件作品中的哪一

件，都带着极强烈的创作精神，都闪烁着极浓重的个性特点，都远远地超出了追慕、临模哪一位书法大家作品的风范。不像历史上一些书法巨匠那样，钻进一家，继承衣钵，然后博采众长，自成一家，但仍带着师承的裰裟，被罩在师承的影子之中。毛泽东的书法艺术的发展，是走的创造的道路，没有去专门地师承哪家。

1. 《致萧子昇》

此篇为小写行书，取楷书的端庄、典雅，通篇整齐、严正；兼草书的流畅、飞动。满纸有如云烟，字体修长，呈长方形。因运笔以藏锋圆笔为主，结体亦方中有圆，方圆结合。应古人所论：涵天地之规矩。挥毫中兼以露锋方笔，字体形质得妍媚遒劲的神采，真是字字珠玉，耀目摄神。通篇字体如大字写法、笔笔不苟，字体结构严谨、宏浑，而又飞动，虽为行楷书体，却笔笔凝重，故既险峻而又沉稳，用笔疾涩、徐润相映，运笔多见笔断意连，断而却连，连而又断，妙趣盎然。字体爽爽，生气勃勃，似熠熠之光摄人神魄，如灿烂星宿列于河汉。虽属小字行书，多数运笔得藏头护尾之妙，虽然为小字却能一横三波，一竖三折，点必顿挫，得筋骨深隐之美。这篇杰作，可以与中国书法艺术史上任何大家的小字抗衡、媲美，将其放大，也可以与任何巨匠的行楷抗衡。是一幅极难得的神品。（见图1）

北宋，苏轼《论书》中说得中肯："凡世之所贵，必贵其难，真书难于飘扬，草书难于严谨，大字难乎结密无间，小字难于宽绰而有余。"毛泽东此幅小字行楷，运用外拓笔法，可以说是字字宽绰、疏朗、筋骨强健。行间较密。有行无列，却又显得通篇紧凑团结、茂密、满纸跃动，如千军万马，列于万阵，箭在弦上，静中有动，待令进军。字字疏宕新颖，拙中见巧。

在这里我们用被书法家赞扬备至，未见微词的文征明小楷墨迹对比一下，便可知毛泽东此篇作品的价值了。文征明所书墨迹影印件《莲社十八贤图记之一》的局部（见图2），为小楷，选自《文征明小楷七种》（上海书画出版社，一九八三年岁末出版）。在其序中，周道振赞誉道，"大书家以小楷著名的，历代不多，传世名迹，如被称为钟繇、王羲之父子所作的《宣示帖》、《乐毅论》、《洛神十三行》等，都是辗转摹刻的拓本也屈指可数，明人谢肇淛说这些钟、王小楷，'皆带行笔'；唐人小楷，'点画谨严'，又不免'偏肥偏瘦'，能够'极意结构，疏密匀称，位置适宜，如八面观音，色相具足'的是文征明。"王世贞则把文征明的小楷推崇到"山阴父子间"的地位。以后几百年里，文征明小楷的盛誉，一直众口一词，似乎也没有人被公评为小楷造诣可以超过他的书家。周氏的评说，给予了文征明小楷以极高的评价，可以说是推崇备至。

在此节中我们没有拿王羲之的小楷作为对比材料，而取了文征明的小楷墨迹影印件，是有原因的。如明·宋濂称："右军小楷真迹人间绝少，世传黄庭多恶札，而乐毅亦梁代模书，像赞非晋笔，米海岳审定，岂容议邪。"这位宋氏对米芾的"审定"相信无疑，而且还不容别人异议。也罢，既有争论，我们就以文征明的小楷作为对比材料，来分析欣赏毛泽东的小字行楷的成就了，虽然小楷和小字行楷不是同一种书体，但有其相同之处，亦均可见书家的运笔、结体、布局、用墨之技巧，均可察寻作品的神采、意趣。

我们所见到的文征明小楷刻石拓本，不同于墨迹的自然流露，经过石刻家的再创造时，把字、行都放在了规整的条格内，故显得字端行正，因此显得与墨迹不同，其实，我们选用的局部《莲社十八贤图记之一》墨迹，才是文征明书法艺术的真面目。（见图2）

读者不难看出，文征明小楷带有二王的意趣，也有钟繇的笔意，但不能说他的书法成就单以此篇论就达到了钟、王的水平。字较媚软，结体虽无矜持之感，但运笔变化较小。

再看毛泽东的小字行书，笔法博变，结体险峻而又庄和，筋骨强健而又洒脱。因点画有立体的效果，故有字体欲离纸飞去的视觉感，通篇字体神采摄入，两厢对照欣赏，读者不难领会毛泽东的小字行书，比之前人更具独到之处了。

2. 十六字铭耻

"五月七日，民国奇耻，何以报仇，在我学子。"

（见图3）

这幅楷书作品，是青年毛泽东在1915年5月，愤笔书写的十六个大字。五月是中华大地鲜花遍野的季节，也是国耻接踵而至，革命志士抛头颅，洒热血，为争取民族独立、自由解放的季节。我们把这幅作品列为毛泽东书法艺术活动早期的作品之一，是有其代表性的。

此幅作品共有十六个字，竖写从右至左，每四个字为一行，成方阵形，显出庄严肃穆的神色，用笔雄拙，刚强有力，筋骨俱盛，溢阳刚之遒劲，少柔媚之妍美，真可称得上钢筋铁骨，金石味足，掷地有声。在字里行间显露出慷慨激昂、誓报国耻的忠气，字字为"金刚瞋目，力士挥拳"，是此篇作品独特的神采。用笔竖粗横细，夸张地吸取了颜真卿楷书的笔法特点，因此作品中带有颜体的风骨；同时也吸收了张裕钊楷书结体，外方内圆的笔法，所以在字体的形质上也带着内圆外方的风貌。然而在字的结体上横笔极细且向右上欹斜取势，加上断笔和重连笔，形成独特的风格，个性非常突出。毛泽东汲取了颜体风格的成分，可能并非偶然，颜体刚健、雄毅正符合毛泽东

所书写的内容，同时有书家亚圣之称的颜真卿为人忠烈，如欧阳修《集古录·唐·颜真卿三十二字帖跋》中赞道："忠义出于天性，故其字画刚劲，独立不袭前迹，挺然奇伟，有似其为人。"朱长文在《续书断》中也称道颜真卿："其发于笔翰，则刚毅雄恃，体严法备，如忠臣义士，正色立朝，临大节不可夺也。扬子云以书为心画，于鲁公信矣。"其字其人正符合青年毛泽东的要求（见图 4）。至于张裕钊的字，糅合颜、柳、欧和魏碑书风，并有其创作，个性明朗，且备受康有为的称道，看作是前无古人的楷书（见图 5）。这大概也是受青年毛泽东所青睐的原因。毛泽东所书《十六字铭耻》当然既不是颜体，也不是张体，而是汲取了他二人的部分用笔结体的风貌。

清·梁巘《评书帖》中论述："欧书横笔略轻，颜书横笔全轻，柳书横笔重与直同。人不能到，而我到之，其力险；人不敢放，而我放之，其笔险。"梁氏的议论评说，道出了书法艺术创造精神的可贵，同时也道出了毛泽东此幅作品的特点。从书法艺术的角度而论，毛泽东在整个书法艺术的活动中，始终都贯穿着这种精神："人不能到，而我到之"，"人不敢放，而我放之"；我们所看到的毛泽东的书法艺术作品中，也都发现："力险"，"笔险"，各种书体个性突出，气势磅礴，以他家为我所用，绝不抄袭，攀摹。

《十六字铭耻》毛泽东在楷书中创造性地使用了笔断意连的笔法，这种笔断意连不是草书或行书中常见的游丝、带钩的笔断意连，而是主要笔画的笔断意连，这在楷书中是仅有的，在隶书中也仅见极个别的字有此现象，这体现了"人不能到，而我到之""人不敢放，而我放之"的气派；同时在点画中，也使用了重笔相连的笔法，如"国"、"耻"、"何"、"学"等字。加强了字体形质的凝重、沉郁、浑厚、倔强的视觉感，也使字的结体出现了奇、险；加上横笔向上右倾斜，增添了字体的动态，这种用笔、结体所产生的气势，正好反映了书家书写时不可遏止的愤怒激情。

从书法艺术上的要求，在楷书中加入了草书的运笔，正是突破了唐楷樊篱的壮举。其实书体间的互相渗入，正是书法艺术的灵魂。唐·孙过庭《书谱》中也曾提到："伯英不真，而点划狼藉；元常不草，而使转纵横。"孙氏道出了书家楷、草用笔互相参用的例子。清·朱和羹《临池心解》也提出："楷法与作行、草用笔一理，作楷不以行、草之笔出之，则全无血脉；行、草不以作楷之笔出之，则全无起讫，楷须融洽，行、草须分明。"包世臣亦云："右军作草如真，作真如草。"（《艺舟双楫》）以上诸家所论，对我们理解、分析、欣赏毛泽东的此篇作品，是很有帮助的。

在中国书法艺术的发展过程中，随着生产力的发展，社会意识形态的变化，对书法艺术作品评价的美学标准是不同的，甚至是完全相悖的。但作为

艺术品的书法艺术，也有其独立的发展规律，因此书法艺术作品有其客观的美学标准。在书法艺术的评论中，有晋书尚韵，唐书尚法，宋书尚意，元、明尚态之说，而各个时代的作品也都有其优和不足之处，作者赞赏清·梁巘《评书帖》中的论述："晋书神韵潇洒，而流弊则轻散；唐贤矫之以法，整齐严谨，而流弊则拘苦；宋人思脱唐习，造意运笔，纵横有余，而韵不及晋，法不逮唐；元、明厌宋之放轶，尚慕晋轨，然世代既降，风骨少、弱"。梁氏的评论说到点子上了，他较客观地、一分为二地道出了不同时代的书法艺术特点。

从书法艺术要求上，贵在创造，毛泽东此幅作品的特点充分地表现出了其创造精神。古人有言，"随人学人成旧人，自成一家始逼真"（黄庭坚《论书》）。毛泽东在学子时期，便有了此种胆识，在书法艺术上独树一帜，难能可贵，这在《致萧子昇》的小字行楷中亦有此强烈的精神。这两种书体，找不到雷同的作品，这种创造精神，一直贯穿着整个毛泽东书法艺术实践活动的全过程。从毛泽东的此幅作品中，可以看到，其用笔结体上横冲直闯，对自己的书法艺术风格的求索和创造。这幅作品是我们所看到的毛泽东书法作品中最早的一件，在此后若干年中，还能看到其书法作品中有此幅字体的神采。从这幅作品中还可以看到，毛泽东是如何善于吸收一些书法家的长处，经过改造，"他为我用"，也可以看到在书法艺术上，他所走的路是创造性的，是披荆斩棘，开辟自己路子的，而且还能窥见，其不留恋已经走过的路，更不走回头路……

在这幅作品中，书写得最奇特的是"国"字，要不是上下文相连，则很难辨认出是什么字，这在楷书中，是未曾见到的。在"国"字的方围内，因使用重连笔，辨别其笔画安排很困难。使人感到国不像"国"。我们不能说，写得让人认不得的字为好，但是，我们可以推测，他在书写这幅作品时，精神和心情是多么的愤慨，受到了极大的震动和刺激。他不安、激动、愤怒填膺，在书写这十六个字时，真有字字血的情感，恰似岳武穆书写"还我河山"时情景吧！明·祝枝山论道："情之喜怒哀乐，各有分数，喜则气和，而字舒，怒则气粗，而字险。"大概毛泽东书写此十六个字时，正是这种情景，"怒则气粗，而字险"吧。其美亦在于"险"。

在中国书法艺术的发展史上，所遗留给我们的，古代书法家的作品墨迹很少了，也极难看到，但毕竟通过辗转摹刻，尚可看到楷书初创时的风貌，被誉为至高的楷书范例，如钟繇的《宣示表》的小楷中，有的字使用游丝相连，带有草法，如"求"字、"郎"字。（见图6）宋徽宗的瘦金体《千字文》的楷书中，亦多有附钩游丝轻连的点画，被书论家概括为"每横顿挫回

笔带细钩牵丝贯气；每竖笔的终末，顿笔成斜点回锋"，突破了唐楷的锢锁（见图7）。毛泽东所书此十六个字，则另辟途径，在学生时期，就独树了自己的书法风格，不同于历史上任何书家的风格，假如古代书论家见此，定会惊叹为"天成"了。

宋·姜夔《续书谱·真书》中强调："真书以平正为善，此世俗之论，唐人之失也。古今真书之神妙，无出钟元常，其次王逸少。今观二家之书，皆潇洒纵横，何拘平正？"姜氏此论亦妙，为毛泽东此幅作品的用笔、结体，提出了评价的依据。可见写出的字也是一样，不平则动，动则势成。毛泽东在书写此十六字时，正值日本帝国主义勾结袁世凯，签订二十一条不平等条约，日本帝国主义一方，想独霸中国，袁世凯一方，想借日本的势力复辟称帝，卖国求荣。1915年5月7日，日本帝国主义向袁世凯政府下达了最后通牒之后，5月9日，袁世凯政府表了态。袁世凯政府的卖国和日本帝国主义的侵略行径，激起了全中国人民的激烈反对，中国人民掀起了轰轰烈烈的反日爱国斗争，才迫使二十一条未能付诸实施，日本妄想独霸中国的美梦才未能实现。年轻的毛泽东正是参加了这一爱国斗争，经历了这一幕"国"将不"国"的现实，才写了这幅字。这幅作品不亦正是其政治实践的历史的见证吗？

从毛泽东此幅书法作品看，已经是步入了创作阶段，书论家孙过庭说："至如初学分布，但求平正，既知平正，务追险绝，既能险绝，复归平正，初谓未及，中则过之，后乃会通，会通之际，人书俱老。"（《书谱》）毛泽东书法艺术的发展也正按孙氏所述规律发展着，此幅作品虽属毛泽东青年时代所书，但已经达到了"务追险绝"的阶段。

蔡邕《笔论》中述道："书者散也，欲书先散怀抱。"此论虽然把书法艺术的作用，说得太狭隘了，但拿来评价毛泽东所写的《十六字铭耻》却很贴切。毛泽东在书写这十六个字时的"怀抱"是什么？正如他自己曾经自况过的："身无分文，忧国忧民。"其作品，也正是抒发了其爱国之心，惜民之情，反抗帝国主义侵略之怀抱。唐·张怀瓘《书议》中亦道："或寄以骋纵横之志，或托以散郁结之怀。"毛泽东所书《十六字铭耻》也即"铭志"，即抒发了"何以报仇，在我学子"之志。这幅作品，也就真正成了他的座右铭，奋斗数十年后，终于壮志已酬，把日本帝国主义的侵略军赶出了中华大地。这《十六字铭耻》折射出"忧愁不平气，一寓笔所骋"（宋·苏轼），"以抒其沉闷之气"（清·郑板桥）。其美表现在笔端之"险"处，外处；更在其"气"处，内处。

3.《夜學日誌》

1918年，青年时代的毛泽东走出校门，踏进了社会，在一所工人夜校任教，倒也闲雅轻松，最主要的是可以借夜校宣传自己的抱负，也可以抒情言志，同时也解决了生计问题。

"夜學日誌"四字，是年轻的毛泽东于1918年，在工人夜校时所书，此四字可定为楷书。从右至左横书，字体成高的长方形，与1915年5月所书写的《十六字铭耻》篇的用笔结字完全不同。此四字的形质有明显的隶意魏风，为近魏碑书体形质的楷书。其中"夜"字长捺大足，带有郑道昭所书《郑文公碑》的书法风格；而"誌"字则与《张黑女墓志》中的"誌"字结体和运笔相近（见图8）。图中所列，但某些点画用笔较细，则又稍带有褚遂良的风骨，这种相近也可能是巧合。可见此四字，毛泽东吸收了多个书家的书法技巧。

"夜學日誌"四字写得端庄、闲雅、舒展、平和，藏锋露锋兼用，圆笔方笔并施，魏碑的风采跃然纸上。总观此幅作品，反映出毛泽东踏出校门，为人师表。此幅作品应是精神安逸，神情宽舒时所作。

此幅作品中的某些运笔方法，在他第二期的书法作品中尚常可见到。如"夜"字的长捺大足，在以后的作品中变化较大，此"足"变成上翘的姿态，如疾行的步履。

北宋·黄庭坚《论书》中强调："欲学草书，须精正书，知下笔向背，则识草书法，不难工矣。"我们只好用《夜學日誌》和《十六字铭耻》，所见到的几乎是仅有的楷书遗迹，作为毛泽东书法艺术发展中第二期作品行楷的基础了。实际上也是如此，这两幅楷书的用笔结体，像影子一样，有时出现在毛主席第二期的书法作品之中。

《夜學日誌》四字，从字体形质和运笔来分析，楷带隶意。魏碑是由隶到楷（指今楷，也即唐楷）的过渡书体，同时此四字兼有草书的情味，故也可以看作是魏碑的风貌，即既有隶书的遗味，又有楷书的新特点，上取魏晋的气质神韵，潇洒风流，跌宕不羁，脱俗的形质，又没有唐楷尚法那种着意雕凿，矜持僵滞的气息，全无整饰的痕迹。

结字带草，格高调清，可为此幅作品的评价，从毛泽东早期的作品即可以看出书家的新意。

（三）毛泽东书法艺术发展的第二期

此期，收集到的作品，时间为1938年到1950年，是时间跨度最长的一

期，在此期间，中华大地上经历了轰轰烈烈的抗日救国战争，惊天动地的第三次国内革命战争，新中国的诞生等重大的历史事件。从 1918 年至 1938 年间，毛泽东的墨迹收集到的极少，因恶劣的环境，艰辛的历程，残酷的战争，使毛泽东的墨迹保留下来的太少了，几乎形成了一个蔓延二十年的空白。幸好 1938 年以后的墨迹有不少保留了下来。这份重要的宝贵的遗产，展现在我们的眼前，极其丰富多彩，毛泽东笔下的风云变化，也正如国际、国内政治局势瞬息万变之态。在此期间，毛泽东的书法艺术作品显示，把书家的雄心壮志和意趣，从笔端倾泄了出来。此期的书法作品表明，毛泽东的笔墨志趣，好像放在了笔墨的变化、运笔、结体的探索上，不少作品真可谓"惟见神采，不见字形"或"庖丁之目，不见全牛"，也如九方皋相马"逾其玄黄牝牡，乃得之"的状况。因此，此期中的不少作品，我们还将在《毛泽东书法艺术评价》中论及。

此期作品，毛泽东用笔结体博变，字体的形质时而如肩负重担的巨人，右肩耸起，体向左斜，抵抗着重大的压力；时而又如"愚公移山"体向右倾，挖山不止；时而藏锋用笔，筋骨深隐；时而又锋芒毕露，笔画如枪似戟；时而字体形质，点画之态如龙威虎震，剑拔弩张，如猛士猎虎，壮士嗔目，宛若与国内外敌人拚搏，厮杀之声可闻。也有很少的作品，用笔跌宕，呈现出喜悦之情……

在此期的毛泽东书法作品中，多数为骨胜风貌，以"标拔志气，辅藻情灵"，壮志凌云，似钟馗捉鬼；间或也出现骨丰肉润、字体神秀的作品。总的来说，在此期间，书家激奋不已的心境，常有表露，字体笔画欹斜，形势夸张，布局奇险，但也有着笔时心情舒畅，欣喜之情泄于笔下，好像字体也随着陕北高原的锣鼓声跳起秧歌舞来，唱起了道情歌曲。

此期作品特点正如一些书画家所评，从心炼神，"从心者为上，从眼者为下"，"炼神最上，炼气次之，炼形又次之"，"得形体不如得笔法，得笔法不如得气象"，"风神骨气者居上，妩美功用者居下"，"书道之妙，神形为上，形质次之"。以上一些名言，既是书法艺术中的重要理论，也是书法艺术实践活动中的总结。总之，毛泽东此期的作品着意于精、气、神、韵为主，而未专事追求字形之美。表现在此期作品笔法博施，结体多变，真是令人目不暇接，想是书家借以抒发志气，挥洒性情，笔下风云变幻，世上雷雨电闪，书家在此期力求"字外之奇"，"笔外之意"，也如李世民《论书》中所强调："惟在求其骨力，而形势自生耳。"

1.《为教育新后代而努力》

1938 年，正是全民抗日战争高涨、民族觉醒的时期，一派大好形势，

大批革命青年、革命知识分子、革命志士仁人，从大后方奔赴延安，延安这座古老的城市青春焕发，热血沸腾，成了集聚全国革命青年、知识分子、志士仁人的革命圣地。

1938 年的春季，毛泽东为陕甘宁边区《边区教师》杂志的题词："为教育新后代而努力"。这是一个重大的战略措施，在战争中办教育，培育人才。毛泽东考虑到抗日战争的长期性，而重视教育工作，这是具有远大眼光的、高瞻远瞩的措施，也是持久战的具体措施之一。抗日战争需要物资、人才，而后者又是决定战争胜负的重要因素，不能只顾打仗而忽略了人才的培养，走过来的人就会发现，这个措施是多么的英明。毛泽东曾强调，没有文化的部队是愚蠢的部队。

此幅作品为行楷，连同落款共三行。整幅作品中的每一个字，用笔圆润、浑厚，笔画多藏头护尾，筋骨内涵，可谓笔笔中锋，结体新奇，布局巧妙，落款则又别出心裁，如草体的"毛"字，落笔的一长长竖画，宛似一苗壮的幼苗，破土而出，矫健有力，显示出一种力量，即是新生事物不可抗拒的力量，与题词最后的"力"字，相应接盼顾。"泽东"二字向右侧推去，几乎与题词的第二行字相接连。如果用形象来比喻的话，此二字形成了"幼苗"的根，而且是茂密而又深的"根"。(见图 9)

从字体的形质和运笔的凝重来推断，毛泽东书写此题词时，心情平静，处于深思的状态。这幅作品，可以看作是毛泽东书法艺术发展过程中，阶段性的代表作之一。这幅作品尚带有第一期作品中《十六字铭耻》的书法风格，雄强、遒劲。不过两个作品的风格又迥然不同，《为教育新后代而努力》用笔圆浑，无剑拔弩张之势，筋骨强健而内涵，较《十六字铭耻》更趋成熟。

书论家认为："笔法尚圆，过圆则弱而无骨，体裁尚方，过方则刚而无韵，笔圆而用方谓之遒，体方而用圆谓之逸。"毛泽东在这幅作品中，运笔以圆为主，但骨坚而肉丰，筋骨深涵而有力，个别字体的笔画出现露锋收笔，而显强峻，亦偶见方笔。九个字中除"而"字外，形体为长方形，但不方正，加扁方的"而"字增加了异趣，在字的环转处用笔略带篆意，故字形方中带圆，字势逸而带遒。

唐·李世民《指意》中论："以心为筋骨，心若不坚，则字无劲健也；以副笔为皮层，副若不圆，则字无温润也。"毛泽东此幅作品充分地显示出劲健、温润，反映出书家书写时心坚、神和的意境。

此幅作品，体方笔圆，丰润劲健，气势豪逸，应李阳冰所论："于天地山川，得方圆流峙之常，于日月星辰，得经纬昭回之度……"（《上采李大

夫书》）从毛泽东所书"为教育新后代而努力"的用笔结字来说，正是巧用方圆，使字体出现豪逸之韵，略加遒健之美。清·刘熙载《艺概·书概》中论道："书一于方者，以圆为模棱；一于圆者，以方为径露，盍思地矩天规，不容偏有取舍。"毛泽东此幅行楷书体，字体形质方中有圆，用笔点画圆中有方，藏中有露，妙趣丛生。

2.《實事求是》

1941年，对我党、我军、我抗日根据地和敌后抗日根据地的人民来说，是抗日战争期间，最困难时刻的开始，日军和伪军把主要力量，甚至几乎把全部的军事力量，压向敌后根据地的军民，日本帝国主义对我抗日根据地实行残酷的、灭绝人性的"三光"政策：杀光、烧光、抢光，并实行长时间的秋季大扫荡。与此同时，日本帝国主义加强了对国民党蒋介石的诱降活动，国民党也同时对我抗日根据地实行封锁，制造事端，军事磨擦迭起，日、伪、顽三股反动势力向我党、我军、我抗日根据地压来；此时也正是国际反法西斯战争最困难的时刻。我抗日根据地的面积缩小了，军队的人数减少了。也就是在这极端的困难条件下，毛主席的书法风格，发生了巨大的变化。

1941年的冬天，毛泽东为中共中央党校题词"實事求是"四个大字，字体从右至左横书一行，为行楷书体，似是用羊毫笔书写在新闻纸上的，行笔方法清晰可见，方笔露锋较多，兼以圆笔、藏头护尾相佐，横笔明显地向右上倾斜，字体也向右侧倾斜。（见图10）

"實事求是"四字，可谓浑厚、凝重、遒健、势强、力厚。屈曲处折笔雄强，而用笔又极意疏荡，神色飞动，骨法润达，意态奇险，点画峻厚，笔法迭宕，气象宏浑，魄力遒健。这四个大字，在毛泽东书法艺术的发展，在运笔结体上发生了阶段性的重大转折，一改过去三年左右时间内在其书法作品中常显露的、某些字体重心向右下移降的、字体向左侧倾斜的书风，来了个九十度的大转变，开始加大了横画右肩高耸的幅度，字体明显地向右倾斜；真可以说是结束了字体的"左冲"，开始了字体的"右撞"。

此四字运笔用墨的特点突出，可借用清·王原祁《雨窗漫笔》中的论述来说明："笔肥墨浓者谓之浑厚，笔瘦墨淡者谓之高逸。"毛泽东所书"實事求是"四字是浑厚之笔。书法艺术强调："须时出新意，自然……"。请看"實"字，钩点之趣盎然。"实"字的第一笔，即"宝盖"上的一点，放在横笔即第三笔右侧的上方，略隐锋下笔，顿挫之后出锋，带出向左上的一钩丝，成一呼之笔，显出了浓郁的顾盼之情，从而引了第二笔，即"宝盖"左侧的点，这第二笔也是该字的第二个点，放在了横笔的第三笔的左端下

方，以方笔重墨取势，收笔时有一不显著的顿挫，着笔外重内轻，并带出一个很不明显的呼笔痕迹，未形成游丝，与第三笔相呼应，成意连之势。这"實"字的第二点，其气势正如书论家所比喻的，如"危崖坠石"或如"巨石当路"。此点书家赋予了千钧之力，致使第三笔的回钩，也不得不采用重按方笔露锋收笔的笔法，以期与左侧的"巨石"抗衡，并取得了藏露的对应；结果这第三笔的强钩，再加上偏右的第一笔"点"，尚未与第二笔的点在重量上取得平衡，书家又用一长横延长右端，以及"實"字末笔的一点向右下移开，才算抵消第二笔"点"和"貝"左竖的重量。从而"實"字形成左实右虚，左密右疏的气势。这样"實"字完成时，便构成了在不平衡中求平衡，在险笔中求稳定了。"實"字下面"貝"三横变成两点，第三横则与"贝"下的小撇，在连笔中消失，这样行楷的"貝"属的三点，点点不同，各成异趣了。

"事"字横笔多。在此幅作品中处理极妙，横横不同，各有异态。第一笔横画首尾稍带上翘，藏头护尾，略带战笔痕迹。竖笔穿其正中，第二横笔取平式，因其屈曲时形成带下垂的肩，竖笔穿通其左侧，这样第二笔横画的右半部与第一横的右半部形成背向的外抱姿势；第三横笔书家写成左上右下的斜点状，几乎被竖笔全部掩盖，只留下向右下的收笔，尚可推测其形态。第四笔横画，形成与第一横笔相反力量的，首尾（起笔和收笔）略向下的姿式，结果与第一笔横画形成了背向的外抱之势。第五笔横画，书家也处理为点状，起笔高落笔稍低，成一仰式的点，与第三笔俯式的点形成顾盼之情。最后的横画，即第六笔横画，成右亢式舟形，首尾上翘，用笔与第一横有别，与第四横笔形成内抱式呼应，竖笔穿过第五点状横画之后，通过第六笔横画之中间部位，最后"事"字形成上密下疏，上部左密右疏，下部右密左疏，最密处在第二、三横笔与左侧短竖及长竖笔之间，四笔融于一起，形成密不透风之处，在第二横笔与右侧短竖和长竖笔之间，形成了一小形三角的空白，构成洞达之情，与左侧的"黑"相对应，形成了以白计黑之妙，"事"字下部疏朗，为书论家所说，形成疏可跑马之处。总观"事"字中六笔横画，长短不一，形态各殊，横间的呼应之情明显，但方式不同，竖笔通过时，或中、或左、或右，亦各呈异趣。

"求"字的特点，其捺极短，落笔一顿后即迅速向右上方"刷"去，刷痕清晰可见，这个极短的捺看去如飞燕奋翅，极富动感。本来书论家习惯地形象比喻"撇捺为人双足"，左撇为左足，右捺为右足，而且应右足强于左足，即捺应强于撇；结果，"求"字的捺，尚略小于上面的啄笔（短撇），构成了奇趣。"求"字的捺向右上"刷"去的笔势，正如包世臣《艺舟双楫》

论述"永"字八法时，提出的法度："捺为磔者，强笔右行，铺平笔锋，尽力散开，而急发也，后人或尚兰叶之势，波尽处犹嬝娜再三，斯可笑也。"毛泽东所书"求"字的捺有其独到之处，而是先顿笔成斜点状，尽力铺开笔锋，缩短了包氏所述的落笔后的长度，"而急发也"。我们所说的"刷"字，即快笔的意思，"刷"字用在此处，倒也形象。

"是"字的撇捺舒展，其长捺为弱起笔，勒笔向右下行，"铺平笔锋，尽力散开，而急发也"。"是"字的捺与"求"字的捺，一长一短，处理巧妙，短者收笔时形成了燕翼，长者收笔时形成了大足，与左撇相映，为人之双足，正疾步走去。

"實事求是"四字，骨肉丰满，茂密流贯，形势错落，奇中求正，运笔疾涩徐迟相应，用墨枯润相当，点画意趣丰富。

"實事求是"中的"求"字，其振翼状短捺，仅见于《魏·曹真残碑》的"公"字有相似的短捺，但远没有毛泽东所书"求"字的短捺之势飞动有趣。（见图11）此幅作品用笔粗犷而沉稳，神态雍容而飞动，气度古拙庄重而有新意，遒健而疏朗。此四字是开毛泽东书法作品字体向右倾斜的先声之作。

3.《準備反攻》

"準備反攻"四字是1942年毛泽东为《八路军军政杂志》创刊三周年书写的题词。毛泽东此期的作品，我们把它列为毛泽东书法艺术发展史上的第二期。此期毛泽东书法艺术作品共同的特点是字体结构奇险，欹斜取势，夸张浪漫，笔法峻拔，气势磅礴，云行电掣，惊人魂魄，布局则疏密对比强烈，个性突出，雄健刚毅。

"準備反攻"四字为行楷书体，明显地运用了草书的气势，任情挥洒，结体奇特。用笔丰厚，峻丽雄浑兼备，筋强骨硬内含，笔画横竖舒张，若似长枪大戟；结体高耸欹斜；雄健恣肆，重心右高左低，飞动纵逸，似鹰击长空，若嵩岱之极峰。（见图12）

书法家公论，书道之妙，神采为主，形质次之，"深知书者，惟见神采，不见字形"。这番议论，很像伯乐相马，不分牝牡，不看玄赤。《準備反攻》整幅作品连同落款，给人以利刃的形态感和力感，好似步枪上的刺刀，斜插上空，宛若威严壮志凌云之势，震人神魄。

《準備反攻》四字成竖写的矩阵形，每个字和整幅作品，飞动感强烈，毛泽东通过书写这四个字的形质、神韵，把他的意志感染给读者，这种无形的力量使读者精神振奋，斗志昂扬，壮怀激烈，热血沸腾，同仇敌忾，浩然凛冽之气顿生，全力以赴"準備反攻"了；并下定决心，排除万难，争取对敌斗争的胜利，这就是此篇艺术作品的威力。书家道："笔者心也，墨者手

也，书者意也。"毛泽东把"意"倾注在书法艺术的作品中，再通过它，去感动读者，动员读者，共同奋斗。

另外，"準備反攻"四字，都具有上合下开的体势，以此四字的结体看，可能汲取了同时夸张了颜真卿及隶书的结体方法，颜体"多上密下疏，似乔岳之高耸"（丁文隽《书法精论》）。读者会发现，当我们阅读这四个字时，宛如仰视山峰、宝塔、火箭，加上字体向上飞动的视觉感，给我们一种可以比喻的形象，这就是书论家所说的"有所象"，若利剑向敌人刺去，似火箭腾空而起，势不可遏。这种书法艺术上的感人效果，正如所论："气须飞动，无凝滞之势，是谓得法"（张怀瓘《玉堂禁经》）；"每字皆须骨气雄健，爽爽有飞动之感……亦须字字意殊"（蔡希综《法书论》）。

这幅作品中的第一个字"準"，上合下开，上密下疏，形成了"剑"的尖刃；下半部的"十"，宛若长枪横戟，"十"的竖努直贯而下，回锋垂露，筋骨强雄，有万钧之力；横笔向右上方插去，其势难当，"攻"字加大了倾斜，势如强弓硬弩，箭在弦，跃跃然欲出；此字底部拓宽，使整幅作品在险峻中取得了稳定。"反"字紧缩，一反一般书法结体的要求，即"小则大之"、"疏者强之"的原则，把"反"字写得最小，加大了此幅作品的不平衡感。"反"字重心上举，好似投出的一枚手榴弹，加重了整幅作品的变化，产生了奇趣，耐人寻味，出现欲纵先收的势态，从而加大了"攻"字的分量。正如一些书家所论，"凡书，笔画要坚而浑，体势要奇而稳，笔法要变而贯"（清·刘熙载《艺概》）；"名手无笔笔凑泊之字，书家无字字叠成之行"（清·笪重光《书筏》）；"作书最忌者位置等匀，且如一字，有收有放，有精神相挽处"（明·董其昌《画禅室随笔》）。这些议论正好说明，毛泽东的书法作品，看去虽然恣肆放纵，但法度却极严谨。可称得上"参差起伏，腾凌射空，风性姿态，巧妙多是也"（明·项穆《书法雅言》）。

再说其四字的篆势。

书法艺术讲究："体方用圆，体圆用方。"《準備反攻》四字在形体上，"準備"二字，均是带有向右上倾斜的竖长方形体，而"反"字则为：左垂右缩的"三角形"体，"反"字为了不与"攻"字的捺在形态上的雷同，书家把"反"字的捺缩写成了一个"点状"。

此幅作品，毛泽东用笔圆浑雄健，篆意浓浓。可以说完全符合蔡邕《篆势》中所述的笔势："扬波振撇，鹰跱鸟震，延颈胁翼，势欲凌云；或轻笔内投，微本浓末；若绝若连，似水露缘丝；凝垂下端，纵者如悬，衡（横）者如编……若行若飞，跂跂翾翾……"北宋黄庭坚亦说："古人论真、行书，以不失篆、分（汉隶）意为上。"总观"準備反攻"四字，均带篆书的笔意、

气势，并带隶书的雄浑、结体，又带草书的情理。"準備"二字，尤构成整幅作品的体势，挺拔有力。

此幅作品，柔中有刚，用柔得刚，刚柔共济，写出的点画，如纯金的和柔而有分量，赤金的神采外敷，骨气内涵，为筋胜之书。总的说来，此幅作品放纵多于收敛，雄强胜于妍媚，故显示出宏浑强大的气势，请看"準備"二字，书写中的四条竖笔，真正是"努若植槊"之力。

此幅杰作，笔势雄强多变，表示出了书家书写时的情感波动、昂扬、壮怀激烈的心境神情，犹如书家把情感泼洒在了纸上。使人感到色彩强烈，于自然之中，显出酣畅淋漓、雄浑倔强，字如奔骖、驰骥。

蔡邕的《篆势》中的论述，恰好是此幅作品的最好评说，似是对此幅作品的专论。请看：

"扬波振撇"。"反"字振撇收捺；"攻"字右旁的"攵"，其撇较敛，却加强了捺势，并在收尾时成上翘之势，略作回锋，变成了"燕尾"，带进了隶意，在沉郁的用笔中产生了动势。由于"攻"字左旁的"工"上横变成了如顿笔一蹲与竖笔相连成一笔直下，而第二横笔，成大的倾斜直冲右上，形成了极强的气势，就弥补了"攵"旁撇的力量不足。

"势欲凌云"。这种飞动感是由于笔法和字的形质所造成的视觉动感。"準備"二字，因其上合下开，上密下疏，字体的拉长，合而给人以向上飞动的感觉；"反"字左垂、右敛，其状又似嫦娥奔月；"攻"字向右上方作了极大的倾斜，造成斜向凌空的气势。

"凝重下端"。"準備"二字中，向下方伸延的长竖，都作了垂露回锋的笔法处理，并有区别，避免雷同，在用笔上都加重了下端，试想，哪怕其中有一竖笔采取悬针的笔法，则定会破坏整体的气势，这正如宋·姜夔所论："意尽则用悬针，意未尽须再生笔意，不若用垂露耳"（《续书谱》）。毛泽东这种竖势的书写方法，两竖间成背向的外抱式，这种笔势亦可见于《倪宽赞》墨迹中的用笔（传为褚遂良所书）。

"纵者如悬"。这种笔法的气势，"備"字中的三竖表现得最突出，每笔的竖画，都是上轻下重，上细如针，下粗如杵，有轻有重，轻的部分可谓如蝉翼，重的部分可谓崩云。

"横者如编"。作者认为此"编"字可能为编织解；请看"準"字的上半部右侧的"隹"，其中四笔横画用连笔书就，"隹"的左侧立人上的小撇成横起笔，"隹"右侧的"圭"点竖相连，与变形的横笔形成编的形态；"備"字右侧框内的二横与竖笔连书，左盘右纡，形似编织。

再从欹斜取势上看：

25

汉字的结体，自从脱离了篆体后，在字体的结构上，产生了横画从左向右上的倾斜，这种倾斜便使字体产生了飞动感，在毛泽东四十年代的作品中，更加大夸张了这种倾斜的姿势，因而也就加强了字体的飞动感。

"準備反攻"四字的结体，正如隋僧人书法家智果在《心成颂》中所描述的，对结字章法要求的那样："回展右肩，长舒左足，峻拔一角，潜虚半腹，间合间开，隔仰隔覆，回互流放，交换垂缩，繁则减除，疏当补续，分若抵背，合若对目，孤单必大，重并乃促，以侧映斜，以斜附曲，罩精一字，功归自得盈虚，统观连行，妙在相承起伏。"智果对结体、章法的描述，大概是最早的论述了。为了理解智果的议论，我们把明·陈桐《内阁秘传字府》中的比喻拿来说明："点者，字之眉目，横画者，字之肩背，直画者，字之体骨，撇捺者，字之手足，挑趯者，字之步履。"书家和书论家要求所书写的点画须笔笔有情。因此也有了陈氏对字体点画的拟人比喻。

从智果所提出的结字、谋篇的章法看，也宛似为"準備反攻"四字所作出的专论。

"回展右肩"。"準備反攻"四字，都是舒展右肩，尤其是"攻"字的右半侧"攵"，其上部的横画右上倾而粗壮，字体的欹斜使左半部的"工"重心下降，右半侧的"攵"重心移上。

"长舒左足"。"準備反攻"四个字，可以说都是"长舒左足"，没有足，没有撇、捺，则以横笔加大倾斜而形成"假足"以取势，如"準"字的长横，加大倾斜，左边低垂，变成了"左足"之势，其处理笔法如一强撇，"備"字的"亻"旁竖画下端外展，也变成带有撇意的"左足"了；这种借用之笔，实为毛泽东的新创，自然而趣奇。"反"字紧缩右捺，烘托了左撇的长舒，一伸一缩，意趣横生。"攻"字的"工"，缩上横几乎未留痕迹，与"攵"的上横形成了鲜明的对比，同时竖笔虚其下部，出现枯笔，与润笔形成强烈的反差，相反相成，增添了异趣，给人以更强的笔力感和飞动感，"工"的下横，从左下斜拉向上右直去，形象上形成"左撇"的状态，给人以"长舒左足"的感觉。

"峻拔一角"。"準備反攻"四字，字字峻拔右上角，尤其是"攻"字，特别加强了右上角的分量，啄笔变成了粗大的撇状，与"工"旁倾斜的下横，几乎相连成了一笔，从而加大了斜向的气势，也强化了"右肩"，加上"攵"的横笔也使用了重笔，形成了全幅作品中最峻拔的一角。相形之下"攵"部的撇比其啄笔还细弱，用笔之妙，其味无穷。

"潜虚半腹"。虚实的布白技巧，在四个字中，均较明显，尤其是"准备"二字，更显得突出，字体的下半部空白的面积加大，与字体上半部的

"实"，形成了明显地对抗，真可谓"自得盈虚"了；同时，四个字的两侧，则充分地呈现出了"以侧映斜，以斜附曲"的气势。

"準備"二字上实下虚、上密下疏的用笔结体，如包世臣引述邓石如的话说："字画疏处可以走马，密处不使透风，常计白以当黑，奇趣乃出，以其说验六朝人书，则悉合。"（《艺舟双楫》）

"间合间开"。以"準備反攻"四个字的整体看，均为上合下开，"準"上半部的"冫"被书写成了一个大而长垂的"点"状，与右侧"佳"的右部"亻"，成撇竖相连的粗笔，形成局部的上开下合的局势，与"準"字整体的上合下开形成对抗，构成合、开矛盾的统一，合中有开，开中有合的意趣；"備"字三条竖笔，形成了左侧两竖间的上开下合，右侧两竖的上合下开，这就形成了左右间的异趣；中间的一竖笔既可与左侧的一笔相对，又可以与右侧的一笔相对，同时左右边侧的竖笔又可遥遥相对。但总的趋势是上合下开。左右两侧的竖笔则形成了"分若抵背"的姿态，这样"備"字的三竖，左侧竖笔与中间的竖笔形成"（ ）"式的内抱，"合若对目"；右侧竖笔与中间的竖笔形成"） （"式的外抱，"分若抵背"，左侧与右侧的竖笔也成"） （"形的外抱姿态，这如书家所论："字形有内抱，有外抱，如上下两横，左右两竖，其弓之势向外，弦向内者，内抱也；其背向内，弦向外者，外抱也。"（清·刘熙载《书概》）

从汉·蔡邕《篆论》和隋·智果《心成颂》的书论中，我们可以看到毛泽东的书法艺术吸取了前人的法度；然与历史上书法家的行书相比，却充满了时代精神，更具鲜明的个性特点，字体尤其显得雄健飞动，再看古人行楷，则较少变化，未脱楷象，如王羲之的行楷，虽多技巧，但缺乏气势，字体的大小变化较小。

《準備反攻》疏密虚实更具独到之处。

从作品中可以看出，毛泽东是书法中的章法大师，其章法的运用，可以说是前无古人。《準備反攻》虽然只有四个字，但从章法上来讲，其疏密、虚实、动静、展缩、顾盼、节奏、出没、倚伏、向背、推让、藏露、起止、仰覆、正变、开合、错落、左右、上下、点划位置，都极有意致，体现了大师的用心，以白当黑，兴趣盎然。书家论道："古人之书，以章法为一大事，善所谓行间茂密是也"（董其昌《画禅室随笔》），"精美出于挥毫，巧妙在于布白，体度之变化，由此而分"（笪重光《书筏》）。"蔡邕洞达，钟繇茂密，余谓两家一书同道，洞达正不容针，茂密正能走马，空白少而神远，空白多而神密"（刘熙载《艺概》）。刘氏所指，空白少处，而能洞达疏物，致不容针，即所说的神远，空白多处，能使笔画茂密团结，能使走马，称之为神

密，毛泽东所书"準備反攻"四字，用笔结体，正如书家所论，洞达、茂密兼之。

毛泽东此幅作品，每个字都是上密、实，下疏、虚，右占实，左让虚。看"準備"二字，上密，上实，如"準"字上部的"準"，真可谓"密不透风"，然而密而不嫌密，而且"準"亦有疏密之别，其最密处也不是一团死墨，尚留有洞达疏物之隙，呈现出神远之态；下部虚、疏，以白计黑，却疏不嫌其疏，虽能走马，而能茂密团结，现神秘之气。"準"字的长横，起笔重按，落笔后斜勒向右上，形成一杠杆的横杆，其竖笔形成了一个立顶千斤的支柱，由横杆和支柱将"準"字上部密、实、重的"準"部托起，"十"形成了团结茂密之力。"準備"二字的下部，都留有大面积的空白空间，可真谓疏可奔马了。"準備"二字的四条竖笔都采用了回锋垂露的笔法，而且每笔都是上轻、下重、上细、下粗，这样，此二字下部的空白，用以重笔补虚，达到了团结茂密之势。清·冯武《书法正传》解释道："曰空者，即黑白分明也，一字有一字的空处，一行有一行的空处，一幅有一幅的空处也"。"书以疏欲风神，密欲老气，当疏不疏，反成寒乞，当密不密，必至凋疏"（宋·姜夔《续书谱》）。毛泽东笔著黑白得体，"空"字运用得神妙，"风神"、"老气"俱备。

此幅作品中，落款有机地组成了作品不可缺少的部分，使整幅作品起到了稳定的作用，使倾斜不稳的题词，如加上了支柱，使整幅作品不稳中得到了稳定。参差错落中求得了正，整体的正，布白也达到了争让中的统一、均衡。

我们可以用明·董其昌的评论，作为本节的断语："章法为古今第一，其字皆映带而生，或小或大，随手所如，皆入法则，所以为神品也。"

除此之外，我们还要论述一下，"準"帅全篇；"攻"字承上的问题。如前所言"準"字是此幅作品中的第一个字，"準"字上半部的"準"左旁的"冫"，书家把它写成了一个重重的长形竖点状，这也是整幅作品中的第一笔，这一笔下得重，下得好，成为一个动态的、坠落状的竖滴状，正如书家所称道的，其势如危崖坠石。恰好，"準"右半部的"佳"的"亻"，其啄与竖努成一笔而下，在连笔的运动中，笔画"啄"形成了略向上稍凹的短横，与连笔而下的粗努，形成了貌似悬崖峭壁之态，其左旁的第一笔滴状竖点，就宛如巨石从崖上滚落而下，具有万钧之势，"準"字的下部"十"，其长横作大的倾斜，左粗右细，左低右高，这一长横三折用笔，似一长矛利剑向右上方斜刺而去，又似我们曾论述过的一条横杆，以粗状的竖努为一支点，力托整个"準"部，冲和了"準"部左旁如万钧坠石的竖点和其右旁如悬崖峭

壁的连笔"亻"的力度和重量。我们所以再侧重描述一下这个"準"字，正如明·解缙《春雨杂述》所论"一字之中，虽欲皆善，而必有一点、画、钩、剔、披、拂主之，一篇之中，虽欲皆善，必有一二字登峰造极，如鱼、鸟之有鳞、凤以为之主，使人玩绎"；"画山者必有主峰，为诸峰所拱向，作字者必有主笔，为余笔所拱向，主笔有差，则余笔皆败，故善书者，必争此一笔"(清·刘熙载《书概》)；"一点成一字之规，一字乃终篇之准，连而不犯，和而不同"(唐·孙过庭《书谱》)。以上孙氏、解氏、刘氏所论，都提到一个字的重点笔画，一幅作品中的重点字体，这当然是由书家达表、抒情及所书内容的当时的情感所决定的。毛泽东所书"準备反攻"四字，我们选择描述了"準"字第一笔竖点为"準"字的主笔，"準"字为全幅的主字，不知当否？

"準备反攻"中的"攻"字，成扁而向右上倾斜的方形，略带隶意，是通幅作品中四个字的基础，如剑之柄，似塔之基，承受住了整幅题词的重量，又因"攻"字取横的拓开的扁方形，取上合下开之势，加大了"攻字"承受压力的力量，"攻"字左侧的"工"竖画出现了渴笔、枯墨，增添了苍劲的力感，丰富了作品连笔用墨的技巧，枯笔与润笔形成了相反相成的趣味，同时，这一枯笔又加强了字体向上的力量。"行、草则燥润相杂，润以取妍，燥以取险"(宋·姜夔《续书谱》)，道出了毛泽东此笔的妙趣。

毛泽东此篇作品，如按一些古书论家的目光所识，或也可以说稍嫌有"剑拔弩张"之势，但是，按作品的字意，却容不得中和，容不得柔媚。试想，用王羲之《兰亭序帖》的用笔结体，或由赵孟頫的书体来写这几个字，定会使读者大感"剎风景"的，因为任何一件艺术作品，总是内容决定形式，形式顺从内容的要求，如果此幅作品采用书论家所推赏的平淡、柔雅、潇洒的笔法及布局，则难以达到像此幅作品所产生的艺术效果，"準备反攻"所需要的是斗志昂扬，壮怀激烈，要有冲锋陷阵的激情，要有气吞山河的气概，需要的是长枪、大戟、利剑、箭火，需要的是壮士荷戟，猛士猎虎之气概，而不是"簪花美女"吧！

4.《沁园春·雪》

作者看到毛泽东手抄诗词《沁园春·雪》，那是1948年的秋天或秋冬之交的事了，中央机关驻扎在河北省平山县的西柏坡一带，这里是抗日战争期间的根据地，我是重游故地了。抗日战争早期，华北联大曾驻扎在这一带，在1940—1941年间，我曾是华北联大的学生，那时我们有个口头禅："平山不平，阜平不富"。1948年中央机关驻扎在平山，意义重大，是准备进北平的。还在延安时，我们曾为毛主席去重庆与蒋介石和谈，参与修建过延安机

场的。我们知道了 1945 年毛主席飞抵重庆，与蒋介石谈判，柳亚子先生曾向毛主席索诗，于是毛主席把旧作《沁园春·雪》手书相送，结果很快被重庆的一些报刊转抄发表，引起了这座山城的震动，一时形成了《沁园春》的热潮，但传到我们的耳朵里时，已经是事隔三年了。不过，对那时的我们来说，仍是新闻。

《沁园春·雪》，毛泽东书于 1945 年 10 月，行楷书体，从右至左竖写，有行无列，行也不直，字间行间的间隔不大，较紧密，加上长戈大撇，多插入到左邻，看去如满天星斗，满纸云烟。四十年代，正是毛泽东的书法风格欹斜取势，结体多变的时代。此幅作品，字体重心多见向左下垂移，横笔倾斜向右上，左低右高，多左重右轻，产生极强的运动感，用笔方圆结合，藏露兼施，中锋侧锋兼用，结体畅伸左足，回展右肩，形质夸张，纵横不羁，长枪大戟，坚强有力，字形大小错落参差，多数字体左侧降低，右侧升高，重心变化很大。

统观全局，飞动感很强，好像个个字体欲离纸飞去，斑斑驳驳，如灿星之列河汉，又若狂风暴雪满天飞舞；也似斜风泼雨，风卷云行，更像万马奔腾于北国平原，一派壮观景象，马蹄声可闻……（见图 13）

有的作者或说此幅作品汲取了清·郑板桥的书法风格。其实不然，毛泽东的书法风格与郑燮的书法风格，各不相同。郑氏用笔结体、布局，被称为"碎石铺路"，在同篇作品中，其字体东倒西歪，如醉汉步态，而减少了气势。毛泽东此幅作品，取欹斜的气势，字势与篇势统一和谐，给人以淋漓酣畅，纵逸天张，气势连贯，舒展自然的飞动感觉，给人奋发向上的力量。毛泽东的书法艺术与郑板桥书法艺术的区别，我们将设专题分析。

《沁园春·雪》的书作中，把"惜秦皇汉武，略输文采；唐宗宋祖，稍逊……"及"成吉思汗，只识弯……"等字，提笔轻写，想书家定有心意。这，一方面是通篇布局的要求，以与左右，上下的字体作轻重、虚实的呼应、对比，同时不能排除诗人、书家有意地安排，把"秦皇、汉武、唐宗、宋祖、成吉思汗"等历史人物轻写，同时也没有把他们的名字在诗韵里放在强音阶上，书家可能认为，这些历史人物与创造历史的革命人民来说，只能处于"轻、小"的地位了。

王珉《行书状》中所描述的："邈若嵩岱之峻极，灿若列宿之丽天"，正是对毛泽东此幅作品的评述。毛主席没有重写这首诗词（作者看到一幅类似此篇的作品，没有注明书写时期，从用笔结构分析，疑为赝品），大概是想保留它的历史真面目吧。

此幅作品气势壮阔，长剑斜挂，表现出书家惊风拔树，大力移山之志。

5.《星火燎原》

《共产主义是不可抗御的！星星之火，可以燎原！死难烈士万岁！》这幅题词毛泽东书于 1946 年，书体为行楷，带有强烈的草势。书写这幅题词约在 1946 年的年底，正是国民党蒋介石大举向我解放区进攻的时刻。蒋介石想故伎重演，妄想重温 1927 年"4.12"大屠杀的美梦，妄想利用美帝国主义者的武器、支持和其他的援助，狂妄地叫嚣，要在三个月内消灭我党、我军，抢夺抗日战争胜利的果实。毛泽东此时重题《星星之火可以燎原》，教育全党不要被貌似强大的反动力量所吓倒。书写出《死难烈士万岁！》怀念烈士，烈士的鲜血不能白流，奋起还击。结果，不到三年，第三次国内革命战争胜利结束，雄辩地说明了"共产主义是不可抗御的"真理，也告慰了死难烈士，在北京天安门广场，竖起了革命英雄纪念碑，永志怀念，不忘过去，不忘烈士……（见图 14）

此幅作品为竖写，从右至左三行，加上落款共四行。落款的"东"字，与题词第一行末的"的"字，置于同一水平线上，题词第二行、第三行末一个字"原"和"岁"字，下面留有空白。这样的布局，使整个作品形成为长方形而下面拓宽的"碑状"。

此幅作品圆笔为主，兼用方笔，露锋较多，险峻气势突出，字体大小跌宕，字体结构奇险，欹斜取势，大伸大缩，长撇露锋收笔，如枪似戟，锋利无比。此幅作品突出了擒纵二字，正如宋·苏轼所论："擒纵二字，是书家要诀，有擒纵方有节制，有生杀，用笔乃醒，醒则骨节通灵。"

从毛泽东所书此 24 个字的用笔、结体、布局来看，书家在书写时，心潮起伏，不能平静，忧国忧民之心，泄于笔下。八年的浴血奋斗，抗击日寇，中华优秀儿女前仆后继，日本投降，全国人民取得了抗日战争的胜利，但蒋介石此时，却已磨好了杀人的屠刀，向革命人民、革命军队杀来，向解放区大举进攻。在此背景下，毛主席写下了此篇杰作，对蒋介石的背信弃义，极为愤慨，愤慨之情流于笔锋，用笔刚健，锋芒毕露，极富力感，字字如刀，字字如枪，字字如火，射向敌人。

请看"共"字，第一笔用极强的笔墨努下，为全篇最重的一笔，第四笔为横勒，从很远的左下起笔，力拓向右上勒去，形成全篇最长的一横，收笔时笔锋略顿即迅速一挥，形成似刀尖状的收笔，此笔气势宏浑雄强，运笔中形成"三波"，此横如卫茂漪《笔阵图》中所论："每作一横，如千里阵云。"这"千里阵云"作者体会，一方面指横笔有开阔舒展之势，另一方面运笔有起伏变化，"一横三波"这不仅是对客观物象的抽象的描述，而且是通过字体的气势、韵律、情态所受的感受，产生联想寓意之情。毛泽东所书这一横

笔，所见笔迹富于变化，如千里阵云所截取的一横，这一横画如用具体的形象比喻，似一横戟，或一上了刺刀的步枪更为贴切，带有苏东坡所说的"有生杀"的气势。

"共"字下面两点，虽距离很远，却顾盼有情，表现出情深意远之态。此"共"字的结构非常新奇，横着安排虚实、疏密，别出心裁。"主义"两字几乎不可辨认，似为一个字，而"禦"字上下两部似又分开，易被看作是两个字，"禦"字一反一般结字的规律"上以覆下"，而把下部写得过宽大，这种大胆的结体，一连一分，形成奇趣。"禦"字所以易被误认为两个字，是由于其上部的"御"密而小，下半部的"示"疏而大所造成。"星星"两字，被"共"字的长横推而向左，以下的"之"字被写成了三个连续的点，未见过历史上的书家把"之"写成如此形态，如此率意，如此浪漫。作者推测，书家在书写时，由于情感的激动，达表之情奔于笔端，使三点状的"之"字与"星"的重复符号"々"，被写成了两点，于是形成了几乎相连的五个点，恰如点点星火，用笔之妙，诱人遐思，真是"字外有字"，"字外有意"，意在字外。

"共"字的长横，"火"字、"燎"字、"原"字的长撇，收笔时形成尖锐的露锋，势如长剑耿介，劲松挂崖，骨气峭峻，奇险挺拔，振发动荡，瘦劲书风，字字如剑，气吞环宇，满腔怒火，尽泄纸上，如熊熊烈火，业已燎原。君不见此幅作品中的每一个字都在跃动，如火焰熠熠之光！

此幅作品雄奇峻健，奇拔豪达，质坚浩气，韵高情深，如王羲之所论："每作一字，须用数种意，或横画似八分，而发如篆籀，或竖牵如深林之乔木，而屈折如钢钩，或上尖如枯秆，或下细若针芒，或转侧之势似飞鸟空坠，或棱侧之形如流水激来。"(《书论》)王右军的论述补充了我们对此幅作品赏析的不足，"观其点曳之工，裁成之妙，烟霏露结，状若断而还连，凤翥龙蟠，势如斜而反正"(李世民《王羲之传论》)。唐王此论也正好用来描述此幅作品的气势。

此幅作品似硬毫或兼毫笔所书，横、竖、撇、捺舒展开张，锋芒毕露，结体重心右高左低，斜欹中取正，不平中求稳。"共"字长横收尾时笔锋稍顿而上挑，带出了如王羲之所说的"或横画似八分"之意。

（四）毛泽东书法艺术发展的第三期

中华人民共和国诞生了，虽然说在建国初期曾有抗美援朝战争，但一般地说，在中华大地上结束了多年的战争，开始进入了和平的经济建设时期。

随着国际和国内政治形势的改变，毛泽东的书法艺术也随之发生了巨大的变化。这一标志，反映在书法艺术的作品上，则是以 1951 年毛泽东为第一届全国戏曲观摩演出大会的题词"百花祈放，推陈出新"八个大字开始的。这幅作品几乎完全摆脱了敧斜取势的笔法；同时，多数字体去掉了向右倾斜的形质，其中只有"齐"字尚带有四十年代的遗绪，尚向右侧倾斜，字体的重心向左下部移去。这说明，从五十年代起，毛泽东的书法艺术进入了一个新的领域，开始向书法艺术的高峰攀登。这是个过渡的时期，犹如登山经过长途跋涉，来到了山麓一样，登上顶峰还要付出更大的努力。这在书法艺术上，书家称之为"复归平整"的阶段，这段过渡时期的路程，毛泽东用了十年的时间才走完。

1960 年 10 月 7 日，毛泽东为中共中央办公厅工作人员题词《艰苦朴素》四个大字。此四个字楷书的成分极大，几乎没有改变楷书的形质，只是带钩、游丝较多作为点画间的连接，而减笔的连笔很少，只是"朴"字的"木"旁，第三四笔连为一笔，也可称为符号，被我们定为行楷。这四个字是毛主席书法艺术达到最高水平的转折标志，但我们把它算在了毛泽东书法艺术发展中的第三期作品。《艰苦朴素》四字与毛泽东四十年代所书《实事求是》四个大字相比，已经是"人字俱老"了。此幅作品是第三期终末的代表作，按书论家所评，应为神品，它可以与历史上任何书法大家，当然也包括王羲之的行楷在内，相抗衡或谓过之了。

在此期间，我们尚选择了另一幅作品《人民日报》四个字进行分析、欣赏。此四字虽然没有注有年月，但它书写于新中国诞生后不久，是无疑的。

1.《百花齐放　推陈出新》

1951 年，毛泽东为第一届全国戏曲观摩演出大会题词《百花齐放，推陈出新》，此幅作品是毛主席书法风格重大转变的标志，从此，基本上结束了用笔结体夸张的、横画向右上亢，高耸右肩，结体向右倾斜，长横大撇的书法风格，也可以说结束了"左冲右撞"，刚阳气盛的书法风格，犹如铸剑为犁，从战场上拚杀的、持枪荷戟的勇士，解甲归田，走进了平和的田园生活，书法风格向淡雅闲静过渡了。（见图 15）

此幅作品用笔率意、潇洒、流畅、自然，结体奇拓，落笔铺毫重按和提笔轻写相参，几乎笔笔出现露锋，但因运笔环转、圆润，却有不使读者感到"锋芒毕露"之妙，别有一番风趣、韵律。总观此八个大字，使人如临竹丛，清风飒飒之声可闻，又如兰叶轻摆，洒入空中都是宜人的馨香。八个字中除"齐"字外，都已摆脱了字体向右倾斜的风貌，多数横笔的出落，也都趋平稳。"百"字为此幅作品的首字，笔墨酣畅、润泽，与其右侧平行的"推"

字形成鲜明的对比,"推"字多数笔画轻提,银丝环绕,与"百"字形成笔画粗细的对抗,而又和谐。"新"字用笔结体秀美、端雅,与"百"字相呼应,形成承上、启下之韵,两字末笔收锋一展一收,承上启下之情深涵。"百"字末笔的收锋成露锋向下左,完成了启下的笔意,其带丝虽短,为一呼之笔意长,与"花"字相顾盼,又达到启下之功能;"新"字末笔收笔时,向左下拖去,其笔画虽长,其意却环转向上,意为收笔,笔未到而意到,此为"笔外之笔",完成了承上的作用。"百"、"新"二字内涵"诗眼"之意,成为此幅作品中的"字眼",或可说恰当。

2.《人民日報》

毛泽东所书"人民日報"四字,为行楷书体,单就"人民日"三个字,可视为楷书,因其楷书的形质未变,笔画未减,没有符号出现。"人民日報"四字横书,从左至右,推测这是建国初期的作品,早于"百花齐放,推陈出新"八个大字。此四字用笔圆润,筋骨内涵,似为兼毫所书,藏锋为主,兼施露锋,圆笔为主,兼用方笔,用墨酣畅饱满,于凝重中透有妍丽秀美的生气,屈曲处运笔圆转为主,方折兼顾。字体形态虽然仍带欹斜取势之态,但与之四十年代的作品相比,已向平淡、典雅、奇雄,骨健内涵的方向发展,已经脱去剑拔弩张之气势。中华人民共和国刚刚建立,敌对势力已经基本上退出了中国的政治舞台,帝国主义的势力已经被请出了中国的大陆领土,建国大业刚刚开始,虽然尚受帝国主义的威胁,但或似乎可以熔剑铸犁了。毛泽东此时的运笔结字已经显出了明显的变化,从"人民日報"四字来看,毛泽东在书写时,心情舒畅,因而字态温文尔雅,清秀舒展,是具有明显的过渡期,即第三期的书法作品特点。(见图16)

"人民日報"四字的形质,其横笔仍向右上倾斜,但"日"字加入相反的笔著,此字方围中的二笔横画,变成了从左上向右下书写的两点,与总的字体欹斜的结构成相反的动态,自然成趣,未露相悖的感觉,却达到了相反相成的效果。"報"字中的横笔多数趋平,仅第五笔的强横取大幅度的右上斜倾之势,增加了动态,这一笔大有四十年代中期的遗风,保持了字的形体向右上飞动的趋势。"民"和"日"两字,右肩回展;"報"字取左半侧强的结构,而右肩却较平缩。这四个字,与"準備反攻"四字的神态、气势相比,已经有了明显的变化。"人民日報"四字变得含蓄、温雅。

晋·王羲之《书论》强调:"为一字,数体俱入,若作一纸之书,须字字意别,勿致相同。"毛泽东所书"人民日報"中的"民日報"三字,共有十一笔横画,无一雷同,"報"字左旁的一长横,藏头护尾,从左下向右上斜插,略带凹形仰式,形成与其上三笔横画相应之笔。"日"字方围之中的两

横笔写成了点状，"民"字的第三横笔成"小撇"的形状，此四字的十一笔不同的横画，使字体形成的形质，构成了字体间的顾盼之情。总观"人民"二字其情向左，而"日报"两字之情向右，使整幅作品气脉相贯，现团结之态。

在本节中，我们将着重分析欣赏毛泽东所书写的"人"字。"人"字是这幅作品的第一个字，清·包世臣《艺舟双楫》论道："书之形质，如人之五官四体；书之性情，如人之作止语默……所谓五官成，四体称，乃可谓之形质完善……是故有形质而无性情，则不得为人。"因此，笔画有如拟人的称谓："撇捺者，字之手足，挑趯者，字之步履。"毛泽东所书"人"字，用笔之妙处，正是加强了这种拟人的形象感。

"人"字由一撇一捺组成，书论家常说，撇捺的伸缩变化要有翩翩的风态。毛泽东把此"人"字写得非常生动自然，意趣浓郁，其形质，真的宛如一位"只争朝夕"的人，在急急忙忙地奔波着。书家把左撇拉得很长，撇的上部近直笔，落笔起始后，略向左下倾斜，形成如人体的躯干部，撇的最上部在落笔处，形成了一个较宽些的、从左上到右下方向的斜面，与此撇总的趋向形成异向的对抗，宛如人抬起了面孔，已不是被压得低头的形象了。在长撇下部近收尾处，笔锋较快地运行向左，当接近水平向时收笔，略成护尾式回锋。此撇极强，形成了字体结构的主导的一笔，也是此幅作品的主导体势。清·笪重光《书筏》论道："撇之发笔重，捺之发笔轻"，正好说明了毛泽东所书"人"字的运笔方法。右捺可谓一波三折，弱起笔略带藏锋，这种起笔极难，想是在锋未落纸面前，在空中逆行运动，当笔锋着纸的瞬间，那挥毫的逆锋的笔尖尚未恢复到直锥的状态，这种书写方法，即稍带逆锋落笔，不露锋芒，在行笔后，有一个不明显的、暗渡的小折转，这个变化也是在笔锋的逐渐铺开的过程中完成的。寻着这一捺的运笔再看，笔锋逐渐重按拓宽运行，当把笔锋铺开到近笔锥体的腹部时，又在逐渐提笔收锋的过程中，笔锋又转向，当几乎达到直角时，向右上斜向挑去，形成一夸张而变形的隶书味的长长"燕尾"，略回锋收笔。形成若人行走时踢出的大脚，于是"人"字完成，"奇异生焉"，尽得笔势。所以清·康有为认为，"书法之妙，全在运笔"，也即战国时期的荀况《天论》所说，"形具而神生"。

请看，毛泽东所书写的这个"人"字，好像被赋予了生命，整个字体形成了疾行中的人体状态，而且，这个"人"所表现出来的神采，是位站起来的人，是位摆脱了被重负压弯了腰的人。你看此"人"仰首、挺胸、阔步之态，多么神气，双手背在身后，不长的双腿，这是中国人的双腿，东方人的双腿，不是欧美人的双腿，而且是位中国人口绝大多数的农民和工人的双

腿。从"人"字的形象看，使我联想起了陕北的农民，在河畔或山腰的山路上，急急地奔走着，可能还在他的前面，有一头毛驴儿，也在加快地倒动着四蹄，在主人的吆喊声中，奋蹄疾行……

卫夫人茂漪论书法曾说："每为一字，各象其形，斯造妙矣，书道毕矣！"汉·蔡邕《笔论》中早于卫夫人提到："为书之体，须入其形，若坐若行，若飞若动，若往若来，若卧若起，若愁若喜，若虫食木叶，若利剑长戈，若强弓硬矢，若水火，若云雾，若日月，纵横有可象者，方得谓之书矣。"

请看，蔡邕和卫夫人把书法艺术说得神亦不神！毛泽东所书写的这个"人"字，不是很神吗！而且还带有解放初期那个时代的中国人的精神哩！这就是书法艺术家笔下字体的神韵和性情所在了。当然，卫夫人和蔡邕所论述的内容，毛泽东所写的字，并不是都像字意所指的形象，而是要求书家笔下的字，应显示出一种可比喻的神采、形象，这便是书论家所乐道的："凡状物者，得其形，不若得其势，得其势，不若得其韵，得其韵，不若得其性"（明·李晔）。毛泽东所书"人"字，真可谓性、韵、势、形兼备了。

明·王履一认为："取意舍形，无所求意，故得其形，意溢于形，失其形，意之何哉？"，其实王氏所论与李氏所说并不矛盾。我们在分析、欣赏毛泽东的书法艺术时，都是从作品的形质去着手，着眼去进行分析，欣赏时也是从字体的形质入门，这不能否认，从字体形质能呈现出来势、韵、性情是书法艺术更高层的美。字体的形质是由组成字体的点画布置构成的，不同点画的质量所组成的字体，则可表现出不同的神采，不同的美感，也就产生了不同的质量。书法作品是由书法家手中的笔墨创造出来的，但虽然同一个字，在不同的书家笔下写出来，就会形质、神采各异，所给予读者的感受不同，其美学价值也不同。

3. 《艰苦朴素》

1960年10月8日，毛泽东为中共中央办公厅工作人员题词《艰苦朴素》四个大字（图17）。为行楷书体，除"朴"字外，"艰"、"苦"、"素"三字亦可称为楷，或称楷带草意了，因"朴"字"木"旁的第三四笔连写成符号式样，从整幅作品看便定为行楷了（见图17）。"艰苦朴素"四字，似用兼毫笔书就，用笔迅疾而苍劲，有的笔画可明显地看到涩笔和战笔，行笔流畅而不轻滑，字体形质端庄而不板滞，用笔肥瘦兼施，肥不厌粗，瘦不厌细，圆笔方笔并用，藏锋露锋并行，润墨枯墨兼洒，润而不腻，枯而不燥……如此丰富的笔墨技术，在中国书法史上少见。此幅作品也是毛泽东行楷大字中的最高成就，王羲之的行楷与之相比，顿觉失色。如将王的字放大，即与

"艰苦朴素"同样大小的字体时，便感觉其单薄而无力了。（见图19，20）图中之字是由图18中之字放大而成，以供品评，方见笔者之言不虚。（因书页面太小，显不出笔者所述，如投影放大则知）

这篇书法作品，完成了毛泽东书法风格的重大转变，也是毛主席书法艺术中的第二块丰碑，这幅作品标志着毛泽东的书法艺术进入到最高境界的分水领，从此毛泽东的书法艺术风格进入到平淡、典雅、闲远的境地，步入了书法艺术最高的层次，把中国书法史上的名家大师，抛在了身后。

此篇如与"實事求是"四个大字比较，便可看出其中的明显区别。同是行楷书体，但"實事求是"四字用笔的轻重，笔画的粗细变化较小，用墨也显得单调；最主要的变化是"艰苦朴素"四字，于平淡、闲远中见功夫，减少了横画向右上的倾斜，去掉了字体欹斜取势的风格，显得笔墨丰富自然，如扬帆荡舟，尽随人意，似大海冲浪，进退豁如，若御驰骏骥，不烦鞭策，宛如鱼儿得水，奋尾潜游。

"艰"字右肩顿笔外拓而又将竖笔内收，浑厚强健，"艮"上部的二横，其一为横点状与第二横笔成笔断意连之呼应，两横并形成对目式内抱。"艮"的长竖努带有战笔的意趣，直贯而下，达到底部时顿笔展锋形成一个极强的长挑，这一长挑是整幅作品中最引人注目的枯笔，减少了润泽，加强了苍劲感，作者感到，这一枯笔使字意和笔意吻合了起来，如用肥润之笔写此"艰"字，则会减少"艰苦朴素"的艺术内涵，如用过细之笔，则又显得无力，这种分析，自然是字外之意，笔外之情了。

"苦"字第一笔藏头护尾，用笔圆润，并形成弧形，增强了笔力，筋骨内涵，取篆书笔法；第二笔藏头仰面，露锋收笔，与第三笔相呼应，成一呼之笔，此笔动感极强，如"飞鸟出林"之状，第三笔与第四笔由带钩（粗的）相连，第四笔向左下斜插而下，形成很强的露锋。这样"苦"字的草头，一左一右各不相同，左轻，两笔间以顾盼之情相连，虚连；右重，两笔由粗的带钩相连，实连；左竖藏头护尾，右竖露锋形成异趣。

"朴"字，右半侧的横笔均以"游丝"相连，但其长短粗细有别，形成游丝和横笔"袅空"之姿，"朴"字最后一点，可见顿、挫、转刓三笔之功。正如书论家所说，此点如"狮狻蹲地"之态。

"素"字，第四笔为长横，略带露锋起笔，运笔之中似在顿挫之后，又形成了第二个更小的露锋，然后勒笔向右上方，并渐渐提笔，形成起笔重运笔渐轻的变化，在横勒之中的墨痕，似由不同大小的小片鳞状墨迹相连，如鳞状秋云，似书家从天际截取了一条，补在了"素"字之中，此笔正好印证卫茂漪夫人所描述的"每作一横，如千里陈云"。（见图18）

（五）毛泽东书法艺术发展的第四期

此期作品是毛泽东的书法艺术发展到最高水平的时期，此期的遗墨以行草为主，时间在 1960 年以后，作品即在"艰苦朴素"之后，可以从 1961 年 9 月，毛泽东为宁夏同志嘱书《清平乐·六盘山》开始。此期书法艺术的特点是：一是行草取大草或称狂草的气势，故不少人误认为毛泽东此期的行草为草书或狂草；一是行草取小草的气势，这是此期中其成就的两个高度。笔者认为，后者是更高一层的成就。如果说此期的作品从《清平乐·六盘山》墨迹开始了行草取狂草的气势，到《忆秦娥·娄山关》墨迹，则发展到了此种书体最高水平，成为中国书法历史上最高成就的行草取狂草气势的作品。从手书《清平乐·六盘山》到《忆秦娥·娄山关》中间尚有《七律·长征》（1962 年），《满江红·和郭沫若》（1963 年），也就是说手书《忆秦娥·娄山关》当在 1963 年之后，那么可以把《西江月·井冈山》墨迹，看做是行草取小草气势的第一篇尝试，而到《沁园春·长沙》墨迹，则达到了毛泽东书法艺术的最高成就，也是中国书法历史行草书法艺术的最高成就。

笔者把墨迹《忆秦娥·娄山关》看作是毛泽东书法艺术发展中的第三座丰碑；墨迹《沁园春·长沙》则是第四座丰碑，都是炉火纯青，随意挥就，自然而成，天衣无缝，耀古烁今，前无古人的神品。

我们认为，毛泽东第四期的书法作品中，最高的成就表现在他的诗词手迹上，而不是信札、题词，或手抄古诗词。这也许是因为诗情、书意互相交融、相互辉映的结果。毛泽东在书写他自己的诗词时，会引起往事的记忆，激发起不同的情感，心手相应，笔到意到。此期的手抄诗词书法作品，都达到了书法艺术的很高境界，如果我们借用姚鼐《惜抱轩集》卷四中《海愚诗钞序》的话，把其中的"文"字改为"书"字，则是对毛泽东此期书法艺术作品很好的评述了："其得于阳与刚之美矣，则其书（文）如霆，如电，如长风之出谷，如崇山峻崖，如决大川，如奔骐骥，其光也，如杲日，如火，如金镠铁；其于人也，如凭高视远，如君而朝万众，如鼓万勇士而战之；其得于阴与柔之美者，则其书（文）如升初日，如清风，如云，如霞，如烟，如幽林曲涧，如沦，如漾，如珠玉之辉，如鸿鹄之鸣而入寥廓，其于人也，漻乎其如叹，邈乎其如思，暖乎其如喜，愀乎其如悲……"姚氏所论阳刚之美和阴柔之美，均融于此期毛主席书法作品之中，即表现出了"形""神""意"的刚柔共济之美。

有的书论者把毛泽东行草作品，甚或行楷墨迹，被认为是"狂草"。我

们不同意这种看法。因为草体有草书的规范，书体应以字体的形质来区分，而不以笔墨的气势而区分。例如楷书的形质，一笔不少，也没有应用草书的符号，笔画虽然长枪大戟，任意恣肆，但仍不是草书，更不是狂草，正如康有为所描述的："望之如狂草，不辨一字，细心求之，则真行相参耳，以其真行连缀成册，而人望为狂草……"（《广艺舟双楫》）。关于什么是行书，什么是行楷、行草，什么是草书、狂草，我们将在中国书法艺术综述中论述。作为刍议。

在此期的作品中，我们把《沁园春·长沙》墨迹，放在了《忆秦娥·娄山关》之后，我们推断，不仅《沁园春·长沙》书写在《忆秦娥·娄山关》墨迹之后，从书法风格上来看，《西江月·井冈山》也书写在《忆秦娥·娄山关》之后。这两种书法风格，即行草取狂草气势的《忆秦娥·娄山关》及行草取小草气势的《沁园春·长沙》，哪一种书体写得更高一些，确实让人费些思索。因为古代的书论家，无论对何种书体或书体气势的评说，都离不开以刚为主，还是以柔为主的审美观念。唐·司徒空《诗品》中的论述："雄浑第一，冲澹第二"；唐·张怀瓘《书议》中也认为："风神骨气者居上，妍美功用者居下。"清·笪重光《画筌》中论说："气势雄遒，方号大家，神润幽闲，斯称逸品。"清·王昱《东庄论画》中也强调："大气磅礴，超凡入化，神生画外，为上乘"；清·包世臣《艺舟双楫》也称："合观诸论，则古人盖未有不尚峻劲者矣。"以上诸家的美学观点，都侧重在阳刚之美。唐·李世民《指意》中则强调："用锋芒不如冲和之气。"元·夏文彦则称："……气韵生动出于天成……谓之神品"；明·项穆《书法雅言》也唱出："会于中和，斯为美善"；范温《潜溪诗眼》："行于简易闲澹之中，而有深远无穷之味"；苏轼《书黄子思诗集后》："萧散简远，妙在笔墨之外"；宋·赵孟坚《论书》中亦称："法度端严中萧散为胜耳。"以上诸家所论的实质是侧重阴柔之美，在书法艺术的表现上则为刚柔相济，外柔内刚。毛泽东也曾说过："唯至柔者至刚"。

从以上所引用的书家论述，书法艺术审美成分中，大有"仁者见仁，智者见智"之感。

我们把《沁园春·长沙》放在毛泽东书法艺术作品中的最高位置，有一个重要的理由，便是其难。如朱和羹《临池心解》中所论述的："小楷难，小草尤难"、"小草则顿宕纯和，行间茂密，亦复半致萧远。"朱氏没有说出小草难的原因。毛泽东所书《沁园春·长沙》，行草取小草气势，这是一种新的尝试，创举。这样，行草可以明确地区分出两种派生的书体，即行草取狂草的书体，以及行草取小草气势的书体。我们也只能借用小草和狂草两种书

体，来比喻毛泽东两种不同风格的行草，即以小草取势的行草《沁园春·长沙》和以狂草取势的行草《忆秦娥·娄山关》。小草难的原因，是否可以这样设想，大草（或狂草）如奔骧、驰骥，骑手可任其驰骋，手虽持缰，却勿容鞭策，便可达到奔驰的目的；书写小草则如高超的骑手，胸怀驯马的绝技，或急、或缓、或疾、或徐、或奔、或停、奋蹄高低、凌空踏地，皆须精确指挥，可使所骑骏骥踏出诗歌般的旋律，音乐般的色彩，沉着而痛快，惬意而醋畅淋漓，轻盈自然，潇散虚和，风雅流妍，挥遣不乱。如苏轼《客台别集》中所述："笔势峥嵘，辞守绚烂，渐老渐熟，乃造平淡，实非平淡，绚烂之极。"东坡居士很有感触地诵道："谁知简远高人意，一一笔端百卷书。"

　　毛泽东此期所手抄诗词墨迹，可均视为行草，其情感强烈，神采照人，运笔结体雄强多变，气象万千，结构向心，笔法强劲，对比强烈，节奏鲜明，激情昂扬；又具风流姿媚，雄秀和悦，抒情流美，飞动飘逸，淋漓酣畅，结体舒展。每幅作品都有爽爽生气，气势恢宏，豪放雄浑，柔中有刚，刚柔相济，用笔圆转，方中有圆，筋骨强健。线条流畅，宛如钢丝，挑踢峻峭好似银钩；字体飞动，如鹰击长空，鹍鹏展翅，布局奇险，腾跃跌宕，字体大涨大落，如潮升潮退，用笔重按轻提粗细相间。笔墨动若激流湍瀑一泄千里，静若高峰峻立……此期手抄诗词，可谓件件神采照人，字字慑人心魄，诗情、书意、音韵、精神，尽随笔墨洒于纸上。为中华民族留下了宝贵的书法艺术遗产。

1.《清平乐·六盘山》手迹

　　　　　　天高云淡，望断南飞雁。
　　　　　　不到长城非好汉，屈指行程二万。
　　　　　　六盘山上高峰，红旗漫卷西风。
　　　　　　今日长缨在手，何时缚住苍龙？（见图21）

　　这首词是毛泽东1935年10月的作品，正值中国工农红军经过千山万水，来到了甘肃省的南部。在十月初，突破了敌人的封锁，击退了敌人的骑兵队伍，胜利地跨过了六盘山峰与陕北红军会师，也胜利地结束了二万五千里的征途，这首词，大概也是毛泽东曾说过的，在马背上哼出来的。

　　胜仗之后，毛泽东暨中央红军登上了六盘山巅。此时，正值北国进入深秋季节，万里晴空，阳光旭旭，秋风送爽，只有几片薄云淡抹在蓝蓝的天幕上，西风习习，迎面吹拂，使人倍觉精神抖擞。毛泽东站在六盘山顶，回首凝视那曾经踏过的群山、沟壑，向南展视着那晴朗的天际，此时一排大雁，

宛如一支心灵的队伍，向南飞去，诗人的视线紧紧尾随着奋飞的大雁，一直到群雁消失在视野之外。好一幅舒怀淡抹，情深意浓的画面！"天高云淡，望断南飞雁"，这真是诗中的画，画中的诗。这番情意，激起了诗人思绪翩翩，情意浓浓，在他那博大、爽朗的胸怀中，在高昂的气氛里，也增添了几缕沉思，几层深深的怀念。怀念那留在中央苏区坚持斗争的同志和群众，缅怀那在长征途中的烈士，以及失去联系没有赶上队伍的战士、战友，怀念被敌人关压在监狱中的战友和亲人……啊！让鸿雁把红军到达陕北，翻过六盘山就是陕北了的讯息传给亲人和战友！慰告烈士的亡灵吧！中央红军到达陕北，便奠定了胜利的基础，中华民族奋起有望了。这景象或许是诗人在凝视南方的天际时，在脑际中的天幕上出现的幻景，把深深的遐思化作了鸿雁，展开了双翅，奋力飞回南方。

唐朝诗人和画家王维在《寄荆州张丞相》的诗中，亦曾有句："目尽南飞雁"。王维怀念友人、恩人，在荆门山张望那向南飞去的大雁，直到目所不及的天际，唱出了情意绵绵的诗句。"……目尽南飞雁，何由寄一言"。

毛泽东把"天高云淡，望断南飞雁"放在词首，居高远瞩，气势淡雅而浑逸，情意绵延而博大。毛泽东在诗词中常用鹏、鹰、鹤、雁、凤、鸟……作为形象物，驰骋思绪，寄托情怀，烘托气氛，布置诗境。在1935年2月，《忆秦娥·娄山关》一词中，也曾唱出："长空雁叫霜晨月……"两处写雁，但吟《忆秦娥·娄山关》则情多沉郁。

唐朝诗人王勃曾有名句"落霞与孤鹜齐飞，秋水共长天一色"，成为千古绝唱，虽然所诵景象瑰丽、多采、丰美、情深，但毕竟是反映了诗人孤寂、惆怅的心境，在年轻诗人的口中，却唱出了如此低沉的调子，不能不说受时代的压抑。当然比不上"天高云淡，望断南飞雁"调高、情深、意长……

中央红军登在了六盘山上，英姿飒飒，秋风爽爽，红旗迎风招展，卷着西风作响，在那湛蓝的天幕衬托下，加上白白的薄云数缕，使红旗更加鲜艳、壮丽，宛如片片火焰，映红蓝天，那六盘山峰似臂，擎执着火炬，熠熠之光向大地泼去，此时诗人的情感激扬跌宕，思绪万千，长征途中艰辛的道路，留在了身后。

这幅色彩明快、壮美的画面，激励着革命家的豪情、壮志，宛如踏过这座山峰，胜利就在握了，看吧，革命巨人已将长缨持在手中，苍龙已被踏在了脚下，只是待机而缚了……

毛泽东在1961年9月手书这幅作品时，可以想象，在书家的脑际天幕上，会重现二十六年前的深秋，中央红军踏过六盘山时的情景。故景重温，

毛泽东一边书写，可能还会一边吟诵，把诗情笔意结合在一起，把诗的旋律也融于笔端，变成书法作品的旋律和节奏，并在笔下，把"旄头"改写成了"红旗"，赋予了更加简明的形象。从字体的动态变化，可以看到毛泽东在书写时的激荡心情，流落在笔下的字体，跳荡飞动，激流湍湍，秋风劲拂，红旗急急舒卷；又似乐章时强、时弱、时快、时慢的演奏。白居易的《琵琶行》虽不足比拟这幅作品的音乐感，但尚可拿来比喻这幅作品的部分气势，看那大小字体的错落、跌宕，宛若："大弦嘈嘈如急雨，小弦切切如私语，嘈嘈切切错杂弹，大珠小珠落玉盘……"（见图21）

毛泽东似又登上了六盘山顶，激起了澎湃的思潮，抒发博大的情怀了。

整幅作品成横卷式，竖写，从右至左古式写法，为行草书体，主导字体高耸成长方形。中锋、藏锋为主运笔，通篇气势磅礴，流畅瑰丽，圆润宏伟，筋骨深涵，刚柔共济，字体大小参差、错落，反映了书家的心潮激荡起伏，字体形质舒展，也正说明了书家挥毫时的心情舒畅、惬意。这便是书法家所论："临石侧之水，使人神清，登高万仞，自然意远……"（唐·张怀瓘《书断》）

毛泽东手书《清平乐·六盘山》不仅所书写的诗情意远；而且笔法、结体、章法也都神清意远，轩昂之志，气吞广宇，思逸神超，宏伟发扬。

我第一次看到这幅书法作品时，是1964年和1965年，我曾两次出差西北，路经兰州，并曾在兰州滞留过。可能就在兰州车站的候车室大厅，毛泽东手迹《清平乐·六盘山》似为照相放大的巨幅，悬挂在火车候车室的大厅的墙上，整整占据了一面墙壁的上半部，当我踏进候车室时，立即被这幅巨作所震慑住，整个心神被吸引了过去。作品的气势随着字体的放大而更加强了。用笔结体，笔意笔势，章法布局，浑然天成，字体劲健，钢筋铁骨，环转盘纡如金丝银钩，刚柔共济，金玉其质，神采照人，烁古耀今；动中有静，静中有动，满篇字体飞动，如云鹤遨翅，群鸿戏海，鹰翔长空，鹏飞奋翅；又如奔骏腾骥，纵横驰骤，笔势浩荡若高山泄瀑，飞流直下，势不可遏，给予观者巨大的感受，激起思绪万缕，振奋之情顿生。这种感染力，就是艺术作品的魅力。通过作品，书家把情感、意志传给了读者……

此幅作品词文字体顺写，成横幅共十四行，加上落款，注语五行，成奇数共十九行，每行字多者八个，少者两个，字体大小错落，展缩跌宕。落款时的注语，用最小的字体书写："一九六一年九月应宁夏同志嘱书"，分为两行，一行八个字，一行六个字。"清平乐"的"清"字抬高到作品最高水平线上，形成了整幅作品中不可分割的一部分，落款放到最低，与作品的底线平行，更增加了整幅作品布局起落、扬抑、顿挫之势，极有兴致。如果没有

这样安排的注语和落款，作品的布局则会大大的逊色，如无注语和落款，作品就会显得板滞了。此幅作品行间紧密，似有一股强大的力量，把每行字体凝聚在一起，形成一个整体，给人一种强烈的团聚势态。

行趣生动，布白巧妙，疏密、错落，应接协调，起承转合，随着诗人、书家的情感起伏，笔下的字体大小参差，错落跌宕，在作品中如大珠、小珠自然散落。行气又松动、流畅，变化万千，纵有字体奇大奇小的变化，但却又相反相成，冲合有致，韵味谐和，别有风趣。"古帖字体大小，厥有相径庭者，如老翁携幼孙行，长短参差，而情意真挚，痛痒相关"（清·包世臣《艺舟双楫》）。包氏所论，为毛泽东此幅作品，作了部分的评说。

毛泽东此幅书法艺术作品，充分地表现出了诗人的革命浪漫主义情怀，反映了书家旷逸神远、博大的胸怀，飘飘然有凌云九天之志，有风旋电曳之势，用笔结体自然流美，舒展处如行云流水，激荡处如瀑泄千里，顿挫处如高山凝云。用笔疾涩徐迟，点画轻重粗细，尽随书家的情意流荡而挥洒，诗人吟诵的韵律，化作笔下的字体，龙飞凤舞；随着诗韵，阴阳顿挫起伏，字体也在笔下飞腾跌宕。

书家随着诗情的高低音韵，用次强的笔墨写出了"天高"二字；弱笔写成了"云淡，望断"四字，重笔写了"南飞雁"三字。在"高"字与"云"字的接应处，书家把"云"字的第一笔写进了"高"字的腹部，形成了词连，使人遐想，此云亦高接天际，随着诗词音调的低缓，"云淡"二字用笔淡而轻抹，委婉疏俊，并形成首行上重下轻，上密下疏的格局。轻笔书写的"望断"，与右侧第一行的次强音"天高"二字形成疏密、弱强的对比，也与左侧第三行的"飞"、"雁"两字部分地形成了强烈的对比，同时与下面的"南"字也形成轻重的对抗。从音响效果看，"望断"二字处于音阶的谷底，继而以强音强笔的"南"字，把"望断"二字轻轻地托起。"南飞雁"三字字形加大，笔著加重，每个字都大约为第一行字的一倍大。

"南"字的第一横笔，藏头起始，起笔和落笔稍向上翘，中间略凹。弓背向下的笔势，这一横笔，内蕴力强，与以下的竖笔形成了意连的接应，减免了因环绕连笔所形成的"忌圈"，继而增添了笔趣；并在此处，与上面的"断"字末笔，似触未交；"断"字又与临行的"天"字长撇末端相触，左侧又与"飞"字的末笔相触，形成了三种不同力量的牵制，把"断"字拉了起来，造成"断却不断"的形式。唐·孙过庭《书谱》中提出："连而不犯"，于右任《标准草书》一文中解释："犯即触"，孙氏和于氏所讲，是指点画在一个字体中的关系，牵丝，应尽量避免不必要的"触"，但未提及字间的相触问题。毛泽东在此篇作品中，一个"断"字就与三个方向的字相触，造成

了奇异的接应效果，是有意地犯"触"，还是书家任情意的发展，心手相随，手笔相应，形成自然的犯"触"，造成特殊的效果，让读者的思波联翩，把"天高云淡，望断南飞雁"，开阔旷逸的视觉感和紧密的布局，凝聚力感，形成鲜明对比。"断"字与三个字"触"而未交，真可谓险笔，如果哪怕有一处与相邻的字相交，就会破坏了气势。假设，"断"字末笔与"南"字呼应时，"南"字上部的横笔与竖笔，如不采取意联的笔法处理，也将会大煞风采。

"南"字第三和第四笔形成的连笔，在横行时，利用左肩的下垂和右肩的环屈，形成了弓背向上的形式，这样与"南"字的第一横笔，便形成了"〵"的外抱笔势，笔力惊人，"南"字右侧的竖笔细而断，意连，形成长而细的虚笔，与对侧壮而短的竖笔对比强烈，但取得了"重量"平衡。"南"半围内的"¥"，上部两点重联成一笔，并与相邻的横笔相触、融，造成了极强的"密"；只是在两点连笔的右侧尚带一短钩，与下笔顾盼，才形成了洞达之意；如缺此小带钩，则情意全无，既失去了洞达之意，也失去了顾盼之情。这样，"南"字下部疏朗，空白加大，致使"南"字突出了上密、下疏的对比，也可以说"南"字力结中宫，向上向下伸展，形成"南"字的威严之势。"南"字的上部竖笔高耸，如六盘山峰。

"飛"字保持了繁体"飛"字的形质，欹斜形势，"飛"字上下两个"飛"采取了不同的处理，第一个"飛"第一笔着纸后，即斜飞向右上方插去，然后强展右肩，形成了一个锐角，而后屈而向左下方运笔，到一定深度回笔右上，环转后向右与第二笔相连，相连的策笔又与"飛"字的两竖相连笔，并在上端形成最密处的笔墨。第二竖笔收笔时向左提笔带出呼笔的小钩，与第二个"飞"起笔意连。为造成"飛"字的强烈的飞动感；"飛"字的两竖笔都移于中宫，而且第二个"飛"的起笔很低，形如左脚，然后向右上斜勒而去，并与第一个"飛"的横笔成背向"〵"外抱的姿势，加强了笔力，第二个"飛"横笔之末环转而下，强拉到最低点后盘行向右上，形成了一个大的三角钩区，稳定了整个"飛"字；第二个"飛"右下方构成的大三角空白区，真可谓计白当黑，与其左上密集的笔画形成了疏密对比，极富笔趣。左上洞达，右下茂密。第二个"飛"所形成的空白三角，因其下垂深而大，与左上浓密的笔画处，得到了"重量"上的平衡。

虽然，"飛"字的竖笔与横笔交叉很多，又加上环转、牵丝、带钩所形成的交叉也较多，形成了数个"眼"。书论家认为："字中之圈谓之眼，眼多则如绳萦蛇绾，令人生厌。"（于右任《标准草书》）但是，毛泽东所书"飛"字，因字势险峻，用笔强健，并且在第二个"飛"部的横笔上采取断笔意连

方法，减少了交叉，而且，所出现"眼"的大小跌落极大，形态多变，聚于一隅，不但没有使人产生厌烦的感觉，却产生了意外的奇趣。事物总是一分为二，有时"病"可转化成美。

宋·姜夔论道："当行草时，尤宜泯其棱角，以宽闲圆美为佳。"（《续书谱》）毛泽东所书"飛"字的第一个"飛"，横笔勒后，没有采取环转而下的笔法，而是斜插竖笔，与横笔形成尖锐的右肩，这样，才与第二个"飛"环转的屈曲形成异态对比；这是一险笔，书家既没有用草书环转的笔法，也没有用楷书一般的顿笔而下的方法书写屈曲，而是提笔过渡而下，并且违反一般的"书道"，留下了尖角的右肩；从整个"飛"字看，神采照人，未能察到"缺陷"，这大概也是"书法本无法"的规律在起作用，清·郑板桥说："不拘古法，不拘己见，惟在活而已。"

继之，"不到长城"四字一行，次强用笔，"长"字草写，字小但用笔力量未减，与"城"字笔断意连，宛如是一个字；"非好汉"三字一行，"汉"字左旁"氵"上一点成竖笔形点，且不平直，用笔三折，成一弱"S"状，真可谓是一点之内寓含三转，并且与右侧上部草头的第三笔，遥遥相对，成钳形顾盼，似蟹目相对，挺拔有力。

"屈指行程二"为一行，"屈"字用次强笔著，"行程二"三字均为轻笔弱写，形成了字体大小的跌宕。"万"字另起一行，以下留有大的空白，以达神远的目的；"六盘"两个轻而小的字体，置于大"万"字之下，布局险奇；此行上下形成黑白对比，神秘神远相映。"山"字虽置于行首，但因笔轻字小，似成山的高峰之顶；"山上高峰"四字排为一行，都用轻笔，结果"六盘山上高峰"都用提笔轻写，而且字小。这可能说明，毛泽东书写时的高阔心境，六盘山峰尽在中央红军脚下，在毛泽东同志和红军战士的眼里，这三千米高的六盘山峰，被看作是脚下的"泥丸"了；同时因章法的要求，"行程二"、"六盘"、"山上高峰"形成疏弱的部分，与右、左、上的较密强的字体形成对比。

"红旗漫卷西风"六个字分作两行书写，中强用笔，以下"今日长缨在"五字为一行，为弱笔书写，于是便形成了行与行间的字体强弱相映，行内也有强弱错落，布置巧妙，"手"字位于行首，其下为"何"字，均为强笔，"手、缚"二字各为一行，强笔书写，于是"手何时缚"四字竟成了这幅作品中最强大的字体，也是此词的最强音了，也是词意最浓郁之处。以下"住苍龙"三字用笔轻提弱写，可能是书家对"苍龙"的蔑视吧；而且"龙"字向右侧倾移，"龙"字像尾巴一样的横戈向右拖去，伸在了"缚"字之下。从"龙"字的位置来看，占据在两行之间，行间发生了巨大的争让。

"缚"字如缚，字形大而笔画较细，且多环绕，如带如绳。"龙"字的长尾又伸到"缚"字之下，巧妙的布局，奇妙生焉，使人马上联想到"苍龙正在缚下"，"何时缚住苍龙"只是个时间问题了。这好像是诗人的预言，书家书写到此时，似是有意的安排，或称戏笔吧。当毛泽东同志在六盘山唱出"今日长缨在手，何时缚住苍龙"之后，才一年有余，就发生了西安事变，便捉住了蒋介石。

2.《七律·长征》手迹

红军不怕远征难，万水千山只等闲。

五岭逶迤腾细浪，乌蒙磅礴走泥丸。

金沙水拍云崖暖，大渡桥横铁索寒。

更喜岷山千里雪，三军过后尽开颜。（见图22）

《七律·长征》，毛泽东作于1935年的10月，与所填词《清平乐 六盘山》，是同年同月，当然，无疑《七律·长征》早于《清平乐·六盘山》问世。

毛泽东作《七律·长征》时，红军的长征已近尾声，正如毛泽东所述，"万里长征，千回万折，顺利少于困难不知多少倍，心情是沉郁的，过了岷山，豁然开朗，转化到了反面，柳暗花明又一村了，以下诸篇反映了这种心情"。以下诸篇，大概是指《七律·长征》、《念奴娇·昆仑》、《清平乐·六盘山》等篇了。

毛主席手书《七律·长征》，是在1962年4月20日，比书写《清平乐·六盘山》晚了数月，从书法艺术来讲，《七律·长征》墨迹，更趋成熟些，运笔，布局自然流美，用笔以中锋为主，兼用侧锋，结字的欹斜度更加减少了，在用笔结体和布局上已看不出雕凿痕迹。从书写时的心境来看，可能有所不同：书写《清平乐·六盘山》是应邀之笔，在布局上显有刻意雕凿之痕，这从字体的大小、安排可见。但总的看，用笔流畅，字体舒展飞动，明媚而刚健，表明书家在写此作品时心情舒畅、惬意，加上书家的意境心绪又重新被带到六盘山上，居高视远，气派浩然，流于纸上；《七律·长征》虽然在诗作和书法艺术上讲，都是《清平乐·六盘山》的姊妹篇。但用笔、结体、布局又有了可见的变化，这种变化，一方面由于毛泽东的书法不重复自己，另一方面可能书法家在行笔时不能不受所书写的内容影响；在写《七律·长征》时，运笔稍显持重。《七律·长征》产生的背景，是"柳暗花明又一村"的第一篇，还带有艰辛岁月的影响；而《清平乐·六盘山》则带有似田园、抒情的心境了。如果说《清平乐·六盘山》的字体以流美见长，那么《七律·长

征》的手迹则字体带有峻峭，"生杀"之气尚存。但此篇已无刻意雕凿的痕迹。

《七律·长征》为竖写横幅，加标题、落款、时间，共二十二行，成偶数。行草书体取大草气势，仍带有字体大小参差的风格。用笔圆润遒劲，稍带涩笔，气魄浩大。加以标点符号起到了书法艺术上"补"的作用，浑然一体，成了此幅作品的有机组成部分。

标题"长征诗"三字提笔轻写，"一首"二字小写，并附于"长征诗"的右下，成副标题状，显得空灵剔透，点画淡雅。为了避免板滞，"红军不怕远征难"七字，用笔以中锋圆笔为主。"不"字则以侧锋方笔露锋书写，冲破中锋、圆笔的气势，显得字体峻拔、有生气，也另具韵味，点画之间用笔接应顾盼多情。"万"字用笔重按轻提变化跌宕，在一个字中出现了奇重奇轻，奇粗奇细的运笔风格；形成结体的上重下轻，上密下疏，左重右轻的特点。这大概是毛泽东用笔的新尝试，这个特点在《西江月·井冈山》手迹中，发展成为多数字体的风格。这可谓于矛盾中求统一，于不同中求谐和。

用笔中锋侧锋兼施，圆笔方笔兼用，藏锋露锋兼顾丰富了用笔技巧。"千山"二字词连自然。"间"字形体开张，左右上下拓展，与左邻右舍及上部的字体相争之趣浓郁，有不可侵犯之态，在"间"的字体形质上，形成右上部疏拓，左下部紧密的斜向对比，相反相成。"五岭逶迤腾细浪，乌蒙磅礴走泥丸"十四个字接应紧密，形成全幅作品字体的密集处。"过后"两字词连，"后"字成为全幅作品中最大的结体，用笔强劲，润燥兼施，形成全幅字体的主导字体，与"过"字词连如一复合字。大概书家强调此二字的意义。"过后"即转化到了反面，柳暗花明又一村了的蕴意寄托吧。书法作品中奇大奇小的字出现在同一作品中此幅也可能是个尝试：到《采桑子 重阳》发展到高峰。"尽开颜"三字分为两行，"颜"字收尾，单独占一行，字下形成了全幅作品中最大的空白处。这大概就是书家在布局时，常采用的以白计黑的技巧了。最后，提笔轻书落款和时间。

展示全幅，字体自然参差错落，飞腾跌宕峻健壮观，气势浩瀚，笔法遒劲，情绪激昂，节奏鲜明，淋漓酣畅，气势恢宏，雄纵豪放，刚柔共济。字体大涨大落如大渡河水湍流，一泻千里，如潮升潮退，惊涛骇浪，拍击两岸；如五岭逶迤，高峰叠起，墨舞浪卷，翻滚腾荡，险峻遒健；如红军队伍，来势不可挡，去势不可遏，马蹄声急，喇叭声震，无坚不摧，战无不胜的气概尽洒笔端。脚下青山翠岭，延绵起伏，似大海波涛滚滚，伴着战士的笑声，踏过岷山千里雪涛，书家笔意，如鹍鹏展翅，志高意远。"过后"两字像一道分水岭，把艰辛的里程和胜利的笑颜分开，岷山把长征中的艰难困

苦，留在了后面。

3.《满江红·和郭沫若》手迹

小小寰环，有几个苍蝇碰壁。

嗡嗡叫，几声用凄厉，几声抽泣。

蚂蚁缘槐夸大国，蚍蜉撼树谈何易。

正西风落叶下长安，飞鸣镝。

多少事，从来急，开地转，光阴迫。

一万年太久，只争朝夕。

四海翻腾云水怒，五洲震荡风雷激。

要扫除一切害人虫，全无敌。（见图23—1，23—2）

毛泽东的此幅作品，词作和书写可能在同一时间，即1963年2月5日。此诗的政治含义是非常明显的。中苏论战，与赫鲁晓夫之间的争吵达到了最高峰。1964年，赫鲁晓夫被赶下了台，争论的表面化也结束了。毛泽东借此诗发表了政见和对国际形势的看法。作者把这幅作品引用来，完全是出于书法艺术的需要。它和《清平乐·六盘山》、《七律·长征》可看作是姊妹篇。从时间上来讲《清平乐·六盘山》书写于1961年9月，《七律·长征》书写于1962年4月20日。我们把此三幅作品看作是姊妹篇，还有一个重要的原因，即是她们的风格相近，都是行草取大草气势；书写格式相同，字体大小错落跌宕也都较明显。不过，《清平乐·六盘山》是应邀之笔，《满江红·和郭沫若》是酬诗之作，都渗进了有意识创作的笔意安排。从三者书法艺术的特征分析，亦有明确的区别：《清平乐·六盘山》字体流畅，《七律·长征》则字带峭峻，《满江红·和郭沫若》则用笔上高于前两幅作品，在运笔风格上，更接近于《忆秦娥·娄山关》，这样，我们推测《忆秦娥·娄山关》书写的时间，不早于1963年，便有了根据，而且极大可能书写于《满江红·和郭沫若》之后。因为《忆秦娥·娄山关》更加成熟，书写自然，无雕凿之痕。

此幅作品，竖写成横幅从右至左，加上标题和落款、时间共34行，每行字多者5个，少者3个，用笔以圆笔藏锋为主，方笔露锋兼施。有近十处的词连。（见图23）

4.《忆秦娥·娄山关》手迹

西风烈，长空雁叫霜晨月。

霜晨月，马蹄声碎，喇叭声咽。

雄关漫道真如铁，而今迈步从头越。

从头越，苍山如海，残阳如血。（见图24）

　　毛泽东词《忆秦娥·娄山关》，作于1935年2月。正在长征途中的关键时刻。1934年的10月，中央红军从江西瑞金等地出发，开始了战略性的大转移。这一被迫的行动，是左倾机会主义在党内的领导所造成的，损失极大。中央红军于1935年1月，占领了遵义城，在这里召开了中国革命史上具有重大意义的遵义会议。确定了毛泽东同志的领导权，摆脱了左倾机会主义的统治，使革命有了转机。毛泽东同志重任在身，中国红军的命运，中国革命的成败，系于毛泽东同志一身了。长征的路程尚长，困难重重，正如毛泽东同志所说的："顺利少于困难不知多少倍"。在此种情况下，将革命低潮转向高潮，还要克服多少困难，还要走多长的路程，担子的重量是可想而知的。毛泽东同志带着沉郁的心情，低吟道："西风烈，长空雁叫霜晨月……"，调子是沉郁恢宏的。

　　中央红军迎着凛冽的西风，艰难地前进着……毛泽东同志曾经引用过《红楼梦》中人物林黛玉的话："不是西风压倒东风，就是东风压倒西风！""西风烈"一方面描写冬天的自然气候，也是红军西征迎面感到的冷而强的风霜；同时，不能排除诗人暗示反动派的力量，暂时性的强大和肆虐如凛冽的西风，追击阻截红军北上。"长空雁叫霜晨月"直接给读者的景象是迁移的群雁，在清晨霜月下奋飞。"西风"、"霜月"正表明酷寒、肃杀的景象，宛如红军北上抗日所处的困难环境。像万里长征一样，艰辛地长途跋涉，群雁发出沉沉地低鸣，撕破被严寒所凝固的长空，向无际的寥廓传去；这声音是感到了长途跋涉的疲倦，还是在鼓励着同伴奋翅；飞吧！飞吧！勿停息哟，前面的路程尚远。"马蹄声碎"道出了战斗的激烈情景，战斗发生在拂晓的"霜晨月"下，战场上的奔马时急、时缓、时起、时落，时冲锋跳跃，时环转迂回，时马蹄踏在石路上，时又踏在河滩里，时蹄声铿锵，时又蹄声隐隐；这些马蹄的声音，构成了一个"碎"字，确切、生动、形象；继之，冲锋号响，迎着西风，在群山叠岭间徘徊回荡，延延绵绵。清脆激烈、鼓舞斗志的号声，诗人感到的却是"声咽"，这诗句蕴藏着极大的沉郁之情，是反对蒋介石强压在人民头上战争的檄文，也是反对内战的诗情。蒋介石置国家的危亡，民族的耻辱不顾，使诗人感到悲愤。红军北上抗日，蒋介石重兵扼守关险，堵杀、追击红军，强迫中华儿女互相残杀，这响彻云霄，震撼山峦的号声，成了对战死者的呜咽之声。虽然战斗胜利结束，在伟大诗人的心灵中，却留下的是沉郁的阴影。

战斗大概进行了一天，诗人感到红军战略转移刚刚开始不久，层层的关山，漫长的道路还在前面，蒋介石亡我之心不死，以多于我军数倍的力量，手持优于我军的战斗武器，还加上飞机的侦察袭击……真是如铁的雄关漫道，要付出多少代价才能冲将过去；这须要具有多么大的钢铁意志，须要有多么广深的雄才大略，须要多么高的军事才干和英明的指挥能力呀，要用钢铁战胜钢铁，要用意志战胜钢铁，要用战略战胜钢铁，要用智慧战胜钢铁，要用才干战胜钢铁。"雄关漫道真如铁，而今迈步从头越"。第一次国内革命战争的胜利果实，被右倾机会主义断送了，第二次国内革命战争的大好形势，又被左倾机会主义所破坏，排除了毛主席的领导，使革命力量遭到了巨大的损失，中央苏区被断送了，白区地下党被破坏了，红军战士损失十分之九，这样巨大的代价，换来了党内大多数同志的觉悟，换来了遵义会议，换来了毛主席的领导。毛主席重任在肩，须要他力挽狂澜，把红旗继续打下去，而且要取得胜利。诗人唱出了"而今迈步从头越"，这是革命事业的从头越，也是长征军事路线的从头越，又是红军长征具体道路的从头越，又是战斗了一天，日临黄昏，要开始夜行军的从头越，前面是如海的苍山，层层叠叠似大海波涛，汹涌澎湃，似茫茫大海无边无际，前面还有很远、很远的路程。如血的残阳向西方山后沉去，红军向着残阳走去，沿途洒下了烈士的鲜血，浇灌着这块贫瘠的中华大地，也映红了照在大地上的太阳；客观的景象也确是这样，在敌强我弱的情况下，踏着残阳上路，戴着晨月宿营，只能是夜行晓宿了。

在确立毛主席的领导之后，革命形势迅速地改变，红军围着贵阳城转了几圈，把敌人的阵脚彻底打乱了。蒋介石急忙集兵救援贵阳，我红军在毛主席领导下，挥师北上，把敌人远远地抛在了身后，走大路，住城镇，争取到了主动权。正如诗人在《长征·七律》一诗中所描述的："更喜岷山千里雪，三军过后尽开颜。"此时已是秋高气爽，喜气洋溢，此时红军已不像是长征，而是深秋拉练或旅游了，迈着轻盈的步伐，唱着军歌前进了。

毛泽东所书《忆秦娥·娄山关》被我们看作是他老人家书法艺术发展史中的第三块丰碑，从运笔结体来看，这幅作品书写在《七律·长征》之后，接近1963年毛泽东所书写的《满江红·和郭沫若》，也可能稍晚于《满江红·和郭沫若》。也就是说它的书写时间不早于1963年。此幅为行草书体，取狂草气势，一气呵成，天衣无缝，可以说是毛泽东行草取狂草气势书体的最高成就，也是中国书法史上该书体的最高水平，高于历史上任何书法大家的草书，我们认为此幅作品为行草。正如康有为《广艺舟双楫》所载："望之如狂草不辨一字，细心求之，则真行相参耳，以真行连缀成册，而人望之为狂

草，此其破削之神也；盍少师（杨凝式）结字善移部位，自二王以至颜柳之旧势，皆以履蹩变之，故按其点画入真行，而相其气势为狂草。山谷（黄庭坚）云：世人尽学兰亭面，欲换凡骨无金丹，谁知洛阳杨风于（杨凝式），下笔便到乌丝阑。"康氏所说："真行相参。"从书体分类来说，似不是确切的语言，因为行书是楷书和草书的中间产物，另一方面行书可分为行楷和行草，不过从其描述来看（作者没有看到原作），很可能是我们现在认为的行草？我们引证这段话的意思，是想说清楚，毛泽东所书《忆秦娥·娄山关》是行草不是狂草，在最后一章中我们还将较详细的说明。

毛泽东所书《忆秦娥·娄山关》，可以看出书家在书写时，诗情又把他的意境带回到了长征路上，其奋激之情可见，龙飞凤舞，倾尽所有形容书法艺术的褒词来，也不足以表示此幅作品的造诣，真如孙过庭《书谱》中所述："奔雷坠石之奇，鸿飞兽骇之姿，鸾舞蛇惊之态，绝崖颓峰之势，临危据槁之形，或重若崩云，或轻如蝉翼，导之则泉注，顿之则山安，纤纤乎似初月之出天涯，落落乎犹众星之列河汉，同自然之妙有，非力运之能成，信可谓智巧兼优，心平双畅，翰不虚动，下必有由，一画之间，变起伏于峰杪，一点之内，殊衄挫于毫芒，况云积其点画，乃成其字，……任笔为体，聚墨成形……"也如成公绥《隶书体》中所描述："或若蚪龙盘游，蜿蜒轩翥，鸾凤翔翔，矫翼欲去；或若鸷鸟将击，并体抑怒，良马腾骧，奔放向路，仰而望之，郁若霄雾朝升，游烟连云；俯而察之，漂若清风历水，漪澜成文。"又王羲之《用笔赋》中所论："若长天之阵云，如倒松之卧谷，时滔滔而东注，乍纽山兮暂塞，射雀目以施巧，拔长蛇兮尽力，草草眇眇，或连或绝，如花乱飞，遥空舞雪，时行时止，或卧或蹙，透嵩华兮不高，逾悬壑兮非越。"

毛泽东此幅作品，大气浩然、英俊豪迈、威武刚健、龙腾虎跃、雄强宏浑、气势雄远。此幅作品之用笔，结体，其势若惊雷闪电，其态若龙蛇盘行，其点如飞鸟出林，刚柔共济，气贯全幅，一气呵成，莽苍激越，流转奔放，如瀑之溃泄，如海之倒灌，其势无垠。以幅中锋圆笔，藏头护尾，几乎不见锐利的露锋，环转未见方笔，筋骨深涵，刚筋屈铁，无刻意雕凿之痕，自然流美，圆浑雄强，是难得的神品。（见图24）

此幅真可谓："翩若惊鸿，婉若游龙，飘飘兮若流风之回雪"，或如洛神赋所称："竦轻躯以鹤立，若将飞而未翔"。通幅浑然一体，天衣无缝，难以一个字一个字地分析。笔墨酣畅，无一点一笔不尽意处。

5.《采桑子·重阳》手迹

> 人生易老天难老，岁岁重阳。
> 今又重阳，战地黄花分外香。
> 一年一度秋风劲，不似春光。
> 胜似春光，寥廓江天万里霜。（见图25）

《采桑子·重阳》毛泽东填于 1929 年 10 月，可能是 11 日，因为该日正好是重阳节。是年秋天，红四军在福建省汀江一带歼灭了土著军阀，攻克了上杭。可能就在这次战斗之后而作，想是由"战地黄花分外香"引起诗兴，诗人当时年龄不老，不至于由重阳节唤起诗兴吧。

从《采桑于·重阳》墨迹特征上判断，不早于 1963 年，可能书于《忆秦娥·娄山关》之后，《西江月·井冈山》之前。笔者把这幅作品看作是《忆秦娥·娄山关》后新的风格尝试，即字体的大涨大落、奇险跌宕。这种书法风格最早见于 1961 年，这幅作品可能书于 1964 年，较之 1964 年《致华罗庚》，以及手抄古诗王昌龄《从军行之四》更成熟些。

《采桑子·重阳》为行草，取大草气势，字体大小错落悬殊，笔墨点画粗细大相径庭，有行无列，字体疏拓紧密相间，行间密挤，看去似无行无列，只见满纸墨迹飞舞，云烟缭绕，纵横奔放。落笔纷披，苍劲而超逸，意连而笔纵，大势磅礴，浩气飘洒，气贯江河，运笔婉转回环，笔走龙蛇，雄浑刚健，峻拔刚断。其中"难"字被上下左右十个字体推挤，但无相交相触之笔。"难"字似在拼搏，力敌众迫，意欲争脱困境。

"岁"字上下两部呈不同方向的倾斜，上部"山"斜向右而岳耸；下部倾斜向左而重心左垂，意趣盎然，韵味浓厚，此"岁"字结体斜屈修长，姿媚华美，线条流畅而刚健，意态飞动而沉稳，字奇扭而愈正，笔墨酣畅而含涩。

作品结尾处，笔锋勃然奋力挥洒，掀起巨大的波澜，矗起了一个顶天立地的"霜"字，力重万钧，如天外飞来，占据两行的空间。观此"霜"字，笔法放纵而有度，墨笔浓厚而润泽。如临钱塘观潮，汹涌澎湃，气势慑人，力挽全篇，用笔外柔内刚，筋骨深涵。愈秀美愈刚健，布局奇险。

总观全幅作品，笔画粗粗细细，字体奇奇正正，大大小小，如祖孙携手，老嫩并举，正如清·王澍《论书賸语》所论："以正为奇，故无奇不法，以收为纵，故无纵不擒，以虚为实，故断处皆连，以背为向，故连皆断，正正奇奇，无妙不臻矣。"

此幅作品字体参差错落，运笔恣纵跌宕为特点，字体大小悬殊，奇大奇小，真可谓，大者为"斗"，小者如"豆"了。

6.《西江月·井冈山》手迹

山下旌旗在望，山头鼓角相闻。
敌军围困万千重，我自岿然不动。
早已森严壁垒，更加众志成城。
黄洋界上炮声隆，报道敌军宵遁。（见图26）

这首词毛泽东填于1928年的秋天。据载，1928年10月，毛泽东同志率领秋收起义部队进驻江西、湖南两省边界的罗霄山脉中段，建立起来了中国第一个农村革命根据地。1928年4月，朱德和陈毅同志率领南昌起义保留下来的部队和湖南农军，转移到了井冈山革命根据地，两支队伍会编为工农革命第四军，后称工农红军第四军。1928年8月30日，湖南和江西两省的敌军各一部，乘我军主力还在赣西南未归之际，突袭井冈山。我守军以不足一营的兵力，凭借天险黄洋界，奋勇抵抗，激战一天，将敌人打退，胜利地保卫了革命根据地。《西江月·井冈山》就诞生于这次黄洋界保卫战之后。

这首词雄浑宏强，气派浩大，词调铿锵有力，绘声绘色地唱出了这次保卫战的胜利。这次战斗是以少胜多的范例。

毛泽东在书写这幅作品时，没有注明年月时间，从用笔结字章法推测，在《忆秦娥·娄山关》、《采桑子·重阳》等作品之后，从书法风格看，《西江月·井冈山》更接近《沁园春·长沙》，书体为行草，取小草气势，词连很少。在这幅作品中，在书体上发生了重大的变化，改变了《清平乐·六盘山》、《七律·长征》、《满江红·和郭沫若》、《忆秦娥·娄山关》等作品的风格，即行草取狂草气势的风格。当这种风格达到最高成就《忆秦娥·娄山关》书法艺术之后，毛泽东又开始了新的追求，《西江月·井冈山》手迹，是其中之一。此幅作品摆脱了作品中字体奇大奇小的风格，这种风格，在怀素晚年的作品中表现明显，也见于岳武穆的《前后出师表》中。很明显，毛泽东在此幅作品中又尝试了结体中奇粗奇细的点画配置，在中国书法史中此种用笔结体，实属少见，恐怕前无古人，运笔圆润秀逸，骨丰肉健，筋骨内涵，重笔处真如"森严壁垒"，势如"众志成城"，具有"岿然不动"的神采，意趣浓深。

我们想，毛泽东在手书这首词时，一定会唤起非常惬意的回忆。中央苏区刚刚建立不久，就能以少胜多，打了一次漂亮仗，意义重大，它表明了毛泽东军事思想的胜利，也表明了所创立的革命根据地的胜利，说明了新生力

量是不可战胜的。几十年过去了，就如笔墨一挥间；几十年前的一次战斗，又展现在毛主席的眼前。他老人家在手书此诗时，新中国已经是诞生十几年了。可想而知，毛泽东同志的思绪，随着笔端的运动，飘拂在这几十年中的往事里了……

7.《沁园春·长沙》手迹

独立寒秋，湘江北去，橘子洲头。

看万山红遍，层林尽染；漫江碧透，百舸争流。

鹰击长空，鱼翔浅底，万类霜天竞自由。

怅寥廓，问苍茫大地，谁主沉浮？

携来百侣曾游。忆往昔峥嵘岁月稠。

恰同学少年，风华正茂；书生意气，挥斥方遒。

指点江山，激扬文字，粪土当年万户侯。

曾记否，到中流击水，浪遏飞舟？（见图27 1—2）

毛泽东的《沁园春·长沙》填于1925年，此时诗人在长沙湖南省立第一师范学校读书，正是"风华正茂"之时。

此幅手迹未注明年月日，从运笔、结字、布局来看，我们认为是毛泽东诗词墨迹中最晚的作品，也是最成熟，最高的作品，是毛泽东书法艺术发展史中的第四块丰碑，也是我们所见墨迹中最后的丰碑。为行草书体，小草取势，其中仅有三处两个字的词连，字体基本上个个独立，整篇冲和淡雅，疏朗流畅，字字珠玉，起下承上，左顾右盼，尽得自然之美；脱尽剑拔弩张之势，却筋骨老健，艳美洒落，映带安雅，结字小疏，字间多不连，但气脉通畅，墨润有余，瘠肥合宜，无奇大奇小之字，无奇重奇轻之笔，无欹斜取势之墨，如百侣少年，风华正茂，风度翩翩，漫步缓行于湘江之岸，却胸怀大志"指点江山，激扬文字"，字字润美，飞逸奇雄，骖鸾跨鹤，飘飘欲飞。此幅作品圆笔兼用方笔，藏锋为主，兼施露锋，结体用笔潇洒古淡，极尽江左风流，囊括北碑筋骨，精能疏淡，典雅悠然，处处含蓄，耐人寻味。布局疏密有致，有行无列，行间紧密，几与字间空白相当，结体用笔外柔内刚，"憬拔志气，辅藻情灵"，"使夫观者玩迹探情，循由察变，运思无已，不知其然，瑰宝盈瞩，坐若东山之府，明珠耀掌……心存目想，欲罢不能，非夫妙之至者，何以及此。"（唐·张怀瓘《书断》）

此幅作品简洁疏荡，峻逸而又潇闲洒脱，高秀飘逸而又润韵清淡，真可谓："行于简易闲淡之中，而有深远无穷之味。"（范温《潜溪诗眼》）满纸字

体跃动，如秋风轻拂，如湘江清流荡起的漪澜，细浪抚岸可闻轻拍之声。"笔力惊绝，能使点画荡漾空际，回互成趣"，"简静为上，雄肆次之"（包世臣《艺舟双楫》），也如宋曹《书法约言》所述："笔意贵淡不贵艳，贵畅不贵紧，贵涵泳不贵显露。"

毛泽东所书《沁园春·长沙》，所以能达到如此高的水平，这与他老人家的经历、知识以及他的雄才大略有关："必精穷天下之理，锻炼天下之事，纷绋天下之变……心手相忘，纵意所如，不知书之为我，我之为书，悠然而化，然从技入于道，凡有所书，神妙不测，尽为自然造化，不复有笔墨，神在意存而已，则自高古闲暇，姿睢徜徉。"（郝经《陵川集》）

《沁园春·长沙》墨迹，骨态清和，不激不厉，巍然端雅，清正闲疏，温尔淡润，天然逸出，如宋·蔡襄所述："书法唯风韵难及……清简相尚，虚旷为怀，修容发语，以韵为胜，落华散藻，自然可观，可以精神解领，不可以言求觅也。"（《蔡襄书法史料集》）

《沁园春·长沙》手迹，是毛泽东书法艺术王冠上的一颗明珠、瑰宝。小写行楷《致萧子昇》，大字行楷《艰苦朴素》，行草取狂草气势《忆秦娥·娄山关》和行草取小草势《沁园春·长沙》，都是中国书法史上的至宝，尤其后二者行草作品，使行草书圣的王冠，非毛泽东莫属了。这里我们仍还把行楷书圣的王冠留给王右军，狂草书圣的王冠留给张旭，这叫做留有余地吧。毛泽东所书《沁园春·长沙》无论是诗情还是书法艺术的字韵，可看作是抒情之作，同时也不难看出诗情、字韵的明志抱负，正如诸葛亮所说："非澹泊无以明志，非宁静无以致远。"（《诫子书》）是说，可以作为毛泽东手迹艺术造诣的佐证。

二、毛泽东书法艺术的评述

本章实质上也是对毛泽东书法艺术的赏析，如果说与毛泽东书法艺术的发展和赏析有所不同之处，则一是从纵向的角度分析和欣赏毛泽东书法艺术的发展；一是从横向来分析和欣赏毛泽东书法艺术的特点。这种特点的变化也是一个发展的过程，不管是纵向性的分析也好，还是横向性的分析也好，笔者都是极感力不胜任，仅作抛砖之劳罢了。

在这里展现在我们眼前的：是洋洋洒洒的各种盛开的光辉夺目的艺术花朵，千姿百态的艺术硕果。丰富多彩的作品，使我们目不暇接。从这里我们可以看出毛泽东在书法艺术创造道路上，所踏过的足迹，所走出来的印痕；也可以看到毛泽东书法艺术的硕果，是经过怎样的浇灌培育才结出来的；这里也反映出毛泽东在实践和创造活动中，书法艺术风格是在如何的发展变化，才达到中国书法艺术史上最高成就的。

（一）新理异态变出无穷

毛泽东的书法艺术可称得上是前无古人的博变大师。我们就借用"新理异态，变出无穷"八个字，来说明毛泽东用笔结字不停止地创造和变化吧。

书法艺术自古尚变："凡书通既变，王变白云体，欧变右军体，柳变顾阳体，永禅师、褚遂良、颜真卿、李邕、虞世南，并得书中法，后皆变自体"。（唐·释亚栖《论书》）清·钱泳《书学》中引米芾的话说："古人书笔笔不同，各立面目，若一一相似……则奴书也。"马宗霍《书林藻鉴》称不变师法，则"终属寄人篱下，未能自立"。因此有的书论家强调："全局布于胸中，异态生于指下，气势雄运方号大家。"（清·笪重光《画荃》）苏东坡评吴道子的画："出新意于法度之中，寄妙理于豪放之外。"以上书家和书论家所述，强调艺术的生命，在于一个"变"字。

毛泽东的书法艺术的发展，一直沿着求索创新的道路在实践中发展。他既不遵循拘泥于古人书法艺术大家的足迹，也不墨守他自己所创造出来的既得的成就。他所书写的作品，在书写之前，不定一格，不固定风格，既书之后也不留一格。可以说是笔笔创新，字字新意。

康有为《广艺舟双楫》引唐·张怀瓘的话说："作书必先识势，则务迟涩，迟涩分矣，求无拘系，拘系亡矣，求诸变态，变态之旨，在乎奋斫，奋斫之理，资于异状，异状之变，无溺荒僻，荒僻去矣，务于神采，……得于心而应于手……新理异态，变出无穷，如是则血浓骨老，筋藏肉莹"。这段论述很妙，它恰恰说明了毛泽东书法艺术发展的过程。

打开中国书法艺术中巨匠们的墨迹，书圣王羲之也好，亚圣颜真卿也好，草圣张旭也好，释怀素也好，从他们所遗留下来的作品，我们所见到的，几乎每个大书法家所遗留给我们的书法作品，都是一种变化不大的风格，像他们的面孔一样，到达成熟的年龄以后，几乎无太大变化；否则沙仁不能把王羲之的字集成《圣教序》而保持了书法风格的一致。不同时期的颜体，虽有不同，但基本的风格仍然保留着。毛泽东书法风格的变化之大，会使你目不暇接；这从《毛泽东墨迹大字典》中，可以明显地看出，他老人家一生所书写的同一字体，几无相同。

1. 用笔结体博变

毛泽东的书法作品个性极强，色彩鲜明，笔法、结体特点突出，博变多能，可谓前无古人。王羲之书写《兰亭序》时，其中有二十个"之"字，有数种形态，传为美谈。有的论文赞米芾一篇作品中有数个"三"字，形质各异，引为博能。我们现在从《毛泽东墨迹大字典》中，可以看出，毛泽东在书法作品中，用笔多变，结体异态，是最博变的大师，如果说，在一篇作品中有相同的字，要求在书写时，使它个个意殊，方可为书，如像王羲之、米南宫那样，被称为博变的能手；那么一生之中所书写的同一个字，个个意殊，其难度该有多大，该又如何评价，这就须要书法家每书写一个字，就得要变化笔法和字体的结构了；正是这样，毛泽东落款所收集到的一百六十七个，竟无相同（见图 28、29）；收集的"东"字一百四十八个，形质各异。集起的"之"字八十七个，个个有别（见图 30）；"三"字五十九个，形态个个争奇（见图 31）；"一"字竟有一百多种写法，貌不相同。确实是前无古人了。（见图 32）

试想，如果落款的笔法结体相同，像我们一般签字那样，如何集成"字典"。

笔墨线条和结体丰富多彩的变化，是书法艺术的生命，也是书法家借以抒情达志的惟一手段吧。但自唐楷出现以后，就带来了字体书写的格式化，产生了单调划一的趋向，发展到了清朝，馆阁体盛行，千篇一律，万家一样面孔了。毛主席的书法艺术作品，正好对唐朝以来的矜持书体，猛击了一掌。

2. 隶意魏趣

1939 年，毛主席为新四军第四师《拂晓报》题词："坚持游击战争"六个字，乍看觉得字"怪"，其中的"争"字和落款的"泽"字，最后的竖笔，都使用了特殊的露锋悬针收笔。悬针的收笔前，均有一个膨大的按笔部位，结果其形象则如刀，如匕，这样的竖画收笔，在唐以后的楷书或行书中，很难见到。在此幅作品中，在两处出现这样的用笔可见不是"走"笔，而是有意之作了。（见图 33）

这种用笔方法，毛泽东可能是吸收了汉简和汉碑的笔意，但不知那时是否有汉简出土。毛泽东所书写的"争"和"泽"字的悬针竖笔，尚未有夸张到汉简中的"令"字和汉·张景碑中的"府"末笔悬针的程度。（见图 34）

从图中读者可以看到，汉简中的"令"字和汉·张景碑中的"府"字，末一笔伸得很长很长，收笔前极力将笔铺开到最大，看去竟像彗星的尾部，在你的眼前扫过。

在毛泽东其他的书法作品中，也可以看到汉隶的结体运用到行楷或行草中来。如 1942 年，毛泽东为《八路军军政杂志》创刊三周年的题词《準备反攻》四字，其中"備"字的间架结构似从汉隶演化而来（见图 35）。1962 年 4 月 20 日，毛泽东所书《七律·长征》一幅墨宝，最后的"颜"字，其左半侧的"彦"旁，其下部的三小撇，为二点，这在汉碑中，也是常见的写法。我们把毛泽东所写的"備"字（行楷），和"颜"字（行草），与汉·乙瑛碑的"備"字，汉·礼器碑的"備"字，以及汉·史晨碑的"颜"字，汉·礼器碑的"颜"字，双钩于图 35。以供读者寻踪、觅迹。

3. 倾斜飞动

欹斜取势，以斜求正，大概从隶书出现之后，就成了结字的一条规律了，使字体生动或产生动态感，飞动感，横笔画取斜式，左低右高，右肩高抬，大概自然界的动物，跳跃或飞腾时，都是斜线上升的，因而，当人们看到向上的斜线时，就产生了飞动的感觉，所以书法艺术中有"欹斜取势"之说。

毛泽东的书法作品中，如他青年时代的楷书《十六字铭耻》、小字行楷书《政萧子昇》都有明显的高抬右肩，横画向右上倾斜的风格，这种风格到第二期的书法作品，如《實事求是》四个大字之后，就更加突出了。这种笔法结体，在中国书法艺术的发展史中，许多大书法家作品，是屡见不鲜的，但都未达到毛泽东"欹斜取势"这种程度。与毛泽东这种通篇字体向右上倾斜的书法，风格相近的书风，可见于 1975 年出土的《秦简》和 1973 年出土的《汉隶帛书》。（见图 36 和图 37）倾斜的韵味，和毛泽东 1945 年手书诗词

《沁园春·雪》一致。我想这是巧合，在 1945 年，毛泽东尚未看到过我们所引用的《汉隶帛书》和《秦简》古隶。因为它的出土，晚于毛主席书写《沁园春·雪》的时间，更晚于《實事求是》四字问世的时间，所以我们说它"欹斜取势"与毛主席的作品相近。

这种横笔画向右上一致倾斜的作品，飞动感极强，宛如唐朝壁画飞天的气势。这种气势也见于毛泽东六十年代后的作品中的个别字体。（见图 38）双钩所示，其中"进"字是四十年代所书，而"奋"字、"华"字、"直"字，则无疑是六十年代所书。这种字体横笔向右上倾斜的气势，也见于近代书法家之手，如于右任所书写的楷书双钩所示。（见图 39）

4. 左垂右曳

书论家的用语："左放为垂，右放为曳"。1944 年，毛泽东为特等劳动英雄陈振夏题词："埋头苦干"四个大字，行楷书体，横写从左至右，为近代横写方式。这里体现了毛泽东的群众观点，没有采用从右至左的古代横写方式。在这幅作品中同时出现左垂右曳的结体方法，形成了极强烈的字体间的呼应顾盼之情，这整幅作品给以"远距离"的呼应感，在历代书法艺术大家的作品中也是很少见的，这样，形成左侧左垂的字与右侧右曳的字，遥相呼应。（见图 40）

左侧的"埋"字，其左半部的"土"第二笔和第三笔成连笔下垂，成"一呼"之势；右侧的"幹"字，其右半最后一竖努成略带方棱状的垂露，显得遒劲，这一右曳成"一应"之势。这样一始一末两字便形成了遥相顾盼的情趣。"埋"字其顾盼之情，总体向右，现出启下之态，然其"埋"字本身左右两半部却紧密相依，字的神气内抱，亦显呼应之情，表现出来令人增添遐想的余地，宛如劳动英雄谦虚之情，似有羞涩不敢当之意。"头"字和"苦"两字的神态，则有左右双向顾盼的趣味；"幹"字则左和右两半部都"顾盼"向左，似为并排的"人物"向"埋"字昂首望去，带有尊敬的意态，通幅字外之情妙趣丛生。

在一篇作品中见到"左垂右曳"的字，可见于金文，如本文引录的《新莽嘉量》中左垂的"在"字、"则"字；右曳的"正"字和"丑"字（见图41）。汉隶，张迁碑中的"间"字、"外"字、"能"字都为左垂；"殡"字、"汉"字以及"缵"字都为右曳（见图 42）。再看《爨宝子碑》中的"影"、"能"、"紫"、"翻"、"循"、"铭"诸字为左垂；"沧、浪、扬、咏、流、鸿"诸字为右曳，（见图 43）但所见古碑字体中的字左垂右曳，除篆字外都不如毛泽东所书，"埋头苦干"中的"埋"字和"幹"字表现得突出、夸张。举凡字体的一侧伸，一侧缩，都会造成字体伸侧的重心下降。

5. 左伸右敛

1941 年的春天，毛泽东为延安泽东青年干部学校题词："肯学肯干，又是革命的，必定是有益的，必定是有前途的。"题词中的繁体"干"字，一反一般字体结构的常规，取左展右敛之势，字体的左半侧由于向下伸展的结果，使左半侧的重心极度下降，造成力和重量的不平衡，而呈险势。书法家用了一个大的逗点补在"幹"字的右下，才取得了字的稳定（见图 44）。

书家为了取得字体奇险的效果，突破方块字方整结体矜持而采用的方法，如金文《新莽嘉量》中的"初"字、"祖"字，均取左伸右敛之势。（见图 45）又如汉·张骞碑中的"孙"字和"间"字，尤其是"间"字的结体，写得奇、妙、险，"门"部的左半侧缺斤少两，少写了一横，竖笔拉得很长，形成左伸之态，这好像把缺少的一横加在了竖笔上一样，使其总的"重量"不减。"门"部右半侧缩得很短，但展得较宽，增加了与"门"左半部"重量"的对抗，取得了气势上的平衡，"门"内的"日"向左倾斜，竖笔左长右短，左细右粗，于不平衡中求得平衡，《爨宝子碑》中的"馨"字都写成左伸右缩之势。（见图 46）

在毛泽东的书法作品中，有的字虽然没有达到《新莽嘉量》中某些金文的伸、缩程度，但可以看到明显的左半侧字重心下移的笔势，上面我们所引述的左伸右敛的字体，当然也都是左半侧字重心下垂的字体。

1941 年，毛泽东为护士节题词："護士工作有很大的政治重要性"。其中"護"字、"很"字，都呈现有左半侧字重心下垂的结体，"政"字则为左伸右敛的体势。（见图 47）

1942 年 3 月，毛泽东为三八国际劳动妇女节题词："深入群衆，不尚空谈。"其中"深"字、"谈"字，也都采取了左侧重心下垂的方式。看来，在行书的字体中，简单的左侧部旁，为了与右半侧字体取得"重量"或"力"的平衡时，可以采取两种方法，一是用笔画的粗细来调整，一是用笔画的长短来平衡。有时两种方法混合使用，如毛泽东所书"深入群众，不尚空谈"，中的"深"字，左旁三点水，重笔成一竖而下，因不是收尾的字，而采取了悬针偏锋收笔，并在上端借来右半侧上方左侧的一强点，与一笔的三点水相连，成为两笔连接的重笔画，这样，抗衡右侧余下的七笔，故用笔重而深长。"谈"字左侧的"言"部，用轻笔、重笔混用的拉长办法，加强了气势，用此两笔对抗右侧的七笔，如果"谈"字左旁拉长的竖笔，不用重按收笔，形成一重挑，则不会产生重心左垂的作用。（见图 48）这种书法用笔结体的风格，一直到 1960 年，仍有所见。如《采桑子·重阳》手书墨迹中的"难"字、"岁"字、"霜"字等均呈左伸右敛之势，同时，"岁"字和"霜"字的

重心向左下垂，显示出字的险、奇、动态，于局部的不平衡，求整体的平衡，但通篇没有一个相反的字体气势。（见图48）

6. 左收右展

在书法艺术中，字体的间架结构上，强调包围式的字体，一般采取左收右展的结体，更符合美学的要求，这种收和展都是双向性的。从毛泽东遗留给我们的书法艺术作品看，1938年，他为陕甘宁边区《边区儿童》创刊号的题词中，有的字除向左侧倾斜外，字的结构式成左侧短、右侧长的样子，在题词"儿童们起来，学习作一个自由解放的中国国民，学习从日本帝国主义压迫下，争取自由解放的方法，把自己变成新时代的主人翁"。其中"国"字和"翁"字下部的"羽"取左收右展之势。

1941年，毛泽东为金茂岳题词"努力救人事业"中的"救"字，也是左收右放。这种书体结构方式。一直到六十年代，在毛泽东的行草作品中，常见出现。如1961年所书《清平乐·六盘山》中的"飞"字，1962年所书《七律·长征》中的"闲"字，"礴"字，"开"字，以及不早于1963年（推测）所书《清平乐·蒋桂战争》中的第一个"龙"字，我们把这些字，双钩下来供读者欣赏。（见图49）

左收右展的字体结构表现为左半侧短缩，右半侧上下伸延，形成侧放的矩形，因此字的重心右移。右半侧字体重心下垂与左收右展的字体结构不同，前者是字体右侧向下伸延的形式。这种字体结构方法，出现于1938年至1941年间，与字体向左倾斜的出现时间相当。如1938年5月21日，毛泽东为抗大四期开学题词："学好本领上前线去"中的"好"字，其右侧的"子"重心下降，"子"的竖笔向下拖长。又如1939年4月19日，毛泽东为陈醒民所题："不怕困难，不怕挫折，坚持奋斗，努力学习，就能获得进步与成功！"其中"难"字、"获"字都呈现右半侧字体重心下垂的特点，但右半侧字体的上端并不向上延伸，如"难"字其上面平齐，又如"获"字，其右半侧上部低于左半侧。（见图50）

在1938年至1941年间，毛泽东在题词中，个别的字，如"的"字，几乎在作品中都采取右半侧重心下垂的字势。

左收右展的字体结构，也见于金文，如《新莽嘉量》中的"已"、"命"、"次"、"民"等字。（见图51）也见于汉碑，如《汉·张骞碑》中的"故"、"唯"等字。（见图52）

7. "减笔"与"简笔"

在抗日战争期间，抗日根据地曾推行过"新文字运动"，大概是想用拼音文字代替方块字吧。简化汉字的工作，则是在中华人民共和国诞生之后的

事了。人类总是在想办法花最少的时间，获得最多的知识。

1941年，毛泽东为延安泽东青年干部学校王仲方等几位青年的题词：《肯学肯干，又是革命的，必定是有益的，必定是有前途的》。从字体的形质看，我们可以把此幅作品划为行楷书体的范畴，但是其中许多点画是用"纯楷法"书写的，似乎是书家把行书中的游丝、带钩全部剔去。因此，我们虽然把这幅作品定为行楷，但通篇未见游丝或带钩。毛泽东在这幅作品里，是否想创造一种"减笔"字体呢？此幅作品最大的特点是"缺笔"和"断笔"，于是字体的形质"奇怪生焉"，有的字如果无上下字体相连的话，不加上文意的推测，则很难辨认出来。如繁体字"学"的笔画，其上部右侧只用两笔代替，减去了两笔，左侧用一笔代替，减去了三笔，中间部分用一个"半截的横画"替代，并且"学"字下面的"子"，则用简单的"十"表示，这个"学"字的变态，是独创，还是有根据，不得而知；其次，作品中的第二个"肯"字，大概是为了相同的字在一幅作品中出现时，要字字意殊吧，这个"肯"字下面的"月"，则用断笔意连的方法书写，"月"部内的二短横，却用一长竖点所代替。再看"幹"字，其左半部的"卓"中间的"曰"，竟用一短竖及一右斜点所组成；此幅中的"革"字，如果单独拿出来，会被误认为"羊"字，"革"字的上部省去了一短横，中下部则用两短横被一长竖笔贯穿而成，这种大胆的减笔，造成了字体形质的"怪味"，我们称它是少见多怪的"怪"（见图44）。作为欣赏我们双钩了毛泽东所书写的减笔字，"众"、"團""学"、"革"、"面"、"载"、"基"、"庭"、"总"、"通"，趣味极浓。（见图53）

当我们打开汉碑拓片或魏碑拓片时，就会发现，原来按唐楷字的形质来说，有许多的"减笔"或"简笔"的字，当然也有"移笔"和"增笔"的字映进读者眼帘。不过在这里我们把目光放在了"减笔"或"简笔"的字上，因为从文字的发展来说"简化"是一种进步。同时用来与毛主席的"减笔"或"简笔"字相印证。在汉碑的刻石碑文中，有"减笔"或"简笔"的"怪"字，比比皆是，真可称之为"缺斤少两"。可以推断，篆书发展到隶书是一场很深刻的文字改革运动，而且"减笔"或"简笔"字普遍地应用在比较严肃的碑文中，可见在当时这些"减笔"字或"简笔"字，是得到普遍承认的，也是通用的，或被当时的地区或国家所公认的文字。如《汉石门颂》中的"灵"、"源"、"谷"、"荫"、"圣"、"云"等字，都是将笔画减得不好辨认的程度。（见图54）又如《汉鲜于璜碑》的碑文中的"聖"、"勤"、"關"、"烏"、"颜"、"丧"等字，也都是大胆的"减笔"或"简笔"字。如"丧"字，"减"去了上面的一竖笔，同时也"减"去了下面的一"琢"笔，结果

为了弄清"匣"和"聂"的确切字义，只好查阅专门字典，证实是"丧"和"聖"两个字（见图55）。有的字在专业字典亦难找到，如孙伯著《仝碑》中的"仝"字，该碑中的"笔"、"书"两字，似为异写；"玄"和"容"字都较唐楷减少了一笔。（见图56）

《汉张君表颂》中的"在"和"色"字，都少了一竖笔（见图57），缺左竖画的"在"字，在《春秋事语，纵横家书》、《天文杂占》、《孙子》、《武威简》、《士相见》、《流沙简》、《赵宽碑》、《史晨碑》、《凤皇镜》等，均为如《张君表颂》中的"在"字样书写法；又如《汉张君表颂》中的"色"字写成"乚"样，在《老子甲》、《相马经》、《史晨碑》中也都是如此写法，可见这些字在当时极为通行，而不是哪一位书法家的心血来潮，任意所为，更不是俗语所描述的"不差不落不算写家"（大概是指书法艺术所要求的缺、补）。《爨宝子碑》中也有大量的"减笔"或"简笔"字。（如图58）所摘集的"宾"、"马"、"疾"、"释"、"德"、"戎"等字，都缺少笔画。可以确信，被我们看作是"缺斤少两"的"减笔"字或"简笔"字，在汉代则是极通用的正体字。这可能说明，隶书体的出现，是文字形成的突变，是一次文字形质的大变革，不仅是从篆体变成隶书（或古隶而成汉隶），而且无名的文字学家们作了大量的缩减笔画的工作。可能不是什么文字学家，而是文字的应用者，也可以看出字体变革的活跃气氛；可惜，唐楷把这些"减笔"或"简笔"的成就抹杀掉了，不然，对于我们今日的文字简化的改革，该有多么大的裨益。

是否可以这样设想，"减笔"字或"简笔"字，当然，也有"增笔"字和"异体"字，是隶书的一大特点。

石涛《画谱》中论道："奇者，破法也；不可移者，守法也。凡事，有经必有权，有法必有化，一知其经，却变其权，一知其法，即助于化"。石涛这些议论，可用来分析毛泽东的书法作品。毛泽东所书写的作品中，有的字"缺少笔画"，其法可能源于隶书，并非独创，但应用于行楷，则应属于第一家。

毛泽东此幅题词是给青年人的，青年人最易接受新鲜事物。此幅作品也可能有其用意：要简化汉字，由青年一代担负起来；也可能是毛泽东一种书法上的尝试，相类同的作品，未再见过。

8. "实连"和"实断"

毛泽东早期的作品中，如1915年7月所书《十六字铭耻》篇中的"国"字、"何"字、"学"字等，都有连笔，这种连笔不同于草书或行书中的带钩、游丝连于点画之间，而是如点画同样的重笔相连，增加了作品的浑厚、

雄强、苗壮感。同时，在《十六字铭耻》篇中，还可看到，如"在"字的长撇出现断笔，是"不该断处之断"，这种运笔不同于草书或行书书体写时的点画之间的游丝相连，时而取笔断意连的方法，后者是属于点画间的，或字间的启承的连接，在楷书无笔画的地方出现。（见图3）

1950年，毛泽东所书："失败者成功之母，困难者胜利之基!"其中"困"字和"胜"字都有不该断处的断笔。（见图59）

毛泽东在楷书或行楷书体中，运用"实断"和"实连"的方法（我们想用"实断"和"实连"以区别带钩、游丝的连接和笔断意连），这种运笔结体的风格，也见于1915年《致萧子昇》的小字行楷书体中。这种不该断处的断笔，在汉碑中很少见，在唐楷中更难找出，在《汉史晨碑》中仅见"史"字、"中"字和"吏"字在其中部"口"横画出现断笔，一处甚或两处。（见图60）隶书的连笔也难见到，不是普通现象，在《汉君子等字残碑》中只见到"被"字的"衤"旁右二点相连，及"皮"的右侧两笔相连；《汉张迁碑》的"披"字的"皮"也是右侧两笔实连。（见图61）

在汉碑中所见到的"断"、"连"是行笔技术美感的要求，还是在汉代的"口"被竖笔穿过时，为了避免横竖的交叉，都这样处理，还是仅仅限定于"史"、"吏""中"字这样处理而成规，不得而知。而"皮"可以连笔，但未见其他字点画间的连笔现象。

毛泽东把断笔运用到长撇和长的竖笔中和用楷法写点画间的连笔，他用的较多，这好像是他的独创和风格。

9. 重笔轻笔并施

重笔轻笔在一个字的结体中并施，在毛泽东所书写的行楷书体中，最明显的作品是1942年5月，毛泽东为护士节题词《尊重护士，爱护护士》八个大字之中（见图62），这种书法风格再现于六十年代的《西江月·井冈山》手书诗词中时，已经是更高水平的应用了。（见图26）

这种书法风格不是一般书写中轻提重按的运笔，也不是重笔字和轻笔字的组合，而是在一个字体中畸轻畸重的笔画点线的结合，有如钟馗嫁妹的人物组合，也像霸王别姬中的净旦配伍，把婀娜雄浑配合在一起，别有风趣。

毛泽东所书"尊重护士，爱护护士"的八个大字，笔墨酣畅，骨丰肉润，肥笔露锋，更显得灵通流美、茂密洞达；真令人感到粗笔画不嫌粗，细笔画不厌细，章法上严密紧凑。正如书家所论："笔画要坚而浑，体势要奇而稳，章法要变而贯"，毛泽东此幅作品，运笔轻、重争让，相反相成，笔墨之情上下左右承接呼应，八个字浑为一体，字体结构左重右轻，奇而稳，用笔坚而浑，神不外散，如朱和羹《临池心解》所论："作书贵一气贯注，

凡作一字上下有承接，左右有呼应，打叠一片，方为尽善尽美……"

"尊"字上面两点，左如"山雀出林"，右如鸟栖枝头，一动一静，形成妙趣，再看上下两横，上横轻起、露锋，笔锋渐展，与第二点相融；最下一横，重笔藏头起笔，渐进渐收，取笔重落轻收之势，与第一横形成呼应之笔，笔的运动则完全取相反的方法。

"重"字一长横三波，重墨起笔，护尾收笔，取顿挫回锋的方法，显示出与"尊"字上下两横的区别，同时此横笔起于左排两"护"字之间，这样冲开了两个相同字体的紧接，可以说是在两个"护"字之间，插上一横杠子，此笔在布局上形成一"争笔"。"重"字下面，也是一个"护"字。于是这个"重"字与三个"护"字相应接顾盼。

"爱"字左侧一点，极重，其势极险，正如书家所说："危崖坠石"、"巨石当路"之势。

最后一个"士"字，均用重笔书写，加强了"士"字的重量，结体雄健、浑厚、沉稳。"士"字上面的第一长横，藏头轻落笔锋，显出了一个尖部，但无露锋的毫芒，并以方而带圆的护尾收笔，这又不同于"尊"字、"重"字的横笔形态，更不同于第一个"士"字的形态。结果，全幅作品中所有横笔的处理，笔笔意殊，显出了匠心。三个"护"字流美雄健。但稍嫌结体形质变化较小，是一遗憾之处。

60年代，毛主席所书《西江月·井冈山》等作品，亦见明显的重、轻笔相结合的字体，如书论家宋·姜夔《续书谱》所述："古人遗墨，得其一点一画，皆昭然绝异者，以其用笔精妙之故也……一字之间，长短相补，斜正相挂，肥瘦相混，求妍媚于成体之后，致于今尤甚焉。"《西江月·井冈山》尽长短相补，斜正相挂，肥瘦相混之技巧，字体形质妍媚，雄健，作为欣赏，双钩数字。（见图63）

《尊重护士，爱护护士》墨迹，在结字布局上，奇险、巧妙，可以说每个字都洞达、茂密；真如书、画家所夸张的"密不透风，疏可走马"，既神远又神秘。"疏取风神、密取苍老，疏处平处用满，密处险处用提"（宋曹《书法约言》）。刘熙载《艺概、书概》论道："结字疏密须彼此互相乘除，故疏不嫌疏、密不嫌密也。"

疏可以表示淡逸潇散的神韵，密则表现苍老厚重的意味。毛泽东所书《尊重护士，爱护护士》八个大字，摄入眼帘后，立即感到布局的技巧高超，黑白对比功夫深厚，疏处笔满厚重，密处提笔轻逸，取得局部的黑白平衡，得到密处洞达，疏处茂密的神韵。

图63、64所列举的"隆"、"敬"、"鼓"、"碑"、"动"、"壁"、"康"诸

双钩字，笔画粗细悬殊，运笔险奇而圆润，可谓老幼、爷孙相携，净旦合唱，武士婵娟共舞，对比强烈。其势雄强宏浑，而柔媚又涵其中。

10．"肥笔"字体

1944年5月，毛泽东为中央直属机关个人生产展览会的题词："力求进步"四个大字（见图65）字体肥润，这种书法风格，在毛主席的作品中并不多见，此四字用笔古朴、厚重、润泽、雄强，线条饱满，行笔多变，雍容雅穆，质朴浑厚，气势雄强，端庄凝重，俊伟茂润，刚健厚重，如书论家所称道的："龙震虎威"；尤其是其中的"力"字和"进"字茂密洞达，雄强无比："力"如巨象，"进"如犀牛，武士威严，猎狮英雄。又"力"字如刀似斧，筋骨深涵，其力无比，无坚不摧。"进"字结体险峻，字势排岩，飞动，真可谓："来势不可挡，去势不可遏"。此四字虽为"肥笔"字体，却骨强肉润。"力"字之撇，"进"字的走之，可称得上是绝笔。翰墨酣畅，气势雄健，难得的妙笔，故康有为《广艺舟双楫》引证黄庭坚的话说："瘦硬易作，肥劲难得。"毛泽东所书肥体字体，确是难得之笔。苏东坡亦说："李国主不为瘦硬，便不成书"。康有为亦论："唐后人书，只能用轻笔，不能用肥笔……盖以见魏人笔力之不可及也"。宋曹亦论："颠喜肥，素喜瘦，瘦劲易，肥劲难"（《书法约言》）。我们从王跃、李圭珺主编的《毛泽东墨迹大字典》中，还可以找出一些肥笔字体，现在，我们双钩下"北"、"颂"、"象"三个大字，其神采雄强浑穆，是极难得的神品。"北"字肥而带有战笔，另有墨趣。（见图66）

书论家讲究一幅作品中，要有主字，一字之中应有主笔。刘熙载《艺概·书概》论述："作字必有主笔，为余笔所拱向，主笔有差，则余笔皆败，故善书者必争此一笔"。朱和羹《临池心解》也讲："凡布局、展势、结构深纵，侧泻力撑，皆主笔左右之也。"刘、朱二氏所论主笔应在何处，大概要看书家安排了，毛泽东所书"力求进步"四字中，推想于"力"字的左撇应为主笔，它决定了"力"字，也主导了全篇。"进"字的最后一笔，可能是力撑之笔，推测也是主笔吧。此笔强健飞动，气势宏浑，是决定"进"字的一笔了。

关于"肥笔"的评说，明·项穆《书法雅言》称："瘦不露骨，肥不露肉，乃为尚也。"项氏所述，大概即书家常说的，瘦不嫌瘦，肥不厌肥，或肥而不腻了。

11．"游丝书"体

这幅作品，是毛泽东在1957年9月13日晨写给胡乔木同志的信札墨迹，内容为"乔木同志：沫若同志两信都读，给了我的启发，两诗又改了一

点字句，请再陈郭沫若一观，请他再予审改，以其意见告我为盼，毛泽东九月十三日早上。""'霸主'指蒋介石，这一联写那个时期的阶级斗争，通首写了三十二年的历史。"（见图 67）

此幅作品为行草，看来是用硬毫小楷笔所书写。在书法风格上有别于以往的作品，书家夸张地使用了瘦体行草，取狂草气势。在中国书法艺术的发展史上，唐朝有李阳冰创书线篆，宋朝有赵构创瘦金体楷书，宋朝还有个吴说（字傅朋）也曾创"游丝书"或"游丝草"，但其运笔虽细，缺乏笔势、笔意，只是一味地连绵、环绕，缺乏变化，几乎毫无意趣，如绵线纡盘，亦无生气，更显不出点画的韵味，以致无人效法书写。我们推断，如果毛泽东见过吴傅朋的"游丝草"，也可能赏其创造精神，书此类游丝状的行草，以拯救这一书法，也说不定。从毛泽东书法艺术的发展过程来分析，再也没有见到类似的作品，可能是偶然为之。

此信札可确信为顺手疾书，不加雕饰，自由驰骋，任其自然，气势连贯，用笔舒展，字体流朗。字体随笔飞舞，似一笔而下，一气呵成，无间断痕迹。点画虽细如丝，其力却可悬千钧，铁线银钩，奇崛瘦劲，满纸屈动，行气紧密，气势磅礴，茂密昂拔。气势婀娜却益雄健，线条柔媚飘逸，却筋骨内涵，笔势险劲，而神采秀丽遒美，气势奔放而又稳健，飘逸更显沉着，线条如轻烟飘绕，茫茫浩渺，如微云舒卷，如轻风拂柳，如漪波荡漾，造乎自然神妙，神闲意浓。在如游丝的笔墨中，明显可辨用笔的疾徐、润涩、轻重、提按，高秀圆浑，柔中有刚。

此幅作品气贯全幅，似蘸墨一笔，挥翰而就，行草结体，狂草笔意，满纸烟云。此外，加在左角上的三十个字，环转纡盘，姿态各异，形成了独特的局势。信手挥就，笔墨圆润，劲健流畅，在细如发丝的笔画中却可见枯笔，在极细的笔锋运墨中，多见笔断意连。真是字体中细中有细，有断有连，润中有枯，小字如大字，行笔虽快，但竟无一处败笔，在微细的变化中，尽见笔意，笔法纵横奔放，浩气飘洒。（见图 67）

此幅作品，从右至左竖写，连同落款、时间，共十二行，字体大小参差跌宕，数见词连。正如欧阳询《用笔论》中所赞："徘徊俯仰，容与风流，风则铁面，媚若银钩，壮则崛吻而崭嵘，丽则绮靡而清遒"。欧阳询所描述，在此幅作品中，兼而有之，包容所述。

这幅书法作品，在毛泽东书法作品中是极少见的"游丝"状书体，这与上节的"肥笔"字体形成鲜明的对比。这也说明，毛主席的书法艺术活动，一直在遵循着创新的道路。书法作品多姿、多态、多彩。此幅作品的游丝笔法中用笔提按、轻重、枯润、疾徐、连断……笔意清晰，实为难得。正如书

法家所述："轻重按笔则刚，首尾匀裊则柔"、"劲利取势，虚和取韵"。索靖《草书状》论："盖草书之为状也，宛如银钩，漂若惊鸾，舒翼未发，若举复安，虫蛇蚪蟉，或往或还……及其逸游盼向，乍正乍邪，骐骥暴怒逼其辔，海水宓隆扬其波……玄熊对踞于山岳，飞燕相追而差池，举而察之，又似乎和风吹林，偃草扇树，枝条顺气，转相比附，窈晓廉苦，随体散布……"在索靖这段论述中，有些比喻，堪称评说毛泽东此幅作品的写照。

"人知直画之力劲，而不知游丝之力更坚利多锋"（清·笪重光《书筏》）。毛泽东用笔之妙，理达情浓，此幅作品正是用"游丝之力更坚利多锋"的特点书就，笔画刚劲、清秀，如钢丝盘行回转，作品妙在刚劲而婉柔，清劲而浑厚，刚柔共济。

清·刘熙载《艺概·书概》亦论："书家于'提'、'按'二字，有相结合而无相离，故用笔重处正须提笔，用笔轻处正须按笔，始能免坠、飘二病。"此幅"游丝书体"的行草，正是达到了轻笔须按，并达到了轻而不飘的艺术效果。

作者曾求字于当代中国国画大家李可染。他一边写一边讲道："书家常知重按而不知轻提之妙"。毛泽东此幅作品，多处现轻提之妙笔。

（二）谋篇布局

书法艺术所涉及的技法，一般说来，包括四个方面，即用笔或运笔、用墨、结体、布局，或称布置、布白、分布、章法。

关于章法，清·刘熙载《艺概·书概》中论述："书之章法有大小，小如一字及数字，大如一行及数行，一幅及数幅，皆须有相避相形，相呼相应之妙……章法要变而贯。"这番议论，说明布局包括了点画在结字中的安排，以及字体在整幅作品中的空间位置，占据的空间大小，及几何形态，总之是黑与白的巧妙的分布，故又名布白。清·笪重光《书筏》中论道："黑之量度为分，白之虚净为布"，对分布作了定义性的解释。笪氏进而阐述说："光之通明在分布"，"精美出于挥毫，巧妙在于布白，体度之变化由此而分。"

点画布置对书法结体的重要性是显而易见的，王羲之《笔势十二章》强调说："倘一点失所，若美人之病一目；一画失节，如壮士之折一肱"。

清·刘熙载《艺概·书概》中说道："空白少而神远，空多而神秘"，布局因书体的不同，要求也不一致。因而唐·孙过庭《书谱》中论道："篆尚婉而通，隶欲精而密，草贵流而畅，章务检而便。"诸家所论，说明点线的安排，黑白的分布，给人不同感受，产生不同的艺术效果。

　　我们在这段文字中，所引述的毛泽东作品仅仅有三件，自然不能代表毛泽东书法艺术布局的风格，更不能全局地反映毛泽东书法艺术在布局方面的成就。毛泽东的每幅作品都含有极其丰富的布局技巧，在这里我们只好是运用管窥蠡测的办法了。

1. 巧妙布局

　　1945 年 10 月，毛泽东手书鲁迅语录："横眉冷对千夫指，俯首甘为孺子牛。"（见图 68）

　　所书联对加附标题、落款共四行，为行楷书体，欹斜取势。用墨润涩相称，字有参差错落，气势奇而稳。字间推让趋避，左右呼应，上下气脉相承，神不外散。在整幅作品中，点画与行间均以不平衡中求平衡，于奇险中求稳定，于变异中求统一。布局奇妙，诱人品味、遐想。

　　上联："横眉冷对千夫指"七字，行直有威严不可能犯的气势。其中"横"字在整幅作品中是惟一横向拓宽的字体；其他的字体形质则均较修长，形成了字体在空间位置上的区别和几何态上的区别。"横"字"木"旁极向左推，显出的气概非凡，真有个"横"劲，不屈不挠。

　　下联："俯首甘为孺子牛"中的"俯首甘"三字，形成了与上联字体背向略变曲的状态，宛如七尺身躯的大汉，躬身"甘为孺子牛"的姿势。

　　"录鲁迅语"四字，字体较小，"录鲁"与"迅语"又有错开，不成直行，左移，右去。此四字正好填于下联的"胸部"空白区，上线水平面较联对略低，行趣极浓。

　　"横"字、"千夫"二字和"牛"字的长横，"横"字、"为"字的长撇，及"牛"字的长竖，形成长枪大戟之势。

　　此幅作品以行趣为主，曲中求直。用笔露锋较多，疾涩多见。

2. 笔短意长

　　1939 年 2 月 7 日，毛泽东为延安《新中华报》题词"多想"二字。（见图 69）这两个字在毛泽东的书法作品中，算是近于肥体字了。从笔墨所留下来的痕迹看，像是用羊毫笔在新闻纸上书写的。书家写此二字时，似乎也在思考着什么，以致在写到"想"字的收尾时，没有把"想"字下面的"心"最后一点的带钩向左上挑去，以示收笔之意，而是将带钩移向了左下方，成露锋呼笔之状，似还有应笔之字衔接，结果形成字了而意未了的形态，诱发读者遐想。

　　在这幅作品所出现的意趣，正如唐·张彦远《法书要录》中的论述："草书真书有异，真则字终意终，草则行尽而势未尽。""多想"二字，而可称"行尽势未尽"，字终意未终之笔。

"多想"二字，可谓笔短趣长，意在笔外，笔外有笔，内容与形式密切结合。"多想"在想……

3. 奇大奇小

在一幅作品中，字体有大有小，这在中国书法史中，大家的手笔遗迹中，是常常见到的，尤其是草书或行书体多见。故得到一些书论家的称道："古帖字体大小，厥有相径庭者，如老翁携幼孙行，长短参差，而情意真执，痛痒相关"（包世臣《安吴论书》），但在一幅作品中出现奇大奇小的字，则在中国书法史中是罕见的，达到毛泽东所书写的字体大小参差程度，似前无古人。

在毛泽东的作品中出现奇大奇小的字体，见到最早的作品是 1961 年，如毛泽东手书诗词《清平乐·六盘山》（1961 年）、《七律·长征》（1962 年）、《满红红·和郭沫若》（1963 年）；手书古诗词高启《梅花九首之一》（1961 年）部分（见图 70），王昌龄《从军行七首之四》（1964 年）部分（见图 71），书信手札《致华罗庚》（1964 年）等。这种风格，即在一幅作品中出现奇大奇小的字体，发展到最高峰，是毛泽东所书诗词《采桑子·重阳》。此幅作品推测不会早于 1964 年，其最后一个"霜"字，竟占据了此幅作品二行字的空间，字体大小参差跌宕驰纵之差，在一幅作品中如此之大，未曾见过。（见图 25、72）

（三）达 志 抒 情 散 怀

汉·扬雄最早为书法艺术下了个定义："书、心画也"。以后则有"书为心画"、"诗为心声"之说。唐·孙过庭《书谱》对书法艺术的功能阐述为："达其性情，形其哀乐"，"情动形言，取会风骚"，"随其情欲，使以为姿"。说明书法艺术活动时书家通过书法作品，表达其情感。唐·张怀瓘《书议》中提出书法艺术的功能，具有："或寄以骋纵横之志，或托以散郁结之怀"。张氏所论可能受汉·蔡邕《笔论》中的观点："书者，散也"的影响而有发展，提出了骋志之说，蔡邕所下的书法定义，虽然具体些，但不如扬雄所下的定义内含广泛。宋·苏轼《送参寥师》也有所论，尊蔡邕和张怀瓘说，苏东坡述："忧愁不平气，一寓笔所骋。"这是对"散怀"的具体解说了。

周星莲《临池管见》引《说文》和《韵书》的学说，考征"写字"的含义。《说文》解释："写、置物也"，《韵书》解释："写，输也"。周氏进而把"写字"的含义，发挥为"置物之形"和"输我之心"。这里道出了书法艺术"象物"、"输情"之说。关于书法艺术输情之说，明·祝枝山《离钩书诀》说

得具体而贴切："喜则气和而字舒，怒则气粗而字险，哀则气郁而字敛，乐则气平而字丽。情有轻重，则字之敛、舒、险、丽，亦有深浅，变化无穷，气之情和肃壮，奇丽古淡，互有出入。"然以上诸家所论并没有把书法艺术的作用述说得完善，没有涉及书法作为一种艺术的客观意义，即对读者或观者的作用。清·康有为《广艺舟双辑》中提到了这个方面："写《黄庭》则神游缥缈，书《告誓》则情志沉郁，能转移人情。"当然书法艺术这种作用，远不如美术、戏剧那样明显，可能书法艺术的内容更具有这种作用吧，但我们还是从毛泽东书法作品的形质上去探讨一番，或可找出一些规律来。

1. 骋以纵横之志

1938 年，毛泽东所题："努力前进，打日本救中国"十个大字（见图73），激奋之情尽泄笔端。此幅作品多行楷书体，疾书而劲涩，流畅而苍雄，竖努所现枯笔，似为战笔痕迹。更给人以刚健挺拔之感。笔墨放纵之势，气象万千。正如王羲之《书论》所描述的："如勇士伸钩，方刚对敌，麒麟斗争，虎凑龙牙，筋节拿拳，勇身精健。"在此幅作品中，字里行间喷薄出至大至刚之气，发于胸中应于手下，无雕凿刻画之工，任其自然挥洒，笔画线条流畅而无妩媚娇柔之态，给予读者的是力量感。观其字，可察书家之志，虽为行楷，却正颜瞋目，有威然不可侵犯的神韵。

这幅作品的特点是满纸涩笔，正如许多书论家所推尚的，书法之妙，均在"疾涩"二字。涩笔的苍劲表达了书法家胸中的浩然正气，杀敌的勇气，仇敌的怒气。陈绎曾《翰林要诀》论道："喜怒哀乐，各有分数，喜则气和而字舒，怒则气粗而字险……"毛主席书写此十字时，正值全中国人民抗日斗争兴起，抗日战争高潮来临，这是其喜，表现为字舒开拓；同时书法家也把胸中的怒气爆发了出来，集于笔端，笔锋峻利，满纸刚正之气，激昂之情。这也正如清·刘熙载《艺概·书概》中所述："写字者，写志也"。作品中每个字都显露出书家的"志"。

这幅作品与 1943 年毛泽东所书"一切为着战胜日本帝国主义！"（见图74）十二个大字相比较，有所不同。显然都是行楷书体，相隔五年，笔画中也多见涩笔，但后者字体结构和运笔斜欹取势加强了，同时，也没有"努力前进打日本救中国"十个大字舒展。1943 年正值我党、我军、我抗日根据地最困难的时期：一方面，日伪军把主要的军事力量，伪军的 90% 以上，日军的 80% 以上的力量压向我军民，同时，对国民党蒋介石实行诱降策略；另一方面，国民党蒋介石加强了围困我抗日根据地，实行经济封锁，大搞军事磨擦，制造事端，亡我之心不死。故使我抗日根据地面积缩小，八路军、新四军减员。正是在这样巨大的压力之下，毛主席心情可知，怒不可遏，自

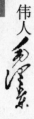

无喜可言，志坚字险，写出了这十二个大字，气郁而字敛，因而字的形质沉着、险峻，无"努力前进打日本救中国"十字舒展开拓之喜，而且露锋较多，舒志泄郁。但两幅作品，都闪烁着一种震慑人心的力量，具有能使敌人胆战心惊，慌恐畏惧的精神力量。

唐书论家张怀瓘《书议》述书法之作用："有类云霞聚散，触遇成形，龙虎威神，飞动增势，岩谷相倾于峻险，山水务于高深，囊括万殊，裁成一相，或寄以骋纵横之志，或托以散郁结之怀。"毛泽东正是以龙虎威神之势，峻险高深的笔墨，以骋打日本救中国之志，托以散郁结之怀。如果说两幅作品有什么差别的话，笔者认为"努力前进打日本救中国"，以"骋纵横之志"为主，"一切为着战胜日本帝国主义"，则带有散郁结之怀的情感。两者均属"达志舒情"之作。

此两幅作品，都可称之为："行墨涩而取势排宕"，筋强骨胜。正如书论家之所评："字有果敢之力，骨也；有含忍之力，筋也。"（刘熙载《艺概》）"坚持抗日战争，打日本救中国"，要求中华儿女有果敢之力，也要有坚持长期抗战的含忍之力。

"志坚字险"，此两幅作品书写时间虽然相隔五年之久，但用笔结字相近，都是疾涩之笔为主，有的竖画，略露战笔的痕迹，这正如书家所论："不涩则险劲之状无由而生也。"（韩方明《授笔要说》）后汉蔡琰《述石室神授笔势》提出："书有二法，一曰疾，二曰涩，得疾涩之法，书妙尽矣"，毛泽东所书此两幅作品可以说是运用"疾、涩"二法之笔的范例。清·刘熙载《艺概·书概》也说疾涩之法："用笔者，皆习闻涩笔之说，然每不知如何得涩，惟笔之欲行，如有物以拒之，竭力与之争，斯不期涩而自涩矣，涩法与战掣同一机窍，第战掣有形，强效转至成病，不若涩之隐以神运耳。"刘氏此论道出了涩笔的难处。

毛泽东在此两幅作品中，妙用涩笔以达险峻之势，泄胸中激奋、郁结之情，而且涩笔运用恰到妙处，略见战掣之笔而不强效，显得柔中有刚，筋骨强健，阳刚势显，骋以纵横之志。

这两幅作品中，可以较明显地看出书法艺术中的"留、行"关系。包世臣论："余观六朝碑拓，行笔环节皆留，留处皆行。凡横、直平过之处，行处也，古人必逐步顿挫，不使率然经去，是行处皆留。转折挑剔之处，留处也，古人必提锋暗转，不肯孪笔使墨旁出，是留处皆行也。"朱和羹《临池心解》也说："处处留得笔住，始免率直，转折暗过，……又要留处行，行处留，乃得真诀。"毛泽东此两幅作品，从运笔来讲，趣味丰富，既表现了疾涩的技巧，又表现了润枯的技巧，增强了字体峻险的气势，同时运笔中

的"留、行"技巧，亦可看出，其横笔、竖画似笔墨行进中由点连续而成线，钩转处也趣味丛然，"努力前进打日本救中国"十个字，所有的钩处都不同，所有的"转处"也各异。除"国"字有肩外，均为"转折暗过"。"一切为着战胜日本帝国主义"十二个字中，只有"着"字在转折处用了"顿"笔。我想，这是书家为了使全幅作品出现异趣的要求，以求得对立的统一，免除了单一形式转折的单调。

2. 喜形于色

四十年代初，正是我敌后抗日根据地最困难的时期，也是国际反法西斯战争最艰辛的年代，日寇加强了对我抗日根据地的军事压力，用约80％的兵力，加上85％以上的伪军，向我八路军、新四军和抗日根据地压来，同时国民党军队也重兵封锁我陕甘宁地区，实行军事封锁，搞军事磨擦。我党、我军、我民，面临着巨大的困难。为了摆脱物资、粮食上的不足，为了坚持抗日战争，毛主席发动了大生产运动，达到了丰衣足食的水平。王震将军的三五九旅，在南泥湾大搞生产运动，成绩昭著。受到党、政、军、民的极大称道和爱戴，并有秧歌舞剧传唱歌诵。毛主席为拍《南泥湾》影片题词《自己动手》、《丰衣足食》八个大字（见图75和76）。为行楷书体，笔法流畅，结体飞动，斜欹取势，重心左垂，圆笔、方笔并用，藏锋、露锋兼施，尤其是"丰衣足食"四字，意趣盎然，"丰"字秀美含笑，运笔巧妙，结字新颖，点画顾盼有情。"衣"、"足"、"食"三字，均有撇、捺，书家把笔画安排得极其活泼，字体形象跃动，果然把撇捺书写得如人的手足，舞动了起来。生活在那个时代，那个地区的人们，见到这四个字，定然会产生美妙的回忆和遐想，宛如在锣鼓声中，男女革命青年，身披红、绿彩带，踏着锣声鼓点，跳起了秧歌舞，唱起了丰收的歌曲。你看！那"丰衣足食"四个字不是正在舞蹈吗？并唱着："如今的南泥湾，陕北的好江南……"

可以确信，毛泽东在书写这八个大字时，心情是多么舒畅，面部还带着笑容。大生产运动，解决了温饱，大生产运动巩固了抗日根据地，大生产运动壮大了八路军、新四军……这喜悦的心情随着笔端的运动，留在了纸上。大生产运动胜利了，打破了日寇、伪军、国民党的封锁和军事压力，为争取抗日战争的胜利也奠定了物质基础，人笑、字也在笑……

陆机《文赋》中说："思涉乐其必笑"。"自己动手，丰衣足食"八个字，传出了毛泽东的笑声，你听到吧。

3. 言哀己叹　物因情变

1946年8月，毛泽东为教育学家陶行知先生所题悼词："痛悼伟大的人民教育家，陶行知先生千古。"（见图77）从所题悼词的运笔结字来推断，

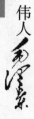

书家在写此悼词时的精神状态，处于极度的悲痛之中；在那迟滞的笔锋下的点画、字形、行间、布局，被痛苦悲凄所扭转。如最后的"家"字，连笔的第三笔之末，本应是向上挑的钩，但书法家的悲痛心境，却使得他执笔的手无力上举，垂落了下来，于是"家"字第三连笔的末，宛如熔熔的钢铁也软垂了下来。形成的字如在抽泣、泪在滴落的状态。可以想见毛泽东此时沉痛的心情无法遏止，传于笔锋，声泪俱下了……

统观此幅悼词，正如书论家所评："言哀已叹"，泣不成声，挥泪泼墨，悲痛之情洒于纸上，字不成形，点画如泣了，此时此景，真如所述："物来情动，性随物迁，情往物感，物因情变。"毛泽东笔下的字也"物因情变"了。

（四）毛泽东书法作品的群众性

在延安整风学习期间，毛泽东在《反对党八股》的报告中说道："党八股的第三条罪状是：无的放矢，不看对象。早几年，在延安城墙上，曾经看到过这样一个标语：'工人农民联合起来，争取抗日胜利。'这个标语的意思并不坏，可是那工人的工字第二笔不是写的一直，而是转了两个弯子，写成了'工'字。人字呢？在右边一笔加了三撇，写成了'人'字。这位同志是古代文人学士的学生是无疑的了，可是他却要写在抗日时期延安这地方的墙壁上，就有些莫名其妙了，大概他的意思也是发誓不要老百姓看，否则就很难得到解释，共产党员如果真想做宣传，就要看对象，就要想一想，自己的文章、演说、谈话、写字是给什么人看的，给什么人听的，否则就等于下决心不要人看，不要人听……"

因为毛泽东的书法艺术发展，是在实用为目的基础上的，所以自然带着很强的群众观点，根据不同的对象，所书写的字体，有很大不同；有的则用楷书或行楷书体，有的则用行草，甚至取狂草气势。

1.《生的伟大　死的光荣》

1957年，毛泽东为刘胡兰烈士陵园重写题词：《生的伟大，死的光荣》八个大字。（见图78）从整幅作品看，应列入行楷书体，两个"的"字左、右侧均取连笔，简化了笔画。第一个"的"字由两笔构成，第二个"的"字由三笔构成。前者减少了六笔，后者减少了五笔但都较易认，"的"字的形质仍保持了楷书的形态，最后的"荣"字，上部也是连笔，但整个字的形质，仍取楷式。"毛泽东题"四个字，则如钟繇楷书，带有草意，也应列入行楷书体，因"泽"、"东"、"题"三字均有连笔，但字的形质没有离开楷势。

刘胡兰烈士陵园，就建设在刘胡兰烈士的家乡、农村。我去拜祭过，经常去的是附近的农民和小学生，毛泽东所题词刻碑文也主要是给农民和农民的子弟们看的，毛主席的落款近楷书体的行楷体是不多见的。可见书家群众观点之深。

2.《一定要把淮河修好》

1951年，毛泽东为治淮指挥机关题词：《一定要把淮河修好》八个大字（见图79）。从字体形质分析，这幅作品，也被看做是行楷，因为"河"字的左侧，出现了"氵"的符号，"修"字的左侧上半部出现了连笔，省笔，这个题词，推想是毛主席让淮河流域的广大农民都能看懂吧。落款"毛泽东"三字可看作是楷书，虽有连笔，但是游丝所连，不是省笔的连笔，一笔一画好认好看，此也是一个生动例证。

3.为炮兵学校题词

1951年4月，毛泽东为中国人民解放军炮兵学校题词："为建设强大的人民炮兵而奋斗，毛泽东"（见图80）。这幅作品连同署名，从字体的形质看，可列为楷书略带草意，毛泽东极少用楷书题词，可能是因为楷书端庄、严肃、而且又是为炮兵所书、为工农兵题词，不能"太草"了，也可能以上两个因素都有，此幅题词的"的"字，一笔不少，其中有的字虽然有带钩游丝，包括落款署名，都保存了完整的楷书形质。

4.《致华罗庚》

1957年，与毛泽东为刘胡兰烈士陵园题词的同年，毛主席《致胡乔木》信札，则是行草取大草气势的"游丝书体"。1964年《致华罗庚》的信札也是行草取大草或称狂草的气势。（见图81）用行草取狂草气势的书体写的信札，则是给党内著名的大手笔胡乔木同志和著名的数学家华罗庚教授看的。这种根据不同对象，采用不同书体的做法，正如毛泽东他自己曾说过的：……就要想一想……写字是给什么人看的……（《反对党八股》）这便是毛泽东书法作品的特点之一，群众性。

三、与历代书家的区别和较量

在书法艺术的发展史中，大概是有个王羲之的原因吧，自晋后，每个朝代都唱"今不如昔"的调子，这或许是事实。当然，也有不同者，那就是米芾，可是米芾很偏颇，他把别人看成是豆腐渣，惟己才是一朵花儿。例如他在《海岳名言》中所述："欧、虞、褚、柳、颜，皆一笔书也，安排费工，岂能垂世。"而对他自己的书法艺术，则颇多得意："吾书小字行书，有如大字，惟家藏真迹跋尾，间或有之，不以与求之者，心既求之，随意落笔，皆得自然，备其古雅。"如此，也吹得太厉害了。苏东坡较之米芾则含蓄得多了："吾书虽不甚佳，然自出新意，不践古人，是一快也。"（《佩文斋书画谱》卷六《宋董逌论书》）

在此部分中，将纳入四节，前两节可以说是被迫拿出来的，因为在此两节中与毛泽东书法艺术相提并论的一些书法家，其书法艺术水平相去较远，不能作比，不管是宋朝的哪位书法大师：苏、黄、米、蔡，还是明、清的王铎，清朝的郑板桥，只能作为区别，均达不到与毛泽东书法艺术水平相雁行。但是，有些近代的书论者却强调说毛泽东书法艺术师承苏、黄，又说师承王铎，又说师承郑板桥，因此就不得不说上几句，参与议论，所以笔者专门列出了两节说明，从毛泽东书法艺术上的运笔、结体、风格看，既没有师承过郑板桥，也没有师承过王铎，也没有师承过苏轼、黄山谷、米海岳。第三节和第四节是作者计划要写的，把毛泽东书法作品中的字拿出来，摆在读者面前，与草圣张旭，释怀素的字相比较，分个高低；最后与书圣王羲之的字拿出来比较，分出优劣；这确实是件艰巨而重要的使命。因为我们奉献给了毛泽东行草书圣的桂冠，并不是心血来潮，凭空而定；而是要拿出具体的作品来，作一比较，这是容不得含混的。虽然书法艺术作品，可以随人的爱好去评。各种情况不同，难免有仁者见仁，智者见智的现象。但作者相信，还是有客观标准的，这个标准就是书作本身。事实将胜于雄辩。

（一）与郑板桥书法艺术的区别

有的书论者认为，毛泽东四十年代的书法艺术风格，是师法郑板桥书体

的结果，甚至提出毛泽东的某幅作品，字字皆像郑燮，笔者没有看出毛泽东作品中的郑燮，更没有看出其师承关系。所谓师承倒不一定字字皆像，其风格相近似也就足够了。从毛泽东书法艺术发展历史过程和书法风格的变迁来分析，倒不如说毛泽东的书法风格吸收了汉隶、晋帖、魏碑、唐楷。像本书中曾论述过的蛛丝马迹，想也吸收了宋、明、清以来的一些书法家运笔结体的风趣，也可能是一种偶合。但从书法风格来讲，毛泽东仍然是毛泽东，找不到其师承哪家的面貌；如果硬要追根溯源的话，毛泽东运笔、结体、布局，带有隶意、魏趣，似乎更为确切些。

郑板桥的书法艺术，在行书中吸收了篆、隶的笔法，尤其是他的作品中隶书的波磔味很浓，似是从隶书中直接搬来，汉隶被称为"八分书"。郑燮自称其书体为"六分半书"，可证。在毛泽东的书法作品中，如果说带有隶意的话，那是被改造过了的，完全是属于毛泽东的书法特点。例如我们早已分析欣赏过的《人民日报》中"人"的一撇一捺，可以说它是汉隶蜕化而来，而不能被直接看成是汉隶的波磔之笔。郑板桥在结字布局上表现为书论家所评述的特点："碎石铺路"，字体大小错落跌宕，用笔粗细参差，结体左斜右倾，东倒西歪，如醉汉步态（这是我们的形象比喻），这大概是郑燮借以"输其沉闷之气"、"借酒浇愁"的结果。如郑板桥《与韩生镐论文》所书联句的下联："领异标新二月花"中的"标"字右倾，"月"字则左斜（见图82）。郑燮所书《论书》中的七个"书"字，右倾者二，左倾者一，正位者四。（见图83）毛泽东行书的笔法、结体、布局，在四十年代不同于郑板桥，以后更加不同了。在毛泽东题词墨迹中，从1938年到1941年间，在作品中曾出现过左倾斜的字体，而在1941年以后，在一个时期内，均向右侧倾斜，甚至通幅作品中的字体，向一个方向倾斜，所以产生了一种似箭的矢状力量，给人以强烈的推动力量和飞动感。因所书写的字体在向右倾斜的同时，又加上横笔向右上方倾斜，也产生一种向上的力量，更增强了飞动感，其气势有如唐代壁画飞天，或嫦娥奔月之姿，也如春风拂柳，"百舸争流"之态。而绝无"碎石铺路"，醉汉步态之感。为了领略这种向上的飞动感和力感，读者可以参看毛泽东1945年所书写的《沁园春·雪》（见图13）。我们也拿来1946年毛泽东所书写的"星星之火，可以燎原！死难烈士万岁"（图84）供大家赏析，其字体与板桥体，相去是何等的远啊！或谓主张毛泽东师承板桥体的根据是字体的倾斜，这种根据是不能说服人的。

打开中国书法艺术发展的长卷，我们可以看到，历代的大书法家的书法作品中，常见有向左倾斜的字体，有的则可能是无意中所出现的现象。郑板桥书法作品中的结字倾斜，是有意地安排。而毛泽东书法作品中的字体倾斜

也是有意之作，如 1940 年 7 月，为美国纽约华侨衣馆联合会题词："巩固扩大抗日民族统一战线"十二个大字，横书，从左至右，多数字体向左倾斜，无一字向右倾斜（见图 85）。而 1941 年所书"实事求是"四字均向右倾斜，无一字向左倾斜，此四字之后，字体均向右倾斜，这又是一反历史上书法家的字体多向左倾斜的风格吧。

字体向左倾斜的风格，历代大书法家的作品中每每见到，但像毛泽东所书整幅作品中多数字体向右倾斜者，实属罕见。

明·董其昌《画禅室随笔》论述："凡字左缩者右曳，右缩者左垂，亦势当然也。""字须奇宕潇洒，时出新致，以奇为正，不主故常。"欧阳询亦谓："且忌上下直如贯珠而势不相承，左右齐如飞雁而意不相顾。"

人体的运动靠左右脚的移动，一左一右地迈动，人体向前走去。在书法艺术作品中，历史上有不少大家的作品中，字体有向左倾斜的现象，这是因为右手执笔所造成的自然现象，还是书法家有意将字体结构布置得左倾右斜，是美学上的要求，自觉不自觉地使书写的字体倾斜，以产生动感和奇异，也许开始时出现这样倾向是偶然的，后被书家的审美观所认可，成为一种有意识的安排了。以求正中有奇，奇中有正，奇奇正正，以奇求正的美感。大概在隶书出现之后，字体的结构姿式变化也丰富起来了。

从晋·王羲之的作品开始吧，被誉为"天下第一行书"的《兰亭序》，摹本中的第一行"永和九年，岁在癸丑，暮春之初，会……"其中有三个字明显的左倾，如"暮"、"春"、"会"（见图 86）。再如《丧乱帖》第二行"先墓再离荼毒追"七个字中，"离"，"荼"二字左倾。（见图 87）

唐·李世民《温泉铭》中所复印的部分字体中，如"泉"、"流"、"月"诸字，均有极明显的左倾。（见图 88）

唐·欧阳询《卜商帖》选片中，"商"、"月"字左倾。（见图 89）

唐·颜真卿《争坐位帖》选页中的"鲁"、"僕"、"襄"等字向左倾斜。（见图 90）

五代·杨凝式《卢鸿草堂十志图跋》许多字左倾，如"家旧传卢浩然隐君嵩"九字中，"旧、卢、君"三字倾斜向左。（见图 91）

宋·米芾的字也常见向左斜倾，如《次韵》中第二行"里常怀楚制荷旧"七字中，"制"、"荷"、"旧"三字向左倾斜（见图 92）。可见字体的倾斜不是从清·郑板桥始，也不能一见毛泽东的书法作品，在四十年代出现了倾斜的字，就认定这是师法于郑燮。郑板桥有创新，即在同幅作品中有左倾，有右倾。但这种布局结果，失去了整幅作品一致的气势，而成了"碎石铺路"，醉汉步态，这与毛泽东的布局倾斜是不能相提并论的。

（二）与苏轼、黄庭坚、王铎的区别

有的书论者认为，毛泽东在一个时期内，其书法艺术上的特点之一，是"长枪大戟"，系取法于宋代的苏轼、黄庭坚和明代的王铎。其实，所列三位书法家的艺术造诣远不能与毛泽东相比。

宋·苏东坡被认为在书法艺术上也是成就昭著的人，尤其是在行书方面成就最大，丰腴起伏跌宕，很得天真烂漫之趣。他所书写的《黄州寒食帖》在书法史上被誉之为"天下第三行书"，即在王羲之、颜真卿之后的第三人。所以苏轼的得意门生黄山谷在此帖之后跋云："此书兼颜鲁公、杨少师、李西台笔意，试使东坡复为之，未必及此。"我们从此帖中取出了五个字，列于图93，以供欣赏和参考。

宋·黄庭坚为"苏门四学士"之一，亦工书法，善草书。范大成评说："山谷晚年书法大成，如此帖（《经伏波神祠诗》）毫发无遗恨矣，心手调合，笔墨又如人意。"沈周评述给予了更高的赞誉："山谷书法晚年大成，得藏真三昧，笔力恍惚，出鬼入神，谓之草圣宜焉。"沈氏所论山谷，"得藏真三昧"，与我们的看法相近，黄庭坚的草书确实从释怀素的草书演化而来，其痕迹可循（如图94）。所示："龙"、"鳞"二字，都带有怀素的笔意。至于沈氏想把黄庭坚推到草圣的宝座，未能得到后人的承认。我们也认为虽然"山谷得藏真三昧"，但较之怀素晚年的草书，相去尚远。

虽然王铎自称："予书独宗羲献，即唐宋诸家皆发源于羲献，自不察耳。"但我们所见王铎的《草书诗卷》却不见二王书法的痕迹，而满篇皆带黄山谷的草书气息。如图95所示，如果说黄庭坚的狂草是从释怀素的大草演化而来的，带着鬼没神出的恍惚气，那么王铎则有奴书之嫌了。有些书体，如果我们没有注明作者是谁的话，则难区分是黄庭坚写的，还是王铎写的，如上图95所见。我们的观点还有一个佐证，吴德旋《初月楼论书随笔》中说道："王觉斯（王铎），人品颓丧，而作字居然有北宋大家之风……"我们认为吴氏所论，认为王铎的书法作品有"北宋大家之风"，应具体地说，是北宋黄山谷之风，因为北宋四大家之中，只有黄庭坚善狂草，王铎亦以大草出名，且如我们所列举的字体形质，不管是运笔、结体，还是气势，都极相近。我们双钩于图95的四个字，如果作者不注明书家和出处，恐怕读者会认为是出于一位书法家之手。

这一节中，我们没有必要把毛泽东的书法作品与苏轼、黄庭坚、王铎的作品相比，因为无论是运笔、结体、布局、风格距离太远，不知有的书论者

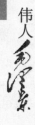

认为毛泽东师法苏、黄、王等书法艺术根据何在。

这一节中，我们只插进两页毛泽东所书写的字体，以供读者分析其运笔、结字和风格。无论是苏东坡的行楷也好，黄山谷的狂草也好，王铎的草书也好，都与毛泽东的书法风格相去甚远，风马牛不相及了。（见图96、97）

（三）与张旭、怀素的较量

拥有草圣之称的，汉有张芝、三国时有东吴的皇象、西晋有索靖、唐有张旭和怀素。不过提起草书来，草圣则以张芝、张旭为代表了。

清·包世臣论："伯英诸帖大都是大令所书，圣于狂草，空前绝后，只是引以篆法，下笔如鹰颤搏击，遒而不媚，疏而不准，虽经挪行，尚可想所向无空阔之意态"（《艺舟双楫》）。包氏对张芝的草书作了"空前绝后"的评价，既然"伯英诸帖大都是大令所书"，那么包氏的评价根据是什么？

皇象、索靖均以章草见长，今草当以张芝为鼻祖了；但以张芝遗留下来的所摹刻的字体看（见图98），均较张旭和怀素成熟期的作品逊色。看来，书法艺术史上，恐怕以张旭、怀素、杨凝式的草书水平为高，尤其是张旭、释怀素的草书作品，更是载誉千载不衰。

张旭的狂草风靡盛唐，笔法奔放强劲，结体奇险，冲破了魏晋时期拘谨温顺的书风。在章法上更是疏密错落悬殊较大；唐朝大文学家韩愈《送高闲上人序》中论道："张旭善草书，不治他技，喜怒、窘穷、忧悲、愉佚、怨恨、思慕、酣醉、无聊、不平，有动于心，必于草书焉发之。观于物，见山水崖谷，鸟兽虫鱼，草木之花实，日月列星，风雨水火，雷霆霹雳，歌舞战斗，天地事物之变，可喜可愕，一寓于书。故旭之书，变动犹鬼神，不可端倪。"诗圣杜甫《殿中杨监见示张旭草书图》赋诗："斯人已云亡，草圣秘难得。及兹烦见示，满目一凄恻。悲风生微绡，万里起古色。锵锵鸣玉动，落落群松直。连山蟠其间，溟涨与笔力。有练实先书，临池真尽墨。俊拔为之主，暮年思转极。未知张王后，谁竝百代则。呜呼东吴精，逸气感清识。杨公拂箧笥，舒卷忘寝食。念昔挥毫端，不独见酒德。"

蔡希综《法书论》："迩来率府长史张旭，卓然孤立，声被寰中，意象之奇，不能不全其古制……雄逸气象，是为天纵，又乘兴之后，方肆其笔，或施于壁，或札于屏，则群象自形，有若飞动，议者以为张公亦小王之再出也。"可惜，今日我们看不到王献之有超过张旭的草书的作品，所有推崇小王之词难证。《宣和书谱》称张旭的草书："其草书虽奇怪百出，而求其源流，无一点画不该规矩者，或谓张颠不颠是也。"（见图99）诗人或书论家

对唐·释怀素的赞词，所见到的要比张旭的多，而且更加生动。

我们发现辞书家可能没有把唐·释怀素的生卒年代弄准确，均记载为公元725年——785年，这样让怀素生存了整整六十年。按这个生卒年代计算，则怀素生于唐玄宗开元十二年，卒于德宗贞元元年。但是从释怀素的遗墨中，如《东陵圣母帖》，明明落款时书于贞元九年（其元年为乙丑年，即公元785年），岁在癸酉五月，即公元793年；怀素所书墨迹《小草千字文》，落款时注明书于贞元十五年六月十七日，书时六十有三，即公元799年。按此推算，如果唐朝时代也按中国传统的方法计算年龄，生下来即为一岁的话，释怀素当生于公元737年，而不是725年。我们的推算与1984年上海古籍书店出版的《怀素小草千字文》所考证的出生年相同。我想，我国历代纪元表是比较准确的，不然，我们以上的分析就白费劲了。在这里，对怀素的出生年作了点考证，目的是想弄清楚释怀素书法艺术发展的过程。如有的书论者把《怀素自叙帖》当作是其晚年的代表作品，而实际上，怀素在落款时写得很清楚："时大历丁巳冬十月廿有八日"，即公元777年，此时的释怀素，如按我们考证的出生年计算，是正当不惑之年，四十周岁时所书。这也符合他血气方刚，自信心很强的中年人的心理状态吧。从《自叙帖》内容看，会使人有"沽名钓誉"之感，藏真把当时社会名流一些赞誉他的声音，都记录在了《自叙帖》中，人到老年或许不会这样作吧，他在《自叙帖》中，大概很欣赏李御史舟的话："以狂继颠谁曰不可！"（见图100）。唐·释怀素自称草书学于张芝、张旭，时人把他与张旭并称"颠张醉素"。从书法艺术的角度评论，怀素《自叙帖》既不是他晚年的作品，更不是怀素的书法艺术的高峰，较之大草《草书千字文》相去甚远，更赶不上我们所看到的他晚年作品《东陵圣母帖》（见图101）。后者无论从运笔、布局看，都要高出《自叙帖》的水平。怀素晚年所书《小草千字文》贞元本，被誉为是他的最高书法艺术，得到书家或书论家的称道，故有"千金帖"之美称。（见图102）明·文嘉称此帖："字字用意，脱去狂怪怒张之习，而专趋平淡古雅。"

清·王文治论："颠张醉素皆从右军出，而加以狂怪怒张，论者病之，然素师得右军淡处，独胜余子……惜知音者希也。是帖晚年之作（指贞元本小草千字文），纯以淡胜，展现一过，令人矜躁顿忘。"从王氏所论可以看出在中国的书法史上，右军的幽灵之影多浓重，本来怀素从来不讲师法过王羲之，而且王羲之并不善于草书，但怀素贞元本小草千字文一被推崇，王文治就抬出王羲之来，即归功于王右军并感叹："惜知音者希也！"

于右任也评此帖为："松风流水……怀素书千字文有数十种之多，《小字贞元本》最得书论家称道、珍视，故有《千金帖》之称，用笔宛转圆通，多

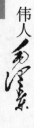
用藏锋，筋骨内含，深得运笔之法，含巧于朴，寄奇于正。文字神定意闲。"

释怀素的小字贞元本小草千字文受到书论家的推崇，这种情形与毛泽东书法艺术的发展有相同之处。被我们看作是毛泽东书法艺术最高成就的作品：《沁园春·长沙》，为行草书体，取小草气势，一派平淡闲雅的神韵，尽洗狂草气势，尽去姿纵的用笔；结体、布局均取平淡雅静之意，如湘江清澈的缓流，沁人肺腑；如鱼翔浅底，闲静自由；如微风轻拂，心旷神怡；如饮甘泉，惬意自得。

宋·董逌称："书法相传至张颠后，则鲁公得尽于楷，怀素得尽于草（《广川书跋》）。"

钱起《送外甥怀素上人归乡侍奉》中，对怀素的为人、书道略有描述："释于吴家宝，神清慧有余，能翻梵王字，妙尽伯英书，远鹤无前侣，孤云寄太虚，狂来轻世界，醉里得真如，飞锡离乡久，宁亲喜腊初，故地残雪满，寒柳霁烟疏，寿酒还尝药，晨餐不荷鱼，遥知评诵外，健笔赋闲居。"

诗仙李白《草书歌行》中用铿锵有力的诗声，明快的韵调，欢欣的心情，唱出了比他年龄小得多的怀素书法。这位唐朝的大诗人，放于推崇晚辈，令人起敬，并称年轻的释怀素为"吾师"。生动地描绘了怀素书写草书时的情景，对怀素的草书作了夸张的比喻。敢于对以前的大书家在与怀素草书的对比之下，发出戏谑性的笑语。你听，李白诵道：

"少年上人号怀素，草书天下称独步。

墨池飞出北溟鱼，笔锋杀尽中山兔。

八月九月天气凉，酒徒词客满高堂。

笺麻素绢排数厢，宣州石砚墨色光。

吾师醉后倚绳床，须臾扫尽数千张。

飘风骤雨惊飒飒，落花飞雪何茫茫。

起来向壁不停手，一行数字大如斗。

恍恍如闻神鬼惊，时时只见龙蛇走。

左盘右蹙如惊电，状同楚汉相攻战。

湖南七郡凡几家，家家屏障书题遍。

王逸少、张伯英，古来几许浪得名。

张颠老死不足数，我师此义不师古。

古来万事贵天生，何必要，

公孙大娘浑脱舞！"

李白这首《草书歌行》写得生动、具体、夹叙、夹议，淋漓尽致，诗词虽为夸张，但把怀素书写时的气氛和所书草书的气韵，忠实地呈现在读者的面前，真是难得的纪实诗篇。可以想象，大诗人李白挤在"酒徒词客"之中，观赏怀素作字，如不身临其境，怎能写出如此逼真的诗句，李白也曾诗诵过王右军，但无此作生动，无此作之气氛。

还有一位晚唐诗人韩偓在《草书屏风》一诗中，对怀素的草书，也作了极其生动的比喻："何处一屏风，分明怀素踪。虽多尘色染，犹见墨痕浓，怪石奔秋涧，寒藤挂古松，若教临水畔，字字恐成龙。"

许谣《题怀素上人草书》赞道："志在新奇无定则，古瘦漓缅半无墨，醉来信手两三行，醒后却书书不得。"

从遗留下来的资料看，我们认为，张旭的《古诗四帖》，藏真的《东陵圣母帖》和宋刻本《草书千字文》，无论是从运笔，还是从章法上分析，都高于张芝（见图98）。王羲之自谓草书不如张芝。因此，在作比较时，我们只好从毛泽东行草作品中取出草书字体，拿来与张旭、怀素的草书字相比较了。

为了找到能与张旭、怀素的草书字体相对比的字，我们从毛泽东手书《清平乐·蒋桂战争》一词中，选出了草体字"龙岩"二字；又从张旭墨迹《古诗四帖》中找出"龙岩"二字。也从释怀素《草书千字文》（宋刻本）中取出"龙岩"二字，三组"龙岩"二字，并排在一起，以资对比（见图103）。张旭所书"龙岩"二字，笔法圆浑强劲，中锋用笔，环纡盘行，一笔一字苍劲有力，但运笔过程中提按变化较小，显得单调，笔画的粗细变化不大，使人有"麻绳"缠绕之嫌，"岩"字上面的"山"部有个大的环眼，减少了韵趣；张旭《古诗四帖》整幅作品和"龙岩"二字，气势飞动磅礴，强健挺拔，但露出些霸气，即剑拔弩张之气，这也可能是遭到米元章菲薄的地方，大概也是近似大令的地方。

释怀素所书《草书千字文》宋刻本，硬毫所书，刻工精美，其中"龙岩"二字，形近正方，用笔峻利强劲，每字都有笔断意连的墨趣，笔画粗细变化明显，增加了韵味，因字体形态近正方，而减少了气势，但克服了张旭一笔环转盘纡的缺点。

毛泽东所书"龙岩"二字，字体取竖长方形，用笔流畅，笔著较细，但提按清晰，笔画粗细变化明显，外柔内刚，潇洒淡雅，平和疏闲，文质彬彬，每字都有笔断意连的运笔两处，趣味深浓，在运笔上兼有怀素笔意，在结体上形似张旭的竖长方形，然再细加分析，毛泽东所书"龙岩"二字，在间架结构方面却与张旭所书写的"龙岩"二字有极大的不同。

　　读者请看，张旭所书"龙岩"二字，末笔画明显地与相对应的笔画形成向内侧环抱的"（）"形式；毛泽东所书写的"龙岩"二字，则相反，末笔画与相对应的笔画，成向外侧环抱之势，形成外抱的"）（"形，并且在收笔时笔锋略向内收，与向外环抱的笔法形成了一个小小的对抗，丰富了笔意，因此较张旭结字胜过一筹。从"龙"字和"岩"字整个结体看，张旭所书"龙岩"二字均成"罐"式，如生铁铸罐一对，厚实坚固，加上张旭用笔粗细变化较小，字体结构匀称，无明显地疏密变化，尤其是"龙"字更加显著，"岩"字下部用笔加重增加了稳定感，使人的视觉感增强了"生铁罐"的形象，也符合张旭草书呈现"霸气"的特点；毛泽东所书"龙岩"二字，形成了"古尊"的形状，如铸工精美的青铜古尊一对，加上结字上密下疏，字体产生了飞动感，尤其是"岩"字，用笔巧妙，笔法变化丰富。"岩"字草书体下半部的左右两半，虽是联笔，但笔锋在运行中到达右侧的分界处时，自然地轻按了一下，便划分出了左右两侧的分水岭。这种以按笔代替断笔的方法，非极熟谙的运笔技巧，则极难达到妙处；这一按如过重过轻，偏左偏右，都会失去结体的完美和趣味，这一笔真是所谓连处实断。

　　怀素所书"龙岩"二字，可惜不是墨迹，在用笔技巧上，应该说也高于张旭，皆有笔断意连之处。张旭却一味环转盘纡，而且笔画变化照旧没有怀素丰富，但在结字上怀素不如张旭取竖长方形更富有气势，应该说二者各有所长，各有所短。

　　东汉，蔡邕《九势》中论道："为书之体，须入其形……纵横有可象者，方得谓之书矣。"卫夫人茂漪《笔阵图》中也强调："每为一字，各象其形。"这种状物传神的笔法或结体技巧，有两个含义，即艺术再现功能的具体状物，以及囊括万物的物体的神态再现。实质上汉字发展到今日，已经多数失去了具象的再现功能，即便是极其简化的物象也好。不过古代书论家仍强调书法艺术的"状物"技巧，尤其是物体"神"气的再现。

　　以张旭所书写的"龙岩"二字有所"象"，即蔡邕所说的"为书之体，须入其形"。我们所说的均成"罐"状，或说成"宝瓶"状；怀素所书"龙岩"二字，我们没有找到所"象"。

　　毛泽东所书"龙岩"二字，韵、象具备，既现有怀素运笔的明显提按变化，笔锋在运行中尽笔断意连之趣，又具张旭结字的有所"象"之功，因为字采取了竖长方形，这种几何形状，更较符合"黄金分割画派"的美学要求；但这并不是等于说毛泽东的书法艺术是张旭和怀素的相加。其实这里有质的飞跃，毛泽东所书"龙岩"二字，不但在形质上胜过张旭、怀素，而且在神韵上也远胜过张旭、怀素，更在书法形质上看不到所谓毛泽东师法怀

素、张旭了。

经过对张旭、怀素、毛泽东所书草体"龙岩"二字的分析，虽说是管窥，但也可以清楚地看出，我们再次地重复一遍：毛泽东的书法风格，既非师承张旭，也非师承怀素，更不能以毛泽东读过张旭或怀素的书法作品，就认定了师承关系，这是显而易明的。我们认为，毛泽东书法艺术所走的道路，不是一般书法家所走过的道路那样，先师承一体，苦心经营，再博采众长，融于一体，变化师承，然后自成一家。从这条道路走过来的书法家，总带着师承的影子，就像和尚穿的袈裟一样，如宋徽宗的瘦金体源于唐朝的褚遂良、薛稷、薛曜；赵孟颜之习于王羲之一样。毛泽东的书法作品距释怀素的《草书千字文》的风貌相去甚远，从"龙岩"二字的对比中可以看出。或许在章法上，毛泽东有些作品，如《清平乐·六盘山》、《七律·长征》、《满江红·和郭沫若》等，字体大小参差错落，笔画粗细跌宕，说不定吸收了怀素晚年所书写的《东陵圣母帖》及岳武穆所书写的《前后出师表》布局方法（见图101及104）。有的书论者，甚至把历史上所出现的草书家都列为毛泽东所师承的对象。前面已有部分论说，我们认为师承和吸收某家的书法艺术风格是两回事，毛泽东可能参阅或汲取过书法历史上一些名家的书法艺术优点；但从他遗留给我们的遗墨中，除了看到《十六字铭耻》带有颜风，这也是从分析得来的，但不是师承；《夜学日志》中得魏碑之趣，但也很难从全幅作品上看出是哪种魏碑体。我们不能从毛泽东的中期书法作品中看到隶迹，而断定说毛泽东所书写的是隶书，我们没有找出毛泽东行楷或行草书体所师承的痕迹，更无哪一家的影子。在书法艺术上，毛泽东就是毛泽东。

总观毛泽东的书法风格，创造意识极强。他书写之前，不定一格，既书之后不留一格，可以说是笔笔创新，字字新结。这样才给我们留下了丰富的、运笔博变的、结构异态的书法作品遗产。他的书法作品有着极强的个性，一看便知是毛泽东的书体，但又没有定体，一直在创造、发展、求索。他不像王羲之的字体风格变化很少，而能保持书体的一贯性，风格的统一性（否则沙门怀仁就不可能将他的字集成《圣教序》）；也不像颜、柳、欧、赵的书体那样定形，虽然，颜真卿的字随着年岁的增长，书体的形质有所改变，但仍保持了其颜体的基本风貌。毛泽东的书法艺术风格则不然，数十年所书写的同一字体，集在一起，字字异殊，几十年的落款，168个，竟不相同。这种书法风格的变化，真是日新月异，于是引得有的书论者苦苦地探寻毛泽东书法艺术的师承关系，竟几乎把从晋到清的行书或草书的名家，都被圈定为毛泽东的师承对象了。其实，这是一种误解罢了。

（四）与王羲之的较量

可以说自唐以来，王羲之的书法艺术备受崇拜，在书坛上可谓言必谈王羲之。在书法艺术的殿堂里，王右军被神化为尽善尽美的书圣，其地位犹如儒家殿堂中的孔丘，受尽顶礼膜拜，尽得风流。李嗣真称逸少的书法艺术感受为："清风出袖，明月入怀之惬意、之静淡、之平雅、之柔情。"郝经《陵川集》中崇拜为："羲之正直，有识鉴、风度高远。见其遗殷浩及道子诸人书，不附桓温，放于山水间，与物无竞，江左高人胜士，鲜能及之，故其书法韵胜、遒婉，出奇入神，不失其正，高风绝迹，邈不可及，为古今第一。"

唐·孙过庭《书谱》赞道："元常专工于隶书，伯英尤精于草体，彼之二美而逸少兼之，拟草则余真，比真则长草，虽专工小劣，而博涉多优，总其始终，匪无乖互。"孙氏的评论，把王羲之的书法艺术比之为运动场上的全能冠军了，即使单项没有一项第一，但总分之和可居冠军座位，而名书圣。

唐代有一位书论家张怀瓘把王逸少的书法艺术推崇到尽善尽美的程度："逸少可谓韶尽美矣，又尽善矣。"唐王李世民《王羲之传论》感叹道："尽善尽美，其惟王逸少乎！"

书论家对王羲之的《兰亭序》更是倍加赞扬，五体投地了。解缙《春雨杂述》："右军之序《兰亭》，字既尽美，尤善布置，所谓增一分太长，亏一分太短，鱼鬣鸟翅，花须蝶芒，油然粲然，各止其所，纵横曲折，无不如意，毫法之间，直无遗憾。"董其昌赞誉道："右军《兰亭序》章法为古今第一，其字皆映带而生，或小或大，随手所如，皆入法则，所以为神品也。"

宋·米芾对一些书法大家的作品，多有评论，且不惜微词，但对书法艺术之中的"晋韵"却顶礼膜拜，五体投地，犹如"太公在此，诸神退位"。他在《论草书帖》中议论道："草书若不入晋，人格聊待成下品；张颠俗子变乱古法，惊诸凡夫，自有识者。怀素稍加平淡，稍到天成，而时代压之，不能高古高闲而下，但可悬之酒肆。晋光尤可憎恶也。"米芾简直成了"卫道"的打手，在他的眼里，如果书法艺术作品不带"晋韵"，便不能成之为书了，何止如此，而且还要受他米氏的鞭笞，连草圣张旭的字，也被他踩在脚下，侧目以视，甚至祸及称道张旭书法艺术者，被他米元章斥之为"凡夫俗子"，也要挨上几鞭，只因称道了"变乱大法"的"张颠俗子"；米海岳对与张旭齐名的释怀素，虽稍有留情，但其字只配挂在酒肆，不能登大雅之堂。真使人感到其言也狂，令人不平。

我们认为王右军的书法艺术成就，不容忽视，其能博采众长，化为己

有，笔法多变，布局有致，正如他在《书论》中所述："为一字，数体俱入，若作一纸之书，须字字意别，勿致相同。"事实也正是这样，在他之后的历代书法大家作品中，多数能找到王逸少的书法艺术影响的痕迹；因此有李煜的评说："虞世南得右军之美，而失其俊迈"；"欧阳询得右军之力，而失其温秀"；"褚遂良得右军之意，而失其变化"；"薛稷得右军之清，而失于拘窘"；"李邕得右军之法，而失于狂"；"真卿得右军之筋，而失于粗"。这样，千余年来，王羲之被推崇到书法艺术至圣的宝座！而且十全十美，任何书法大家的书法艺术作品，都得用王右军的书法艺术去衡量。

历史上一些书论家对李世民抑献之、扬羲之的作法愤愤不平。唐王认为："献之虽有父风，殊非新巧，观其字势，疏瘦如隆冬之枯树，览其笔纵，拘束若严家之饿隶，其枯树也，虽槎桠而无屈伸，其饿隶也，则羁羸而不放纵。兼斯二者，固翰墨之病欤！"可能由于李世民对王羲之的偏爱，使王右军的一些作品得以保存下来，也使王逸少的《兰亭序》随葬而去；王献之的作品则留下来的非常少了，以致难以根据其作品来评说了。

包世臣述："尝论，右军真行草法皆出汉分，深入中郎，大令真行草法，导源秦篆，妙接丞相，梁武三河之谤，唐文饿隶之讥，既属梦呓，而米老右军中含大令外拓之说，适得其反。"

唐·张怀瓘《书断》评二王书法："若逸气纵横，则羲谢于献，若簪裾礼乐，则献不继羲，虽诸家之法悉殊，而子敬最为遒拔"；张氏又在《书议》中论："逸少秉真行之要，子敬执行草之权，父之灵和，子之神骏，皆古今之独绝也。"也有相反的评说，如南朝宋·羊欣《采古来能书人名》称王献之书："骨势不及其父，而媚趣过之。"

黄庭坚评述："右军似左氏，大令似庄周。"（《山谷题跋》）

张怀瓘《书估》云："子得神峻，父得灵和。"

这样，有的书论家不单提王羲之，而并提二王了。

我们看，李世民推崇王羲之并非偶然。唐得到天下，达到空前的统一，经济发展，生活稳定。这种安稳的形势，要求在上层建筑的领域中，意识形态方面有所反映，这就出现了在书体上的尚法。唐太宗李世民推崇王羲之，也是这种要求的反映，尤其推崇王羲之的行楷《兰亭序》。李世民为了收集王羲之的作品，不惜采取豪夺的方法。自然地，秀美灵和的王羲之的书风，占了主导的位置，而惊奇、峻险的王献之风格却被唐王所讥。

贞观之治，在字体结构上也要求平稳。在这方面，王献之的连笔草，虽有创造，虽说其中亦含有顿挫起伏，但给人以单调环转盘纡的感受，缺乏意趣（见图105）。从现在看到的，遗留下不多的王献之的书法作品，与王羲

之的作品相比较，很难说他的字胜过其父，只能说子谢于父。我想，这不仅仅是李世民的选择。

唐以后，王羲之被捧为书法艺术的至圣、书神，甚至论书必尊二王，使人们都忘记了晋前的书圣，如"汉，皇象、胡昭、张芝、钟繇；晋，索靖等皆有书圣之名"。（《抱朴子辨问》）

作者很赞赏南朝齐·张融的气概。张善草书，萧道成（齐高帝）对张的书法作品评论道："张书殊有骨力，但恨无二王法！"融回答说："非恨臣无二王法，亦恨二王无臣法！"其声有力。

南朝梁·陶宏景如实地说："逸少自吴兴以前，诸书犹未称，凡厥好迹，皆是向在会稽时永和十许年中者。"南朝梁·虞和也直说："羲之始未有奇殊，不胜庾翼、郗愔，迨其末年，乃造其极。"陶、虞二氏所论是较公正的、客观的、从发展的眼光评述的。陶弘景和萧衍《论书启》中提到："比世皆崇尚子敬，子敬、元常继以齐名……海内虽惟不复知有元常，于逸少亦然。"这说明，当时的时尚曾推崇子敬，当然这也不妨碍以后王羲之成为书圣。对事物的认识也是需要有个过程，甚或有其反复。萧衍评论右军："逸少至学钟繇，势巧形密，及其自运，意疏字缓，譬犹楚音习复，不能无楚。"意思是说逸少的字带着钟繇的"楚音"，或说影子。

孙过庭《书谱》引王羲之的话说："顷寻诸名书，钟、张信为绝伦，其余不足观。"又说："吾书比之钟、张，钟当抗行，或谓过之，张草犹当雁行。然张精熟过人，临池学书，池水尽墨，假令寡人耽之若此，未必谢之。""吾真书胜钟，草故减张。"王羲之有自知之明，态度客观。包世臣认为："草书唯皇象、索靖，墨鼓荡而势峻密，殆右军所不及。"（《艺舟双楫》）

张怀瓘在《书议》中对王羲之的书法艺术，也有另外的看法："虽圆丰妍美，乃乏神气，无戈戟铦锐可畏，无物象生动可奇"，"逸少草有女郎才，无丈夫气，不足赏也。"张氏后面的评论并不中肯，女郎才，丈夫气，都有可取之处，如二者兼之，不正是刚柔相渗，阴阳冲合吗！张怀瓘把王羲之的草书列到了第八位。这或许并不冤枉王右军。张氏论书不像米元章采取武断或迷信的态度，难能可贵，客观地评说，总比武断地崇拜要好得多。

子敬年十五六时，尝白其父云："章草未能弘逸，今势伪略之理，极草纵之致，不若藁行之间，于往法固殊，大人宜改体，且法既不定，事贵变迁，然古法亦局而执。"这段议论可能是假托，但可以看出年轻的子敬锐意改革变其父体，也劝其父改变书风，其志难能可贵，其理亦积极可取。

诗人李白《王右军》中诵："右军本清真，潇洒出风尘，山阴过羽客，爱此好鹅宾，扫素写道经，笔精妙入神，书罢笼鹅去，何曾别主人。"（《全

唐诗》，上海古籍出版社)。在这首诗中李白着重地描述了王羲之爱鹅的故事，以字换鹅；远不如他在《草书歌行》中诗诵释怀素写得具体、生动、酣畅、传情、有神采。

王右军的书法优势在行楷，即被后人捧为至上的"天下第一行书"《兰亭序》。如果说王逸少的书法艺术特点是笔法博变多能，布局也极巧妙，那么毛泽东在行草书体的用笔结体博变，要胜过王羲之，或可说前无古人。在本节中我们引证了些议论，王氏父子，到底是父胜过子，还是子胜过父，目的是想证明，这种比较或称较量的对手，是否选准了。从我们看，目前所见到的王献之遗迹，不足以说明其胜于父，书圣宝座在历史中仍是让位于王羲之的。王献之的行楷、行草皆不如其父 (见图 105—1，105—2)。

我们取出了毛泽东的五个"难"字，是从《毛泽东书法大字典》中五十五个难字中选集的；同时也取出了王右军所书写的五个"难"字，是从《昨还帖》、《服食帖》、《转佳帖》、《飞白帖》、《裹鲊帖》中集来的。共同列于图106，以资比较。不难看出，王羲之所书写的五年"难"字，用笔、结体都较相近，缺少变化，而且显得非常拘窘，使人看不出有的书论家所称赞他书法艺术为"龙腾虎跃"；非但没有"龙腾虎跃"的气势，而且放大来看，更显得无力少气了。看来张怀瓘在《书议》中评论得中肯："…乃乏神气……无物象生动可奇。"再看毛泽东所书写的五个"难"字，用笔流美飞动，筋骨内涵，结体奇险，字体间架结构开拓，字体形质博变丰富，气势雄健，真正具有"龙腾虎跃"之势。这种字体形质，越放大越美，越放大气势越遒媚劲健。这也显示了毛泽东书法艺术的特点，字字舒朗，博大宏浑，气壮山河。读者或有疑问，草书是王右军的弱项，行楷才是王逸少的大本事。好！我们再把王羲之所书写的"之"字拿来，这"之"字可以说是王羲之强项中的强项，因为这个"之"字正是王羲之姓名中的一个字，在一生中他大概此字写得最多。我们也来把毛润之所书写的"之"字拿来，这个"之"字并不是毛润之一生中写得最多的字，因为他在落款署名时，多用"毛泽东"三字，与王羲之不同。一些书论家乐道推崇王羲之的"之"字多变，传为美谈。现在我们将兰亭八柱之三《宣武兰亭》所有的"之"字剪来，贴于图107。二十个"之"字，大体上被我们区分为五群，见图：

1. 楷式，收笔时成捺脚，共 5 个字。

2. 末笔收尾时笔锋稍顿向下，共 6 个字。

3. 末笔短，收笔时平，2 个字。

4. 字体形质窄缩，收笔短而下垂，2字。

5. 收笔短而平或稍下垂有带钩，5字。

我们又将怀仁集《圣教序》中的五十三个"之"字，剪裁了下来，列于图108及109，分七组：

1. 楷式，收笔为长捺式脚，1个字。

2. 楷式，收笔为短捺式脚，1个字。

3. 楷式，收笔为短横捺式，19个字。

4. 连笔式，二笔，收笔短而下垂，1个字。

5. 连笔式，一笔，收笔短而下垂，1个字。

6. 连笔式，二笔，字成狭窄式，收笔下垂如点状，17个字。

7. 连笔式，二笔，字成狭窄式，收笔下垂向左下出带钩，13个字。

合计王羲之的"之"字共73个，可分为8组。

毛泽东所书"之"字共85个，可分为41组。见图110、111、112。

1. 楷式，四笔，末笔长捺式带脚，1个字。

2. 楷式，四笔，末笔平拖长捺式，收笔向上带长脚，1个字。

3. 楷式，四笔，末笔平拖长捺式，收笔顿挫带向上的脚，1个字。

4. 楷式，三笔，末笔平拖长捺式，收笔带向上的短脚，1个字。

5. 楷式，三笔，末笔长捺式带长脚收笔，1个字。

6. 楷式，三笔，末笔下垂长捺式，渐收笔无脚，1个字。

7. 楷式，三笔，末笔下垂长捺式带渐收笔的平脚，1个字。

8. 楷式，四笔，末笔长捺式长脚收笔，战涩用笔，1个字。

9. 楷式，三笔，末笔长捺式长脚收笔，战涩用笔，8个字。

10. 楷式，三笔，末笔长捺式收笔无脚，断笔涩笔，1个字。

11. 楷式，二笔，末笔长捺式长脚收笔，战涩用笔，9个字。

12. 楷式，三笔，断笔，末笔长捺式长脚收笔，战涩用笔，3个字。

13. 楷式，二笔，断笔，末笔长捺式长脚收笔，战涩用笔，3个字。

14. 连笔式，二笔，第一笔点成左上右下斜式，滴状，收笔成短捺式向右下运笔，无脚，1个字。

15. 连笔式，二笔，第一笔为顿挫点，成有粗短带钩的呼笔，收笔成短捺式向右下运笔，无脚，1个字。

16. 连笔式，二笔，第一笔为自左上至右下的斜点，收笔成平拖短捺式，无脚，1个字。

17. 连笔式，二笔，第一笔为自左上至右下的斜点，有带钩，收笔时平拖成短捺式，4个字。

18. 连笔式，二笔，收笔时成短捺式略向上倾斜，渐收笔锋，2个字。

19. 连笔式，二笔，收笔时成短捺下垂，无脚，2个字。

20. 连笔式，二笔，收笔时成短捺下垂，无脚，2个字。

21. 连笔式，二笔，点近横，第二笔近竖笔状，收笔平拖成短捺式，1个字。

22. 连笔式，二笔，字体成窄长形，收笔时有向左下的带钩，8个字。

23. 连笔式，二笔，成窄长竖形字体，第二笔三屈后，收笔时笔锋上卷向后左下出一不明显的带钩，1个字。

24. 连笔式，二笔，第二笔起锋如竖努，收笔成短捺式，向右下垂，无脚，3个字。

25. 连笔式，二笔，第二笔落锋如竖努，收笔时顿展笔毫后渐收平拖成横的短捺式，1个字。

26. 连笔式，二笔，第二笔落锋时为竖努，收笔时稍向左下横拖并有一小的、向上的带钩，1个字。

27. 连笔式，二笔，竖努式落笔，后顿笔向右横推，顿锋收笔，形成一意向性呼笔，1个字。

28. 三斜点式，1个字。

29. 连笔式，游丝连，三横点式，1个字。

30. 连笔式，二笔，竖窄形，短横捺式，无脚，2个字。

31. 连笔式，二笔，三点式，3个字。

32. 连笔式，二笔，三点水符号式，2个字。

33. 连笔式，一笔，2个字。

34. 连笔式，一笔，带短横捺式，无脚，2个字。

35. 连笔式，一笔，带短横捺式，收笔带向下左的小钩，1个字。

36. 连笔式，一笔，四屈蛇式，4个字。

37. 连笔式，一笔，四屈蛇式，有带钩，1个字。

38. 连笔式，一笔，五屈蛇式，有小带钩，1个字。

39. 连笔式，一笔，一竖努三折式，1个字。

40. 连笔式，一笔，一竖努式，以提、按代折，1个字。

毛泽东所书"之"字中，尚有一近似二点的"之"字，我们列入41。连笔式，一笔，一竖努近似连笔的两点，1个字。

读者当看到你眼前的"之"字时，就会明白，毛泽东是书法史上运笔、结体博变的大师是无疑的了。他所书写的"之"字，形质及用笔的变化，整整地比王羲之多五倍之巨；假如王羲之能活到今日，当他看到了毛泽东所书写的这些"之"字时，他定会实事求是地说："寡人书法博变之能，远谢于毛润之矣！"

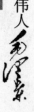

　　可能我们是白费心机，因为毛泽东毕竟是历史的伟人。其书法艺术特点是气魄磅礴，恢宏雄强，集南北书风之长，任何书法家难与之伦比；王羲之毕竟是文人墨客，他的书法作品，虽受尽历史上书家或书论家的崇拜，毕竟是文人的书风。同时，王羲之的草书是弱项，其强在行楷，我们也无意免去王羲之行楷书圣的桂冠。我们只想说明，王羲之的草书也好、行楷也好，都逊于毛泽东的书法艺术，以我们所引征的材料可以作证。要客观地分析对比，而不能不管好坏，一提王羲之的书法艺术，就发出"古今一人"或"冠统古今"的"禅语"。

四、毛泽东书法艺术活动

我虽然在毛主席身边工作了数年，每天几乎都能接触到他老人家。他挥毫作字时，多在题词和书信上。平时办公、阅读时，总是常常在写着什么，但多数是用铅笔书写了。

作者亦爱好书法艺术，但无心计，对毛泽东的书法艺术活动，则多数成为"熟视无睹"，流逝过去了。下面要叙述的，则仅仅是挂一漏万的事件了。

关于书法艺术方面的理论、见解、经验，毛泽东没有留下只言片语。我想可能有两个原因。一是在那个时代，毛主席强调以阶级斗争为纲，他老人家虽然爱好书法艺术，也不得不为"纲"所限制，不能宣传，更不能引导这一艺术行为，成为群众性的爱好。看来，如果不是今日的开放政策，国际间的经济、文化交流，恐怕中国这种古老的书法艺术，还在沉睡之中，还不能恢复它的青春活力；其二是，毛泽东对书法艺术没有表态，像一座"无字碑"一样，只有他留世的作品，让别人去评说吧。

（一）毛泽东的执笔方法

毛泽东的青少年时代，受过师范教育。在师范学校里的数年学习，可以设想，毛泽东对书法艺术中的执笔、运笔、用墨、结字、布局等方面，都会受到较完整的教育，备有较完整的知识，这也是对一名师范学校里学生的基本要求。这从毛泽东早期的书法作品中，可以看出其运笔、结体的法度。从其早期的作品中，也可以清楚地看出，他是在进行书法艺术的创造，而不是临摹哪位书法大家的字体，可能这种临摹的过程早在小学生时代完成了。

毛泽东的青少年时代，正处在新的思想潮流激荡的岁月。这种新的思潮，可能对年青的毛泽东的书法艺术风格上追求新意、新理异变，浪漫主义色彩的形成，有一定的影响。

读者从接触到的摄影图片可以清楚地看出，毛泽东的执笔方法，是传统的、规范化的、五指执笔方法。连他书写时的端坐姿式，都是严格地遵循规范化的，也是为人师表的姿式。可以推测，他受过严格的训练。

书家记述："自汉后，崔子玉传笔法至钟、王，下逮永禅师，永传虞世

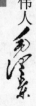

南，世南传陆柬之，柬之传其侄彦远，彦远传张长史，长史传崔邈，邈以授韩方明。"方明曰："置笔于大指节前，大指齐中指，相助为力，指自然实，掌自然虚。"卢携述，羲、献以来，相传笔法曰："大指抵，中指敛，第二指拒无名指。"包世臣《艺舟双楫》说得更具体些："余学汉分，而悟其法，以观晋唐真行无不合者，其要在执笔。食指须高钩，大指加食指中指之间，使食指如鹅头昂曲者，中指内钩，小指贴无名指外，拒如鹅之两掌拨水者。故右军爱鹅，观其两掌之势也。大令亦云，飞鸟以爪画地，此最善状指势也。是故执笔欲其近，布指欲其疏。"包氏很重视执笔方法，但在这段论述中，也夹杂了些牵强附会的议论。

近代书家沈尹默也是主张五指执笔法的。但他也提出，这种方法，只适应于坐位时执笔："这种执笔方法，只是写三五分以上到五六寸大小的字，最为适用，过大的字就不必拘泥如此，而且也不会合适。"（《沈尹默论书》）。沈氏所论说明，任何一种方法，都有一定的局限性，一绝对化，就会失其意义。苏子瞻云："执笔无定法，要使虚而宽。"传有人问齐白石怎样执笔为好，回答："掉不了就好！"语言很风趣。书法艺术重要的环节是在运笔。我们也曾看到当代无手的书法家，将笔缚在前臂上书写，或含在口中书写，其精神可嘉，亦能写出好字；但也不能否认，一定的执笔方法，所产生的笔墨效果也会有不同。我想，毛泽东如果不使用五指执笔法，而使用苏东坡的单构法，或清代书家何绍基的扣腕法，则写不出《致萧子昇》小字行楷的风采，也写不出《艰苦朴素》、《忆秦娥·娄山关》和《沁园春·长沙》等作品的风格来，那将会是另外的一种风格，是无疑的。

苏轼的单构执笔法，虽然也获得了书法艺术上的成就，我们也很欣赏他的学识和见解："吾闻古书法，守骏莫如跛。"但如果能跨上骏马，当然要比跛好了。黄庭坚也曾为其师东坡居士辩解："或云东坡作戈多成病笔，又腕着而笔卧，故左秀右枯，此又见其管中窥豹，不识大体，殊不知西子捧心而颦，虽其病处，乃自成妍。"黄氏此论有点强词夺理了，成就是成就，缺点是缺点，硬要把缺点说成是美，或者欣赏病态美，真有失大度了。西施并不是因为她"捧心而颦"才美，不然，不是想美的女子都要捧腹效颦了吗。

作者主张写字要有一定的执笔方法，但不要拘泥于方法，同时方法也是发展的，根据客观需要而变化，像书写房间样巨大的字体，只能靠特制的拖把才行，而且书写的地方恐怕也要移到柏油马路或水泥马路上了，这种方法也只能书写在薄木板上或连缀的布上；而微雕、内画壶，则又是另一番功夫和用具了。

毛泽东的执笔方法，正符合一般书论家的要求，食指高钩的五指法。

"方出于指，圆出于腕。"这种方法，能使指腕活动方便。清·朱履贞《书学提要》论道："书之大要，可一言而尽之，曰笔方势圆，方者，折法也，点画波撇起止处也。方出于骨，字之骨也，圆者，用笔盘旋空中，作势是也，圆出于臂腕，字之筋也。故书之精能，谓之遒媚，盖不方则不遒，不圆则不媚也。"朱氏所论也道出了指、腕在书写时的功能。

毛泽东的书法艺术活动场所是办公桌，五指执笔法也正适应指、腕、臂的挥洒。

（二）手书《北京医院》

坐落在东交民巷的原北京医院，解放以前称为"德国医院"，看来是德国人开的，也是旧中国半殖民地标志之一。从其建筑形式和房间的布局来判断，倒也像一家旅馆；同时只有很简单的一排平房作为门诊部，南北向列在院内道路的东侧。门诊部的东面是块平地，很空旷，加上对面简易的房屋，尚有荒凉之感。解放后，该医院加强了技术力量，承担起了中央机关、部委领导人员的医疗保健任务，有点像延安时代的中央医院了。原来一排平房的门诊部远不能适应客观的要求了。于是就推倒了平房，在原来的地基上建立起来了仍是简易的门诊部楼房，并在二层建立了个小型的礼堂，作为病人和职工的集体活动场所。新建的门诊部虽然也很简陋，但比起原来接收下来的门诊部，也有天渊之别了。门诊部落成时，傅连暲找到了我："鹤滨同志，劳你去请毛主席给北京医院题字，写个匾吧。"说着，他从黑色的手提包中拿出了一张折叠着的宣纸，交到我手中。

这件事，我很愿意跑腿，就高兴地接受了下来。我从小学生时起就喜欢书法。在旧社会里，会写得一手好字，也算是一种体面，古人称之谓"千里面目"。我很喜欢毛主席独具风格的行书，很想借此机会，目睹一下他老人家书写时的风采，看毛主席是如何运笔的。

我带着傅连暲交给的任务，拿着宣纸，急忙兴冲冲地回到中南海，径直走进菊香书屋大院，当我知道毛主席正在办公室工作时，也不管他老人家是忙是闲，就踏入了毛主席的办公室。

毛主席正在俯案工作，我站在办公桌的东侧，等待插话的机会。毛主席见我走了进来，就在转椅上侧过头来，放下了手中的工作：

"王医生，有什么事吗？"他老人家面对着我，和蔼而关心地问。

"北京医院请主席给他们题字。"我恭恭敬敬地回答。

"题什么字？"毛主席紧接着问了一声。

"请主席给北京医院写个'北京医院'的匾额，他们新盖成了门诊部。"我高兴地回答。看样子，毛主席答应题字了。这，我也算是投毛主席所好了。

"好！"果然，毛主席很痛快地答应了。

我把那张折叠着的宣纸放在了毛主席的办公桌上。

毛主席说罢，便动作了起来，他把桌面上的文件迅速地移到了写字台西侧边缘部位的桌面上。于是，大半个写字台面便腾了出来。毛主席站起来，把身后的靠背椅向后推了一把，加大了他老人家活动的空间，然后把宣纸展开在桌面上，二尺宽四尺长的宣纸，被毛主席用纸刀裁成三等份，每份便成了小的长方形纸块了，我忙把写字台上的铜墨盒盖子打开、放好。

毛主席从铜质的笔架上抽出了一支较为粗大的倒插着的兼毫毛笔，手持笔杆的端部，蘸饱了墨汁，用目光在纸面上扫视了一遍，略端详了片刻，大概是在考虑落笔、结体、布局。意在笔先嘛！

毛主席挥翰泼墨的情景，正如苏东坡居士所描述的："当其下笔风雨快，笔所未到气已吞。"只见毛主席第一笔凌空而下，势不可遏，笔在毛主席臂、腕、指间运动中，任意挥洒，情驰神怡，兴象万端，奔赴笔下；沉着痛快，淋漓酣畅。毛主席的神情尽聚笔端，心手遗情，笔书相忘，任其自然。只见从笔尖到笔腹，中锋、侧锋兼用，圆笔、方笔兼施，藏锋、露锋兼出。提拉，顿挫，正侧，顺连，轻重，缓急，涩疾，缓迟，虚实，擒纵，紧开……笔走龙蛇，点侧藏回，横勒鳞云，竖努战行，挑趯峻趯，仰策力末，戈环必润……点画之势尽跃纸上；长短相补，斜正互拄，肥瘦相辅，左右盼顾，遥相映带。间不容光，洞达，疏不嫌疏，茂密，章法巧布。虽然只横书了四个字，却写得自然雄媚，钢筋铁骨。此时此景，把李白的《草书歌行》借来比喻毛主席挥笔泼墨，书写此匾的情形，是再好也不过了：

> ……
>
> 墨池飞出北漠鱼，笔锋杀尽中山兔。
> ……
>
> 飘风骤雨惊飒飒，落花飞雪何茫茫。
> ……
>
> 恍恍如闻神鬼惊，时时只见龙蛇走。
> 左盘右蹙如惊电，状同汉楚相攻战。
> ……

毛主席将写好的三张字，一一地并摆开来，铺满了整个写字台面。他老人家站在转椅前，一张一张地逐字审视了几遍，然后，对我说：

"就拿这两张去吧！由他们选用一张。"说着，毛主席把认为可以拿走的两张字叠在一起，我急忙恭敬地接了过来，等字迹完全晾干后，我才卷了起来。另一张"北京医院"手迹，在毛主席的手中被揉成了一团，投进了废纸篓中。我那时很傻，脑子里缺少许多根弦，现在想起来非常后悔，没有把那一张"北京医院"从废纸篓中救出来，或者在毛主席的手中欲团揉时，把它从毛主席的手中要过来。

我高兴地将两张墨宝，毛主席所书写的"北京医院"握在手中，又兴冲冲地走出了毛主席的办公室。

毛主席又重新进入到紧张的工作之中……

我立即走出了中南海，很快地就出现在北京医院周泽沼院长的办公室，当我把墨宝展现在周院长的面前时，他兴奋得面部开成了一朵花，他那厚厚的肥嘴唇合不上了。我转达了毛主席的话：

"这是两张'北京医院'题字，由你们选一张用。"我将题字展开，一一交到了周院长的手中，他接到毛主席的题字后，美美地笑着说：

"这样快，毛主席就写好了，这是毛主席对我们医院工作的支持啊！"他倾斜着头（可能由于颈部肌肉有病），看看手中展开的题字说着，两只手持着横幅的两头，欣赏着毛主席的字体，一面又对我说：

"谢谢你，王医生，这是毛主席对我们北京医院全体职工的鼓舞，请你转达我们向毛主席的敬意和谢忱，我们马上把匾做好！"

周泽沼院长是老熟人了，他在蒋管区曾作过白崇禧的保健医生。在日本投降后，来到了延安，在延安的中央医院担任外科主任。那时，他算是延安时代的外科权威了。我离开毛主席身边工作后，周院长承担了一段时间毛主席的保健医生工作。

（三）欣赏《标准草书》

"外战外行，内战内行"的蒋介石，背信弃义，终于撕毁了和谈协议，凭借着美帝国主义者的支持和军事援助，打着如意算盘，吹着口哨，发动了对解放区的全面进攻，叫嚣在三个月之内，把我们吃掉。蒋介石的军队遭到痛击后，不得不改变了战略，采取了所谓重点进攻方式，集中于"两个拳头"打来。

1946年的秋天，延安的枣树、桃树的枝儿，被累累的果实压得弯弯的，

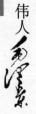

正是要成熟的时候，蒋介石用重兵压向了陕甘宁边区的首府——延安。飞机将炸弹投在了被日寇炸成废墟的延安城重建的房舍上，机枪子弹从飞机上扫射了下来，射向延安的居民，战争又强加在了人民的头上。

这是决战开始的信号。

金色的夕阳情意绵绵地吻别了树梢，吻别了宝塔山上的宝塔，留恋不舍地隐没在了山的西侧。树梢、宝塔山顿时感到了惆怅，羞红的面孔挂上了阴郁的色调，罩上了一层暮色的面纱。黄土高原的牛儿，沿着挂在山腰上的小路，驮着黄昏，迈着缓缓的步子，转过山坳，将星光、月色卸在了农家的小院内。

蒋家王朝的重兵，飞机的轰炸和扫射，把陕北勤劳的农民安稳的生活打断了……

我们掩埋了一些盆盆罐罐和带不动的桌子、凳子、床板，告别了延安冬暖夏凉的土窑洞，背起了行李，踏着明月群星的淡光，开始了夜行军的生活。从重庆八路军办事处被蒋介石赶回来的同志，一下飞机，有的女同志还穿着高跟鞋，也不得不涉川爬山了。

中央门诊部从延安撤退到瓦窑堡，在这里过了冬。根据毛主席的战略部署，为了歼灭敌人的有生力量，给了敌人重创之后，于1947年的3月29日，撤离了延安。胡宗南的飞机又来"光顾"瓦窑堡了，在瓦窑堡投下了炸弹，用机枪扫射行人，在我眼前的一位农民就倒在了血泊之中，惨死在飞机射下来的机枪子弹之下。我跳进一个地坑，才免遇难，看着飞得很低的飞机，用机枪向我射来，因坑小而深，飞机竟毫无办法，子弹白白地在我的头上掠过，引得射手生气，当飞机再转回头时，我已经走了。只留下那个救了一命的土坑。"可惜"美国的军火商，没有给蒋介石制造出来由飞机腹部向下直射子弹的特种飞机来。

中央门诊部撤离瓦窑堡，向山西进发，沿途又是蒋家王朝的飞机，投着炸弹，打着机枪相送。中央机关东渡黄河，进驻山西临县一带。中央门诊部设在三交镇，称三交门诊部。此镇就在黄河之滨，我们也都是公费为群众看病。我此时仍是眼科医生，兼作门诊部主任及妇产科专家金茂岳的妇产科和外科手术的第一助手，同时兼任了门诊部指导员工作。

毛主席和他的战友周恩来、任弼时、彭德怀、陆定一仍留在陕北前线，毛主席就在陕北，这件事的本身就是一种巨大的精神力量。

"保卫毛主席！"

"保卫党中央！"

这是战士们的誓言，这也是陕北人民、全解放区人民的誓言。这誓言化

作了巨大的物质力量，人的力量；同时，大家又关心着毛主席的安全和健康。

1948 年的 2 月，我们学习了《目前形势和我们的任务》一文。毛主席指出，伟大的转折到来了；蒋介石开始走下坡路了。同志们都喜气洋洋，每天都掰着手指头数着歼灭蒋家王朝多少个师、多少个旅，就像孩子们吃饺子，数数一样。全国的解放，指日可待了。

1948 年 3 月，傅连暲带着金茂岳（妇科、外科）、李得奇（牙科）、我（眼科及耳鼻咽喉科）及几位男护士，带着医疗器械和药品，回渡陕北前线，为毛主席及其他首长、领导人看病或检查身体。

波涛汹涌的黄河激流，把我们送到了河西。我们一行向米脂县走去，陕北的毛驴驮着器材、药品，也驮着傅连暲，以常行军的速度赶路了。

年老体弱多病的傅连暲身材高大，拖着长长的两条腿，骑在小毛驴的背上，脚尖几乎要着地了。我在这里不是给老领导开玩笑，只是想把他的形象告诉读者。他那骑毛驴的架势，如果手中再紧握一把长矛的话，倒是一个绝妙的堂·吉诃德的模特了；正好个矮而胖的李得奇医生跟在毛驴旁边，戴上一个草帽，则又是堂·吉诃德的仆人桑丘逼真的形象。小毛驴很能干，驮着这位大高个儿，不过他很瘦，按体重计，他还不如矮而胖的李得奇重。所以那只小毛驴儿暗自高兴，走起路来还很轻松，表现出了陕北毛驴的气概："陕北毛驴不用打，上山爬坡气死马。"这句谚语真是贴切。

"亚洲部"的驻地就在米脂县的杨家沟。我们要去的机关就是"亚洲部"，机关大，名称也够大的了。当我们登上距杨家沟南四、五里之遥的山梁时，就看到了许多碑石、墓志狼藉地躺在了路旁，有的被砸得粉碎，说明这里已经进行了土地改革，农民们对被称作"小蒋介石"的地主，进行了清算。

这杨家沟可是个大的山村，坐落在主沟底的两侧，东侧约二百户左右的人家，分布在主沟东侧支沟的南北两坡上；主沟西侧是马氏家族的一座山寨。这座山寨也真够气派，土洋结合的建筑物分布在整个西山坡上，及叉沟南北两坡。顺着这两坡的山势，筑有蜿蜒起伏的寨墙，若如缩小的长城，不夸张的城墙。在叉沟的底部，即通向主沟的出口处，筑有惟一的通行关口，如城门的关口一般，这是山寨的大门。寨门的上方有一大块横匾，由长方形的青石板横嵌筑在寨门楼脸上，上镌刻阴文彩涂的三个大字"扶风寨"。好一个"扶风寨"，首长陆定一后来告诉我们，从天津写信，或运来货物，只要写上陕西"扶风寨"即可收到。这使我见景生情，马上联想到中国古典小说中所描绘的山大王、豪强、富户的山寨了。这里真有一夫当关，万夫莫开

的气势。

在"扶风寨"的山顶上，建有扶风小学校，专为马氏家族的适龄儿童读书的地方。小学校门口悬挂着一口铜钟，撞击一下，悠扬悦耳，久久不止。中国共产党七大的候补中央委员马明芳同志，就是这马氏家族的成员，他就是毕业于这扶风小学的。真有意思，封建家族的堡垒也是由内部攻破的，它培育了具有民族、民主思想的子弟，这些子弟回过头来，把封建的家族打碎。

"扶风寨"的建筑风貌别具一格，顺着山势望去，宛如一座座青砖建筑的高楼大厦，走近一看才发现却是一孔孔的窑洞，土质的窑洞口部都用青砖镶面，梯田式的窑洞上下巧妙地连接呼应，远远望去，看不出上下坡的痕迹，给人以高层建筑的整体感。落雨及生活下水都经过下水道流到寨外的主沟里去了。听说这是马氏家族一位留学德国的建筑工程师设计建造的。

傅连暲一行顺着"扶风寨"内弯弯曲曲的山路来到了"亚洲部"的司令部。政委陆定一首长接见了我们，并招待我们吃了饭，指示"亚洲部"卫生处给我们安排好了住处。此时，陆定一首长的化名为郑位，大概是"政委"的谐音了。"亚洲部"的卫生处处长是黄树则，他比任玉洪医生来得晚一点，是从贺龙同志那里调过来的，或者说是贺龙同志支持"亚洲部"的。因为这里有毛主席、周副主席和任弼时同志。黄树则处长大概一直跟着毛主席及其战友们转战在陕北前线的。卫生处里还看到了一位苏联内科医生，听说是从克里姆林宫医院来的，大家都叫他"米勒医生"。

午饭后，黄树则带领傅连暲、金茂岳、李得奇和我去看毛主席，给他老人家查体。此时，"亚洲部"的同志们都已经很习惯地称毛主席为"李德胜"。毛主席为自己起的这个化名含义是很深刻的，既富含哲学辩证法的教义，也表示对第三次国民革命战争必胜的信念。蒋介石依仗美帝国主义的支持和军事上的援助，不可一世，撕毁和谈协议，大举向我进攻。根据毛主席的战略原则，撤离延安，志在消灭敌人的有生力量，把城市作为包袱让敌人背起来，敌人一被消灭，城市自然地又会回到人民之手。"李德胜"即"离得胜"的谐音，意即只有撤离延安，才能得到胜利，死守延安则必中敌人的下怀。他老人家亲临前线，指挥着陕北乃至全国的解放战争，以形势言，第三次国民革命战争的发展，果如毛主席所预料。李德胜代名的谐音，还有一推理的谐音，即"理得胜"，真理在握，人民拥护，自然会胜。但似乎不如"离得胜"更符合当时的历史情况，更贴切。撤离延安是有争议的，毛主席也曾说过，不久我们会回延安。我们那时撤离延安时，也都怀此信念。也早听说了毛主席的这个化名，他的化名也是整个第三次革命战争总的指导原

则，或说是战略思想，并非狭隘的指撤离延安而言。战略指导思想是：大踏步地前进，大踏步地后退，不在一城一地的得失，志在消灭敌人的有生力量，消灭敌人的有生力量是战争的目的，城市的得失服从于战争的目的，敌人一被消灭，一切都会归属于我了。

傅连暲一行来到毛主席的住处，毛主席在窑洞门口接见了客人们。看去毛主席的面容带有憔悴之色，疲惫的脸上紧锁着双眉，他比在王家坪时更瘦了，这是大决战的疲劳。一年来与蒋介石的拼搏是惊心动魄的，在人力、物力处于非常劣势的情况下，经过一年多的厮杀，夺得了战争的主动权，中国革命的根本转折到来了，中国之命运将由中国人民来主宰。这也是中国整个历史中最根本的转折。这次战争也是极其艰巨、残酷的。我记得在胡宗南的数十万大军压境时，在头三个月的保卫战争中，我们的一个主力连队，就失去了数名优秀的指导员，他们为保卫延安献出了宝贵的生命。

毛主席在转战陕北前线的战争生活中，其精力和体力的消耗，是可想而知的，高度的紧张之后，由于胜利在握，反而感到体力和精力都难于支持了。若似长跑健将与对手争夺冠军时，当冲刺到终点，夺得冠军之后，而感到再多跑一步，也觉得困难一样。毛主席多么需要有一个短时期的休息呀！以恢复体力和精力。

毛主席就在这杨家沟的"扶风寨"完成了划时代的著作《目前形势和我们的任务》。

傅连暲请毛主席回到房间里去检查一下身体，江青在一旁插嘴道：

"房间太小，人是否进去的少点!?"我站在诸位医生的后面，听到了江青的话，加上我的专业是眼科医生，没有请示谁，就留在了院子里待命。我想，需要我时，会找我的。

这时，我有了时间环视一下毛主席的起居室和环境。我们从东侧的门进入这所院落，一排坐北向南的数间窑洞一字排开，都是土窑洞青砖贴面，与顶上的窑洞相互呼应，看去好像楼房一样；院落的南面和东西侧都有砖墙围着，有半人多高，视线可越过南墙。向远处望去，可以看到一二十里以外的雄伟高大的石山，景象壮美，山峦重叠，巍峨突兀，群峰峥嵘，郁郁葱葱，其势宏浑，高耸入云。这是在陕北很少见的奇峰峻岭；探头墙外，令人惊骇，矮墙竟是建在峭壁之上，近处便是非常险峻的断壁、悬崖；向下看去，宛如万丈深谷，就在脚下，岚霭薄幛，竟不见底，只见树冠在深谷障目，此地竟是这等险要。

东西狭长的院子里，长着排列成林的百十余棵小杨树，似是新栽上不久的秧苗，虽说时至三月，这院落又是向阳的地方，但却尚未抽绿。小树林中

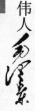

有一个大而长方形的石板被架起，石板很大，长比床长，宽比双人床略窄，整整齐齐成南北向，这样大的石板，我推测来自青涧，青涧的石板在陕北是很有名的，陕北流行着一句谚语："青涧的石板，瓦窑堡的炭……"

石桌旁边放着几把椅子，这院中的小树和石桌，使我联想起了延安王家坪毛主席起居室前的幼树林及大树下的小石桌来。这院子里的布置形式，我推测是毛主席到达这里以后，才栽植的小树，垒起来的石桌的。这里的石桌比王家坪见到的又高又大，小杨树林由于院子的限制，比王家坪的小多了。如果，现在这些树还在的话，都长成大树了。我想，毛主席对杨树和石桌寄予了很深的情感。

毛主席在这里已经居住工作数月之久了。

在大石桌西北角上，放着一本字帖，是翻卷着放在那里的，以后我知道，是毛主席未阅读完的线装书放置的习惯方式。我被字帖吸引了过去，原来是一本草书字帖，是打开阅读后翻卷着放在那里的，可见毛主席曾在这里欣赏过它，时间可能还不会太久，因为我也喜爱书法，就走近去，小心翼翼地将字帖的封面翻了出来，原来是国民党的元老、于右任先生著的《标准草书》，其中包括两个部分，即《草圣千文》和《标准草书释例》，我翻看了数页，又按原翻卷着的样子，放在了原处。

我心想，毛主席有了闲暇的时间欣赏草书字帖啦！这说明，战事要他老人家亲自解决的问题不是那么迫切了。

毛主席驻扎在"扶风寨"，这扶风寨就成了解放战争中的军事、政治中心。我们在"扶风寨"短短的时间里，就看到了各路英雄，其中包括海南岛来的部队首长，也都云集而来，向毛主席请领任务了。大概是在新的形势下，前来接受中央的战略部署，迎接全国解放的到来……

毛主席把客人送到了门口，我急步地跨了过去，站在几位医生中，与他老人家握别。

我们刚回到山西的临县三交镇不久，就知道了毛主席也来到山西，纠正了当时土地改革中"左"的错误，在晋绥干部会议上作了重要的讲话，又对《晋绥日报》的编辑人员讲了话，作了重要的指示。

不久，中央机关向河北省的平山县进发了，向北平靠近……

（四）笔涉医药卫生

毛主席遗留下来的题词墨迹，收集起来的有168件（见《毛泽东题词墨迹选》）。关系到医药卫生医护人员的题词有7件作品。其中牵扯到的人和

事，对我个人来说，感到亲切和熟悉的题词有 4 件。一见到这些题词，很自然地在我脑际的天幕上，映出已逝历史的场景及人和事的镜头。随着遐思的活动，一幕一幕演将起来。使我又被重新带入到那个时代、那个特定的环境中去，已故的人物又在我的记忆中泛起，活动了起来。他们的容貌和声音，重现于视、听之中，这大概是人们常说的怀旧之情吧。据说人越老，这种情感就越浓，而且越早的事记得越清楚，而较近的人和事呢，却一下遗忘得干干净净，甚至连引起回忆的线索都抓不到一条了。

关于以下所列举的题词，是作为一个历史现象来回顾的，而不是对书法艺术的欣赏。因此，我们把这一部分题词，放在了本章《毛泽东书法艺术活动》中叙述。

1.《努力救人事业》

1941 年春，毛主席为金茂岳大夫题词：《努力救人事业》。（见图 113）

金茂岳是当时延安知名的妇产科专家。他是山东人，记忆中他是回族，毕业于山东齐鲁大学的医学部（或医学院）。抗日战争初期，他随医疗队来到延安，也就留在了延安。以后，我们曾在一起工作过。从延安撤退后，东渡黄河来到山西省的临县三交镇，中央门诊部就设在这里，叫三交门诊部。金茂岳是门诊部主任。在此期间，我几乎一直担任他外科、妇产科手术的第一助手，我也曾任门诊部的指导员，与金茂岳大夫相处密切。毛主席为金大夫题词，我推测有两个原因，一是金茂岳大夫是延安时代知名的知识分子，毛主席为他题词，对医药卫生界的知识分子是个鼓励；其次，我想可能的直接原因，毛主席的爱女李讷出生时，我想是金大夫接生的，母女平安地渡过了产期，金大夫向毛主席求字作为纪念，毛主席的题词作为鼓励和感谢。

2.《救死扶伤，实行革命的人道主义》

1941 年，毛主席为延安中国医科大学的题词：《救死扶伤，实行革命的人道主义》，这是延安中国医科大学成立时的题词。这所医科大学是八路军、新四军、抗日根据地医学界中最高学府了。抗日战争初期，大批爱国的高级知识分子奔赴到了延安。当时的副校长史书翰便是日本留学的医学博士，教育长曲正则是德国的医学博士……从师资上讲，有条件办正规的医科大学了，学制定为五年，实际的学习时间则要长，无论是教师还是学生，都没有寒、暑假期，教学条件是非常困难的。

毛主席的题词成了医务人员的座右铭，也是工作的宗旨。在延安中国医科大学的毕业证书上，还套印着这个题词的双钩充填的字体，下面还双钩着校风："紧张、严肃、仁慈、谨慎"八个大字，我的毕业证书，还保留了下来，是件"历史文物"了（见图 114）。

3. 悼印度友人柯棣华大夫

1942 年 12 月 29 日，毛主席题词悼印度友人柯棣华："印度友人柯棣华大夫远道来华，援助抗日，在延安华北工作五年之久，医治伤员，积劳病逝，全军失一臂助，民族失一友人，柯棣华大夫的国际主义精神，是我们永远不应该忘记的。"（见图 115）

1941 年至 1943 年，我在晋察冀军区白求恩医校高二期读基础课时，国际友人柯棣华（1942 年年底前），在白求恩医校任教，并在附属医院任外科医生。这位印度籍的国际友人，中等身材，黑黑的皮肤，大大的眼睛，极富神采。虽然他没有给我们上过课，也没有带我们实习过，但毕竟是我们的教师。他学习中国话很认真努力，就在 1942 年的"三八"节，他还在大会上登台（唱戏的台子）讲了话，语言带着浓重的外国人学中国话的特殊腔调。他讲话时，把"妇女"二字发音成"妇牛"的音，引起师生们捧腹大笑。当时的场景，我还记忆犹新，就连他讲话的腔调也尚能重复得来："中国有两种妇女，一种是大脚的妇女，一种是小脚的妇女……"在他的心目中，周围的学生、同事中的女性，是大脚的妇女，解放了的女性，小脚的妇女是旧中国所造成的，是加给妇女的桎梏……

柯棣华大夫病故时年仅三十多岁，生命给他的时间太短了，留下了他的中国夫人和一个儿子，留给我们一双炯炯有神的目光，国际主义的眼神……

4. 粉碎敌人的细菌战争

1952 年，抗美援朝战争尚未结束，毛主席为第二届全国卫生工作会议题词："动员起来，讲究卫生，减少疾病，提高健康水平，粉碎敌人的细菌战争。"（见图 116）

抗美援朝战争很快地遏止住了美、李军队向鸭绿江边的推进。战争进行得很艰苦，新中国刚一诞生，就与世界上头号的帝国主义强国、大国在朝鲜半岛的三八线以北拼搏上了。这种战略上的决策胆略，真大得惊人，是美国所未能预料到的，战争的发展更是美国所未能预料的。是狗急跳墙，还是恼羞成怒，在朝鲜半岛的战场上，除了原子弹，大概美帝国主义把各种武器都用上了，而且冒天下之大不韪，在我国的东北投下了细菌弹。这就是高喊人权主义的美国帝国主义所干的缺德事，这也是他们对付比它弱的民族和国家的恶毒手段。

毛主席的意志、毛主席的战略思想、毛主席的指挥，战胜了美军的侵略，也战胜了美军的细菌战。

（中国人事出版社，1993 年版）

毛泽东的书法艺术（节选）

刘锡山　著

目　　录

开张天岸马　奇逸人中龙

——毛泽东书法艺术特色臆断

毛泽东——这个像太阳一样光芒四射的名字，在本世纪是无人不晓的。虽然他已经陨落，但是，他的光芒将永远留在中国人民和世界人民的心头。

毛泽东是伟大的思想家，伟大的理论家，伟大的政治家，伟大的军事家，他是中国人民的伟大领袖。他领导中国共产党和中国人民，经过艰苦卓绝的斗争，将占世界四分之一人口的黑暗的旧中国变成了光明的新中国。又率领党和人民，进行社会主义经济建设，赶走贫穷，走向富裕。

毛泽东不仅是伟大的领袖，而且他还是杰出的艺术家，在最赋有中华民族传统文化趣味的王国里——书法的王国里，建造了自己的丰碑。

毛泽东的书法艺术，久为人仰。他的书法流布中外，高可居摩天大楼，低可进茅屋陋舍。他的书法，流传在人们的手上，流传在人们的口头，更流传在人们的心间。我们不仅可以说，毛泽东书法艺术的知名度，是任何一位现代书法家无法比拟的，而且，我们还要说，毛泽东书法艺术的高度，也是任何一位现代书法家无法比肩的。

这倒不是说，因为他是领袖，他身处高位，他可以君临一切，他的书法艺术因其政名而名扬天下。恰恰与此相反，他确确实实是一位杰出的书法艺术家，是中国现代书法艺术的主将和旗手，倒是因为他政名盖世、太响了，反而遮掩了他书名的光辉。

品评毛泽东书法艺术，是一件严肃的事情，是一项重要的科学研究工程，应该予以高度的重视，认真的对待，仔细的探求，以便对毛泽东的书法作出客观的评价，进一步弘扬和丰富我国文化的瑰宝——书法艺术。

至今，在中国书坛上，还未见到系统地研究毛泽东书法艺术的著作问世。只是看到一些纪念文字、回忆录等类的零散材料，谈及毛泽东书法艺术，这显然是很不够的。

因此，笔者不揣寡陋，抱着尝试的态度，对毛泽东书法艺术的研究，做点基础性的工作，以期书界同仁以及广大人民群众注意，引出金玉。

在研究毛泽东书法艺术时，笔者着重在他的书法特色、师承渊源、人民性和历史地位等方面，予以探索。

豪逸有气　能自结撰

一、品评的基本依据

毛泽东的书法作品，就笔者所见，从 1915 年到 1966 年，在半个多世纪里，面世的足有四百五十多件。长的千万字，短的二三字。就书体而论，有楷书，有行书，有草书，惟不见甲骨文、篆书、隶书。沿着毛泽东六十多年的书迹，我们可以将他的书法活动分为五个时期。

第一时期（1900—1919），学子时期。入私塾，上小学，进师范，步入社会，初学书法。这一时期的代表书作有四：一是 1914 年的《还书便条》；二是 1915 年读《明耻篇》后的批语；三是 1917 年的《离骚经》；四是 1918 年举办工人夜校的《夜学日志》。《还书便条》、《离骚经》是二王风范，《明耻篇》是颜体意味，《夜学日志》是魏碑气息。

第二时期（1920—1937），大约十八年，是书法探索时期。这一时期，他由一个身无分文的学子走上了驾驭中国革命航船的领袖地位。在书法之林里，他倾听，他观察，他神游，他探索着自己的道路。这一时期的代表书作有三：一是 1921 年 6 月 20 日致国昌诸兄的信；一是 1933 年左右为鼓励军民反"围剿"的题词；一是 1937 年 8 月为抗大二期毕业证的题词。前者流媚如"二王"，中者变为左斜而瘦硬，后者左斜而骨丰。中者和后者，显然已走出了碑帖，酿制着自己的墨花。

第三时期（1938—1949），大约十二年时间，是书风形成时期。这一时期，他已经成为公认的领袖，率领党和人民取得了抗日战争和解放战争的胜利，建立了新中国。他的书法，在狂风巨浪中陶冶，在战火硝烟中锤炼，形成了自己独特的面貌。这一时期的代表作品很多，特别出色的有：

①1938 年 11 月，为一次青年工作会议的题词："努力前进，打日本，救中国"（图 117）。

②1942 年 4 月，为《八路军军政杂志》创刊三周年的题词："准备反攻"（图 118）。

③1945 年 10 月，手书《沁园春·雪》（图 119）。

④1949 年 11 月 29 日，为"国立美术学院"的题字和致徐悲鸿院长的信（图 120）。

这一时期书作的风格是骨气洞达，豪迈超逸。字势右斜，左伸右收，方笔侧锋，长枪大戟。

第四时期（1950—1960），大约十一年左右，是书风深化时期。这一时

期，是巩固政权和经济建设时期。这一时期的毛泽东，六十岁上下，正是领袖人物的华岁英年，他胸纳万有，精力过人，在书法上博采众长，深化升华，力登泰山十八盘，终于到达南天门。随意挥洒，皆成佳作。特别出色的有：

①1952年6月10日，为中华全国体育总会成立大会的题词："发展体育运动，增强人民体质"。

②1956年12月29日，致周世钊的信（121－1－2）。

③1957年5月11日，手书《蝶恋花·答李淑一》（122－1－2）。

④1958年5月25日，为十三陵水库题字（123）。

⑤1959年12月30日，致陈云的信（125－1－2）。

⑥1960年10月8日，为中共中央办公厅工作人员的题词："艰苦朴素"（图17）。

这一时期的书风，在豪迈的气势之中，增加了灵动峻拔、雄强老辣，字势由险绝，复归平正。

第五时期（1961—1966），为书法造极时期。这一时期，经过天灾人祸，经济建设正常进行，社会稳定，人心向上。这一时期的毛泽东，七十岁上下，人书俱老，"从心所欲，不逾矩"。他的书法进入了泰山巅峰，一年一个面貌，篇篇珠玑。代表作品有：

①1961年9月，手书《清平乐·六盘山》（图126－1－2）。

②1961年9月9日，手书《七绝·为李进同志题所摄庐山仙人洞照》（图127）。

③1961年12月26日，致臧克家的信（图128－1－5）。

④1962年（?），手书《采桑子·重阳》（图129－1－5）。

⑤1962年（?），手书《忆秦娥·娄山关》（图130－1－2）。

⑥1962年4月20日，手书《七律·长征》（图131－1－7）。

⑦1963年2月28日，为雷锋题词："向雷锋同志学习"（图132）。

⑧1963年2月5日，手书《满江红·和郭沫若》（图133－1－2）。

⑨1964年2月4日，手书王昌龄《从军行》 （青海长云暗雪山）（图134－1－2）。

⑩1964年3月18日，致高亨的信（图135－1－4）。

⑪1965年6月26日，致章士钊的信（图136－1）。

⑫1965年7月18日，致郭沫若的信（图137、138－1－4）。

⑬1965年7月26日，致于立群的信（图139－1－9）。

这一时期，毛泽东在中国书法的艺术之巅——草书的殿堂里游目骋怀，

老笔纵横，只求意足，不见字形。

这时，也正是在这时，毛泽东虽然年逾古稀，但仍然是雄姿英发，精力充沛。按照书法艺术的规律和他的创新求索精神，1966年以后还应该有一个衰年变法时期，以使草书书法飞跃到一个更高更新的境界。但可惜的是，因为政治运动，我们未能看到这位一代大师继续前进的足迹。这不仅是他个人的损失，也是中国书坛巨大的损失。

二、品评的艺术标准

中国书法，经过千百年来的演进发展，不仅积累了大量的精品佳制，同时，也逐渐地创造和发展了书法理论，其中，也建立了比较完整的书法批评理论。

据传，书圣王羲之留下的理论著作，有云："夫书者，玄妙之伎也。"（《书论》）而要尽善尽美，就要讲"气"，"必达乎道，同混元之理。""阳气明则华壁立，阴气太则风神生。"

南朝齐书法家王僧虔第一次提出神采问题："书之妙道，神采为上，形质次之，兼之者方可绍于古人。"

到了唐代，书法理论家张怀瓘提出："深识书者，唯观神采，不见字形"，"从心者为上，从眼者为下"。（《文字论》）进一步提出："以风神骨气者居上，妍美功用者居下。"（《书议》）

宋代，苏轼提出："书必有神、气、骨、肉、血，五者阙一，不为成书也。"（《东坡集》）黄庭坚则主张："书画以韵为主。"

明代，祝允明主张："有功无性，神采不生；有性无功，神采不实。"（《论书帖》）而董其昌则主张："书家以豪逸有气、能自结撰为极则。"

到了清代，不管是大吏文人，还是释道诸家，大都主张"以气为主"。总其要者，以刘熙载之论为最，提出："高韵、深情、坚质、浩气，缺一不可以为书。""凡论书气，以士气为上。""学书通于学仙：炼神最上，炼气次之，炼形又次之。"（《艺概》）

简单地引用历代著名书家的一些书法批评主张，可以看出书法艺术的审美意识在不断深化，审美鉴赏的标准，在变化中不断丰富。

总的来说，可以概括为五对矛盾：道与理，神与形，气与韵，情与意，性与功。这十个字代表了十个书法概念。这五对矛盾就是书法审美鉴赏、书法批评的基本范畴。

但是，这五对范畴和十个概念，具有极大的模糊性。之所以无法界定的原因是：时代规范的变异和千百年来人们的审美意识的递变，大概可论，精确难述。

就书法艺术而言，对于这些范畴和概念中的不同时代、不同人物的理性部分，应该予以扬弃；艺术部分应该予以保持和发扬。本着这个精神，我们试作如下理解，并建立我们的书法批评标准。

道：天道，包括自然规律、社会发展、生命运动等。

理：理念，哲学思想，包括书法美学等。

神：神采、神妙、神奇、精神等。

形：笔迹，包括形状、形势、形质等。

气：气魄、气度、气势、气象、气概、气局等。

韵：风度、风神、风韵、风趣等。

情：感情、性情、心境、情操、情怀、情绪等。

意：意志、意趣、意境、意象、意念等。

性：天性、天机、天才、本性、悟性等。

功：功力，包括各种技法的把握和对书法的浸淫程度以及专业学养、文化素质等。

这些作为艺术概念的内涵，既包括传统的内容，也包括人类到了二十世纪的时代内容，包括这个时代人与自然之间的关系、人与人之间的关系。这虽然说得不清楚，但还是可以感知的。

在这些范畴中，"气"与"韵"的矛盾，是主要矛盾。在这个主要矛盾中，"气"又是主要矛盾方面。以气通韵，以气达道，以气示理，以气生神，以气赋形，以气体情，以气察意，以气显性，以气量功。一句话，"气"是书法艺术之灵，"气"是书法艺术的生命。

三、毛泽东书法的艺术特色

基于以上对毛泽东书法的简要分析和对书法批评标准的概括，就不难探求毛泽东书法的艺术特色了。

在探求毛泽东的书法艺术特色时，应该充分估量这样一个基本前提：他是一个既善于破坏旧世界，又善于建设新世界的人。

因此，我们很自然地发现，他的书法艺术有三个巨大的支撑点：一是他的创新精神，一个是他的天纵自然，一个是他的豪雄之气。

他对传统的书法，钻得深，吃得透，心追手摹，独悟天机，得笔得气，吸取精华，自成机杼，不践古人。他对自己的书法，也不断地扬弃，日有所进，年有所改，壮有所行，老有所改，求新求变，终生不疲。

他胸纳万有，雄视古今，豪气鼓荡，真力弥漫，做天下第一人，作天下第一书。真可谓"开张天岸马，奇逸人中龙"。

在这三个巨大的支撑点之上，让我们用以下八点来描摹他的书法艺术

特色。

①睿文精义，思逸神超；

②天机颖异，灵动纵逸；

③笔挟风涛，浑然无迹；

④豪气倾海，神采射人；

⑤意趣酣昂，变化万千；

⑥点画坚浑，结体奇绝；

⑦章法变贯，意新理妙；

⑧力屈万夫，韵高千古。

众采百家　专擅一体

翻遍《毛泽东选集》，查遍其他的有关文献，还未发现毛泽东自己的有关书法的文章。在研究他的书法渊源时，只好从一些零星的材料中探求。

在毛泽东身旁工作多年的工作人员陈秉忱回忆说："我们从仅存的一张明信片的笔迹来看，毛主席早年似受晋唐楷书和魏碑的影响，用笔谨严而又开拓，是有较深功力的。在延安时期，领导抗战和建党，工作、著作任务那样繁忙，毛主席仍时常阅览法帖（阅过的晋唐小楷等帖，一直带在身边）。……全国解放后，更多地阅览法帖，1949 年出国时，也以《三希堂法帖》自随。1955 年开始，指示身边工作人员广置碑帖，二十年中间，所存拓本及影本碑帖约有六百多种，看过的也近四百种，'二王'帖及孙过庭、怀素的草书帖，则是时常披阅。毛主席不但博览群帖，而且注意规范草书，如古人编辑的《草诀要领》和《草诀百韵歌》等帖"。①

曾做过毛泽东秘书的田家英说："毛泽东的字是学怀素体的，写起来很有气魄。"②

惟一能看到的毛泽东说自己书法的，是他 1958 年 10 月 16 日致他的秘书田家英的信："请将已存各种草书字帖清出给我，包括若干拓本（王羲之等），于右任千字文及草诀歌。此外，请向故宫博物院负责人（是否郑振铎?）一询，可否借阅那里的各种草书手迹若干，如可，应开单据，以便按件清还。"③

毛泽东自己的手书，当然无可怀疑。

① 《书法》杂志 1980 年第 2 期。
② 《书法丛刊》第 19 辑《田家英专号》。
③ 《毛泽东书信选集》一书。

陈、田二家的话，也应可信。因为陈、田二人跟随毛泽东多年，日月共度，晨昏相处，自然是最有发言权的。陈秉忱是清末山东金石大家陈介琪的曾孙，本身就是书画家。田家英聪慧好学，工作之余专事研究清代书画，造诣不浅。所以，他们都谙于书道，所作的回忆，不会是外行观景。但，考虑到毛泽东身居高位，是否也有不便道及的，也未可知。

遵照毛泽东的信和陈、田二家的回忆，根据六十多年的传世书迹，试对毛泽东的书法师承情况作些探讨。

毛泽东的书法，总的来说是以"二王"为指归，众采百家，取精用宏，化"他神"为"我神"，专精一体，卓然成家。

早年，学魏碑，学颜真卿。1915 年的《明耻篇》读后批语，是颜体。1918 年的《夜学日志》，是魏碑体。1921 年致国昌诸兄的信，是"大王"行书体。

二十年代后半期到三十年代上半期，形势骤变，武装割据，环境恶劣，生活不定。只有极少书迹传世。

三十年代的书迹最早是 1936 年 11 月 2 日致许德珩等教授的信。字势左斜放纵，已铸成他一生的字根。（字根是指字迹的根本韵律气象）

1940 年大约是左斜字势的终结。

1941 年大约是右斜字势的开始。

1940 年 2 月 7 日为《中国工人》月刊写的发刊词，一律是左斜长瘦字势。

1941 年 5 月所写的《改造我们的学习》一文草稿，则变成一律右斜长瘦字势了。但字根未变。

1941 年后，虽战争环境恶劣而困苦，但总算安定了些（抗日战争处于相持阶段）。这年以后似在学苏轼、学黄庭坚。大约有四、五年之久。

典型的例证是，1945 年 10 月 4 日，致柳亚子的信，长枪大戟，字势险绝。但点画精到，真力弥漫。大有苏黄气韵。

1949 年，是个繁忙而愉快的一年。取得战争胜利，建立新中国，虽然千头万绪，但书道未偏。大约从这一年起，似在审视和品尝郑板桥的"怪"味。典型的书迹是：①手书章碣《春别》诗（掷下离觞指乱山）；②手书温庭筠《苏武庙》（苏武魂销汉使前）；③手书崔与之《水调歌头》（万里云间戍）；④手书萨都剌《满江红·金陵怀古》（六代豪华）。以上是手书的古代诗词，是供欣赏的书法。实际上，从 1949 年开始，在不供欣赏的私人书信里，郑板桥的书味也是很足的。1949 年 6 月 19 日致宋庆龄的信中"专诚欢迎，以便就近"等字；1949 年 8 月 19 日致江庸（翊云）的信中"时局发展甚快"

等字。尤其是到了1950年3月14日致龙伯坚的信和致刘揆一的信，那就不仅是字形，就连章法行气，都可看到"板桥体"的影子。这时的书法长枪大戟没有了，变成了温厚灵动的面貌了。

与此同时，在他的书法里出现了对草书的冲动。这种冲动，到了1954年就变成行动了。

1954年以后他的字又骤然一变，变得遒美跌宕，刚气内藏了。这好像是取法王铎的结果。

最能说明这一进程的，有三件书作：一是手书温庭筠《经五丈原》；一是手书王实甫《西厢记·第一折》句；一是手书曹操《步出夏门行·龟虽寿》。除以上三件外，追摹王铎的书作很多，如手书王之涣《登鹳雀楼》、手书李白《将进酒》、手书李益《夜上受降城闻笛》、手书刘禹锡《听旧宫人穆氏唱歌》、手书崔护《题都城南庄》、手书李商隐《筹笔驿》《马嵬》、手书高蟾《下第后上永崇高侍郎》等。

在私人书信中，典型的是1954年3月31日致彭石麟的信。在诗词中是1956年12月5日写的《水调歌头·游泳》。在题词中是1958年题词"为建设社会主义而奋斗"等。

学王铎后，使"提按起倒"、"顿挫转折"等笔法，日趋精熟。

但是，这些只是为了记述的方便。而在他的书法活动中，并不是这样单纯、死板的。实际上，学书过程是一个神游书海，目览千帖，逐渐融通的过程。就是在他学王铎的同时，他又心摹手追张旭和怀素了。

最早的例子是1956年12月29日致周谷城（东周）的信，已经是一片化机，满纸龙蛇了。这封信的书法，实际上是他攀登草书高峰的起跑线。这在他的书法艺术实践中具有特别重大的意义。这个起跑线，是他走过了五十多年的书法道路之后，才到达的。他完全具备了起跑的资格和力量。环顾当时书坛，一片寂寞。攀登草书高峰，非他莫属了。

因此，在起跑后，他于1958年10月16日致田家英的信，就公开表明了他誓攻草书的决心。从而，越过了王铎，直取张旭和怀素。

学张旭的典型例子，是手书陆游《夜游宫·记梦寄师伯浑》。字势连绵，一片烟云，中锋建骨，侧锋生姿，意笔相从，豪迈飞动。

学怀素的书例，是手书李白《忆秦娥》（箫声咽），硬毫走笔，点画简约，连绵跌宕，雄奇超逸。

当然，在书法韵味上，虽然各有所托，但不是截然分开的。从此以后，他手持长锋羊毫所书的精品，都是旭、素合一，化他神为我神的。

从以上简述中，我们可以看到，毛泽东在书坛上的崛起，有他的主观条

件：他天资聪绝，观察精到，神摹于心，命笔得韵。他竭力从历代碑帖中，汲取营养，学不纯师，有人有我，众采百家，专擅一体，最后达到造我神韵、有我无人的独到境界。

说到这里，我们对毛泽东的书法所以成功的研究，仅仅说了一半。还有另一半，而且是非常重要的一半——

任何一个巨人的出现，任何一个巨人的成功和失败，归根结底，都不是他个人行为，而是那个时代的需要，是那个时代的抉择。

毛泽东在中国现代书坛中崛起，不是他个人意志的结果，归根到底，是中国革命的需要和选择，是我们这个时代造就的。

毛泽东的书法道路，并不是在他自己选定的条件下走过的，而只能在他直接碰到的、现实的、从过去承继下来的条件下走过的。

他从书法王国的传统中走来，他从时代的风云里走来。他又带着强烈的时代气息和由传统积淀于他的个人特质，走进书法王国的殿堂，建造一座二十世纪六十年代的书法艺术丰碑。

代表人民　服务人民

中国书法，是东方艺术的明珠，是东方艺术的灵魂，是中国文化的瑰宝。作为艺术，中国书法，既是神秘的，又是公开的；既是高雅的，又是普及的。它是民族性的爱好。它是一种每个中国人，从童年时就培养起来的、共同的审美天性。

书法，与其他艺术一样，是社会经济生活的反映。而这种反映，正是通过千百年来人民群众的创造和积累来实现的。所以，书法归根结底是人民群众的艺术，最终还是要再回到人民群众中去。

毛泽东《在延安文艺座谈会上的讲话》中说过："我们的文艺应当'为千千万万劳动人民服务'。"他这样说了，他也完全彻底地这样做了。

他是人民的一员，他又是人民的代表。他是群众的领袖，他又是群众的朋友。他的书法艺术来自人民群众。他的书法又服务于人民群众。

他非常珍惜延绵数千年的书法艺术遗产，如大量的历史碑帖、石刻等。他善于从传统文化和直接现实生活环境中，去寻找艺术进步和创新的源泉。

他善于捕捉和把握人民群众的审美感觉和审美意识，把群众作为书法审美的主体，敢于把一切创作交给人民群众去检验。

他凭借人民群众提供的历史舞台，施展才华，走笔留墨。他的书法作品，被广大人民群众所喜爱、所欣赏，在亿万人民中传播。

他主张艺术家的历史责任，不仅要反映和服务于人民群众的生活，还要提高人民群众的审美意识。通过文艺作品的媒介作用，使"艺术对象创造出懂得艺术和能够欣赏美的大众"。他也正是这样，随着时间的推移，不断地向人民群众提供新颖的、感染力强烈的书法作品，去增加他们的审美经验，扩大他们的审美经验，扩大他们的审美视野，从而使书法艺术成为他们认识世界和改造世界的形式之一。

当我们提到毛泽东书法人民性的时候，就不能不提到书法的实用性。

迄今为止，毛泽东传世的书法作品，据我们所见，大约有四百五十多件。计有各种题词二百多件，书信八十多件，自创诗词和手书古诗词一百四十多件，其他三十多件。其中，除了诗词书法外，都是实用书法，约占全部书作的三分之二。可见其实用书法数量之大。

看来，毛泽东非常重视人民性和实用性的结合，非常重视艺术性与实用性的结合。他用他六十多年的书法活动和书法作品说明了这两个结合。

书法艺术的特殊之处，就是它不能离开文字。离开文字的任何线条组合，都不是书法艺术。实用与审美，实用性与艺术性，实际上是书法美学的一对范畴，一对矛盾。表达意思，是实用，传达感情也是实用，"感到好看"就有用，有用就是实用。书法艺术来源于实用。书法艺术的发展动力是实用。书法艺术的最终检验尺度还是实用。书法离开了实用价值，就像书法离开了人民性一样，就要在历史的长河中沉没死亡。

毛泽东的书法艺术，就是在实用中产生，在实用中展开，在实用中提高，在实用中与历史结合，在实用中呼吸时代气息，在实用中与人民群众联络，在实用中实现艺术性与实用性的高度统一，在实用中达到书法艺术之巅。

"向雷锋同志学习"的题词艺术性，并不亚于"小小寰球"、"人生易老天难老"等诗词。而"西风烈，长空雁叫霜晨月"的实用性，也不小于"向雷锋同志学习"、"一定要根治海河"等题词。

艺术性与人民性的统一，艺术性与实用性的统一，这就是毛泽东书法艺术的又一特色。这也是毛泽东比之现代任何一位书法家都伟大和高明之处，是毛泽东以书法艺术的形式对我们这个英雄时代的杰出贡献。

一代宗匠　书法大师

毛泽东，在中国现代书法中应处于什么地位，这要从书法的本质和本位说起。

中国书法的本质是什么？中国书法的本位是什么呢？

唐代书法理论大家孙过庭在《书谱》中说："情动形言，取会风骚之意；阳舒阴惨，本乎天地之心。"又说："达其情性，形其哀乐"，"随其性欲，便以为姿"。他既阐明了书法是作为抒情达性的艺术手段，更揭示了书法的本质，书法美学的哲理。

"情动形言，取会风骚"，这是中国书法的箴言。书魂就是骚魂。

中国书法的书体，经过几千年的嬗变，排列成了这样的序列：篆、隶、楷、行、草。这不是任何个人意志的创造，这也不是无序的偶合，这是中国经济运行在各个阶段的产物，是中国文字形体的发展规律。

草书，是最末的一位，但又是最高的一位。

唐代文学家韩愈，在《送高闲上人序》一文中说到唐代草圣张旭的书法："张旭善草书，不治他技。喜怒、窘穷、忧悲、愉佚、怨恨、思慕、酣醉、无聊、不平，有动于心，必于草书焉发之。观于物，见山水崖谷，鸟兽虫鱼，草木之花实，日月列星，风雨水火，雷霆霹雳，歌舞战斗，天地事物之变，可喜可愕，一寓于书。故旭之书，变动犹鬼神，不可端倪。"

韩愈说的不仅是张旭的书法，而且是揭示了草书（当然包括整个书法）的本质。

由此可见："中国书法，是节奏化了的自然，表达着深一层的对生命形象的构思，成为反映生命的艺术。"（宗白华《中国书法艺术的性质》）

中国书法艺术所传达的，正是这种人与自然，情绪与感受，内在心理秩序结构与外在宇宙（包括社会）秩序结构直接相碰撞、相斗争、相调节、相协奏的伟大生命之歌。书法艺术是审美领域内人的自然化与自然的人化的直接统一的一种典型代表。

以上的论述，揭示了这样一个明白无误的结论：中国书法的本位，就是草书。换句话说：草书在书法艺术中的地位是至高无上的。

草书是中国书法艺术的皇冠，狂草则是这个皇冠上的明珠。

谁攻下了草书，谁就登上了中国书法的巅峰，谁就是大师，谁就是一代宗匠！

因此，在中国书法史上，只有擅长草书者，可称为"圣"，未见工于其他书体而称圣的。这不是历史的疏忽，这正是历史的严格和公允。

汉末张芝称为"草圣"。

晋代王羲之称为"书圣"。

唐代书家林立，但称上"草圣"的只有张旭一人。而与张旭齐名的，仅狂僧怀素而已。

宋以后称一代大家的莫不以擅草而名世。

清初书家翁方纲，虽然他自己不事草书，但他提出了"世间无物非草书"的书法本位的命题。

所以，我们就可以很清楚地说：1958年10月16日毛泽东致田家英的信，在当时书坛，乃至今天的书坛，具有多么大的震撼力量，具有多么大的书法美学意义。真是振聋发聩，灵犀一点。这封信也表明了毛泽东在书法道路上盘桓了五十年之后的主攻方向和决心，成为他攀登书法之巅的宣言书。

由此，也可以很清楚地说：毛泽东以他晚年的草书成就（1960—1966），已经登上了书法艺术的巅峰，摘取了中国书法王国里的皇冠，足堪称为一代大师，一代宗匠，一代旗手。

我们无意去贬低近百年来的几十位书法高手，但能进入草书的也仅是二三人而已。而这二三人的草书器局比之毛泽东来，相差甚远。或者可雁行者，谁欤？

故曰：毛泽东是天下第一人，毛泽东的书法是天下第一书。信然哉！

雄浑豪放　气韵生动

——毛泽东书法艺术的章法欣赏

中国书法艺术，上下三千年，中外九万里，成为亿万人代代追求、创造和欣赏的艺术，有着巨大的吸引力，甚至成为中华民族的凝聚力的一种不可或缺的精神支柱。这是由书法艺术的本质决定了的。中国的书法，作为一种艺术，以文字为载体，不断地反映着和丰富着华夏民族的自然观、宇宙观和人生观，反映着人的生命的本质力量。

中国书法艺术的章法问题，历来是可以意会，难以言传的模糊概念，历来是具有巨大弹性的书法创作和书法欣赏的具体问题。

毛泽东书法艺术中的章法美，既有他继承优良传统的成分，也有他自己的创新的贡献。

隋代僧人书法家智果的《心成颂》，可以说得上是在书法艺术中，提出章法问题的第一人。他说："回展右肩，长舒左足；峻拔一角，潜虚半腹；间合间开，隔仰隔覆；回互留放，交换垂缩；繁则减除，疏当补续；分若抵背，合若对目；孤单必大，重并乃促；以侧映斜，以斜附曲。覃精一字，功归自得盈虚，统视连行，妙在相承起伏。"

他说的是那样的具体，又是那样的含糊。但，中心的一点，他点到了。那就是协调对比、变化统一的形式美原则。

但是，在我们赏析毛泽东书法艺术中的章法美的时候，不仅要看形式美，而且还要包含意境美、气韵美。也就是说，不能把章法问题只看作一种安排、组合、构图等纯技术性的手法，而是应该当作书法艺术的形式美、意境美、气韵美的总体把握，进而去探求书法艺术的最高审美标准——气韵神采的内涵。

为了欣赏毛泽东书法艺术的章法之妙，不妨从几何形式、轴线变化、黑白对比、线条质感、总体效应、署名关联等几个问题分别探讨。

多变的外在形式

与研究世上万事万物一样，我们在研究书法艺术时，也必须在空间里去找到它的位置，即它的几何形式。

毛泽东传世的书法墨迹很多，诸如：文稿、批语、信札、题字、题词、诗词等等，采用的外在形式也是丰富多彩的，但主要的几何形式是方矩阵型和横幅手卷型。

方矩阵型

方矩阵型，多数是题字、题词。

1915年读了《明耻篇》后的批语："五月七日，民国奇耻，何以报仇，在我学子。"这十六个字，正好写成四字一行的4×4的方矩形。十六个字占有的并非是十六个相等的方格，而是有避有让、相承相就的整体，看上去统一和谐，实则富有变化，气韵生动。

1938年为一次青年工作会议的题词："努力前进，打日本，救中国"。正文三句十个字，分为三行，一句一行。各占其位，各具生态，有苍雄之风，有茂密之韵。落款"毛泽东"三字紧随第三行之侧，撑起了整个幅面，险而益隐，令人叫绝。

1940年为国际反侵略运动大会中国分会成立两周年的题词："正义战争必然要战胜侵略战争"。分作两行书写，"正"字重量如山，且向左下倾斜，看来岌岌可危。但第二行的"战胜侵略战争"的"战争"二字颀长而有力，且作右仰承接状态，顷刻化险为夷。落款"毛泽东"三字，又像坚实的巨柱倾依在第二行三分之二处。外加两行小字："祝国际反侵略运动大会中国分会之成功"，更显得这个矩阵威容赫赫，浩气长留。

1942年4月为《八路军军政杂志》创刊三周年的题词"准备反攻"，"准备"是繁体字，"准"字上体浓重而集中，横画以千里阵云之势，托住上体，下垂又重又粗拉下。"备"字"人"旁和角框开张，承接"准"字。"反"字积蓄力量，收缩体形，紧接"备"下。"攻"字"工"旁夸张，直撑地面，斜拉而上与"攵"相交，"攵"加重笔画捺脚，突然一挑，特别有力。"准备反攻"虽是一个单行矩阵，却是自接自应，动态感特强，确有一股积蓄力量，鼓舞斗志，准备反攻的豪气充实其间。是一幅一见不忘的感人之作。

1960年为中共中央办公厅工作人员题写的横幅"艰苦朴素"，"艰"与"苦"相呼，"朴"与"素"相应，四个字轻重、大小、向背、浓淡处处相补，韵味十足，犹如四位廉洁官员，朴朴而立，各司其职，令人起敬。

1949年致国立美术学院徐悲鸿院长的信，首行"悲鸿先生"，"悲鸿"二字特大。第二行"来示敬悉"。写得"来"长，"示"小，"敬悉"突出。第三行："一张，未知可用否。"作让势。第四行："顺颂教祺！"又大又草，与"悲鸿"相呼应。落款"毛泽东"，三个大字下署年月日。这个矩阵型，

非常得体，字势承接，性情摇荡，一片生机，美感顿生。

1955 年为武汉人民战胜 1954 年洪水的题词："庆贺武汉人民战胜了一九五四年的洪水，还要准备战胜今后可能发生的同样严重的洪水。"分作六行，每行六至八字不等，在写到第三行"洪水"后，留下一个字的空白，接着书写完毕。这个方矩阵型的笔法劲健而流畅，字体瘦长而上下连带，如行云流水一样。而中间的空白，给整个矩阵带来了活力，如白日，如和风，也如旋涡的中心，是那样的自然而生动。

1949 年 4 月 29 日，手书《七律·和柳亚子先生》，是一幅横式的矩阵形。"饮茶粤海未能忘，索句渝州叶正黄。三十一年还旧国，落花时节读华章。牢骚太盛防肠断，风物长宜放眼量。莫道昆明池水浅，观鱼胜过富春江。"写到了这里，矩阵已算布置就绪。但他并未满足这常规的写法。所以接着写下去："奉和柳先生三月廿八日之作"，然后放纵用笔，写了"敬祈教正"的谦词，大笔署下"毛泽东"三字，为了更加完整，落款时间，顶行而书"一九四九年四月廿九日"，至此，矩阵完成。在矩阵中，首字"饮"，二行的"年"、"国"，四行的"肠断风物"，五行的"浅"等字突出，而落款时的风趣灵动，正与之相对应，使整个篇章熠熠生辉。

1955 年 6 月 9 日，为人民英雄纪念碑的题词："人民英雄，永垂不朽"。八个字分为二行，每行四字。但八个字所占的空间位置是很不相同的，这不但是因为每字的笔画有繁简，而主要在作者心中的概念，以及由此概念流动出来的神韵，变为一种具体的构图（或结构），一种排列组合，一种黑白空间。此幅字首行，加长"英雄"二字所占地步。第二行加长"永垂"二字的长度，并加大重量。就形成了在一个矩阵中"短长"和"长短"的避就照应，像两棵并立的参天大树，虽然枝叶的参差长短、厚薄深浅是不同的，但从整体上看，两树都是高伟雄壮的。

1958 年 9 月，为视察安徽时写的一封信："校名遵嘱写了请选用。旅途一望生气蓬勃，肯定有希望的。"写完了以后，大概觉得未尽如人意，所以就在首行末尾，圈去"请"字，旁添"四张"，在第二行首字"选"上加"请"字。将"旅"，用浓墨加粗，写成了"沿"字，又将"有希望的。"句号改为逗号，接添半行小字："有大大希望的。"似又觉"大"字连用不妥，又圈一个"大"字。至此，一幅短矩阵型，在无意中构成了。"沿"字居中，浓墨粗笔，显得格外醒目。第一行末尾被圈去的"请"字，也形成了墨团，与中心对应，压稳阵脚。而第三行"气蓬勃"三字，流动飞扬，虽在空间上未显太大，但在气韵上，却是饱满之笔。第四行有意避让，神态自若。整体效应是：既稳重，又风发。不工而工，未求佳而佳，准确、生动地凝结了作

者的心态、风范和豪情神韵。

1963年2月28日为雷锋题词："向雷锋同志学习"。这矩阵型的题词，可谓是其所有矩阵型章法中最为杰出的一幅。

七个字，分作两行，天圆地方。"向"字，撇笔劲纵有节，抢势收笔，将左边的竖，写成具有外拓顿挫型的点。横折竖钩，这四笔一气呵成，峻拔右肩，粗大有力，里边的"口"随字势加上，先断后连，很有节制。"雷"字写得开张、疏朗，不用重笔，横画取右斜势。"雨"字头的左边一竖，变成了一个凌空而下的点，悬在一旁；横画和右折，变成先去后来的首尾相含的偏环形；中间一竖，以立木支千钧的力量拉下，随势趯笔，将"雨"中的四点变成相互顾盼的两个长点；"田"字的左边竖也变成一个内倾的点，横折竖钩，既有力度又有变化，"田"中的"十"，用环形的构筑，断而复连。整个"雷"字写得虚和灵动。"锋"字的"金"旁，书写成竖立起的瘦长体，为右边的一半铺垫和让出空间，"夆"采用大度的提按环转、断连起倒的笔法，写得极为高伟开张。"同"字的左边一竖为避免重复，不再写成点，而写成一短竖，横折竖钩，写成力度有变化的右斜式框架。里边的部分，浓墨连带。然后飞笔写"志"，将"志"的"心"，写成三横点。"学"字用重笔跳动连带一笔写下，并拉一条很强劲的游丝与"习"相接。"习"字的字势右斜。基本用三个半圆和两个小圆组成，稳重而活泼。整体看来，两行字中留有大片的空白，使人觉得空阔而高远。"习"与"锋"意接笔断，使人觉得稳定而坚强。看这一幅字，使人有一种仰视的感觉。上部直插蓝天，下部坚如磐石。气韵雄放，神采飞动。这个题词面世时，书界人士震动。这是一个里程碑。它标志着毛泽东的书法已走入大草，已在大草的艺苑里留下了耀眼的明珠。

1964年为遵义会议会址的题字："遵义会议会址"。六个字分为三行，每行两字，但章法不俗。1964年，毛泽东已在草书的殿堂里几进几出了。而且，他的岁数已逾古稀之年，正是"从心所欲"的时候，因此，用笔不讲法而有法，不遵章法而自成章法精到。这六个大字，两个"会"字，一大一小，中小外大；两个"义"字，一行一草，中大外小。不意呼应，自然关照，大气凛然，令人动容。

毛泽东的书法，随意由之，看不到专事安排的意象。"红雨随心翻作浪，青山着意化为桥"。自然本象和人化自然，生命的本象和生命的活力，都化为笔墨的形式，给人以美的享受和哲理的启迪。

假如我们把毛泽东的某一幅方矩阵型的书法，采取坐标剪裁的方法，把它们的外廓用线连接起来，我们马上得到了一个预想不到的奇妙效果：一幅

平面剪影图显现出来，黑白对比强烈，意象大变，奇幻无比。这也是毛泽东书法章法的一种神秘之象。

例如：1915 年的"五月七日，民国奇耻，何以报仇，在我学子"这个方矩阵，把每个字的外廓用线连接起来，就会发现，这是十六个形状不规则的花片、叶片，以不同的方向和速度，在碧空中摇荡、飘动。

如果把"准备反攻"四个字，用同样方法连起外廓线，就会出现一个手持宝剑的古代将军，起步行走，似急务在身，要立即去完成。

"向雷锋同志学习"，用线连接后，你怎么也想像不到，竟是一幅育婴图。一个坐在椅子上的妇女，欣喜地举抱着站立在她腿上的孩子。显得那么亲切动人。

这也许，不是我们研究书法章法的分内的事。但也许，它正是开拓章法美的一个方法，不然，为什么书法的章法是那么奇妙，又是那么神秘呢？为什么言语不达，而能心领神会呢？在研究毛泽东书法艺术上，应自有法眼，不因循守旧，而能有所创见。在章法问题上，应包含着结体、布白、节律、韵律和意境诸多内容，这也许是一种新的理解和方法吧。

横幅手卷型

横幅手卷型，从文字来说，多为诗词；从时间来说，多出于五六十年代。

1957 年 1 月 12 日，致《诗刊》编辑部的信，以流畅的笔法，传达了作为诗人的思想感情，构成了一个横幅手卷型的作品，令人爽神。这卷书法章法的奇特之处，一反"上齐下不论"的程式，变成了"上下都不齐"的新法。有的字高出一点，有的高出一撇。既反映了字无常形的规律，也反映了"章法无定式"的形式美规律。

1961 年 9 月 9 日，手书《七绝·为李进同志题所摄庐山仙人洞照》："暮色苍茫看劲松，乱云飞渡仍从容。天生一个仙人洞，无限风光在险峰。"二十八字分为七行。前三行用劲健轻捷的笔法，写到了"乱云飞渡"，每一行的结构大体是头尾字大，中间字小，但中间变化不定。这三行是远景。写到"仍从容"时，"仍"字突然从远景中跳出，走近作者，形成一个大山头。"天生一个仙人洞"，"洞"字占的空间很大，但"洞"不黑，线条较细，表明洞在眼前，而且光亮透明。"无限风光在险峰"的"风光"与右斜的前几行背反起来，写成左斜。这一背反带来了变幻的广阔天地，也积蓄了强大的弹性和能量，蕴藏着一种新的意境。"在险峰"三个字，突然将弹性、能量释放出来，果然在新的天地里，开辟了一种新的意境。这种意境，犹如人登上了险峰之上，饱览平时难以看到的美景。"在险"二字有些左倾，似要倒

了，但接下来是个最大的字——"峰"，字势变为右倾，这样就承接了上二字，好像是峰上之峰，虽然危险，但确实有强大的山体依托，不会倾危的。

从整体上，在章法上，此卷的横幅手卷型，给人一种由远及近，由模糊到清晰，由平稳到险绝的感觉。这种感觉，使人享受了尺幅之间的天广地阔和变化无常的哲理性的形式美、气韵美。品味之际，进一步领略到了作者的兴奋之情以及反映出来的喜气洋洋，敢登险峰的神采。

1961年10月7日，书赠日本访华的朋友们："万家墨面没蒿莱，敢有歌吟动地哀。心事浩茫连广宇，于无声处听惊雷。"二十八个字，共写了七行，每行的字数不等，是4、4、4、4、5、5、2的排列，比较大的字有"万、墨、莱、动、地、浩、茫、惊"等。但笔画并不厚重，书体楷行草兼有，所以空白较多，密中带疏，给人一种肃清旷远之感。

章法至此是完成了，但意犹未尽。

接下去，写了"鲁迅诗一首，毛泽东，一九六一年十月七日书赠日本访华的朋友们"，至此，意尽笔停。

最后的"的朋友们"四字占了两行，提笔而书，以大字结束。使此卷的高潮不在正文，而在于署款题名。这是此卷书法在章法上的创新。

这样的章法处理，给正文的肃清旷远，注入了新的因素，使正文立即活动起来，热烈起来，亲近起来，这是此卷章法艺术的神韵之妙，使人感觉到了主人的一片感情。在横幅型章法上，使人有宽大浩渺、雄飞逸超的美感享受。

1962年9月18日，给日本工人朋友们的题词，是一个横幅型，较长。"只要认真做到：马克思列宁主义的普遍真理与日本革命的具体实践相结合，日本革命的胜利就是毫无疑义的。"题词字大墨饱，行笔流畅，以行书为主，共十五行，每行的字数是4、2、4、3、3、3、3、3、3、3、3、3、3、3、2。但并不显得单调，因为每个字的伸缩大小，向背就让，自然天成。

在正文之后，写了几乎与正文一样的署款："应日本工人学习积极分子访华代表团各位朋友之命，书赠日本工人朋友们。"与正文的字迹一样大，上齐天，下齐地。

整体看，这个横幅型，博大、壮观、有气势，前后一贯。它反映了作者的坚定的信心、巨大的热情和真诚的期望，浩然正气满纸，令人感动，自然地就领略了韵律之美。

这样的章法处理起码给我们这样的启示：每行二至四字的书写，使我们感到时代的快节奏；正文与署款的合写，使我们感到畅通强烈的韵律。

1963年2月5日，手书《满江红·和郭沫若》："小小寰球，有几个苍蝇

碰壁。嗡嗡叫，几声凄厉，几声抽泣。蚂蚁缘槐夸大国，蚍蜉撼树谈何易。正西风落叶下长安，飞鸣镝。多少事，从来急；天地转，光阴迫。一万年太久，只争朝夕。四海翻腾云水怒，五洲震荡风雷激。要扫除一切害人虫，全无敌。"一百个字，共分了三十一行。

　　起首写了宽大高伟的"满江红"三个字，使后两行只能变轻变小。从"有几个苍蝇碰壁"直到"蚂蚁缘槐夸大国"，这是一个波浪，其中的高峰是"几声凄厉"的"几声"。从"蚍蜉撼树谈何易"到"飞鸣镝"，是第二个波浪，高峰是"撼树"和"下长安"。从"多少事，从来急"到"光阴迫"，是第三个波浪，高峰是"从来"。从"一万年太久"到末尾"全无敌"，是第四个波浪，这个波浪更大、更高、更猛、更强，其中的高峰是"翻腾"、"风雷"、"无敌"。

　　全卷一行字数只有两个字的，就有六处之多，而且都是波浪的高峰。因此横幅型的章法，一行字数多者，显得平稳、明亮、力弱；一行字数少者，显得跳宕、色暗、力强。

　　此卷，犹如临江观涛。江似横练，浪如墨舞。浪从风威，风助浪势。逐浪翻滚，高峰叠起，令人鼓舞和惊心。章法的韵律美和意境美，可以类同诗词的韵律美和意境美。用苏轼的"乱石穿空，惊涛裂岸，卷起千堆雪"（《念奴娇·赤壁怀古》），来形容此卷书法的韵律美和意境美，不是很恰当吗？

奇妙的轴线变化

　　在欣赏书法时，我们的传统的办法，是从用笔、结构、章法三个基本要求上，去探微取精；是用"近取诸身、远取于物"的方法，去类比形容。这些要求和方法，成为我们研究、创作和欣赏书法的宝贵财富。现在和将来，这些要求和方法，仍然是我们研究、创作和欣赏书法的价值基点和取向。

　　但是，在章法的赏析中，从字里行间纵轴线的变化来着眼，也是一种方法，它更可开阔视野，增加审美的情趣。

　　毛泽东，以他博大的胸怀，雄放的性格，随意的笔情，书写的书法作品，往往是跌宕起伏、自然成趣的。从他的书法里，可以强烈地感到马克思主义的哲学思想：世界是物质的，物质是运动的，一切都在变化之中。

　　他的手书宋玉的《大言赋》句："方地为舆，圆天为盖，长剑耿介，倚天之外。"纵轴变化得就比较明显。

　　第一行，轴线从"方"字开始向右下，折转又向左下，至"地"字折转

垂下。写到"为"字又转向左下，再回到右下。至"舆"字，稍为偏，折转直下。

第二行，轴线从"圆"字中稍带右弧度穿过，至"天"字，折转左下，至"为"字，遂折转右下，至"盖"字又折转向左下。这条轴线与第一行轴线相距较大，以曲对曲。

第三行，轴线基本上贯穿"长剑耿介"稍左斜直下。

第四行，轴线基本上以左弧度贯穿"倚天之外"。第四行轴线与第三行轴线相距较近，以直对弧。

这种轴线的变化，把字体大小所占空间位置、行距和作者书写过程的时序轨迹反映出来。这变化的轴线，本身就是一种美的构成，一种以线性构成的形式的韵律美。

手书曹操《步出夏门行·龟虽寿》，笔法锐利雄放，有断壁削崖之气。

此卷共十一行。前四行，四条轴线基本垂直平行。所以，不管字大字小，笔轻笔重，墨浓墨淡，势屈势缩，每行的字都是随着轴线直下。这四行虽然显得放纵、跳宕，但由于中轴线的稳定，在章法上就不会出现大起大落，或错位险绝的情况。

次四行，出现了轴线变化。第一行和第二行中轴线相近，上宽下窄。第三行和第四行的轴线远离一二行，成为相背的弧线。这样，在这四行中出现了大块的空白，增大亮度，字势显得收缩，为下几行的大度发展准备了空间。

最后三行，果然出现了大的跳跃。"可以永年"和"曹孟德诗"，基本上是"V"字形，上开下合。这就使洒脱劲健的笔法，得到了夸张和摇摆的配合，显得神韵顿生。

此卷就因为有了卷末三行的变化，才使整卷神采射人。

手书《木兰诗》共四十一行。轴线的变化不大，基本是垂直的平行线，但，此卷后半部分也有变化。写到木兰代父从军，从"不闻爷娘唤女声，但闻阴（燕）① 山胡骑鸣啾啾"开始，到"万里赴戎机，关山度若飞。朔气传金铎（柝），寒光照铁衣。将军百战死，壮士十年归"，有较大的摆荡。"阿姊闻妹来，当户理红装。阿（小）弟闻姊来，磨刀霍霍向猪羊，开我东阁门，坐我西阁床。"也有较大的摆荡。

平铺直叙，轴线垂直平行。一旦有感情上的变化，轴线就会发生相应的变化。轴线垂直平行，是一种清和之美，给人一种稳定感、安全感、愉悦

① 毛泽东手书古代诗词，大多是凭记忆书写的。凡与原作文字有出入者，则在讹字后加括号注明正确的字。

感。轴线大变，反映了感情震荡，书法可以显现各种动态美的效应。

手书李白《梁父吟》，是在印有红丝栏的信笺纸上写出来的。一笔一画，稍有飞连。而且每行都在红丝栏内，不突格，不出天地。与手书岳飞《满江红》（图145－1－2）和手书汤显祖《牡丹亭·惊梦》是一个时间写出的，同属一个风格。可以说，这是毛泽东的楷书了。比起其他手迹来，这是他的阵地战。

虽然是正楷书写，但仍清新、活泼、爽利、动人。为什么呢？除了他的用笔变化多端外，主要的是两种轴线的交织效应所致。

《梁父吟》的单字，字体狭长。但依据每个字结构组合部分的多寡和所占空间大小以及笔画时序的先后，形成了每个字的扭动摇摆，一波三折。用美学术语说是"曲线美"、"S"形。每字都是变化多姿。把静态的楷书，书写成动态的物象。一个个都像是玉女临风，楚楚动人。因此，每行的轴线，也因字的大小多少，而摇曳摆动。有三春杨柳的生机，有十里荷花的清艳。

这样的章法处理（尤其是楷书的章法），是高人一着的。楷书的章法，很容易"状如算子"，上下左右，四平八稳。虽笔法夺人，但是终感板结，无生气、无动感，初视尚可，久视无不疲人。

但，毛泽东的楷书，采用了字和行两种曲线摆动的方法，使字势生动，这是他的高明之处，这样的章法值得研究。

手书李白《庐山谣寄卢侍御虚舟》句（图141－1－4）。

此卷与手书白居易《琵琶行》是同时间的书作，都是在印有红丝栏的信笺上，突破格局，顶天立地，无边无涯，写出的行草书。

这种横幅型手卷，因为是小行草书，字形的方向、向背、倾斜和扭动，比楷书幅度要大，变化要多。因此显得灵动超逸、活泼感人。中轴线的变化，因字而易，因行而易。

此卷，共十九行，真正恣荡不羁的，也就是四五行。如"五岳寻山不辞远，一生好入名山游。庐山秀出南斗旁，[屏风九迭云锦张,]① 影入（落）明湖青黛光"。"登高壮观天地间，大江茫茫去不还。黄云万里动风色，白波九道流雪山"。

手书白居易的《琵琶行》与李白手卷的章法，大同小异。"醉不成欢惨将别，别时茫茫江浸月。""大弦嘈嘈如急雨，小弦切切如私语。嘈嘈切切错杂弹，大珠小珠落玉盘。""银瓶破裂（乍破）水浆迸，铁骑突出刀枪鸣。曲终收拨当心画，四弦一声如裂帛。""今年欢笑复明年，秋月春风等闲度。弟

① 方框内的文字系脱文。

走从军阿姨死，暮去朝来颜色故。"我闻琵琶已叹息，又闻此语重唧唧。同是天涯沦落人，相逢何必曾相识。""不（莫）辞更坐弹一曲，为君翻作琵琶行。"等等，这些段落，因为书者随着歌辞的感情变化而有所感悟，因感悟而转化为笔墨，形成了章法的变化，给人一种不可名状，但可感可知的形式美、韵律美和意境美。

手书李白《宣州谢朓楼饯别校书叔云》。

此卷书写，好似随着李白的诗意而摇荡，章法显得灵动。

一上来，"弃我去者，昨日之日不可留。乱我心者，今日之日多烦忧。"轴线就摇摆倾斜。接下来第二个四行，轴线一齐往右下角倾斜。第三个四行的轴线改变了方向向中间集中。因此这八行便发生了一种震动性的巨变。而诗的内容，也是浪漫的。如"长空（风）万里送秋雁，对此可以酣高楼。蓬莱文章建安骨，中间小谢又清发。俱怀逸兴壮思飞，欲上青天揽（览）日月"。

这里轴线的摇摆，出现了节奏的快慢变化，韵律的紧张和舒缓的更替，传达了一种含蓄的情怀。

手书崔与之《水调歌头》。

这是一个不可多得的竖幅。从这条竖幅上看，不论是单字结体，不论是点画笔法，也不论行气篇章，都可以看到清代书画大家郑板桥的影子。

这也是一幅轴线变化强烈的作品。

"水调歌头。万里云间戍，立马剑门关。"这第一行的轴线就从右上角，经过一波三折，直斜下来。

"乱山极目无际，直北是长安。"这一行继续了第一行的斜度，成了一个轻度弧线。

"人苦百年涂炭，鬼哭三边锋镝"，其中"人"的一撇一捺，"年"和"涂"的横画，极力向外延长，使左右两行，避就让开。

"天道久应还。手写留屯奏，炯炯寸心丹。"这一行上倾西北，下倾东南。

"对青灯，搜（搔）白首，漏声残。老来勋"，这一行反倒以不直而取直。

"业未就，妨着（却）一身闲。梅岭绿阴青子"，这一行又东北倾向西南。

"蒲涧清泉白石，怪我旧盟寒。烽火平安"，上部还有空间，下部已经到边了。

"夜，归梦到家山。"这一行已无空可斜。

此卷手书，有意思的是：字的结体本身，就是"S"形，以宽、斜取势。字与字各自独立，不作连笔。行与行之间，没有定规，可大可小，可弯可直。这样就在字与字之间，行与行之间，留下了众多的大块空白。因此产生

一种零散的感觉。但，零散并非丑恶。这种零散在有意与无意之间出入，形成了这样一种"碎石铺路"的美。这是一种个体优美、而整体不规则的美。给人一种神秘的、含蓄的形式美、韵律美，令人向往，也令人莫测。

手书《西江月·井冈山》（图 140 – 1 – 2）。

这首词，以雄浑的气魄，歌颂了红军粉碎国民党"围剿"的英雄业绩。

这书法，似为毛泽东 1964 年前后所写。

标题"西江月"本身就是一个西北至东南的"S"曲线，动感极强。

"山下旌旗在望，山头鼓角相闻。敌军围困万千重，我自岿然不动。"共分九行，行行都是一个头尾摆动的黑龙，显得特别雄壮。

"早已森严壁垒，更加众志成城。黄洋界上炮声隆，报道敌军宵遁。"共分九行，其中一行只有两个字的，如"成城"、"黄洋"、"声隆"、"军宵"，就占了四行，其跳宕、摆动的幅度之大和变化之多可以想见。在章法上给人一种大气凛然、锐不可挡的气势。

大起大落的黑白对比

在中国书法理论中，早就有"计白当黑"的说法。计白当黑，就是书法上的黑与白的辩证统一：写黑留白。书法不仅要从黑处品味，也要从白处品味。统而言之，要在黑白的辩证统一中去品味书法。这也是章法中的一个奥秘。

毛泽东的书法，总体来说是茂密的，但并非不着力于白处的经营。他的书风豪放雄逸，就是在黑白的对比中表现出来的。

手书苏轼《念奴娇·赤壁怀古》。

这是在毛泽东的书法里不多见的一篇书作。前五行，即从"大江东去"直到"一时多少豪杰"，字势内收，行距开阔，留出大块空白，疏朗清新，追风走马，余地很大。后六行，由于字势开张，点画飞动，空白处稍小，但也比他的其他书作大得多。尤其是后三行：从"故国神游"至最后"一尊还酹江月"，字势飞动，空白骤增，使人有灵动劲超、松摇绝壁的感觉。

手书《清平乐·蒋桂战争》。

此卷书法，似为毛泽东 1962 年前后所写。

"风云突变，军阀重开战。洒向人间都是怨，一枕黄粱再现。

红旗跃过汀江，直下龙岩上杭。收拾金瓯一片，分田分地真忙。"

此卷写得大气凛然，强劲茂密。这个感觉是从黑白对比中得出来的。前七行，字体宽大，字接字，行挨行，但，空白之处尚可跑马。后七行，字体

变长，空白加大。而这种增大，不是字小势弱，而是为了突出最后的章法的耀眼之处——"一片，分田分地真忙"的浓墨重笔，从而使整个书作，精神倍增。

手书《采桑子·重阳》。

这卷书法，似与《清平乐·蒋桂战争》所书时间相仿佛。

"人生易老天难老，岁岁重阳。今又重阳，战地黄花分外香。一年一度秋风劲，不似春光。胜似春光，寥廓江天万里霜。"

在四行中间，留出大片空白，这是茂密中的疏朗。后九行，凡是笔画重的地方，都有大片的空白。这是以白衬黑，以淡养浓的手法。在强烈的黑白对比中，以白求黑，以白生黑，突破了一般的黑白对比概念和表现手法。

手书高启《梅花》诗（九首之一）（图148－1－6）。

前三行比较密集。从"山中高士卧，月明林下美人来"，一直到"自去何郎无好咏，东风愁寂几回开"，书法的感情张扬起来，因此，加大了字形和笔画的对比度，黑白对比产生了很大的落差。如果以三行为一组的话，我们可以看到，第一个三行："月明林"和"来"、"寒"等字，字大画粗，留下的空白，只有用小字"下美人"、"依疏影"来陪衬。第二个三行："萧萧竹"、"漠漠苔"，已占有了大部分空间，"春掩残香"、"自"等字，就只有以细笔画带出。留出上下左右的空白。最后的"几回开"三个字，写得特大，但轻重浓淡处理得很好，"几"字较为浓厚，"开"字笔画纵横连带，视若柴门。"回"字最别致，是一笔画下的三个圈，笔致有味，大圈内的空白竭力地向外扩张，显得空阔深远，里边的似连又断的两个圈，形成了一个螺旋体，在急剧地收缩，好像越走越远。这样的黑白对比强烈的章法把人带入了一个左右摇曳、上下跳动的黑白场中，不见字形，只见神采，模模糊糊，苍茫一片，给人带来一种莫可名状的欢乐和享受。

手书严遂成《三垂冈》（图149－1－3）。

这卷书法，在书法的黑白对比中，也属于别致的一种。全卷共十三行，以第一行、第九行、第十行、第十三行为骨干行，笔画粗浓以黑为主。其他文字，分成各行夹在其中，笔画较细，以白为主。这样强烈的黑白落差的章法，呈现在我们面前的是四座高峰和两个峡谷、一个峭壁。高峰劲险无比，峡谷河流如银，峭壁下是万丈深渊。

致于立群的信，写于1965年7月26日。信用九纸写成，每纸三至四行不等，每行三至五字。这是他晚年所作，又是私人信件，更显得老笔纵横，大起大落，犹如苍龙作雨，云涌风从。在章法上，他已到了"任意为之无不佳"的程度。在每张纸上都有大块的黑，同样也有大块的白。我们可以看

到，有的是上黑下白，有的是下黑上白，有的是斜线黑，斜面白，有的是中黑边白，有的是边黑中白，等等，变化多端，耐人寻味。从总体效果来看，是上下偏黑，正文比较白。如第一页"立群同志"起笔就聚墨注笔，在饱满中略带枯笔，有"带燥方润，将浓遂枯"之美。第九页"并祝郭老安吉！毛泽东"重如泰山之峰，豪气凛然。

手书《敕勒歌》。

此卷采用的黑白对比方法，又是另一种类型。这里字的结体以宽为主，笔法轻柔，用墨不多，各行之字相互侵让避就，使行距不明显。这一篇之内的黑白对比，就形成了既不很黑、也不很白的中间色——灰色。这样的对比，给人一种苍苍混混、迷迷茫茫的感觉。这是一种章法上的苍茫韵味的美。

丰富多彩的线条质感

如果把书法艺术当作线条艺术，那当然是失之偏颇的。但，如果说这种说法抓住了线条质感的表现，就抓住了书法，这倒是一语中的的。

毛泽东的书法，是从中国书法深厚传统中走来的，也是从半个多世纪的风雨浪涛中锤炼出来的。从三十年代他的书风开始形成，到六十年代他的书法走向巅峰，铸造了他书法艺术的核心——丰富多彩的线条。

手书李白《将进酒》。

此书法，是写在四尺宣纸的十二开纸上，硬毫施墨，点画飞动，笔法劲健，但粗细差别不大。如"人生得意须尽欢，莫使金尊空对月。""将进酒，杯莫停。与君歌一曲，请君为我侧耳听。钟鼓馔玉不足贵，但须（愿）长醉不愿醒。""主人何为言少钱，直（径）须估酒（沽取）对君酌。五花马，千金裘。呼儿将出换美酒，与你（尔）同销万古愁。"线条潇洒，利落，峭健，飞宕，是一种俊美的质感。

手书李白《忆秦娥》。

书写时间与《将进酒》相仿佛，也是硬毫施墨，但笔画的连带多，跳动少。如"箫声咽，秦娥梦断秦楼月"，"乐游原上清秋节，咸阳古道音尘绝"，"西风残照，汉家陵阙"，线条的粗细对比平和，墨色均匀，连绵飞动。因此，此卷的线条，是一种优美的质感。

属于线条优美质感的，还有手书秦观《鹊桥仙》。是书写在红丝栏信笺上的小行草书。"纤云弄巧，飞星传恨，银汉迢迢暗渡。金风玉露一相逢，便胜却人间无数。"虽然笔画较重，但每个字的造型特别美，线条的轻重缓

急也很合法度，给人爽快、优美的感觉。

手书林逋《梅花》诗句："疏影横斜水清浅，暗香浮动月黄昏"。

墨色淡雅，行笔节奏轻快，点画飞动，连绵不断。此卷线条的质感是流畅轻健之美。

手书辛弃疾《菩萨蛮·书江西造口壁》，篇幅很小，不足一张信笺，但点画精到，流动连绵。"郁姑（孤）台下清江水，中间多少行人泪。西北是长安，可怜无数山。"字体顾长而姿态华美，线条富有流畅轻健之美的质感。

手书陆游《夜游宫·记梦寄师伯浑》（图146－1－4）。

此卷点画连绵不断。"雪晓清笳乱起，梦游处、不知何地，铁骑无声望似水。""漏声断，月斜窗纸。""有谁知，鬓虽残，心未死。"几乎是字字相连，非常流畅，但线条拉出后，粗细、轻重、转折等，姿态各异，飞而不浮，畅而不骨。"铁骑无声"四个字，点画由粗变细，细如发丝，又由细变粗，一笔贯下，劲健流畅之态，跃然纸上。线条的质感之强，妙不可言。

手书李白《下江陵》诗句："两岸猿声啼不住，轻舟已过万重山"。纯用铁线一笔写下，字势博大，气势磅礴，但线条却淡似轻烟，给人一种苍茫浩大之美的感受。

手书温庭筠《经五丈原》，是一篇难得的佳作。"铁马云雕共绝尘，柳营高压"（图144－1－3）一笔写下，"铁"最重，施墨最多，至"柳营高压"，已是中锋涩进，线带飞白。"象床宝剑（帐）无言语，从此焦（谯）周是老臣。"用墨不多，而笔锋如剑，点画如锥划沙，不由人想起唐代李邕的《出师表》的笔法来。这是一种劲健豪放的线条。用这种线条组合起来的字、编织出的章法，给人一种峻美、劲健、强放的美感。

手书王实甫《西厢记》曲词（图147－1－2）。此卷的线条，又有自己的特色。"游艺中原"、"转望眼连天，日近长安远"、"铁砚呵磨穿。抟至得云路"、"雪窗萤火十余年。才高难入俗人机，时乖不遂男儿愿，怕你不雕虫篆刻，断简残篇。"（此处曲词与原作有很大出入，恕不一一标明。——著者）其中"难入俗人机"最有代表性，线条在流畅中见粗细、浓淡、疾徐、润枯的变化，用笔方圆结合，中侧锋并举，连中不断，线条有一种屈铁、断崖式的劲健之美。

为人们熟知的《七律·长征》的线条，是流畅的、劲健的，又是豪放的、苍厚的。"万水千山只等闲"，线条迟重而深稳；"乌蒙磅礴走泥丸"，线条流畅而坚劲；"三军过后尽开颜"，线条粗壮而雄放。

手书刘过《沁园春》的线条，是楷书的线条。点画顾盼生情，线条柔中带刚。如"斗酒彘肩，风雨渡江，岂不快哉"，"两峰南北，高下云堆。"遒

曰："不然，暗香浮动，不若孤山先探（访）梅。须晴日（去），访稼轩未晚，且此徘徊。"真好像古人说的"点点如桃，撇撇如刀"，横线顾长而有力，竖画劲健而摇曳，折笔有肩，挑笔有顿。这样的线条，干净，利落，沉稳，劲健。总之是一种峻拔刚健的线条美，构成此卷章法上活而不死，同而不腻，沉稳活脱，错落有致。加上署款："南宋人刘过沁园春词一首赠辛稼轩"，这就更是一卷完整的书法作品了。

致华罗庚的信，写于1964年3月18日。这时，毛泽东的书法已险绝有余，逐步走向复归平正的老辣阶段。开首"华罗庚"三字又粗又大，占了一张纸的三分之一。"先生：诗和信已经收读"，第二笔写了两行，字体被压成细长，而墨色由饱到渴。接着又写了第三笔"壮志凌云"，又是浓墨施笔。四行下来，满篇墨色，但线条还是很讲究的。"已经收读"的渴笔带下，"壮志凌云"的一笔一顿。第二页上写了三行。第一笔一行："可喜可贺"，第二笔一行："肃此"，第三笔一行："敬颂教"。都是上浓下枯。第三页上，也是三笔写下。第一笔第一行："祺"，第二笔一行："毛泽东"，第三笔二行："一九六四年三月十八日"。此卷线条，是老辣之笔情，没有楞角，没有硬性的折线，也没有劲健的点画跳宕，而是笔随情走，柔中带刚，绵里裹铁。这样的线条，厚重雄放，质感强烈，大气豪情，尽于纸墨，有一种震撼人心的力量，使人过目难忘。

手书贾岛《忆江上吴处士》句："秋风吹渭水，落叶满长安。"（图143）

此卷的风格，用笔和线条质感是现在见到的毛泽东书法中绝无仅有的。一共十个字，成为一篇，无署名，无年代。估计，可能是毛泽东1966年以后所书。用软毫施墨，笔笔藏锋，行笔无时不在提按之中运行，点画的顾盼照应，形完神足，长画多用战笔，各字独立，笔断意连。这样的线条，有一种悬崖铁枝的雄放之感。欣赏此卷书法，可以看出它经过了多少的巨浪拍打冲刷，经过了多少千辛万苦的磨难，才有这样的苍颜雄风。

雄浑豪放的整体气氛

书法作品的整体气氛如何，是章法中一个关键部分，是书法作品成败的至要问题。

毛泽东的书法，从形成书风，到深化升华，到步入巅峰，不论是实用性书法部分，如题字、题词、书信等，写上两个字，四个字，或一个短句，成几句短文，乃至文章草稿；也不论是观赏性书法部分，如赠诗、写诗、抄诗等，雄浑豪放是他书法整体气氛的主线。这条主线，尤其是进入到五十年代

末和六十年代，就显得更加清楚。

1915年手书的《明耻篇》批语，虽然只有十六个字，虽然是学子阶段的书作，但已具有颜体的庄重雄厚之气。线条果敢，对比强烈。

1938年所书的"努力前进，打日本，救中国"的题词，寄托着中华民族的雄风，满载着全国人民的希望，笔挟必胜的意志。这是作者怀着一种勇敢抗敌的激情，而挥笔写下的，可谓豪气满纸。这样的书作，在当时的所有文人、学者，甚至享誉全国的书法家，是不可能写出来的。这是火热的战场上的产物，经过枪林弹雨的洗礼，是不可能在任何学府、书斋里产生的。

1945年所书的《沁园春·雪》，是以强劲的线条、独特的结体写成的书法佳作。其奔放雄健之气，贯穿始终，溢于纸背。在当时（以至于在现在）具有巨大的艺术震动力量。从而向全国宣告：在书法艺术的王国里，正有一颗巨星冉冉升起。

1952年所书的"发展体育运动，增强人民体质"，整体气氛，除了生动活泼、意气风发外，一种向上的豪强之气，充满在字里行间。

1958年所写的"十三陵水库"五个大字粗壮有力，气势雄浑。有了这个题字，使十三陵所有的古代匾额，黯然失色，无力掌面。

进入六十年代以后，毛泽东在书法的金字塔上——草书的园地里耕耘，精品迭出。

1961年所写的《清平乐·六盘山》："天高云淡，望断南飞雁，不到长城非好汉。……今日长缨在手，何时缚住苍龙？"以连绵不断的线条，大小相间的组合，浓枯相生的墨色，茂密错落的布白，顶天立地的行气，表达了作者宽广的胸襟，压倒一切的气概。

几乎与此同时的是所书《清平乐·蒋桂战争》和《采桑子·重阳》。

《清平乐·蒋桂战争》，此卷纵横奔放，"龙岩"二字衔天尾地，气势恢宏，"真忙"二字笔法跌宕，"一片"二字字势伟绝。

《采桑子·重阳》，此卷老笔纷披，苍劲超逸。"天难老"一波三折，内含劲铁；"分外香"黑白相间，逸气飞扬；"寥廓"意连笔纵，骤雨旋风；"江天万里"顿挫飞动，浩气飘举；一个"霜"字，顶天立地，气吞日月。

大约是1962年所写的《忆秦娥·娄山关》，气势磅礴，苍茫雄浑。"西风烈，长空雁叫霜晨月"，"西风"二字起首大度潇洒，"风"字留下大片空白，使"西风"冷峻空旷；"霜晨月"笔锋淡扫，沉浸在苍苍茫茫的西风之中。"霜晨月，马蹄声碎，喇叭声咽"，气贯天地。"雄关漫道真如铁"，一个"铁"字，如断崖劲松，盘屈迎风。"而今迈步从头越。从头越，苍山如海，残阳如血"，如苍龙出海，云涌风从，上凌日月，下掠山河。此卷书法，反

映出毛泽东的盖世豪气，在天地混沌、苍苍茫茫、飘飘渺渺、迷迷离离之中，显出无比的厚重雄放之气，令人倾倒。

1964年2月4日手书王昌龄《从军行》："青海长云暗雪山，孤城遥望玉门关。黄沙百战穿金甲，不斩（破）楼兰誓（终）不还。"横空出世，大笔纵横，豪气倾海，雄风万里。

1963年2月5日所书《满江红·和郭沫若》，站在地球之外，凌空落笔，正是"一万年太久，只争朝夕。四海翻腾云水怒，五洲震荡风雷激"，何等胸怀，何等气魄，何等境界，何等笔墨！真可以飞出地球，纵横太空。

1965年7月26日致于立群的信，真是"凌云健笔意纵横"，随意挥洒，皆成佳作。

磊落大度的署款题名

研究毛泽东的书法，不能不注意他的署款题名。他的署款，别具一格，令人难忘。

大约在1937年以前，他的署款题名大小不超过正文。以后他的署款就逐渐大起来。尤其是五十年中期和后期，署款更加雄放。

1937年1月30日致徐特立的信，署名"毛泽东"三字，不大不草。

1938年12月14日致杨令德的信，署名"毛泽东"三字，既草且长，超过信纸的一半。

1954年3月12日致黄炎培的信，署名"毛泽东"三字，笔走如飞，向右倾斜，几成阶梯。

1956年12月29日致周世钊的信，署名"毛泽东"的"东"在"泽"字之右。

1956年12月5日手书《水调歌头·游泳》，署名"毛泽东"和年月日比正文既大且草。

1957年5月11日手书《蝶恋花·答李淑一》，署名"毛泽东"三字，又大又草。

1961年10月7日书赠日本访华朋友的条幅，署名"毛泽东"三字占一行。

1961年12月26日致臧克家的信，署名"毛泽东"的"泽"字又粗又大。

1963年以后写的个人信件：署款都是占一行或两三行。

这样的署款变化，明显地反映了历史的变化。毛泽东六十五岁以后，落款特别放纵。七十岁以后，落款就顶天立地。这时，他已成为书法艺术自由王国里的一员主将和旗手了。

豪气倾海　神采飞扬

——毛泽东书法漫步

恩格斯在赞扬欧洲"文艺复兴"时指出："这是一次人类从来没有经历过的最伟大的、进步的变革，是一个需要巨人、而且产生了巨人——在思维能力、感情和性格方面，在多才多艺和学识渊博方面的巨人的时代"。

如果将恩格斯的这段话，拿来形容二十世纪二十至六十年代的中国，也是非常适宜的。中国人民推翻三座大山，建立人民政权，建设社会主义，就是"最伟大的，进步的变革"，中国社会"需要巨人"，而且也"产生了巨人"。这个巨人，就是伟大领袖毛泽东主席。他在"思维能力、感情和性格方面，在多才多艺和学识渊博方面"都称得上是巨人。当然，毛泽东超越了"文艺复兴"时代的任何最伟大的巨人，因为那些巨人只是冲破欧洲中世纪黑暗的闯将，而毛泽东却是在世界人口四分之一的土地上，粉碎封建殖民枷锁，推翻资本买办，赶走帝国主义，建立人民政权，实行社会主义制度的英雄。毛泽东有多方面卓越的、超人的才能。他不仅是伟大的政治家、军事家、思想家、诗人，而且还在东方艺术的皇冠上留下了异彩，他又是一位足可代雄的书法艺术大师。

翻开毛泽东书法作品的历史册页，展现在我们面前的是一个波澜壮阔、绚丽多彩的艺术世界，在这个书法艺术世界里漫步，若游群玉之山，满目琳琅；若行山阴道上，应接不暇。那"飞走流注之势，惊竦峭绝之气，滔滔闲雅之容，卓荦调宕之志"（萧衍语），不衫不履，浑然天成，将人带到一个极有魅力的意境中去，置身于一个强大的神秘的艺术意境，会感受到无比的愉快和欢乐。

毛泽东在中国现代史上活跃了八十多年，处处都留下了他的足迹。同时也在书法世界里游艺了六十多年，留下了大量的文稿、手记、文批、书批、书信、诗词、题词等书法作品，这是中国人民的珍贵的财富。

那么，就书法艺术而论，足可代雄的毛泽东，在攀登中国文化最纯粹、最玄妙、最有代表性的书法艺术高峰时，画下了怎样的轨迹呢？这是中国现代文化之谜。它吸引着亿万人去作各种各样的推断和猜测。

翻遍《毛泽东选集》，也未能找到毛泽东论书法，或者说到自己学习书法的经过或经验。而在《毛泽东书信选集》中，倒是有一封他关注书法的

信。信是 1958 年 10 月 16 日写给他的秘书田家英同志的。原文是：

"请将已存各种草书字帖清出给我，包括若干拓片（王羲之等），于右任千字文及草诀歌。此外，请向故宫博物院负责人（是否郑振铎？）一询，可否借阅那里的各种草书手迹若干，如可，应开单据，以便按件清还。"

这封信很短，却传达了重要的信息。对于研究毛泽东的书法艺术，无疑是一个十分重要的文件。这一文件，直接地表明了毛泽东书法的历史分期，1958 年大概是一个分界线。

在毛泽东身边工作几十年的陈秉忱同志回忆说："毛主席在青年时代就打下了书法基础。我们从仅存的一张明信片的笔迹来看，毛主席早年似受晋唐楷书和魏碑的影响，用笔谨严而又开拓，是有较深功力的。在延安时期，领导抗战和建党，工作、著作任务那样繁忙，毛主席仍时常阅览法帖（阅过的晋唐小楷等帖，一直带在身边）。那时，他的书法已显示出用笔恣肆，大气磅礴，形成以后变化万千的风格。全国解放后，更多地阅览法帖。1949年出国时，也以《三希堂法帖》自随。1955 年开始，指示身边工作人员广置碑帖，二十年中间，所存拓本及影本碑帖约有六百多种，看过的也近四百种。'二王'帖及孙过庭、怀素的草书帖，则是时常披阅。毛主席不但博览群帖，而且注意规范草书，如古人编辑的《草诀要领》和《草诀百韵歌》等帖。总之，毛主席从青年到晚年，虽然一生经历着革命的狂风巨浪，但也没有放弃在书法上脚踏实地用功夫，由于长期的刻苦钻研，因而达到了精邃的功力素养。"①

陈秉忱同志又说："毛主席十分重视我国传统的书法遗产，并借以奠定自己的书法基础，但决不就此停步。更可贵的，是他推陈出新，创造自己独特的风格，并不断演变，不断发展。毛主席早年攻楷书，后来多行书，晚年则是行书和草书，凡此皆不拘于成规。通过毛主席阅碑帖的情形和大量的墨迹来看，我个人的体会，他以晋唐楷书和魏碑锤炼了书写的功力，进而吸收'二王'行书的长处，再则十分喜爱怀素、孙过庭的草书，同时博览群帖，这样浇灌滋润出毛主席独创一格的书法艺术之花。"②

陈秉忱（1903—1986），山东潍县（今潍坊市）人，是清末著名金石家陈介琪之曾孙，家学渊博。1937 年参加革命，后在中央机关工作。他于文学、书法、绘画、金石等有深厚的根基。1945 年毛泽东去重庆同国民党谈判之前，先签订的一个文件，就是由他正楷缮写的，作为正式文本。1950年毛泽东去苏联与斯大林签订《中苏友好互助条约》的正式文本，也是他正

① 《书法》杂志 1980 年第 2 期。
② 《书法》杂志 1980 年第 2 期。

楷缮写的。《毛泽东选集》1—4卷本的封皮隶书"毛泽东选集"五字，也是他的笔迹。因为他身居伟人之侧，承办党和国家的重要事宜，书法之名，不为世人所知。在他逝世后，党和国家专为他举办了《陈秉忱书画展》。从他的地位和经历来看，他的回忆文章是具有权威性的。

根据毛泽东的那封书信和毛泽东传世的大量墨迹，参考陈秉忱的回忆，以及其他方面的零星资料，我们可以粗略地勾画出毛泽东书法活动的轨迹。

我们试将毛泽东的书法活动分为五个时期：

学子时期（1900—1919）

探索时期（1920—1937）

书风形成时期（1938—1949）

书风深化时期（1950—1960）

书法造极时期（1961—1966）

为了展现得清楚，让我们分期予以梳理。

学子时期（1900—1919）

我们假定毛泽东从七岁志学，执笔习字（也可能比这假定还早），从小就受到了中国旧文化的熏陶。1917年—1918年进入湖南省立第一师范学习。1917年冬创办工人夜校。1918年与蔡和森创建新民学会。同年8月到北京大学图书馆工作。1919年7月创办《湘江评论》。在此期间，作为一个有为的青年，忧国忧民，积极寻找救国救民的道理和道路。在书法上，仅作为一个莘莘学子，而对着这个古老艺术孜孜以求。在杨昌济老师家里，耳濡目染，看到了不少好的书法碑帖。

但这一时期所见的墨迹甚少。典型的书作有四：一是1914年（？）的《还书便条》；二是1915年5月书写的《明耻篇》读后批语；三是1917年抄录的《离骚经》；四是1918年书写的《夜学日志》。四个年代，四份书作，字体不同，各具面貌。

《还书便条》①，竖式，四行，行书：

咏昌先生：

书十一本，内《盛世危言》失布匣；《新民丛报》损去首叶。

抱歉之至，尚希原谅。

① 韶山毛泽东同志旧居陈列馆。

140

> 毛泽东敬白
> 正月十一日

又国文教科二本，信一封。

字形狭长，内宫紧收，点画准确合度，体势清劲简直，大有《圣教序》集王字的风范，也可以认为直托清初书法大家翁方纲的字法。

《明耻篇》读后批语①，字形瘦长，横画细，竖画粗，以侧取势，唯趯笔较弱：

> 五月七日，民国奇耻，何以报仇，在我学子。

竖成行，横行列，组成了一个茂密的正方形。直接表达了毛泽东对签订"二十一条"卖国条约的严正批判，反映了一个"身无分文，心怀天下"的赤子报国之心。

《离骚经》，以小楷抄录，笔到意到，近三千字，无一懈怠，精壮洒脱。可见，毛泽东早年于书法是下了很大功夫的。

《夜学日志》②，字形扁宽，右肩上耸，捺脚波挑，是明显地受了魏碑字体的影响。值得玩味的是"首卷"二字，笔法简古，似有汉简的意趣。

此外，毛泽东在东山小学时，写的蝇头小楷《商鞅徙木立信论》，中规守矩，就让有序。后来，书写的《讲堂录》，分行列陈，稍有放纵，已显大象之气。

从以上简要例证赏析中，不难想像到，这时期，正是毛泽东的书法起步期。

探索时期（1920—1937）

这一时期，对毛泽东来说，是人生的巨大变化期。由一个普通的热血青年，走上了中国共产党的领袖地位，力挽狂澜于既倒，担当了革命的最高领导和军队的统帅。但在其书法发展的进程上，并没有与这种人生急风暴雨的空间大跨度发展相适应，只是在探索着，寻求着，平稳地前进着。

这一时期，面世的书法作品不多。尤其在1926—1934年的九年时间里，编入《毛泽东选集》的有十篇文章，但未见墨迹，估计可能在战争中

① 杭州毛泽东题词展览馆。
② 《历史教学》1984年10号。

失散了。

这一时期，比较典型的书作有：

1921 年 6 月 20 日《致国昌兄并转中局诸兄的信》①：

国昌兄并转中局诸兄：

（一）一、二、三、四、五号通告均到，即遵第一号通告于六月十七号开大会改组，表决长沙团执行委员会细则，选举执行委员会三人如下：

书记——毛泽东。组织部长……

似在忙中走笔，点画虽然简约，但行笔圆润，流畅潇洒，仍带有魏碑的胎息。行距上宽下窄，略显扇形式样，煞是有趣。

1925 年 11 月 21 日，填写的《少年中国学会改组委员会调查表》的墨迹②，行笔自由圆转，神态自若，沉着洒脱，反映出他的开朗自信的心情和坦荡幽默的趣味。（他表示：鉴于中国共产党的成长，该会"实无存在之必要"。）

1933 年左右，瑞金反"围剿"时鼓动红军的题词③。行书，八行。

敌人已经向我们基本苏区进攻了。我们无论如何要战胜这个敌人。我们要用一切坚定性顽强性持久性去战胜敌人……英勇奋斗的红军万岁！

字形上下伸展，左右倚对，点画开张，行气简洁疏朗，虽无新奇之处，倒也显得清秀。

1936 年 11 月 2 日，致许德珩等教授的信④：

各位教授先生们：

收到惠赠各物（火腿、时表等），衷心感谢，不胜荣幸！我们与你们之间，精神上完全是一致的。我们的敌人只有一个，就是日本帝国主义，……为驱逐日本帝国主义而奋斗，为中华民主共和国而奋斗，这是全国人民的旗帜……

① 湖南博物馆。
② 韶山毛泽东同志旧居陈列馆。
③ 《红色故都——瑞金》一书。
④ 《毛泽东书信手迹选》，文物出版社版。

此信情真意切，书法随意，点画飞动。

1937 年 6 月 25 日，致何香凝的信。信用红界格纸，有三纸之多。表达了对廖仲恺夫人——何香凝的尊重。字体颀长，其中"中华民族"、"苦斗不屈"等字，生动感人。

1937 年 5 月 7 日，在中国共产党全国代表会议上所作的结论，名为《为争取千百万群众进入抗日民族统一战线而斗争》。行书，横式，文件草稿，实用性很强，但其随意挥洒，天趣盎然。有几页修改甚多，倒显得特别率真可爱，气韵生动。

1937 年，为《国防卫生》的题词①：

增进医学水平，这个刊物是有益的。

行草相间，加有标点，三行字，最后一个"的"字独占一行，显得格外夺目传神。其他字大小相间，以侧取势，行气有致。

1937 年 8 月，为抗大二期毕业证的题词②。竖式，行书，五行：

勇敢、坚定、沉着。向斗争中学习。为民族解放事业随时准备牺牲自己的一切！

首行"勇敢、坚定、沉着"，笔力沉雄，六个字互为犄角，借势而立，险而不危，如崖托劲松。"向斗争中学习。为民族解放事业随时准备牺牲自己的一切"，四行字稍带动感，错落变化，已显示出他书风的形成。这个题词的笔势很典型，可以看作是毛泽东书法探索时期与风格形成时期的联结点。

书风形成时期（1938—1949）

毛泽东以他卓绝盖世的才能，领导全党全军和全国人民取得了抗日战争的胜利，接着又取得了第三次国内革命战争的胜利，建立了人民政权。这一时期，他和全国人民一样，经受了日本帝国主义的野蛮侵略战争，经受了陕甘宁边区的极端困苦的生活，经受了国民党反动派的疯狂进攻。就是在这些狂风恶浪中，他成了中国共产党和中国人民的伟大领袖。也是在这些狂风恶

① 《国际卫生》1941 年第 2 卷，第 1 期。
② 《光明日报》1961 年 1 月 13 日。

浪中，磨炼了他手中的羊毫笔，形成了他个人书法的独特面貌。

这时期，就毛泽东的书风来说，又可以细分为三个小阶段。

初段，1938—1941 年

比较有代表性的作品有：

1938 年，为陕甘宁边区《边区教师》杂志的题词①，共九个字："为教育新后代而努力"。字形大小无大的差别，"教"字左伸右缩，"育"字反过来，右伸左缩，而"新"字却又左右平衡，接下去各个字左撑右峻，蕴藏着催人前进的鼓动力。

1938 年 11 月，为一次青年工作会议的题词②。行书，三行："努力前进，打日本，救中国"。字距行距都很密集，但又和而不犯。竖画略带反弓，横画上斜，给人一种力量很大的动感，表现了威武雄壮的气势。

1939 年 4 月，为延安《新中华报》的题词③："为消灭文盲而斗争"。"消灭"二字作承接状态，稳重而有弹性。"争"字的最后一笔，猛然拉下，垂而不直，涩行而进，稍带"屋漏痕"的自然风姿。其中"文"字很特别，捺脚又出现上挑的笔法，表示了对魏碑的回归。

1939 年 10 月 7 日致吕超的信：

汉章先生左右：

　　王右瑜先生到延安，接谈甚快。奉读大示，向往尤深。先生翊赞中枢，功高望重，下风引领，敢不拜嘉。国难当前，团结为第一义。此物此志，当与先生同之也。敬复。即颂

勋礼

<div align="right">弟毛泽东　上</div>

此信是写给在对立营垒中的友人，格式讲究，行文典雅，书法潇洒，礼节周到，完全不同于与同志之间的通信。此信书法，在印有红丝栏的信笺上书写，破格而出，顶天接地，点画粗重，笔健墨润，显示了毛泽东的胸怀和气度。信的末尾更为雄放。此信可谓是前后十年的佼佼者。

1939 年，为延安《团结》杂志的题词④："团结战胜一切"。竖写，由左向右行，这是毛泽东书作中，绝无仅有的。六个字全是中锋运笔，"团"字用墨最多，左竖重打，右竖重下，在六个字中几乎占了一半的地步，使其他

① 《东北日报》1948 年 6 月 6 日。
② 《解放军报》1965 年 8 月 28 日。
③ 《新中华报》1939 年 4 月 19 日。
④ 延安《团结》杂志。

字成为众星捧月之势。

1940年1月25日，为国际反侵略运动大会中国分会成立两周年的题词①："正义战争必然要战胜侵略战争。"竖式，三行。开首第一个"正"字，覆盖第一行字，似"龙腾玉池"。最后的"战争"二字紧结成一体，作为结束，承载着第二行字，若"凤落碧树"。相映生辉，章法清奇。"毛泽东"三个字，连成一体，占有竖行五分之四的地步，大气凛然。

1940年2月10日，为《新中华报》创刊一周年的题词②："抗战、团结、进步，三者不可缺一。"十二个字每六字一行。其"步"字的一撇直下出锋，给人一种向上的积极感。末尾"一"字笔画较粗，承上作结，稳定坚决，正与文章相对。

1941年1月31日，致毛岸英、毛岸清的信③。横式。这是很宝贵的资料，全录如下：

岸英、岸清二儿：

很早以前，接到岸英的长信，岸清的信，岸英寄来的照片本，单张相片，并且是几次的信与照片，我都未复，很对你们不起，知你们悬念。

你们长进了，很欢喜的。岸英文理通顺，字也写得不坏，有进取的志气，是很好的。惟有一事向你们建议，趁着年纪尚轻，多向自然科学学习，少谈些政治。政治是要谈的，但目前以潜心多习自然科学为宜，社会科学辅之。将来可倒置过来，以社会科学为主，自然科学为辅。总之注意科学，只有科学是真学问，将来用处无穷。人家恭维你抬举你，这有一样好处，就是鼓励你上进；但有一样坏处，就是易长自满之气，得意忘形，有不知脚踏实地、实事求是的危险。你们有你们的前程，或好或坏，决定于你们自己及你们的直接环境，我不想来干涉你们，我的意见，只当作建议，由你们自己考虑决定。总之我欢喜你们，望你们更好。

岸英要我写诗，我一点诗兴也没有，因此写不出。关于寄书，前年我托西安林伯渠老同志寄了一大堆给你们少年集团，听说没有

① 《新华日报》1940年1月25日。
② 《新中华报》周年纪念版。
③ 《毛泽东书信手迹选》，文物出版社版。

收到，真是可惜。现再酌检一点寄上，大批的待后。

　　我的身体今年差些，自己不满意自己；读书也少，因为颇忙。你们情形如何，甚以为念。

<div style="text-align:right">

毛泽东

一九四一年一月三十一日

</div>

　　此信字势较其他墨迹为长，长可径寸。字距行间，被顾长的点画所遮蔽，犹如进入丛林一般，密不透风。因为是给儿子写信，行文随意，自成异趣。

　　1941年7月，为抗日战争四周年题词①。只有"团结"二字，横行。"团"字峻拔一角，字框内留在大片空白，既显现了强大的张力，含有心宽容物的气象。而"结"字，体态匀称，提按灵动。"团"主"结"副，合璧天成。

　　这一阶段的书法，在用笔上渐生提按，在章法上加强了对比和整体感，惟笔力稍弱。在这一段中，另见有毛泽东的著文《改造我们的学习》，是用硬笔写成。虽非书法，但总览全篇的结字，惊人的是，他一改字势左倾的旧习，突然转为字势右倾的字体。这种改变，虽不具有质的裂变性，但也说明，他对书法的追求，即便是在恶劣的战争环境下，仍是不改初衷。

　　中段，1942—1944年

　　比较有代表性的作品有：

　　1942年4月，为《八路军军政杂志》创刊三周年的题词②。四个大字："准备反攻"。这四个字，纵轴基本垂直，字势拉长，点画对比强烈。"准"字上部密集，重墨浓彩，横画凌空一扫，竖画下拉逐渐加力；"备"字偏旁轻带，右部结构下开上紧；"反"字稍小，予以压缩；"攻"字又加力提按，捺脚上挑。虽然是简单的四个字，却具有重、轻、压、弹的节律变化，可以感到峻拔外露，雄健内含，给人一种"富贵不能淫，贫贱不能移，威武不能屈"的豪迈之气，传达了"准备反攻"的文字内容。

　　1942年，为拍摄《南泥湾》电影的题词③。有两幅，是姊妹篇。一曰"自己动手"，一曰"丰衣足食"。这两幅题词，几乎是一笔一画写出来的，可说是毛泽东的正书了。这个正书，与1915年写的"五月七日，民国奇耻，何以

①　《新华日报》1941年7月7日。
②　《八路军军政杂志》1942年第4卷第1期。
③　《人民日报》1960年8月25日。

报仇，在我学子"的《明耻篇》读后批语相比，有了很大的不同。一个是学子之志，一个是伟人之召，内容和形式都有质的变化。这八个字，是毛泽东表达了"我书我怀，我铸我魂"的居高临下的气魄。用笔简约而精练，结体以斜扶正，以缺补全，左撇右捺，力可断金，惟竖钩嫌弱。但，八个字自然天成，有朴素简洁之美。

1942 年，为延安无线电材料厂的题词①。竖式，行书，五行：

发展创造力，任何困难可以克服，通讯材料的自制，就是证明。

在毛泽东的书作中，这一题词，是很特殊的一篇。其特殊处就在于疏朗。其他的书法都是字字相接，行行相亲，茂密有余，疏朗不足。而这一篇则恰恰相反，出现了从未有过的疏朗。行间字距，足可跑马。

1942 年，为中央党校的题词②："实事求是"。正书，横行。字体颀长，距离宽阔。但，和谐对称，不失为佳作。

1943 年 1 月，为生产英雄罗章题词③："以身作则"。横行，密集，竖画挺俊，点画凝结。使人有"铁枝梅花"的联想。

1943 年 1 月，为生产英雄何维忠题词："切实朴素，大公无私"。横行紧结，但横轴呈波动形，动势感人。这篇题词的可贵之处，在于用笔用墨，出现了干湿浓淡、轻重缓急的变化。显得老笔纵横，雄达扑人。

1944 年 1 月 9 日，看了《逼上梁山》以后写给延安平剧院的信（信较长，恕不录）。这篇书法，彻底地采用右势结体，极力夸张左部，而收紧右部，出现了左竖、左撇重笔延长的现象，有一种"大风拔树，长枪刺地"的感觉。

1944 年 4 月 29 日，致解放区开明人士李鼎铭先生的信④。横式。内容是讨论历史的。"秦以来二千余年，推动社会向前进步者，主要的是农民战争。大顺帝李自成将军所领导的伟大的农民战争，就是二千年来几十次这类战争中的极著名的一次。"字势右倾，长剑拔地，字小者如豆，字大者如钱，一片竹林，淹没了行距。

1944 年 11 月 21 日，致作家茅盾的信⑤。横式。"别去忽又好几年了，

① 《中国青年报》1961 年 5 月 17 日。
② 《青海日报》1961 年 7 月 17 日。
③ 《人民日报》1960 年 12 月 2 日。
④ 《毛泽东书信手迹选》，文物出版社版。
⑤ 《毛泽东书信手迹选》，文物出版社版。

听说近来多病，不知好一些否？回想在延时，畅谈时间不多，未能多获教益，时以为憾。"开始的"雁冰兄"三个字，字径可达二寸以上，"了"字由上一行伸到下一行。其他字，也是大小由之，极尽心胸开朗之态。

1944 年 11 月 21 日，致郭沫若的信①。横式，行书。这也是非常珍贵的资料，兹录如下：

沫若兄：

　　大示读悉。奖饰过分，十分不敢当；但当努力学习，以副故人期望。武昌分手后，成天在工作堆里，没有读书钻研机会，故对于你的成就，觉得羡慕。你的《甲申三百年祭》，我们把它当作整风文件看待。小胜即骄傲，大胜更骄傲，一次又一次吃亏，如何避免此种毛病，实在值得注意。倘能经过大手笔写一篇太平军经验，会是很有益的；但不敢作正式提议，恐怕太累你。最近看了《反正前后》，和我那时在湖南经历的，几乎一模一样。不成熟的资产阶级革命，那样的结局是不可避免的。此次抗日战争应该是成熟了的罢，国际条件是很好的，国内靠我们努力。我虽然兢兢业业，生怕出岔子，但说不定岔子从什么地方跑来；你看到了什么错误缺点，希望随时示知。你的史论、史剧，有大益于中国人民，只嫌其少，不嫌其多，精神决不会白费的，希望继续努力。恩来同志到后，此间近情当已获悉，兹不一一。我们大家都想和你见面，不知有此机会否？

此信书法，字形比其他信件小得多，字形长且倾斜，给人一种万马奔腾的感觉，但也稍有挤压感。

这一阶段，毛泽东的书风渐自有成，字势右斜，笔画力度大增，简净与雄拔，茂密与疏朗，朴素与华美，同时并存。

末段，1945—1949 年

1945 年 11 月，为冼星海逝世所写的悼词②："为人民的音乐家冼星海同志致哀"。竖式，三行。"为"、"冼"、"海"、"致哀"数字，大于其他字，斜长字势，面带怫郁。

1945 年 9 月，题字，"诗言志"三字③ 竖行。"诗"字的言旁粗壮上挑，

① 《毛泽东书信手迹选》，文物出版社版。
② 《天津日报》1949 年 10 月 30 日。
③ 《长江文艺》杂志 1962 年第 5 期。

"寺"趁势成反弓形，"志"字突出"心"的跳跃，三个字的点画，成斜线状态，甚为活泼。

1945年9月，为庆祝抗日战争胜利的题词①："庆祝抗日胜利，中华民族解放万岁！"此幅书法，可说是他书风形成期内典型代表作之一。"庆祝抗日"四字一个比一个小，"庆"字尤大，且左边的一撇，重笔浓墨下掠，力鼎千斤。"胜利"二字，又放大直下。"利"字的竖刀，藏锋涩行，铺毫加重，凝重而富有弹性，同时与"庆"的左撇，上下呼应，使题词的第一行像强风中的擎天柱，威立大地。第三行"万岁"二字，沉稳而又勃发，与首行相对衡。第二行"中华民族解放"，夹在中间，蕴藉着无限的力量。从整个气势上，给人一种豪情满怀，扬眉吐气的直觉感。如果将其每行的曲轴线和势差相比，这就是一幅"松舞东风"的意象图画。

1945年10月，手书1936年填写的《沁园春·雪》。这首词，是毛泽东诗词的代表作，他也很爱这首词，因此，他多次书写过。比较起来，能代表他书风的，还是他1945年去重庆和平谈判时写下的好。这一篇词，连同书法，震动了山城重庆，也震动了全国各界人士，尤其是知识界。使他们认识了毛泽东，认识了中国共产党，认识了中国的革命。词是非常豪爽的，气势磅礴。而书法，是用正楷书写的，雄峻超逸，豪气吞海。远远望去，北方的原野，奔驰着千军万马，铺天盖地，有席卷一切的力量，所向披靡。"北国风光，千里冰封，万里雪飘。""飘"字作结，是第一个山峰。"望长城内外，惟余莽莽；大河上下，顿失滔滔。山舞银蛇，原驱腊象，欲与天公试比高。""高"字是第二个山峰。"须晴日，看红装素裹，分外妖娆。""娆"字是第三个山峰。接下去，就山峰叠起，目不暇接了。"江山如此多娇，引无数英雄竞折腰。"突然，断崖万丈，笔走谷底，"惜秦皇汉武，略输文采；唐宗宋祖"，这时，走出低谷，再次上升。"稍逊风骚。一代天骄，成吉思汗，只识弯弓射大雕。""雕"字突出的大。"俱往矣，数风流人物，还看今朝。""朝"字达到最高峰，使人惊心动魄，胸襟大开。

1945年10月4日，致柳亚子的信②。竖式。是毛泽东书风成熟的代表作，是一份重要的历史资料，也是他本人书写的《沁园春·雪》断为1945年的佐证。此信全文如下：

亚子先生吾兄道席：

诗及大示诵悉，深感勤勤恳恳诲人不倦之意。柳夫人清恙有起

①《人民日报》1965年8月29日。
②《毛泽东书信手迹选》，文物出版社版。

149

色否？处此严重情况，只有亲属能理解其痛苦，因而引起自己的痛苦，自非"气短"之说所可解释。时局方面，承询各项，目前均未至具体解决时期。报上云云，大都不足置信。前曾奉告二语：前途是光明的，道路是曲折的。吾辈多从曲折（即困难）二字着想，庶几反映了现实，免至失望时发生许多苦恼。而困难之克服，决不是那么容易的事情。此点深望先生引为同调。有些可谈的，容后面告，此处不复一一。先生诗，慷当以慷，卑视陆游、陈亮，读之使人感发兴起。可惜我只能读，不能做。但是万千读者中多我一个读者，也不算辱没先生，我又引以自豪了。

这幅书作，与《沁园春·雪》的笔法、章法完全相同，甚至连每行的纵轴线的变化也相同。所不同的是：比《雪》的笔法来得灵动清爽，笔锋墨色历历在目，不像《雪》卷书法的样子，是经过了多次翻印的。说它是成熟之作，指它的骨力峻达，豪气凌空。这里对中锋和侧锋运用得非常熟练，尤其是侧笔的夸张取势，铸造了毛泽东书法的基本个性。使他的书法面貌形成，就有神采不凡的大气，区别于书史上任何名家。这样的书法用笔和结体，为他五十年代进攻大草，打下了坚实的基础。

1946年4月，为"四·八"遇难烈士的题词①：

为人民而死，虽死犹荣。

这幅书作，可以看出，在结字、用笔上，他又有突破性的进展。在用笔上，简练而富有力度，笔笔到位，沉着痛快，点画大为改观，骨力加强。挑笔一改过去的浑浊，显得格外清劲。折笔处翻笔重打，迅速趁势边走边提，啄笔来得突然，凌空一闪，既得到字法的配合，又得到布白的呼应。"为人民而死"五字，跳宕摇情，重如泰山；"虽死犹荣"四字，利落潇洒，细而不弱。"而"字的结字，出现了第一横画左高右低，第二横画左低右高的方向和力度的变化，改变了横画一味左低右高的单一写法。这幅题词，是毛泽东书法的精品。如果与十二年后他给刘胡兰烈士陵园的题词"生的伟大，死的光荣"相比，后者的用笔虽更为纯熟，但在气韵神采上，都大逊这幅书作。

1946年5月17日，给陈昌奉的信②。横式。此幅书作，笔法、气势虽

① 《解放日报》1946年4月20日。
② 《跟随毛主席长征》一书。

150

不算上乘，但却在布白上，加入了构图意识。上款和正文与下款形成了一个横卧的四边形与一个竖立的四边形相接，给人一种平实、安定的感觉。

1947 年，所见书作不多，有几幅书作，如为徐特立同志七十寿辰的题词、给延安中学学生的题词、为中共葭县县委的题词等，有的失真，有的特色不明显。比较好的是 1947 年 11 月 18 日给吴创国的复信①：

创国同志：

十月廿五日来信读悉，甚为感慰。消灭一切敌人，你的志向很对。你对农民土地斗争所表示的热情非常之好，你的诗也写得好，我就喜欢看这样的诗。你年纪高，望保重身体！

这幅书作，字画不甚夸张，仍然保持他字距行间的紧结的习惯。在笔法上出现了意连笔不连的新格局，洋洋洒洒，如天女散花，表达了他的愉快的心情。

1948 年 12 月 11 日，给林彪、罗荣桓、刘亚楼的信，也就是著名的《关于平津战役的作战方针》的手稿。因为，书写时主要的心思用在谋略上，对书艺似不经心。

1948 年，毛泽东的代表书作，有两件，一件是关于新民主主义革命时期总路线和总政策的题词②：

无产阶级领导的，人民大众的反对帝国主义、封建主义、官僚资本主义的革命。

另一件是关于新民主主义革命时期党的土改总路线和总政策的题词④：

依靠贫农，团结中农，有步骤地、有分别地消灭封建剥削制度，发展生产。

这两篇书作，无论从何角度说，都是精彩的。点画的洗练果敢，用笔的提按起倒，布白的疏密有致，尤其是笔法上的跌宕捭阖，大起大落，一波三折，笔断意连，体现了他功力深厚，而又天纵雄逸的神采。反映出他对未来充满着胜利的喜悦，刚毅、自信、豪爽之情溢于点画之中。

① 《工人日报》1960 年 8 月 27 日。
②④ 《目前形势和我们的任务》，1948 年版。

　　1949 年 4 月，手书《七律·人民解放军占领南京》。开首着力于"钟山风雨"四字的表达，接着以一泻千里之势，写"起苍黄，百万雄师过大江。虎踞龙盘今胜昔，天翻地覆慨而慷。宜将剩勇追穷寇，不可沽名学霸王"，至此一个大的停顿，接着用豪迈自信、通晓天道的哲人的超尘胸襟，写下了"天若有情天亦老，人间正道是沧桑"这十四个字，正与"钟山风雨"相呼应。这篇作品，用笔圆劲，章法自然。布白有纵行无横行，行中有空，各行字数无定格，随势变化，奇趣盎然。整体感是：字字相承，疏密相间，前后呼应，气势浩荡。

　　1949 年 4 月 29 日，手书《七律·和柳亚子先生》。横式。与上首七律书写时间相隔不久，但韵味迥然不同。如果说上首书作是豪情满怀的话，那么这一首七律书作就是文质彬彬了。前四句如远海之帆，畅叙怀旧之情。接着越说越近，促膝谈心，转而又放眼展怀，令云帆远去，潇洒之极。特别是落款，不再提行，一气呵成，有一种幽美的布白奇趣。

　　1949 年 9 月，为全国新华书店出版工作会议题词①："认真作好出版工作"。这幅书作也是一件佳品。竖轴线的垂直，和"毛泽东"三字的落款，都可体味到他严肃认真的心情。各行的首字左部偏旁，点画高扬，使得每行其他的字虽有倾斜，但不致乱阵，给人一种堂堂正正的整体感。这幅书作，用笔精到，既能看到沉着的用笔轨迹，又可看到点画照应空间关系，使人赏心悦目。

　　1949 年 9 月 10 日，为《中国儿童》杂志创刊号的题词②："好好学习"。笔法飘逸俊秀，充满着对祖国花朵的热望。此幅书作，与九年前所书"天天向上"，均属楷书，相配起来，真是无意的天作之合。当然，"好好学习"四字的意态更能代表他已经形成的书风。

　　1949 年 9 月，为《中国人民解放军三年战绩》一书的题词③："人民的胜利"。横式。这是在取得了战争胜利后的喜悦的反映。"人民"二字写得就比较饱满。经过"的"字的过渡，着力写下了"胜利"二字。横轴微微上鼓，表示了心绪的平衡和激昂。

　　1949 年 9 月 29 日，为《新华月报》创刊号的题词④："爱祖国，爱人民，爱劳动，爱护公共财产为全体国民的公德"。四个"爱"字，由于所处的地位不一样，各具面目，相互照应。

　　1949 年 11 月 29 日，为"国立美术学院"的题字和致徐悲鸿院长的信。

①　《出版工作文件汇编》1960 年第 1 辑。
②　《中国儿童》杂志 1949 年 9 月创刊号。
③　《中国人民解放军三年战绩》一书。
④　《新华月报》创刊号。

"国立美术学院"六字，横式右行，很具特色。如果玩味第一个字，就会发现，这几个字的形式动态美，是那样一致。横画和竖画，虽有上斜和内向的趋势，由于粗细、长短等力度的变化，更加以斜线和不同方向的点，使每个字的纵横轴线变形相交，表现出动态性的曲线美，中间充满着雄逸之气。作为美术院校的校名题字是十分和谐的。

给徐悲鸿的信，可以说是空前的潇洒。从这封信的书写，再经五十年代十年的深化，使毛泽东的书法，终于走上了高峰。

悲鸿先生：

来示敬悉，写了一张，未知可用否？顺颂教祺！

文简词敬，表达了作为全党全国的最高领导人，对艺术事业的热情关怀，对艺术家的由衷的尊敬。最精彩的字是"悲鸿"、"敬悉"、"教祺"等，两字相合，上下承接。这样的书法，可说是他后来大草的滥觞。

总之，这一时期，毛泽东在百忙中，仍在书法——这个神秘而又实在的艺术之林里，大胆求索，终于初步找到了自己的园地。这一时期的后半段，出现了他书法道路上可贵的脚印——书作精品。这些精品，无论从理性的表达上，还是感情的寄托上，都足以与同时代人的优秀书作相媲美。

书风深化时期（1950—1960）

从政治上来说，这是建立中华人民共和国以后的第一个十年。对于毛泽东来说，刚拂去战争的烟尘，又挑起了巩固政权、进行社会主义改造和社会主义经济建设的重担。这时期的毛泽东，正是六十岁上下。这个年龄，对于一般人来说，已经步入了人生旅途的晚年。而对于世界瞩目的中国人民的杰出代表——毛泽东来说，正是他领袖人生中最可宝贵的年华，千锤百炼，经验丰富，胸纳万有，光芒四射。从书法艺术的发展规律来看，也正是毛泽东的黄金时期。在日理万机的同时，他借书抒怀，纵情挥洒，建造了一座中国书史上的金字塔。

这一时期，他的书作，精品迭出，令人目不暇接。为了观望这位步上书坛金字塔高层的大师的路径，我们试把这一时期再分为三个小段。

初段，1950——1953 年

1950 年，所见书作至多，其中不乏佳作。

1950 年 2 月，他在视察哈尔滨时，作了五幅题词①，每幅都表现了他的从容仪态。

第一幅："学习"。竖式。浓淡相宜，点画生动。

第二幅："学习马列主义"。竖式。特别是"马"字字头的横画，又粗又长，险而不危，起着承上启下的作用，意趣出于字外。

第三幅："奋斗"。体格宏伟，字势开张。

第四幅："不要沾染官僚主义作风"。竖式，点画呼应，气势飞动。

第五幅："发展生产"。"发展"二字上部伸展，下部收缩，给人一种昂扬上升之感。

1950 年 6 月 14 日，在中国人民政治协商会议第一届全国委员会第二次会议上所作的开幕字的标题："开幕词"。竖式。"开"字完左简右，飞笔劲足；"幕"字的草字头异常开张，下部收紧；"词"字右伸左缩。三个字连贯下来，飞动感人。

1950 年 10 月，手书《浣溪沙·和柳亚子先生》。与其他的毛泽东的手书诗词一样，都是有意为之，独立成篇，每篇都寄托了他的意志和感情。这是与文人柳亚子的唱和诗，心情自然是轻松愉快的。他在操笔书写这首词时，显出了一幅轻骑竞原的图画。在用笔上突出横画和左撇的力度，以其特有的楷书笔法，赋予每个字不同的形态。起首"长夜难明赤县天"犹如烟云笼罩着大地，直到"人民五亿不团圆"。待写到"一唱雄鸡天白"后，豁然开朗，轻笔驾兴，一气到底。落款"毛泽东"三个字，也显出了过去少有的行楷体势，与正文气韵，十分协调。

1951 年 1 月 15 日，为中国人民解放军军事学院成立的题词②："努力学习，保卫国防"。这幅书作的特点，是竖成行，横成列，宽松疏朗。这是过去题词中没有的。

1951 年 4 月，为第一届全国戏曲观摩演出大会的题词③："百花齐放，推陈出新"。这幅作品，"百花齐放"，显得有些熟后生的意趣，"推陈出新"，又回到了生后熟。这种笔法过程的时间性，同时出现在一幅作品里，是很少见的，这反映了心态的落差，表现了有意差别的美。

1951 年 12 月 3 日，致郑振铎的信：

①《黑龙江日报》1967 年 2 月 28 日。
② 中国人民革命军事博物馆馆藏。
③《天津日报》1952 年 9 月 28 日。

振铎先生：

　　有姚虞琴先生经陈叔通先生转赠给我的一件王船山手迹，据云此种手迹甚为稀有。今送至兄处，请为保存为盼！

　　顺祝

健吉

　　这一手札写在中国人民革命军事委员会的一张信笺上，满格而书，用笔精到，潇洒清爽。此作，是为这一年的佳品。承转启合，提按起倒，力在其中，韵在其中。郑振铎先生为北京故宫博物院的院长，精于此道，所以，毛泽东挥笔时，如遇知音，格外着意。

　　1952 年，为中华全国体育总会成立大会的题词①：

　　　　发展体育运动，增强人民体质。

　　这是一幅十分精彩的书作。每个字求得底线水平一致，一反过去左伸右缩、底线由左向右上斜去的字势，大大增强了稳定感。如果将每字的底线与两行的中轴线相交，就成了田径场上的白线方格，可以想见，每个字都变成了运动员，奔跑跳动，非常有趣。再从字的处理上，也很巧妙。两行都是行头行尾字大，而两行中间的四字，采取了不同的变化。第一行是大小大小小大，第二行是大小小小大大。使两行字势变化不定，令人驻足逸想。

　　1952 年，为公安部队首届功臣模范代表大会的题词②：

　　　　提高警惕，保卫祖国。

　　竖式，二行。有意思的是，虽笔法的轻重无多大对比，但却在"惕"和"国"字上出现大的白色，涨力的结果，使整个题词成了一个有基座的铁塔，使人可以联想到人民军队的钢铁长城的形象。

　　1952 年 9 月 17 日致李达的信：

鹤鸣兄：

　　九月十一日的信收到。以前几信也都收到了。"爱晚亭"三字

① 《解放日报》1965 年 9 月 12 日。
② 中国人民革命军事博物馆馆藏。

已照写如另纸。

《矛盾论》第四章第十段第三行，"无论什么矛盾，也无论在什么时候，矛盾着的诸方面，其发展是不平衡的"，这里"也无论在什么时候"八字应删，在选集第一卷第二版时，已将这八个字删去。你写解说时，请加以注意为盼！

此为毛泽东给李达的复信，是老朋友之间的交流。因此，书法比较随心所欲，不像给党外人士和学者的信，那样自谨。此信，一头一尾遥相呼应，好像是大河两岸的码头，傲岸而立。"爱晚亭"三字另纸书写，且有属款。因为是景观题字，所以就写得中规守矩，有秀丽之气。

1952年10月5日，致齐白石先生的信①。竖式。

白石先生：

承赠《普天同庆》绘画一轴，业已收到，甚为感谢！并向共同创作者徐石雪、于非闇、汪慎生、胡佩衡、溥毅斋、溥雪斋、关松房诸先生致谢意。

这件书作十分珍贵。书作和文意一样轻松愉快，点画跳动，自由欢心。尤其是"感谢"、"谢意"等字，开张潇洒，最为醉人。

1953年所见墨迹不多，四五件书作中，比较突出的是2月23日写给柯庆施的信和为《新华日报》的题字②。是在一张中国人民革命委员会的信笺上部书写的。红线以上是一封信，红线以下是所题的"新华日报"的题字。"新华日报"四个字，除"日"字外，基本上同在一个高度上和红线上，显得十分紧凑而明快。信的内容是："柯庆施同志：提议《新华日报》换一个报头，原报头写得太垮。"不知原报头是他何日所写。他已经很不满意了，嫌它太垮，而主动提议换写一个。当然，这一个是他满意的。这说明，毛泽东的审美意识和审美情趣，与日俱变，不断提高。

中段，1954——1957年

1954年夏，手书《浪淘沙·北戴河》③。竖式。这幅书作很值得玩味。其他诗词作品，都是先写正文，后注诗词名称。这一幅却是先书词牌名。此例一开，以后年代的手迹多有仿照。"大雨落幽燕，白浪滔天。"轻松开始，无

① 《毛泽东书信手迹选》，文物出版社版。
② 《新华日报》1953年2月23日。
③ 文物出版社单页。

意夸张。"秦皇岛外打渔船。一片汪洋都不见",稍为一停,"知向谁边?"搁笔沉思,风云入怀,另起行书写下半阕:"往事越千年,魏武挥鞭,东临碣石有遗篇。萧瑟秋风今又是,换了人间。"

显然下半阕比上半阕感慨遥深,布白紧密,笔画洒脱。这幅书作可以说是冲淡中见奇崛,平易中见变化,变化最大的一点,是草字的渗入和增加。例如:"浪、戴、河、落、燕、滔、船、都、谁、边、千、魏、挥、东、临、碣、有、遗、风"等字,都离开了行书草化了。从这个事实出发,我们可以推知,毛泽东对书法的审美逐渐开发,在 1954 年已经敲开草书的大门,准备登堂入室,问鼎书坛了。

1954 年 3 月 31 日致彭石麟的信:

> 石麟先生:
>
> 　一九五四年三月九日函示敬悉。尊事已托毛蕊珠兄,我的斡旋可以不必了。我不大愿意为乡里亲友形诸荐牍,间或也有,但极少。李漱清先生、文运昌兄,以此见托,我婉辞了,他们的问题是他们自己托人解决的。先生生计困难,可以告我,在费用方面,我再助先生若干,是不难的。此复,祈谅是幸。

不知因为何故,此信写的飞扬开张,荡胸澄怀。到此,可以视为书风突变。那种像北风呼啸的长枪大戟不见了,那种春风荡漾、波光摇曳的疏朗清爽不见了。代之而来的,是字形变宽,左部收敛,右部下沉,多字连属,挤满空间,行笔振速,时有渴笔。最后的落款也是将纸写满,的确使人精神一振,大有跨马临风之势。

在此信 20 天前,毛泽东给黄炎培一信,也是此种风格。

1955 年 3 月,为空军首届英雄模范功臣代表大会的题词①:

> 建立一支强大的人民空军,保卫祖国,准备战胜侵略者。

这也是一幅难得的书法精品,它以少有的疏朗布白,灵活而又稳定的结体,沉雄而又遒丽的笔法,展现了一幅这样的图画:在阳光灿烂、碧空万里的祖国的天空,编队飞行着强大的机群;我空军指战员雄姿英发,豪情满怀,俯视着神州大地的山山水水,背负着亿万人民的关怀和希望,警惕着远

① 《人民日报》1955 年 3 月 29 日。

方可能出现的敌人。在这幅书作里，"空军"、"战胜"各是两字相连，"建"、"卫"、"准"、"略"等单字，一笔贯下，既有感人的气势，又有优美的造型。这幅书作，不知毛泽东是在何种情况下和以何种心情写成的。像这样不激不厉、冲和灵动的佳作，非有神来之笔是不能写成的。假令事后再书，恐难企及。

1955年3月，为武汉人民战胜1954年洪水的题词①：

庆贺武汉人民战胜了一九五四年的洪水，还要准备战胜今后可能发生的同样严重的洪水。

这幅书法，在毛泽东的书法历程中，应属于突变性的撼人之作。气势恢宏，神采照人。书法中运动感和质感，均有惊人的增强。出现了三字或五字一笔书的连绵笔法，如："五四年"、"可能发生的"等。字的结体，虽然仍保持了以斜求正的方式，但字的底线明显地发生了逆转，长枪大戟式的大撇也没有了，这样就给草书的用笔和结体铺平了道路。字形上有的夸张很长，如"庆"、"后"等字，有的压缩得弹性十足，如"贺"、"武"、"人"等字，又给人一种"长松挂剑，磐石卧虎"的意象。这幅书作和七年后毛泽东的另一名作《七律·长征》手迹可称为姊妹篇。只不过《长征》的气势更雄放，用笔更加老辣罢了。

1955年5月12日，所书在最高国务会议上提出的关于肃反工作的方针。方针两句话似楹联，所以书作也是采用一句写完，另起行再写一句的形式，使其相对：

提高警惕，肃清一切特务分子；
防止偏差，不要冤枉一个好人。

这也是一篇佳作。潇洒连绵，茂密紧凑。远远望去，一片云烟，意蕴无穷。字字承接，上下相连，行行错让，左右不犯。可见，在走笔落墨时，是何等沉着痛快。欣赏这样的作品，可以使人从酣畅的笔墨中，领略到作者那成竹在胸，笔挟风云的豪情。

1955年8月5日，给韶山乡政府的回信②："韶山乡政府各同志：给我的信收到。互助合作大有发展，极为高兴。希望你们继续努力！"因是回信，

① 《长江日报》1955年3月31日。
② 《韶山》一书

考虑到收信人的水平，从效果出发，以飞动的行书为主，兼有个别草书。但，潇洒自如，大气扑人。

1956 年 6 月，为山东烈士纪念塔题字："革命烈士纪念塔"。用笔放纵，字势宽展，横画纤细，竖画浓重，构成了强烈的对比。尤其是"纪"字"纟"的末尾与"己"的首笔，"念"字"人"字头的两笔，由飞丝相连，"人"字头下的部分由五个方向不同的点表示。从整体上给人一种既庄重雄伟、又缅怀长久的感情寄托。

1956 年 12 月 5 日，手书《水调歌头·游泳》。竖式。这也是一幅名作，行草相间。开首一个"才"字，好像耸立崖头的英才，他面对着滔滔东去的长江，感到无比的诱人，纵身入水，与风浪为舞。然而他的心情，此时是较为平静的，"才饮长沙水，又食武昌鱼。万里长江横渡，极目楚天舒。"在水中仰望蓝天，使人心胸感到无比的宽阔。"不管风吹浪打，胜似闲庭信步"，这一段文字的书写，遒丽轻松，宛如游泳。写完"今日得宽余"，他好像想起了什么，上了岸。是的，他想到他的国家，他的人民，他的蓝图，是啊："子在川上曰：逝者如斯夫！"这时，他激情高扬，心底震荡，挥笔写下"风樯动，龟蛇静，起宏图。一桥飞架南北，天堑变通途。更立西江石壁，截断巫山云雨，高峡出平湖。神女应无恙，当惊世界殊。"最后，满意了，这是英豪的伟业啊！书写了比正文单字大几倍的大草落款"毛泽东，一九五六年十二月五日"。豪放之气，出于笔墨千里之外。

1956 年 12 月 29 日，致周世钊（东园）的信①，是这一阶段的具有开放性的书作。现录如下：

东园兄：

　　信及诗收读，甚快。我尚好。某先生楚辞，甚想一读。请你代候蒋竹如兄。又请你代候曹子谷先生，谢谢他赠诗及赠南岳志。

　　顺祝

平安

　　　　　　　　　　　　　　　　　　　　毛泽东

　　　　　　　　　　　　　　　　　　　十二月二十九日

有人断言，毛泽东是从 1958 年年底才开始写草书的，论据是他于 1958 年 10 月 16 日致信秘书田家英，请他代借历代草书碑帖披阅。但从这幅书作

① 《毛泽东书信手迹选》，文物出版社版。

看，毛泽东的草书已经很好了，草势放纵，遒美流畅，枯笔尤其精彩，云烟满纸。

字的结构，中锋行笔，已有张旭、怀素的气息。而且，一上手，就是自家面目，不承习旧路，"读"、"蒋竹如"、"南岳志"尤为动人。于落款处，也显大将倜傥之情。在"顺祝平安"之外，写了"毛泽"二字，已到纸边，无法再向外写了，因此"东"和"十二月廿九日"就往里写，别有一番情趣。

1957年1月12日，给《诗刊》杂志的回信①。主要说：十八首旧体诗可以发表；诗当然应以新诗为主体。书法潇洒自如，意气风发。其中特别精彩的部分是："再则诗味不多，没有什么特色，既然你们以为可以刊载，又可为已传抄的几首改正错字，那末，就照你们的意见办吧。"其中的"末"、"载"、"几"等字最具风神。

1957年5月11日，手书《蝶恋花·答李淑一》②。竖式。这幅作品是毛泽东的书法精品。精就精在：恣肆任情，内心真实感情的自然流露，特点是以情纵笔。这是一幅自己过录自己的词，不可谓之不熟。但却发生了以前过录自作诗词中没有的现象：错字、掉字和重句。这是一幅1957年上半年作的词，5月份书写的，但考其笔法，却又不自觉地渗入了1955年以前的笔法。因此，可以想见毛泽东当时的心态是不平静的。这时的毛泽东，已经是六十开外的人了，虽然是伟大领袖，但他毕竟是一个有血有肉有感情的老人。怀旧之情，时游心际，再加上当年春节时，接到了老友李淑一女士的信和她在1933年怀念丈夫柳直荀的《菩萨蛮》词。毛泽东此时的心境是"大作读毕，感慨系之"，并有"有游仙一首为赠"。好一个"感慨系之"！有多少种思绪齐涌心底。虽然是时过境迁，但是，与杨开慧的刻骨铭心的情感，又怎能忘记呢？而这些事确确实实地已经过去了二十多年，只能以游仙寄之吧。

"我失骄杨君失柳"，开头第一句刚写了"我失"两个字，不由自主地写了个"杨"。是的，他失去的，是他夫人杨开慧。但，词的文字排列，应先写"骄"字。如果，在"杨"字上另写"骄"字，似为不恭，不如抹去"杨"字，写"骄杨"。但，心潮未平，第二个"杨"字的"日"中间一画，抖动了两次，真是写"杨"惊心了。"柳"字写完，稍微一停，镇静下来，一笔写了"杨柳轻飏直上重霄九。问讯吴刚何所有，吴刚捧出桂花酒"，"桂花酒"三个字特别大，想见忠魂们，接酒而饮，慨然致谢。"寂寞嫦娥舒广

① 《诗刊》杂志1957年第1期。
② 《诗刊》杂志1958年1月号。

袖，万里长空且为忠魂舞"。写到这里，他好像被长袖舞空的场面陶醉了，不自觉地又写了一个"忠魂舞"，而且写得是那样的认真。打上句号后，遐思返回大地，他清醒过来，一看多写了，就抹去"忠魂舞"；再看还写掉了"娥"字，就势加上后，这才接写"忽报人间曾伏虎"；在写"泪飞"后，他把浓烈的情思和沉稳的理性压缩在一起，一笔一顿，一画一念，跌跌宕宕地写完了"顿作倾盆雨"。

末段，1958—1960 年

1958 年 5 月 25 日，到水库工地劳动时，应水库指挥部请求，而题写"十三陵水库"五字①。

这是毛泽东的即兴之作，是其书作中的大字。是一幅雄浑峻拔的佳作。"十三"两字作依势状态，"陵水"两字作承接状态，"库"字劲长，最末一笔横画，与最初的点相呼应，最后的一竖挺而不直，力感很强。五个字字字独立，又字字关照，神采照人。

1958 年 7 月 1 日，手书《七律二首·送瘟神》②。横式。毛泽东"读六月三十日人民日报，余江县消灭了血吸虫。浮想联翩，夜不能寐。微风拂煦，旭日临窗。遥望南天，欣然命笔"。这幅书作虽然是硬笔写成，但那夸张的字形，飞动的态势，另有一番情趣。如"读、浮、遥、笔、歌、悲、欢、尧、桥、岭、动、铁、臂、纸、烧"等字的结体，特别感人。

1958 年 9 月，视察安徽时写的一封信："校名遵嘱写了四张，请选用。沿途一望，生气蓬勃，肯定有希望的，有大希望的。"竖式。四行成长方形，大气凛然，宛若万山蹒动。

1958 年 9 月，为首都民兵师题词③："首都民兵师"。横式。这幅书作又是一个精品。五个字横向排开，奇伟高大，犹如百万雄兵顶天立地，大步走来，气势之大，难以言表。"首都"与"民兵师"成相反犄角，"都"与"师"两字竖画，用力拉下，像是两面大纛旗，形象生动，威风千里。

1958 年 10 月 16 日致田家英的信：

田家英同志：
　　请将已存各种草书字帖清出给我，包括若干拓本（王羲之等），于右任千字文及草诀歌。此外，请向故宫博物院负责人（是否郑振

① 《人民画报》1960 年第 17 期。
② 《诗刊》杂志 1958 年 10 月号。
③ 中国人民革命军事博物馆馆藏。

铎?）一询，可否借阅那里的各种草书手迹若干，如可，应开单据，以便按件清还。

<div align="right">

毛泽东

十月十六日

</div>

此信，是便条类，写给他的秘书的，无拘无束，信手拈来。一篇纸，写得满满当当。将其渴望立即看到所索字帖的心情，洒向字里行间。自然，质朴，是此信札的神采。

1959 年 10 月，在著名画家傅抱石、关山月为人民大会堂合作的大型国画上的题字①："江山如此多娇"。横式。六个字都是长体结构，前四字向右，后两字向左，既相映生辉，又互相连结。像在卫星上俯视大地，会看到长城、长江、黄河、泰山以及江河湖海的水网，山岳原野的起伏，壮丽之极。

1959 年 12 月 30 日致陈云的信：

陈云同志：

信收到。病有起色，十分高兴。我走时，约你一叙，时间再定。心情要愉快，准备持久战，一定会好的。

<div align="right">

毛泽东

十二月三十日

</div>

宋代文学家苏东坡有句："前身相马九方皋，意足不求颜色似。"论书也当如此。此信为草书，是在毛泽东十分高兴十分愉快时，落笔成书的。你看他意气风发，感情洋溢，一开笔就是"陈云同志"四字相连。信的文字虽短，但书写起来犹如"乱石穿空，惊涛裂岸"。字与字、画与画的空间差距特大，对比强烈。像"陈"、"云"、"兴"、"时"、"约"、"再"、"战"、"泽"、"东"等字大过一寸，而其他字小到一分。从头到尾，逸笔草草。可以想见，毛泽东此时已在草书的王国里马上加鞭了。

1960 年 4 月，为海南岛海榆中线公路纪念碑的题词②："加强海防，巩固海南"。竖式。这幅书作，像个大的城池，"加"、"海"、"巩"、"南"四字，占据四角，像是耸立的堡楼，"强"、"防"、"固"、"海"四个字，组成一个菱形的四角，活跃在城堡之中，妙趣横生。

① 《人民日报》1959 年 10 月 30 日。
② 《解放军画报》1960 年 4 月 30 日。

1960 年 10 月 8 日，为中共中央办公厅工作人员的题词①。横式。

艰苦朴素

这幅书作，意态从容，笔笔精到，可称为毛泽东所有题词中的绝品，精彩之极，无以复加。毛泽东奋斗一生，由当初的一文不名的书生，到今天全中国人民的领袖，但始终没有忘记无产阶级劳动人民的本色。这本色中最可珍贵的莫若"艰苦朴素"了。毛泽东的一生也是艰苦朴素的一生，为人师表，身教于前。这个题词，是对身旁的工作人员所题，其心情可想是极严肃认真的。但，秉之于笔时，又是潇洒自如的盖世风度。"艰"字开笔以侧取势，顿挫涩行，开张左旁，峻拔右部；接着提笔写"苦"，改变一般人写"苦"字时，中间横画拉长的结体方法，使中间一横，猛然缩短，就势重笔写出"口"，前两字写得相当成功，书意大增；继用中锋轻笔写"朴"，最后以较重的笔写完"素"字。四个字浓淡干湿，提按转折，恰到好处。其技巧之纯熟，可以造极。其中意连笔不连的有十来处之多，更使人玩味无穷。

总之，这一时期（1950—1960），从实际上的书作来看，毛泽东在审美视野和审美情趣上，有质变性质的开拓和提高；在书法的具体技艺——用笔、结体、布白上，有惊人的成就。1955 年到 1958 年，是这一时期的巅峰，代表作品，或神采射人，或妙趣横生，足可雄视书坛。但从 1959 年到 1960 年，书作不多，佳品传世也少。但是，这个小小的低谷，并不是踏步不前，更不是退步，而是在徘徊中积蓄力量，以便跃得更高，去摘取书法王国中的明珠——草书的皇冠。

书法造极时期（1961—1966）

这一时期，毛泽东领导中国人民战胜了自然灾害，自力更生，加强社会主义建设，巩固人民民主专政，最后又进入了最大的政治运动。这个时期，他的书法进入了高峰期。一年一个面貌，令人惊叹。为了研究的方便，我们分为两个阶段予以叙述，而且要详细品味。

第一阶段，1961—1963 年

按照毛泽东 1958 年给田家英的信所透出的信息，到 1961 年，他专心致志于草书的研究和创作已经两年多了。可以毫不夸张地说，1961 年以后的

① 《中国青年报》1961 年 8 月 2 日。

作品，篇篇是珠玑。关键的一点是，当他一进入中国书法的高层——草书的世界，一下子便抓住了主要矛盾的主要方面——草书写意性。恣性任情，随意挥洒，皆成妙品。这是毛泽东绝顶聪明的所在，也是他的书法可以雄视一代的主要原因。

1961 年 8 月 25 日，致胡乔木的信①。横式。内容是劝慰胡乔木安心养病，"曹操诗云：盈缩之期，不独在天。养怡之福，可以永年。此诗宜读。"此信书法，专事中锋，以行书为主，关心之情溢于笔外。

1961 年 9 月 1 日手书《蝶恋花·答李淑一》，这是第二件面世的《蝶恋花》。据《人民文学》1983 年第十二期介绍，是写给毛岸青和邵华的。这时的毛泽东已是年近七十的老人。对杨开慧的怀念，对儿子、儿媳的抚爱，对战争的硝烟，对生活的艰辛，对未来的憧憬，对现实的寄托……千头万绪，齐涌心头，濡墨挥毫，一气呵成。也是"心潮逐浪高"吧，下半阕写得恣性任情，字也越写越大，将自己的爱心和情思表现得淋漓尽致。由于是家人团聚，乘兴作书，所以，十分祥和随意。把"我失骄杨"写为"我失杨花"；把"泪飞顿作"写为"泪挥顿作"。邵华问："爸爸，不是'骄杨'吗？"毛泽东略加思索，答道："称'杨花'也很贴切。"

1961 年 9 月 8 日，致董必武的信。竖式。"必武同志：遵嘱写了六盘山一词，如以为可用，请转付宁夏同志。如不可用，可以再写。顺祝健康！"此信的精彩处，开首的"必武同志：遵嘱"这六个字为两竖行，组成一幅墨象图画，线条的摇曳，令人想像不尽。"宁夏"二字一笔写下，笔如游丝，力度不减。

1961 年 9 月，手书《清平乐·六盘山》。竖式。这幅作品，飘洒自如，初得草书用笔。如"飞、雁、城、万、峰、风"等字，独具韵味，中锋的力度、质感都很好。在行式的组合上，也出现了大的变化。此卷，正文共有十四行，每行的字数变化如下：4、3、2、4、3、5、3、4、3、3、5、2、2、3。最多的五个字，最少的两个字，不管每行几个字，每个字所占的空间和展缩向背的方向，都不一样。其变化之多，意象之美，不可以言。"天高云淡，望断南飞雁"，越写字势越开张，感情好像随着大雁向南飞去。"不到长城非好汉"，感情又回到了大地。"屈指行程二万"，"屈"与"万"之间字形变小。"六盘山上高峰，红旗漫卷西风"，突出了"红旗"和"西风"；"今日长缨在手，何时缚住苍龙"，突出"缚"，犹如万丈长缨，左盘右绕，缚住苍龙。如果欣赏点画的跳动，立在面前不是一幅字，而是万水千山。

① 《毛泽东书信手迹选》，文物出版社版。

1961年9月9日，手书《七绝·为李进同志题所摄庐山仙人洞照》①。竖式。这幅书作好像是用软毫所写，显得苍劲挺拔，风卷云舒。"暮色苍茫看劲松"，"劲松"显得瘦硬。"暮"字作篇头，写得十分得体，倾而不斜。"乱云飞渡仍从容。天生一个仙人洞"，妙在"乱云飞渡"四字的意象，如李清照词中所描绘的"落日熔金，暮云合璧"的图像，异常感人。但，更为精彩的是最后一句："无限风光在险峰"，把人带入重峦叠嶂，峭壁悬崖，上摩苍穹，下临深涧的无限风光当中去。"风光"和"峰"等似得张旭草法之笔。

1961年10月7日，书赠日本访华的朋友们②。竖式。书写的是鲁迅的一首七言诗。"万家墨面没蒿莱，敢有歌吟动地哀。心事浩茫连广宇，于无声处听惊雷。鲁迅诗一首。毛泽东，一九六一年十月七日，书赠日本访华的朋友们。"诗文、落款一气写下，行草兼有，以中锋行笔。在章法的组构上，出现了奇思异构。诗文占了七行，落款也占了七行，一半对一半。其中"毛泽东"三字占了一行。可以说这样的章法，在现代书法中是没有的，古代书法里更没有。从这一点可以看出毛泽东的气魄之大。"朋友"两字一笔写下，既有妙趣，又有妙理。

1961年9月16日，手书李白《庐山谣寄卢侍御虚舟》诗句赠庐山乡党委诸同志③。竖式。

> 登高壮观天地间，大江茫茫去不还。
> 黄云万里动风色，白波九道流雪山。

大气磅礴，正好反映了他当时"登庐山，望长江"的胸怀。字不兼行，其中"动风色"三字最为传神。

1961年11月6日，手书高启《梅花》九首之一④（图148–1–6）：

> 琼枝只合在瑶台，谁向江南处处栽。雪满山中高士卧，月明林
> 下美人来。寒依疏影萧萧竹，春掩残香漠漠苔。自去何郎无好咏，
> 东风愁寂几回开。

开始三行，为了保持与诗文的释注相衔接，未能放开，从第四行起，笔走龙蛇，采取大小兼之的组合方法，因势而行，自然成趣。其中"月明林下

① 文物出版社单页。
② 文物出版社单页。
③ 《毛泽东书信手迹选》，文物出版社版。
④ 《毛泽东书信手迹选》，文物出版社版。

美人来"、"东风愁寂几回开",大有怀素草法;"林"字,如高风掩树;"来"字,如渴骥奔泉;"回"字,如石破天惊。令人掩卷不忘。

1961 年 10 月 16 日,手书《沁园春·长沙》①,竖行横卷。这幅书作,气贯长虹,势吞日月。远远望去,满纸云烟,一片苍茫。我们无法知晓毛泽东当时的心情到底如何,但从字里行间游动着、包含着的韵律来看,他到了自己的家乡,自然有一片怀旧之感,也许还有什么别的情感。通过这篇书法,铺天盖地,一泄为快。因此,这一手卷所含的情感,是特别的感人。欣赏这一书法,也可以知道,这位伟大的六十八岁的老人,他的精力是如此充沛,他的意气是如此的风发,他的笔力是这样的强劲,他的胸怀是这样的通畅,他的感情是那样的丰富,令人尊敬而佩服。

这卷书作以草书为主。在一百多字的《沁园春》中,有一多半字是以草书书写的。而且,凡是字眼处,用笔施墨也特别着力。

如果作些孟浪之想,在这卷草书中,尚有奇趣的结体可以探讨和欣赏。如"寒秋","寒"字的宝盖左侧夸张向下,右侧紧收,涵盖了"秋"字,成了落花知秋的情态。"层林"的"层"字,左边的一撇直下,"尸"字头下的"曾"和"林"字上下紧连,给人一种山峦高耸、一片翠绿的感觉。"自由"两字一笔连写下来,"自"字较小,"由"字奇大,由三条相交的弧线组成,给人一种畅通无阻的感觉。"飞"字的组合奇特,一笔左右盘绕写出,犹如群鸟竞飞。

此卷书法,前款有词牌名和标题:"沁园春""长沙",后款有姓名和时间。与一般后款不一样的,是时间在前,姓名在后,还有标点:"一九六一年,十月十六日,毛泽东;"

大约在五十年代中期,毛泽东还书写过这首词,小草书,潇洒俊迈、沉着痛快,有层林尽染、百舸争流的意象。

1961 年 12 月 26 日,致臧克家的信。这可以说是毛泽东的得意之作。这一天正是他的华诞之日,自然是兴奋之极,谈的又是轻松的事,所以,笔下生风,龙蛇竞飞。

克家同志:

几次惠书均已收到,甚为感谢。所谈之事,很想谈谈。无耐有些忙,抽不(出)时间来;而且我对于诗的问题,需要加以研究,

① 《湖南日报》1968 年 6 月 25 日。

才有发言权。因此，请你等候一些时间吧。专此奉复，敬颂

撰安！

<div align="right">毛泽东
一九六一年十二月廿六日</div>

此信书法，大有变化。看来，他对于大草已经得笔得法了，"事"、"来"、"奉"、"泽"、"年"等字的中画，向下走时，增加了方向、力度、浓淡、粗细的变化；"惠书"、"请你"、"等候"、"专此"等字，增加了笔和意的默契，有断有连，有疾速，有涩留，耐人寻味。"家"、"几"、"诗"、"发"、"时"字等，富有张旭之笔态，藏锋、重打、转折等运用自如。最可宝贵者，这封信的笔法无细软处，避免了鼠尾之嫌。

1962年4月20日，手书《七律·长征》①。这幅书作，是毛泽东的草书代表作，传遍了千家万户，印制在各种器物上，流走海内外。

这卷书作，似用兼毫所写。骨气洞连，豪迈超逸，遒美之至。"万水千山只等闲"，有摧枯拉朽之势。"闲"字右竖钩，力可撑天。"金沙水拍云崖暖"中的"云崖"两字，如河汉星列，高伟之极。"三军过后尽开颜"最为精彩，豪迈之气，乐观之情，足退万军。尤可玩味的是"三"字，由过去左上斜，改为右下斜，成为调整整个篇章的传神之字。"过后"两字，顶天立地，鲸吞海水，感情挥发得最为得意。诗美，书法也美，可谓珠联璧合，自然天成。

1962年4月27日，手书发表《词六首》所加的按语②。竖式。"这六首词，是一九二九至一九三一年在马背上哼成的，通忘记了。《人民文学》编辑部的同志们搜集起来，寄给了我，要求发表。略加修改，因以付之。"书法遒美流畅。可以看出，他在书法上正在追求一种含蓄韵味，锤炼绵里裹铁的草法。此卷中，"搜集起来"、"略加修改"等处最为传神。

1962年4月20日，手书《清平乐·六盘山》。竖式。七个月以前，毛泽东为宁夏书写了这首词。过了七个月又写了一次。此卷《六盘山》，比上一卷在骨力和含蓄上都有增强。"缚住苍龙"四字，为一篇的精彩处。

1962年9月18日，给日本工人朋友们的题词③。竖式。

只要认真做到：马克思列宁主义的普遍真理与日本革命的具体

① 《解放军报》1965年7月31日。
② 《人民文学》1962年第5期。
③ 《人民日报》1968年9月18日。

实践相结合，日本革命的胜利就是毫无疑义的。

应日本工人学习积极分子访华代表团各位朋友之命，书赠日本工人朋友们。

其中，"应日本工人学习积极分子访华代表表各位朋友之命"书写得俊逸沉郁。其他文字的书写，看来注入的理性之水太多，充满着对日本人民的美好关心和希望。

1963年2月5日，手书《满江红·和郭沫若》①。竖式。

这卷书法，是毛泽东的草书代表作，流传国内外，美妙之极，令人赞叹。它笔挟风涛，神采射人；它负阴抱阳，韵高千古；它大气磅礴，变化万千；它雄浑苍润，古朴天真……即使把形容书法美妙的词都拿来，也不够用了。

古今中外，可曾见过这样的词吗？"小小寰球"，啊！毛泽东站在多么高大的空间支点上，看到的是"小小寰球"！地球太小了。

古今中外，可曾见过这样的书法吗？轻如寒烟，重若崩云，点如沧海，画若银河。

如果我们也升上蓝天，俯视这幅书法，你不感到山舞河飞的物象朦胧吗？你不感到沧海桑田的变化之巨吗？

欣赏这卷书法，可以使你奋飞，可以使你欢乐，也可以使你沉思，可以使你清心。

作者的感情，都在他的笔下，挥洒出来了。我们从这里看到的只是神采，而无视字形了。孔子说："七十从心所欲，不逾矩。"这是个矛盾，是个千古难题。但毛泽东在书法上予以释解了：逾矩才能从心所欲。从此以后，毛泽东的书法又进入了一新阶段。

1963年2月28日，手书"向雷锋同志学习"题词②。

这是在毛泽东题词书法中最精彩的代表作，也是他写意书法中最精彩的代表作。

雷锋是一种巨大的力量，他震撼了社会，震撼了人民，震撼了物质生产，震撼了精神生产。伟大领袖毛泽东也为这个二十二岁的小老乡的精神所感动，挥笔书写了这个在书法史上足可流芳百代的题词。先用骨力峻迈的笔法写了"向"字，稍一停顿，写了"雷锋同志"四字，又停顿了一下，以更大的热情，从心中流出了他书写过千遍万遍的"学习"两个字，一幅杰作就

① 文物出版社单页。
② 《人民日报》1963年3月5日。

完成了。古人说，不激不厉，志气平和，是衡量书法的最高标准。现在看来是不对了。对于震撼社会的力量，用书法形式美去表达，不能不是又激又厉，豪气盖世了。

1963 年 11 月 17 日，为河北抗洪抢险斗争展览会的题词①。竖式。

　　　一定要根治海河

这幅书作，用软毫写成，七个字，写了四行，分为两组。字虽然不多，但其神采足可与"小小寰球"长卷相匹。老辣之气，凝结笔端。

1963 年 5 月 26 日，给张干（次仑）的信②。竖式，草书。分十行书写。

次仑先生左右：
　　两次惠书，均已收读，甚为感谢。尊恙情况，周惇元兄业已见告，极为怀念。寄上薄物若干，以为医药之助，尚望收纳为幸。
敬颂
早日康复。

字体随意，草法任情，用笔简捷，气韵跌宕，"次仑、书、读、感谢、极为怀念、收纳、幸、康复"等字，尤为风韵。

第二阶段，1964—1966 年

1964 年 8 月 1 日，为《解放军报》思想战线专栏的题字③："思想战线"。横式，草书，成方块形。"思想"二字紧结，"战线"二字草法放纵，相映自成佳构。

1964 年，为 1935 年遵义会议会址的题词④。竖式，分三行，草书。

　　　遵义会议会址

按说这样的题词，字少，而又重复，比较难写，六个字又分三行更加困难，但，他将此幅字，处理得大气老辣。"遵"字上重下轻，两个"会"字，在外边的，大一些，在中间的，收缩些。两个"义"字，以变换写法处理，最后一个"址"字，将"土"写得高长粗大，与"遵"字斜向相对，因此神

① 《河北日报》1965 年 11 月 17 日。
② 《毛泽东书信手迹选》，文物出版社版。
③ 《解放军报》1964 年 8 月 1 日。
④ 《文物》杂志 1965 年第 1 期。

韵自生。

1964 年 3 月 18 日，给华罗庚的信①。竖式，草书。

华罗庚先生：

　　诗和信已经收读。壮志凌云。可喜可贺。肃此。敬颂教祺！

此卷书法笔壮墨浓，气豪情深。好像诗朋画友之间的随意往来。

开首一个"华"字就占了首页四行空间的四分之一。"壮志凌云"四字，一笔一结。"肃此"二字占了一行，由此可见任情发笔、意气风发的心态，不言自明。落款处的"十八日"，使人立刻想到是来自怀素的《自叙帖》，但较怀素粗老些。

1964 年 3 月 18 日，给高亨的信②。竖式，草书。

高亨先生：

　　寄书寄词，还有两信，均已收到，极为感谢。高文典册，我很
爱读。肃此。敬颂
安吉！

大气磅礴，任意挥洒，对精通古典文学和哲学的教授高亨，更是如此。两字、三字等连写增多。如"已收"、"极为感谢"、"典册"、"安吉"、"毛泽东"、"一九六四年"等字，如烟波浩渺，如江河横流，如昆仑绝壁，如风扫环宇。

1965 年 6 月 26 日，给章士钊（行严）的信③。竖式，草书。

行严先生：

　　大作收到，义正词严，敬服之至。古人云：投我以木桃，报之
以琼瑶。今奉上桃杏各五斤，哂纳为盼！投报相反，尚乞谅解。含
之同志身体如何？附此向她问好，望她努力奋斗，有所益进。

毛泽东与章士钊是多年学友，虽然人各有志，道术有异，地位悬差，但两人的私交笃好，可以说，一生之中书信慰问不断。

①《毛泽东书信手迹选》，文物出版社版。
②《毛泽东书信手迹选》，文物出版社版。
③《毛泽东书信手迹选》，文物出版社版。

此卷书法，老笔纵横，苍劲雄逸。用笔大起大落，随意之至，信手而为，飘洒自如。如天马行空，鹍鹏击水。

要找当代的书法大师吗？请看毛泽东！

要找当代书法的神品吗？请看此信札！

毛泽东的书法，到了 1964 年、1965 年，出现了巅峰佳境。

唐代书法大家孙过庭在《书谱》中说："观夫悬针垂露之异，奔雷坠石之奇，鸿飞兽骇之资，鸾舞蛇惊之态，绝岸颓峰之势，临危据槁之形；或重若崩云，或轻如蝉翼；导之则泉注，顿之则山安；纤纤乎似初月之出天涯，落落乎犹众星之列河汉；同自然之妙有，非力运之能成；信可谓智巧兼优，心手双畅；翰不虚动，下必有由；一画之间，变起伏于峰杪；一点之内，殊衄挫于毫芒。"

这里形容书法艺术的高妙神奇之处，都可以在毛泽东 1961 年至 1965 年的书作中去寻找，去体现。专供欣赏的手书《娄山关》、《满江红》、《长征》、《菩萨蛮》、《清平乐》诸卷，临兴而作的手札《致臧克家》、《致华罗庚》、《致高亨》、《致章士钊》、《致郭沫若》、《致于立群》诸卷，表现得最为淋漓尽致。

1965 年 7 月 18 日，给郭沫若的信①。横式，草书。

郭老：

　　章行严先生一信，高二适先生一文均寄上，请研究酌处。我复章先生信亦先寄你一阅。笔墨官司，有比无好。未知尊意如何？

　　敬颂安吉！并问力群同志好。

此卷大气扑人，神采焕然，枯笔过半，犹显苍老。

1965 年 7 月 26 日，给于立群的信②。竖式，草书。

立群同志：

　　一九六四年九月十六日你给我的信，以及你用很大精力写了一份用丈二宣纸一百五十余张关于我的那些蹩脚诗词，都已看过，十分高兴。可是我这个官僚主义者却在一年之后才写回信，实在不成样子，尚乞原谅。你的字好，又借此休养脑筋，转移精力，增进健康，是一件好事。敬问暑安！

① 《毛泽东书信手迹选》，文物出版社版。
② 《毛泽东书信手迹选》，文物出版社版。

并祝郭老安吉！

这卷书法，率意为之，实为不工而工的佳作。尤其枯笔运用极妙，如"精力"、"诗词"、"官僚主义"、"原谅"、"增进健康"、"郭老安吉"等字，淡如云烟，苍如崖松。

1965年9月15日，为庆祝人民广播事业创建二十周年的题词①。竖式，行书。

努力办好广播，为全中国人民和全世界人民服务。

此幅书法，是近几年来没有的式样，行距如此之宽，真迹不偶。

1965年10月，为西藏自治区筹备委员会成立的题词②。竖式草书。

祝贺西藏自治区筹备委员会的成立。

用草书作为题词，此为第一次。草法规范，又不落俗，自有门家。"筹"字最有情趣，拉长的笔画，给人一种运动力感。

1966年8月，为《新北大》、《中国妇女》杂志的题字："新北大"、"中国妇女"。这两幅题字是一个时间写的。总体上还是苍劲有力，大气凛然。好像也透出一些理性的回归，以及一些沉郁之气。

毛泽东，这位卓绝的领导人，这位才华横溢、独出机杼的书法艺术大师，到1967年，他才刚七十四岁。根据他强壮的身体（他1966年还横渡长江），旺盛的精力，超人的智慧，渊博的知识，高度的修养，按照他的书法历程，他还有一个大草的巅峰期，一个衰年变法期，在草书的基地上建造自己的大草方舟。但，这个阶段没有走下去，他过早地突然地衰老了。这是非常遗憾的。

因为，在他之前（清末以来，近百年时间）的书法家们，极少几个能够进入草书艺术的宫殿。大多是恪守"二王"家法，不敢越雷池一步，更没有探窥草书殿堂的想法，大概都缺少毛泽东的气概、胆略和才能。而独具条件的毛泽东，却在书法的道路上，驻马踟蹰了。

但是，不论如何，当历史跨进了二十世纪六十年代的时候，他以七十岁的高龄，毅然决然地向中国书法王国的皇宫冲刺了，而且取得了成功。

① 《人民日报》1965年12月9日。
② 《西藏日报》1965年10月31日。

从这几年（1961—1966）的墨迹来看，他与草书的圣人们——张旭、怀素等，已成熟人，"开篇玩古，千载共明；削简传今，万里对面。"毛泽东此时于草书，确实是得笔、得法、得意、得趣、得神了。

神遇机化态万千

——毛泽东未标时间诗词墨迹欣赏

在对毛泽东书法活动进行历史分期时，对其书法作品的划归，一律遵循书法作品上标明的时间。但是，有些重要的作品未标时间。例如：1987年7月由文物出版社、档案出版社联合出版的《毛泽东手书古诗词选》一百十七首，有年月日的仅有三首，有月日无年份的一首。这给研究工作带来了实际困难。再如：1973年12月由文物出版社出版的《毛主席诗词墨迹》十五首，只有六首有明确的时间。由《书法》杂志、《中国书法》杂志零散刊登的毛泽东的书法作品，都不标明作品时间。这种对读者采取的"捉迷藏"式的出版方法，可能会增强垄断性和神秘性，抑或具有"重要的历史意义"。但对读者来说，却是不得要领的。

对《毛泽东手书古诗词选》的欣赏，另有专题论述。这里只想就对毛泽东未标时间的诗词墨迹作些浅陋的观赏。

1. 《菩萨蛮·黄鹤楼》

茫茫九派流中国，沉沉一线穿南北。烟雨莽苍苍，龟蛇锁大江。黄鹤知何去，剩有游人处。把酒酹滔滔，心潮逐浪高。

调寄菩萨蛮，登黄鹤楼　一九二七

这首词作于1927年，失月日。

"诗言志。"毛泽东作这首词时，心境并不愉快。你看：滚滚的长江横穿东西，伟长的铁路绵亘南北，烟雨迷茫，鹤去楼空。一幅阴暗、沉闷的图画。作为在此时登楼的毛泽东，满眼惆怅，心绪万千，一时尚不知革命的出路何在。只好酒洒长江，心随浪涌。

而此篇书法，却不是当时命笔写的。这篇书法似为1951年前后的作品。写这篇书法时，已经是诗作的25年后了。自然地是一种大功告成后的回味。书法没有丝毫的苦闷，相反地，却倒是充满着胜利的喜悦。

2.《西江月·井冈山》

西江月　　井冈山

山下旌旗在望，山头鼓角相闻。敌军围困万千重，我自岿然不动。　　　早已森严壁垒，更加众志成城。黄洋界上炮声隆，报道敌军宵遁。

毛泽东

词作于 1928 年秋。

此卷书法似为毛泽东 1964 年左右所作。

这是他书法巅峰期的作品。诗词与书法完全溶为一体了：表现了革命的英雄主义精神，表现了藐视一切敌人和战无不胜的胆略和气概，表现了顶天立地、豪气倾海的博大襟怀。

书写采用横式手卷形式，字法的狂放，章法的密布，相谐成趣。每行最多四字，最少一字。整个看去，茫茫苍苍，漂漂泊泊；像井冈巅峰，相聚相应；又像万里长城、蜿蜒巍峨，壮丽之极。大笔在手，任性而发，浓淡干湿，随势而生，是"无法之法"，是天纵自然。

3.《清平乐·蒋桂战争》

风云突变，军阀重开战。洒向人间都是怨，一枕黄粱再现。
红旗跃过汀江，直下龙岩上杭，收拾金瓯一片，分田分地真忙。

词是 1929 年秋写的。书法似为毛泽东 1962 年间所作。这也是作为胜利者的美好回味。如果把此卷书法分为两部分的话，那么前半段书法，好比登山望海，欣欣洋洋，但笔法对比不大；后半段书法，好比依天观山，巍巍峨峨，大开大合，大起大落，雄壮无比。你看"龙岩"二字，经天纬地；"上杭，收拾金"五字，山脉横断；"一片，分田分地真忙"，喜气洋洋。

4.《采桑子·重阳》

人生易老天难老，岁岁重阳。今又重阳，战地黄花分外香。
一年一度秋风劲，不似春光。胜似春光，寥廓江天万里霜。

词作于 1929 年 10 月。此卷书法似为毛泽东 1962 年间所作。

毛泽东的书法到了六十年代，走进了自己的辉煌时期。雄逸豪放的总体

风格未变。但在用笔和体势上，加强线条的阴柔含蓄的内涵，剔除了结体中的过分"峻拔一角"的刚性。因此，日臻老辣。此卷书法，一上手就振笔如飞，顿挫有序，越写越好。"江天万里"四字体势收敛，是为了最后一个"霜"字开张放纵。这一个"霜"字占了四个字的位置，自为一行，特别夺目提神。诗词有诗词之眼，书法也有书法之眼。假如说"战地黄花分外香"是这首词的词眼的话，那么，"寥廓江天万里霜"就是这篇书法之眼了。

5.《减字木兰花·广昌路上》

漫天皆白，雪里行军情更切。头上高山，风卷红旗冻不翻。
此行何去？赣江风雪迷漫处。命令昨颁，十万工农下吉安。
（正式发表时文字有修改——著者注）

词作于 1930 年 2 月。此卷书法似为毛泽东 1962 年所作。风格、气韵与《采桑子·重阳》相仿佛。只是运笔稍快，因此，不如上卷书法沉稳含蓄。

6.《清平乐·会昌》

东方欲晓，莫道君行早。踏遍青山人未老，风景这边独好。
会昌城外高峰，颠连直接东溟。战士指看南粤，更加郁郁葱葱。
调寄清平乐，一九三四年登会昌山

此卷书法与《菩萨蛮·黄鹤楼》的字法、章法、笔法完全相同，是同一个时间写成的，甚至是同一天写成的。虽然是历史的回顾，不免怀旧生情，心潮起伏，命笔之际，历史的风云和现实的公务汇于毫端，激厉与冲和，起伏与平稳，在对立中统一了，在矛盾中同一了。

7.《十六字令》三首

山。快马加鞭未下鞍。惊回首，离天三尺三。

山。倒海翻江搅巨澜。奔腾急，万马战犹酣。

山。刺破青天锷未残。天欲堕。赖以拄其间。
（正式发表时文字有修改——著者注）

这三首《十六字令》写于 1934 年至 1935 年的长征途中，通过对山的描

写和赞美，表现了工农红军无高不可攀、无坚不可摧的英雄气概。

此卷书法似为毛泽东1952年间的作品。这时的书法，随着国内战争的烟云消散和经济建设热潮的激荡，由兵戈之象转为天女散花。整篇看去，无大的跌宕，一片锣鼓歌舞。

8.《清平乐·六盘山》

清平乐　　六盘山

天高云淡，望断南飞雁。不到长城非好汉，屈指行程二万。

六盘山上高峰，红旗漫卷西风。今日长缨在手，何时缚住苍龙。

毛泽东

词作于1935年10月。

毛泽东书写这首词的书法，面世的有三幅。1961年9月8日由董必武转托，应宁夏同志嘱书的一卷为一幅。此卷书法，因是受托而书，往时旧事，情思缕缕，用中锋书写出了绵长的字势与线条，如长龙引地，白虹贯天。

第二幅，1962年4月20日书写。此卷书法较1961年9月8日所书，大为精彩。在中锋用笔时，时有侧锋逸出；墨色浓重，稍有渴笔；气韵深雄，沉着痛快。其中"非好汉，屈指行程二万"、"红旗漫卷西风"、"何时缚住苍龙？"大气外拓，神采夺人。

书写此卷的同一天，毛泽东书写了《七律·长征》。《长征》书法更为矫健雄放，成为传遍全国千家万户的杰作。

年薄七十的毛泽东，在1962年4月20日这一天，是如此的意气风发、兴高采烈，挥毫作书，佳品迭出，是江山之助？是神来之笔？还是什么事情撞击了他的心弦，摇荡了他的情怀？这也许是毛泽东书法研究中的难解之谜！

第三幅，是未标时间的书法，前有标题，后有书款。就字迹看，似为毛泽东1961—1962年间所作。三幅相较，这一篇算是"不激不厉，志气平和"的了。但也行如流云，动如脱兔，不失为佳品。

9.《沁园春·雪》

北国风光，千里冰封，万里雪飘。望长城内外，惟余莽莽；大河上下，顿失滔滔。山舞银蛇，原驱腊象，欲与天公试比高。须晴日，看红装素裹，分外妖娆。　　江山如此多娇，引无数英雄竞折

腰。惜秦皇汉武，略输文采；唐宗宋祖，稍逊风骚。一代天骄，成吉思汗，只识弯弓射大雕。俱往矣，数风流人物，还看今朝。

（正式发表时文字有修改——著者注）

这首千古绝唱的《沁园春·雪》，作于1936年2月。当时，中央工农红军已彻底粉碎了国民党多次的"围剿"，胜利到达陕北。毛泽东在1935年12月的活动分子会议上作了《论反对日本帝国主义的策略》的报告。这是毛泽东1935年1月担任最高领导后，第一次系统地阐述政治策略诸问题，而且得到了全党全军的拥护爱戴。当年，他才四十二岁，刚过不惑之年。他宣告："我们中华民族有同自己的敌人血战到底的气概，有在自力更生的基础上光复旧物的决心，有自立于世界民族之林的能力。"一个多月以后，毛泽东写下了这首伟大的诗篇。他用诗的语言，说明了一个不可抗拒的历史规律：无产阶级是历史上最后的、也是最伟大的阶级。"俱往矣，数风流人物，还看今朝。"

气魄之大，立意之新，思想之深，用词之精，无与伦比。

有人说，毛泽东书写这首词有五遍之多。但，面世的只有三个不同的幅式。

第一幅，是写给柳亚子的。横幅。1945年10月7日，毛泽东致柳亚子的信中说："初到陕北看见大雪时，填过一首词，似于（与）先生诗格略近，录呈审正。"毛泽东在写完全词以后，落款为："沁园春一首，亚子先生教正 毛泽东"，并在"毛泽东"下钤有两方印章。一方是"毛泽东"的篆体白文印章，另一方看不清（好像是"润之"朱文印章）。

此卷书法，经多次展转递印，已经失去原迹面目，而原迹又不可见。所以，在论及毛泽东《沁园春·雪》手迹书法时，一般都不以此卷为范本。

第二幅，是竖幅，无署名，只有带括号的"沁园春"三个字。此卷书法，多在报刊刊登，传播极广，甚至在七十年代的日常用品上也大量出现。经过比较，我认为：不是原作，而是写给柳亚子那篇书法的翻转版。所谓翻转版，字形、笔画比较接近原迹，章法排列却由横幅剪接为竖幅。纵然如此，其艺术价值较高，基本表现了毛泽东已经形成的书风。

第三幅，是由文物出版社出版的《毛主席诗词墨迹》中的那一篇，前款有"沁园春"三字，落款处署名"毛泽东"，无词牌名，也无其他文字。

此卷书法，似为毛泽东1949年前后所作。小行书体，间有几个草字，很少连笔。用笔精当，意到笔随，无懈笔，无触笔。沉稳雄逸，清劲洒脱。应该说，此卷书法并非毛泽东的最高水平，但是却是四十年代末的最好水

平。如果毛泽东在六十年代中期，再挥毫落墨书写这首词，肯定会是一件词墨双佳的千古绝品。但是，毛泽东写了《长征》，写了《娄山关》，写了《重阳》，写了《蒋桂战争》，写了《井冈山》，写了《六盘山》，而偏偏没有写它。这也是在研究毛泽东书法中所遇到的"书谜"之一。

10.《七律·人民解放军占领南京》

> 钟山风雨起苍黄，百万雄师过大江。虎踞龙盘今胜昔，天翻地覆慨而慷。宜将剩勇追穷寇，不可沽名学霸王。天若有情天亦老，人间正道是沧桑。

诗作于 1949 年 4 月。

此卷书法无上下款，似为毛泽东 1958 年间所作，与他致信周谷城的时间（1958 年 7 月 28 日）相仿佛。竖式，小草书。好像所用毛笔已秃。这时，正是他书法的深化期，处在突变的前夜。此时，也正是他书法艺术上的一个苦闷朦胧期。在这个期间，他手心之间、眼手之间产生了强烈的反差。因此，所作书法，时出佳品，但也有平平者。正因为这样，他才于当年 10 月命田家英到故宫借阅古代草书碑帖，以求书艺上的突破。此幅作品，即是用平稳的笔墨，来表达出天下第一人"天翻地覆慨而慷"的情怀。

11.《水调歌头·游泳》

> 才饮长沙水，又食武昌鱼。万里长江横渡，极目楚天舒。不管风吹浪打，胜似闲庭信步，今日得宽余。子在川上曰：逝者如斯夫！　风樯动，龟蛇静，起宏图。一桥飞架南北，天堑变通途。更立西江石壁，截断巫山云雨，高峡出平湖。神女应无恙，当惊世界殊。

词作于 1956 年 6 月。于当年 12 月 5 日，毛泽东手书了这篇词。前四行比较拘谨。后八行放笔而书，潇洒自如，已见前述。

而此卷书法，只有前款《水调歌头·游泳》，而无后款，似为毛泽东 1957 年间所作。此卷书法写在有八行红丝栏的信笺纸上，不出界格，小行草书。用笔沉稳，自然流畅。清初四大家之一的翁方纲有言："拙者胜巧，敛者胜舒，朴者胜华。"这时期，毛泽东的书法已从 1945 年的强烈个性书法，经过十年的改造和积淀，已变成朴实无华、敛简深沉的书法了。这篇书法，与 1957 年至 1960 年的其他书法，虽风貌不一，然而内涵都是以"朴"

"敛"为主的。

12.《贺新郎·挥手从兹去》

　　挥手从兹去。更那堪凄然相向，苦情重诉。眼角眉梢都似恨，热泪欲零还住。知误会前番书语。过眼滔滔云共雾，算人间知己吾和汝。人有病，天知否？　　今朝霜重东门路。照横塘半天残月，凄清如许。汽笛一声肠已断，从此天涯孤旅。凭割断愁丝恨缕。要似昆仑崩绝壁，又恰像台风扫寰宇。重比翼，和云翥。

　　这首词作于 1923 年。说的是毛泽东与杨开慧的离别情怀。而此卷书法却似 1950 年间所作。

　　一开篇"挥手从兹去"，看似放纵的笔法，被心中的忧伤所笼罩。往日的情形，历历在目：那"眼角眉梢"，那"热泪欲零"，那"半天残月"，那"笛一声肠已断"，那"天涯孤旅"，……啊！知己已去，苦情难诉。此时此情命笔，笔下如何？

　　唐代书法大理论家孙过庭在《书谱》中曾说过王羲之"写《乐毅》则情多怫郁；书《画赞》则意涉瑰奇；《黄庭经》则怡怿虚无；《太师箴》又纵横争折；暨乎《兰亭》兴集，思逸神超；私门诫誓，情拘志惨。所谓涉乐方笑，言哀已叹。"涉乐方笑，言哀已叹，是人之常情。领袖人物也不可免。此卷书法，就是"情多怫郁"。但，他并未完全陷入个人的苦情当中。他期望着与一切美好的人们"重比翼，和云翥"，建设九百六十万平方公里的大家园。一个特大的"翥"字，把过去和现在连结起来，把现实与未来连结起来，把个人和国家连结起来——变成一个心愿：振翼高翥！

13.《忆秦娥·娄山关》

　　西风烈，长空雁叫霜晨月。霜晨月，马蹄声碎，喇叭声咽。
　　雄关漫道真如铁，而今迈步从头越。从头越，苍山如海，残阳如血。

　　如果说，毛泽东的雄浑之作《沁园春·雪》，没有用雄浑的大草书写，以致成为书坛缺憾的话，那么，毛泽东的悲壮之作《忆秦娥·娄山关》，却用了悲壮的大草书写下来了。这是中国艺术的合璧之美，这是中国艺术史的重要里程碑。这卷书法至为精彩，至为传神，至为光辉。

　　《娄山关》词，作于 1935 年 2 月，描绘了红军第二次攻占娄山关的战

斗。肩负最高领导责任的毛泽东，才上任一年，能否挽狂澜于既倒，拯救红军，拯救中国共产党，拯救中国革命，毛泽东面对着这滔天巨浪，真是思绪万千。他自己也很难说清楚。这首词，无论从遣词造句，写景发意，音韵节律，色彩情感，哪方面都是苍茫悲壮的。从文学角度说；它真实地、鲜明地、准确地、生动地反映了典型环境下典型人物的生活，那末，这个作品，就是异常杰出的。这首词在毛泽东的心底留下了十分深刻的印象，以致每读到和写到这首词时，就勾起来他那历史的悲壮感。

因此，以这样感情的积累，毛泽东就在 1961 年至 1963 年的某一天写了这首词。

从书法艺术来说，这是现代中国书法史上的绝品，是毛泽东传世的精品之精。

整幅作品，苍苍茫茫，无天无地，像残阳萧瑟，如屈铁盘丝，犹危峰叠起，似巨浪击空。骨全肉莹，光彩射人。寓刚健于婀娜之中，行遒劲于苍茫之内。

这卷书作，标志着他草书的最高成就，表达的是一种十分模糊的感情。

"西风烈"，书法伊始，一改过去笔重字大的习惯，突然改用轻笔，以瘦硬开始。

"长空雁叫霜晨月"，"长空"二字压缩后施放出"雁叫霜晨月"，而且是一笔写完。

"霜晨月，马蹄声碎，喇叭声咽。"浓笔写出。感情的闸门，突然大开，一笔写下：

"雄关漫道真如铁，而今迈步从头越。"

"从头越，苍山如海，"

这时，沾笔一顿，写出

"残阳如血。"

"毛泽东"

笔法沉着屈郁，奇拔豪迈，令人神迷心醉！

从格式上，似用三个单元写下的，每单元四行，共十二行。每行字数的排列是：

6、4、4、3；

4、5、3、3；

5、5、4、3。

可见每个单元，都是头多尾少。

字形的变化，更随机而化，和而不同，违而不犯，无处不好，满纸精彩。

笔惊风雨　纸生云烟

——毛泽东手书古诗词墨迹欣赏

毛泽东的一生，不管是"身无分文，心忧天下"的学子时期，还是惊涛骇浪的革命战争时期，还是巩固政权、经济建设时期，都没有离开过笔墨，都十分关注、欣赏、临摹历代书法碑帖，走出一条自己的书法之路，创造一种独具风格的字体，在书法史上树起了一座丰碑。

他一生留下了大量的墨迹。如果说，他的文章草稿、文件批阅、读书批语、题词题字等，是实用书法的话，那末，他手书自作诗词、手书古代诗词的墨迹，就不是为了实用，而是为了观赏，是观赏性的书法了。

不能说实用性书法没有艺术性或较少艺术性，因为中国的三千年的书法史表明，传世最多的、历时最长的都是实用性书法。优秀的实用性书法，包含着丰富的艺术性。而观赏性书法，正是实用性书法的派生物，是实用性书法的升华，当然艺术性更集中、更典型、更强烈，因而也更具有艺术魅力。毛泽东的书法，也正是这样。

战争年代，风云突变，戎马倥偬，生活像急雨旋风一样，飘忽不定，很少有闲性逸意。"一切为了战争的胜利"，这是全党、全军和全国的最过硬的原则，也是毛泽东日夜操劳的大事，那时的一切文艺形式，一切文化活动，都要服从这个原则，都要为这个目的去工作、去奋战，去发动群众、组织群众，并与人民群众并肩战斗。

全国政权的建立，虽然是百废待兴，有艰巨的建设任务，但生活毕竟是安定得多。作为伟大领袖，日理万机，运筹帷幄，心情毕竟是轻松了些。这就给他的书法发展提供了条件。

历史造就了毛泽东，也造就了毛泽东的书法艺术。

从传世的墨迹来看，自从 1950 年以来，毛泽东在闲暇之际，挥毫作字，手书古代诗词。

中国文学，能够朗朗上口并与心律一起跳动的，莫过于诗词歌赋了。毛泽东有着中国文学的深厚修养，挥毫作字时，自然就想到这些，随着笔尖，就流淌出来。

从墨迹来看，毛泽东书写这些纯观赏性的书法，有二十多年的历史，集中在他一生的后半段。这个时期，正是他书风成熟，走向巅峰的时期。所

以，这些书作，艺术性是很强的，是他一生书法艺术的精品。

毛泽东手书古代诗词墨迹，已经面世的一百二十首，所涉历代名家，从战国到晚清，有五十八位之多。手书李白的诗十五首，杜牧的诗九首。而杜甫的诗只有五首。毛泽东对文艺作品，另具法眼，不同凡俗，既注重思想性，又重视艺术性。他所选的诗词百花齐放，经他濡墨书写，使诗词、书法成为双璧。

欣赏这些书作，我们宛如走进了一个艺术之林，浩然大气，珊瑚玉枝，劲松挂崖，远山衔月，屈铁盘丝，柳絮花朵，鲸吞海水，笙中夹鼓……各种美的意象，各种美的形态，各种美的声音，诗情画意，难以尽说。让我们随着毛泽东的笔迹，踏着这颜色之王——黑白相间的书迹，尽情地欣赏吧。

六 朝 以 前 诗 词

1. 手书宋玉《大言赋》句

方地为舆，圆天为盖，长剑耿介，倚天之外。

书写二幅，其中一幅有落款"毛泽东"的，字小。另一幅无落款的，字大。均似为 1956 年前后所书。无落款的一幅，气势大些。

"长剑耿介"等字，如壁立千仞，"倚天之外"等字，似空阔无边。整幅字如大漠落日，巨龙曳尾。字径方寸以上，硬毫书写。

2. 手书曹操《步出夏门行·观沧海》

东临碣石，以观沧海。水何淡淡，山岛耸（竦）峙。树木丛生，百草丰茂。秋风萧瑟，洪波涌起。日月之行，若出其中。星汉灿烂，若出其里。幸甚至哉，歌以咏志。

此卷似为 1955 年前后所书。

五十六个字写在一张带红丝栏的十六开的信笺上，潇洒自如，尤其是后四行，更为恣情。碧海扬波，云帆点点，巨风忽来，浪涛溅飞，若隐若曜，天水一色。欣赏这幅书法，好像让你经历了一次难忘的航行。笔法跌宕，点画洒脱，以遒美取优。"秋风萧瑟，洪波涌起"八字，至为精彩。

3. 手书曹操《步出夏门行·龟虽寿》

> 神龟虽寿，犹有竟时。腾蛇成雾，终为死（土）灰。老骥伏
> 枥，志在千里。烈士暮年，壮心不已。盈缩之期，不独在天。养怡
> 之福，可以（得）永年。〔幸甚至哉，歌以咏志。〕曹孟德诗一首。

这幅书作，似为毛泽东 1960 年以后的作品，十分动人。字大径寸，硬笔中锋，心无一碍，挥洒至美。使人立即想起明末草书大家王铎，更想起了唐代大书法家怀素。此卷的手迹，简直直脱怀素的《自叙帖》。唐代伟大的诗人李白，曾专门写了《草书歌行》来赞扬怀素的狂草。其中有："飘风骤雨惊飒飒，落花飞雪何茫茫！""恍恍如闻神鬼惊，时时只见龙蛇走。左盘右蹙如惊电，状同楚汉相攻战。"形容得淋漓尽致。如将李白的诗句用来赞扬此卷书作，也是十分合适的。书作中"老骥伏枥"四个字苍劲跌宕，"可以永年。曹孟德诗"八个字组成一幅"直挂云帆寄沧海"的图画，搏风斗浪，一往无前。

1963 年 10 月 7 日，毛泽东也书写过一次曹操的这首诗。那是书赠日本友人石桥湛山先生的。竖式，行书，横幅。前款有"曹操诗一首"，后款为"应石桥湛山先生之嘱为书。毛泽东，1963 年 10 月 7 日"。此卷手书，每行四字，十四行写完全诗，灵动雄逸，气势感人。"盈缩之期，不独在天。养怡之福，可以永年"十六字自成天地。两次书写中，都将"终为土灰"、"可得永年"写成了"终为死灰"、"可以永年"。这可能是他记忆之误。

4. 手书六朝佚名《木兰诗》

此书是长卷，三百多字，一气写下，可见他精力多么旺盛，书兴多么浓烈。从心挥写，一笔不苟，越写越有兴致。而且，每字都在一寸左右。看来，他在写这幅长卷之前，是有充分准备的。唐代书法大理论家张怀瓘说："书者，先散怀抱。"就是在创作前，先要凝神静虑，沉密神采，心正气和，才能下笔随意，一贯到底。

此卷的神采，就是清新自然，气韵生动，一贯到底。近三百字的长卷，无一笔走神失韵，就此一点，足可宝藏。如果仔细玩味其中的章句，就会觉得妙趣无穷。

> 唧唧复唧唧，木兰当户织。不闻机杼声，但（唯）闻女叹息。
> 问女何所思？问女何所忆？女亦无所思，女亦无所忆。昨夜见军牒
> （帖），可汗大点兵。军书十二卷，卷卷有爷名。

以清新如竹的笔法，写得自然洒脱，仿佛给人一种曦辉晨露的感觉，十分可人。"当户织"、"机杼声"、"可汗大点兵"诸字，尤为生动。

> 阿爷无大儿，木兰无长兄。愿为市鞍马，从此替爷征。东市买骏马，西市买鞍鞯，南市买辔头，北市买长鞍（鞭）。

字势逐渐走入开张奔腾。每纸六行的格式为五行所替代，每字独立的形式，似岸边白杨，一字排开，飒飒招人，各有风姿。"木兰"、"替爷征"、"长鞍"等字，写得横画摇曳，用笔跳宕，点画打笔清爽，各有攸归，变化灵动。

> 朝辞爷娘去，暮宿黄河边。不闻爷娘唤女声，但闻黄河流水鸣溅溅。朝（旦）辞黄河去，暮宿青海（黑水）头，不闻爷娘唤女声，但闻阴（燕）山胡骑鸣啾啾。

这一段的书写，表现力是十分丰富的，"朝辞爷娘去"，如春风拂花；"不闻爷娘唤女声"，如绝壁摩云。随着诗意而走的感情也是明显的。"鸣溅溅"、"鸣啾啾"等字，写得水声四溅，胡马争鸣。

> 万里赴戎机，关山度若飞。朔气传金柝（柝），寒光照铁衣。将军百战死，壮士十年归。

诗歌进入了代父从军的高潮，书法也相应地进入了抒情的高潮。"万里赴戎机，关山度若飞"，各字的姿态不同，情感化入点画之中，给人一种跋山涉水，快速行军的感觉。"朔气传金柝，寒光照铁衣"，又是字字相连，笔笔飞动，给人一种北风呼啸、大漠冷烟的边塞实感。

> 归来见天子，天子坐明堂。〔策勋十二转，赏赐百千强。〕可汗问所欲，木兰不用尚书郎，愿驰明驼千里足，送儿还故乡。

像登上泰山的南天门后，使人猛然松了口气。步入快活三里，顿感心旷神怡。"坐明堂"、"尚书郎"等字，写得劲丽可人，潇洒有余。

> 爷娘闻女来，出郭相扶将。阿姊闻妹来，当户理红装。阿

（小）弟闻姊来，磨刀霍霍向猪羊。开我东阁门，坐我西阁床。脱我战时袍，着我旧时裳。

此时，书法又高扬起来。诗歌中反复、对仗所表达的喜悦之情，人物的活动，变成了笔墨上的轻歌曼舞一样的欢快、雀跃。尤其是当书到"开我东阁门，坐我西阁床。脱我战时袍，着我旧时裳"的时候，四个"我"字，四个面貌，欢欣明朗，一片生机。

［当窗理云鬓，对镜贴花黄。］出门见伙伴，［伙伴皆惊惶。同行十二年，］不知木兰是女郎。雄兔脚扑朔，雌兔眼迷离。两兔傍地走，安能辨我是雄雌。

诗歌虽然进入尾声，但是书法却又掀起了高潮。书法的意象，与所书写的文字，既同步，又不同步；既同意，又不同意。这是书法的绝妙之处。大书家的书法，内涵多有。仔细品赏，转有所悟。"雄兔脚扑朔，雌兔眼迷离。两兔傍地走，安能辨我是雄雌。"其中，重字不重笔，以既劲健峭拔、又流丽俊美的格调，写完最后一个"雌"字。

笔停，意未停。其神韵的光环，仍照耀着卷尾的空白处。

5. 手书六朝佚名《敕勒歌》

敕勒川，阴山下，天似穹庐，笼罩四野。天苍苍，野茫茫，风吹草低见牛羊。

此卷书法似为毛泽东 1958 年前所作。气势恢宏，屈铁盘丝，力在字外。天地一色，上下合一，苍茫一片，烟云化机。如果从无边无际的大草原，去看天，去看地，你的眼睛看处，心里想处，留下的有形的轨迹，就是此卷的最好解释。充沛的感情发挥和深沉的理性的控制，浑为一体，使人既有哲理的感触，又有感觉的升华。美矣哉！

前两行的书迹，盖天托地，后三行笔势，牛羊牧歌。

唐 五 代 诗 词

6. 手书王勃《送杜少府之任蜀州》

城阙辅三秦，烽烟望五津。与君离别意，同是宦游人。海内存知己，天涯若比邻。无为在歧路，儿女共沾巾。

这帖书迹，是毛泽东少有的楷书，看来是五十年代中期所书。

南朝梁武帝萧衍评王羲之的书法，借用袁昂的话："龙跳天门，虎卧凤阙。"萧衍这评语，是对王羲之的楷书（当时叫隶书）的。看了不少王羲之的书作，楷书一个个四平八稳，状如方格里的棋子，无多大生气。其行草书，个个灵动劲俊，倒有些"龙跳天门，虎卧凤阙"的意思。

现在来品味毛泽东的这幅楷书，立刻使人想起"龙跳天门，虎卧凤阙"这两句评语。拿它来形容或品味毛泽东的楷书，实为恰当。

毛泽东的楷书，或是行楷，在字势上都是左开张，右压缩。这样，就给人一种左龙右虎的感觉。左为龙，字势夸张，长画较多；右为虎，字势弹性大，短画较多。左开张，犹"龙跳天门"；右压缩，似"虎卧凤阙"。飞龙健虎，气量无限。

1961 年 10 月 16 日，毛泽东又书写了王勃的这首诗。前款两行，第一行"唐朝少年诗人王勃诗一首"，第二行"送别"，加书名号。后款一行"毛泽东一九六一年十月十六日"。此卷为竖幅。正文四行，每行两句十字，行草书体。竖幅，在毛泽东的书作中很少见到。像这样的书卷，在一幅纸上，分七行，写下六十六个字，而且带有标点符号，实属绝无仅有。既放纵，又规矩。在限定的空间内，排比书写，这不符合毛泽东的书写习惯。独独地写了，又是在他书法大变的 1961 年末，令人别有一番情趣。其中"海内存知己，天涯若比邻"，曾被人摘出作为对联使用，可见这幅作品被群众喜欢的程度，也许是它雅俗共赏吧！

7. 手书王勃《秋日登洪府滕王阁饯别序》句

落霞与孤鹜齐飞，秋水共长天一色。

此卷，落下的时间为"九月十七日"。根据字迹判断，可能是 1961 年前后所书。

此为一小幅，但字较大，两笔写成，墨色较淡，而志趣淳厚。篇中夸张了"落霞"与"秋水"，把一般人容易放纵的"孤鹜"、"齐飞"这些字画比较多的字比较长的字，相反地倒简洁到辅助的地步，这是很奇特的构思和章法。"长天一色"几个难写的字，又写得体大力足。使得"一色"成了书眼，别有一番情致，耐人寻味。

8. 手书宋之问《灵隐寺》句

楼观沧海日，门对浙江潮。

此卷书法似为毛泽东1955年以后所作。

一笔贯下，直到笔枯为止，写出沧海日升，浙江潮涌的壮丽景色。十个字，字字为草法，首尾相接，笔意承连，一气呵成，无做作之感，无安排之意，浑然天成，游丝细如发丝，仍力含千钧，可贵之极。

这种一笔写下的大草书作，是毛泽东书作中绝少的。有人说毛泽东是从1958年以后才攻大草的，不妨看看此作。

9. 手书贺知章《回乡偶书》

少小离家老大回，乡音无改鬓毛衰。儿童相见不相识，笑问客从何处来。

此卷书法似为毛泽东1955年前后所作。

此卷书法的特别处，是他对书法技巧的探求。从书迹看出，他对如下技巧有追摹：尖笔的运用；游丝体的掌握；连绵体的衔接。他是成功的，这几个方面，已经达到了非常纯熟的程度，"鬓"字、"识"字最为精微。

10. 手书王翰《凉州词》

葡萄美酒夜光杯，欲饮琵琶马上催。醉卧沙场君莫笑，古来征战几人回？

此卷书法似为毛泽东1954年前所作。

此卷笔法弹性十足，布白疏朗，连笔很少，字字独立，但字字欲跃。"卧"、"战"的点，远离本体，最具神韵，笔笔干净利落，真可谓"雄武神纵，灵姿秀出"。这大概与志气平和的心态有关。

11. 手书王之涣《登鹳雀楼》

　　白日依山尽，黄河入海流。欲穷千里目，更上一层楼。

　　此卷书法似为毛泽东1955年前后所作。

　　这首著名的唐诗，几乎要被历来的墨客写烂了。诗人们可以见景生情，书家们可以借墨抒怀。历代的书家可以各种各样的形式，表达自己的情怀。而毛泽东的这卷手迹，却以一种百川归海、眼收万物的豪情，狂草而书。"白日依山尽，黄河入海流"这十个大字以惊电遗光的速度，纵逸不羁的笔力，飞墨落纸，给人一种千帆竞秀、百舸争流的飞动感觉。

12. 手书王之涣《凉州词》

　　黄河远上白云间，一片孤城万仞山。羌笛何须怨杨柳，春风不度玉门关。

　　此卷书法似为毛泽东1954年后所作。

　　纵观毛泽东的书法，在外在形态上，"醇醨一迁，质文三变"。1917年前字体瘦长，至1921年前变为扁宽，再至1949年前字体复瘦长，又至1958年前字体又变宽，1960年以后字体又变长。不过这时的长，是长而丰润了。

　　此卷书法，正是变宽的一例，且开始大草用笔。

13. 手书王昌龄《从军行》(七首之四)

　　青海长云暗雪山，孤城遥望玉门关。黄沙百战穿金甲，不斩(破)楼兰誓(终)不还。

　　右唐人诗一首。

　　此卷是毛泽东1964年2月4日所书，仪态万方，老笔纵横，构造了这样一种意象：孤峰四绝，回出天外。一座座的高山，峭拔刺天，山腰里云雾缭绕，断崖上劲松搏风。

　　这是一幅异常精彩的佳构。笔随人意，墨随情布。一入笔就是凌空取势，蕴含着苍骨劲力，写出的"雪山"、"孤城"，苍茫博大。"不斩楼兰誓不还"的"楼兰"二字，力量最大，而又最模糊，给人的神秘感最强。

14. 手书王昌龄《从军行》(七首之五)

大漠风尘月(日)色昏，红旗半卷出辕门。前军夜战洮河北，
已报生擒吐谷浑。

此卷书法似为毛泽东 1961 年所作。

此卷书法全用圆笔，淡墨轻扫，内藏筋骨，字体颀长，上下伸展，给人
一种顶天拔地之感。"浑"字中画，垂下拖笔，抢笔收势，在其书法里不多
见。"月色"二字的线条的组合，特具风味。

15. 手书王昌龄《出塞》(二首之一)

秦时明月汉时关，万里长征人未还。向(但)使龙城飞将在，
不教胡马度阴山。

此卷书法似为毛泽东 1955 年前所作。淡墨行书，看似平常，却耐人寻
味。功夫精深，天成质特。正像古人所赞：星剑光芒，云虹照烂；鸾鹤起
舞，风行雨散。虎踞佳林，龙伸丽天。对于草书的欣赏，容易受其气韵的感
染；对于楷书的品味，容易受其端庄的吸引。而对于行书，却容易被忽略。
因其疏朗，容易被白色的张力所吞噬；因其清淡，容易被无形的空间所埋
没。五代时杨凝式的行书《韭花帖》不为常人所理解，就是这个原因。

16. 手书王昌龄《长信秋词》(五首之三)

奉帚平明金殿开，暂将团扇共徘徊。玉颜不及寒鸦色，犹带昭
阳日影来。

此卷书法似为毛泽东 1959 年以后作。

其中，"玉颜不及寒鸦色"，是这首诗的诗眼，也是这卷书迹的特殊之
处。不禁使人想起了怀素的《食鱼帖》，那笔致，那情性，既得其形，也得
其神。

17. 手书李白《梁父吟》

这个长卷，似书于 1956 年后。如果从中国书法史的比较学来说，这又
是毛泽东的一种创造，是可以名垂中国书法史的一种字体。它集各种楷书的
成分于一体，既庄重，又活泼；既豪爽，又遒丽。笔笔落下，笔笔提起，干
净爽快，在转折处，或者实转，或者暗转，变化多端。比起唐楷，它活泼

些；比起瘦金体，它大度些；比起魏碑，它灵动些；比起晋楷，它开张些。最主要的是融进了时代精神和作者自己的个性。所以，它用不同的质和形显现出来。观神采，熠熠射人；观字形，奇奇惊人。这样的断语，有识之士是可以理解和赞同的。

此为长卷，竖式，写在有红丝栏的信纸上。每行八字左右，不出格。

近三百字的《梁父吟》，不掉不错，笔笔认真，功夫何其深，精力何其大，心底何其诚，逸兴何其壮。作为领袖，对中国书法艺术的崇敬之心如此虔诚，对追求书法艺术如此勤奋，怎么能不成为书法大师呢?!

此卷的字法和章法，别具一格。

长啸梁父吟，何时见阳春？君不见朝歌屠叟辞棘津，八十西来钓渭滨。宁羞白发照清水，逢时吐气思经纶。广张三千六百钓，风期暗与文王亲。大贤虎变愚不测，当年颇似寻常人。君不见高阳酒徒起草中，长揖山东隆准公。入门不拜逞雄辩，两女辍洗来趋风。东下齐城七十二，指挥楚汉如转（旋）蓬。狂客落魄尚如此，何况壮士当群雄。吾欲攀龙见明主，雷公砰訇震天鼓。帝旁投壶多玉女，三时大笑开电光，倏烁晦明起风雨。阊阖九门不可通，以额触关阍者怒。白日不照我精诚，杞国无事忧天倾。猰貐磨牙竞人肉，驺虞不折生草茎。手接飞猱搏彫虎，侧足焦原未言苦。智者可卷愚者豪，世人见我轻鸿毛。力排南山三壮士，齐相杀之费二桃。吴楚弄兵无剧孟，亚夫哈尔为徒劳。梁父吟，声正悲。张公两龙剑，神物合有时。风云感会起屠钓，大人峴屼当安之！

本来，李白的诗豪放不羁，用草书表现应为合适。但毛泽东却用这种特创的字体去表达，也是一种意境。

18. 手书李白《将进酒》

这卷《将进酒》草书，是毛泽东五十年代晚期的作品，是精彩的佳作。

"君不见黄河之水天上来，奔流到海不复回。"接连写了十七个草书，六处连绵字，可见胸有成竹，笔随人愿。

"君不见高堂明镜悲白发，朝如青丝暮成雪。"又接连写了几个可连但又未连的字，如"明镜"、"白发"等。

"人生得意须尽欢，莫使金尊空对月。"又用枯笔写了"人生得意"四字。"须尽"二字以拙味写出，与其他流美的字形相映成趣。

"天生我才必有用，千金散尽还复来。"用浓墨一笔写了十四字，使"复

来"二字成为渴笔。

"烹羊宰牛且为乐，但（会）须日（一）饮三百杯。岑夫子，丹丘生，将进酒，杯莫停。"像是进山看景一样，前面的是走进山门，现在是拾级而上，虽处处新奇，尚未到达佳境。

"与君歌一曲，请君为我侧耳听。"已到佳境，"侧耳听"三字，犹如好风扑怀，使人一震。

"钟鼓馔玉不足贵，但须（愿）长醉不愿醒。""长醉"二字，又似丽日行天，万物披光。

"古来圣贤皆寂莫（寞），唯有饮者留其名。陈王昔时宴平乐，斗酒十千姿（恣）欢乐（谑）。"这是跳动的山头，起伏的河流，尽收眼底，令人欣喜。

"主人何为言少钱，直（径）须估酒（沽取）对君酌。五花马，千金裘，呼儿将出换美酒，与你（尔）同销万古愁。"忽然，阵风袭来，强云吞日，大地变成了淡蓝色，又变成暗黄色，苍茫一片，天地不清。"与你同销万古愁"一笔带出，韵味顿增，最后连观景的人，也化进混沌之中去了。

多么美妙的意境，多么迷人的意象！

19. 手书李白《庐山谣寄卢侍御虚舟》

我本楚狂人，长（凤）歌笑孔丘。手持绿玉杖，朝辞黄鹤楼。五岳寻山不辞远，一生好入名山游。庐山秀出南斗旁，〔屏风九迭云锦张，〕影入（落）明湖青黛光。金阙前开二峰长，银河倒挂两（三）石梁。香炉瀑布遥相望，回岩（崖）杳嶂凌苍苍。翠影红霞映朝日，鸟飞不到吴天长。登高壮观天地间，大江茫茫去不还。黄云万里动风色，白波九道流雪山。好为庐山谣，兴因庐山发。闲窥石镜清我心，谢公行处苍苔没。早服还丹无世情，琴心三迭道初成。遥风仙人丝（彩）云里，手把芙蓉朝玉京。先期汗漫九垓上，愿随（接）卢敖朝（游）太清。

此卷书法，似为毛泽东1955年前后所作。使用的是中国人民革命军事委员会信笺，共三纸。冲破红丝栏，顶天接地书写。凭着他的记忆，濡墨挥毫，撇捺勾挑，笔笔送到。第一纸稍有拘谨。二三纸笔势渐纵。字虽小而势大，笔虽细而力强。似为枕腕而书。飞动的点画，表达了他的轻松愉快的心情，述说了他的"黄云万里动风色，白波九道流雪山"的胸怀。

20. 手书李白《庐山谣寄卢侍御虚舟》句

登高壮观天地间，大江茫茫去不还。黄云万里动风色，白波九道流雪山。

这卷手书，是毛泽东在 1961 年 9 月去庐山时，应庐山乡党委诸人的请求，挥笔书赠的。登庐山，望长江，感慨万千，自然联想到李白的名句，写下了这卷水墨淋漓的佳作。远望，如山层叠嶂；近看，如大江曲转。"动风色"三字写得山摇地动，一片激情。

21. 手书李白《梦游天姥吟留别》

此卷书法，似为毛泽东 1958 年前后所写。

毛泽东对中国古典诗词的研究，是人所共知的。总揽和别裁，恐怕是他的两个重要方法。在古典诗词中，《诗经》、《楚辞》的句子，常在论文、讲话中使用。而对唐代大诗人李白，似乎更有所偏爱。从手书古代诗词墨迹来看，李白的几首长诗，他都写了。

此卷长诗，是写在有红丝栏的信笺上的，顶格而书，无天无地，无左无右，豪气纵横，行草相间，用差别不大的线条，上接下连，左突右冲，洋洋洒洒，非常壮观。此卷不像前面提到的用楷书写的《梁父吟》，而是用行草写出。情随物异，笔随情发，难免掉字。但，此种现象，在书家身上历来如此，无伤大雅。

重要的是气贯始终，风格守中，自然就会神采射人。

海客谈瀛洲，烟涛微茫信难求。越人语天姆（姥），云霞明灭或可睹。天姆（姥）连天向天横，势拔五岳掩赤城。

开篇一气写到此，字势、笔法、情感逐渐放开。"势拔"二字，力鼎万钧。

天台四万八千里（丈），对此欲倒东南倾。我欲因之梦吴越，一夜飞渡镜〔湖〕月。

"欲倒东南倾"五字，如骤雨狂风，从天而降，一泻为快。"四万八千里"五字，如水影竹帘，摇曳生辉。

　　湖月照我影，送我至剡溪。谢公宿处今尚在，绿水荡漾青
（清）猿啼。脚着谢公屐，身登青云梯。半壁见海日，空中闻天鸡。

　　这一段，好像月夜乘舟，笛声迎风，好一派自然轻松之气，
"云梯"、"半壁"诸字，写得很精彩，正如唐诗中所说："藤悬查蹙生奇节，
划然放纵惊云涛。"

　　千岩万壑路不定，眠（迷）花敧（倚）石忽已暝。熊咆龙泉
（吟）殷〔岩泉〕，栗深林兮惊层巅。云青青兮〔欲雨〕，水淡淡兮
生烟。列缺霹雳，喷然中间（丘峦崩摧）。洞天石扉，喷（訇）然
中开。

　　这时，他书乘逸兴壮思飞，与诗里描绘的景象，融为一体了，有"千岩
万壑"，"列缺霹雳"，也有云青欲雨，水淡生烟。

　　青冥浩渺（荡）不见底，日月照耀金银台。云（霓）为衣兮风
为马，云之君兮纷纷而来下。虎鼓瑟兮鸾回车，仙之人兮列如麻。
忽魂悸以魄动，恍惊起而长嗟。离别（惟觉）时之枕席，失向来之
烟霞。

　　乘云驾雾，天上人间，思接千载，神通万里，幻觉环生，混混沌沌。身
在何处，不可知也。笔走宇外，意守方寸。

　　我生承化（世间行乐）亦如此，古来万事东流水。别君去时何
时还，且放白鹿青岩（崖）间，须行即骑访名山。安能摧眉折腰事
权贵，使我不得开心颜！

　　从天上下来，回到人间，又思脱俗，随时入山。笔锋逆入平出，千折万
回，最后的"安能摧眉折腰事权贵，使我不得开心颜"，写得潇洒傲世，使
人回肠荡气，神往不已。
　　此卷手迹，中锋力挺，结体灵动，错让有致，危而不倾，流而不滑，纵
而不狂，违而不犯，臻妙之至，无以复加。

22. 手书李白《送孟浩然之广陵》

　　故人西辞黄鹤楼，烟花三月下扬州，孤帆远引（影）碧空尽，惟见长江天际流。

　　此卷书法，似为毛泽东1958年以后作。

　　从章法上来看，这是一篇佳作。共用四行，而每行的字数是：5、6、9、8。可见字势在空间的跳跃屈伸，多么强烈。第一三行上重下轻，上大下小，第二行中间重、两头轻，第四行来个对称，上小下大，上轻下重，这是对整篇的关照和补救。惟觉不足的是，游丝过长，第一二行首字有触笔。

23. 手书李白《宣州谢朓楼饯别校书叔云》

　　此长卷的书风，又为一变。变紧结为宽松，变茂密为疏朗，变放纵为收敛，变峻拔为超逸。实为精当之作。

　　弃我去者，昨日之日不可留。乱我心者，今日之日多烦忧。长空（风）万里送秋雁，对此可以酣高楼。

　　写开始几字，尚属意连绵。但自"昨日之日"起，一字一结，意连笔不连；"乱我心者"等句，如果单独拿出，几不认为是毛泽东所书。出神入化，变化万端，令人陶醉。

　　蓬莱文章建安骨，中间小谢又清发。俱怀逸兴壮思飞，欲上青天揽（览）日月。

　　长空秋雁，高楼酣卧，以侧锋取势，极酣畅强劲。但，联想起小谢清发，逸兴思飞，又走笔如龙，以抒情怀。

　　抽刀断水水更流，举杯销愁愁更愁。人生在世不称意，明朝散发弄扁舟。

　　在这结尾，又回到一笔一势、一字一结的意念上去，使一个个字，意足神完，笔简韵长。"抽刀断水水更流，举杯销愁愁更愁"，更有一番迷人的魅力。"明朝散发弄扁舟"，流动着一种俊迈超逸的神采。

24. 手书李白《送储邕之武昌》前四句

黄鹤西楼月，长江万里情。春风三十度，空忆武昌城。

此卷书法为毛泽东 1951 年前后所作。竖式，三行，笔法似绵里裹铁，形象是风清月淡，飘飘欲仙。楼月照人，黄鹤远去，徘徊于万里长江之上，朦胧中显出人间城郭。仙景可想，实地难得。

25. 手书李白《登金陵凤凰台》

凤凰台上凤凰游，凤去台空江自流。吴宫花草埋幽径。晋代衣冠成古邱。三山半落青天外，二水中分白鹭洲。总为浮云能蔽日，长安不见使人愁。

此卷书法似与上条同时。

此卷书法，在章法处理上是很别致的。第一行字大径寸，所占空间广宽。第二行字小一半，但笔力不减，在空间上与第一行拉大距离。第三行与第二行紧靠，第三行又推开第四行，增大距离。第五六行，笔法放纵，行距相当。这样的变化，给人一种运动感，启示着自然万物和人类生命的本质力量，就是运动，就是变化，就是变革，就是演进。在这里，意象的感情传递和形象的理性赏析，是完全融合在一起了。

三个"凤"字，个个不同，以及两个"凰"字，都在第一行里出现，犹如大鹏搏风，鹍鹏展翅，在有限的空间里，有五个翼大如天的大鸟在飞舞，这小小的地球，难以承受。从高空俯视，千山万壑，都成了土丸，江河湖海，都成了水珠。第二行和第三行，好像叠起的横断山脉，是那样的拥挤，又是那样的险要。"幽径"、"晋代衣冠成古邱"的斜体结构，也给人一种壁立千仞之感。不过，世界并不是处处如此。还有另一番天地，以流畅的笔法，散落的结体，书写了"三山半落青山外，二水中分白鹭洲。"啊，令人陶醉的一片朗日绿洲！最后，以轻快的笔法，放大字体，写出了"总为浮云能蔽日，长安不见使人愁"，与第一行，遥遥相对，对称而和谐，成为一篇佳作。诗的结尾，给人留下的是愁肠未伸，而书法给人的意象，却是一种好风入怀似的明快。

26. 手书李白《下江陵》

朝辞白帝彩云间，千里江陵一日还。两岸猿声啼不住，轻舟已过万重山。

此卷书作，似为毛泽东 1960 年前后所作。万物入怀，大气外拓，断崖千仞，飞流万丈，云烟苍茫，游丝屈金。

奇景的章法布白，可给独具法眼的人以很多启迪。书法是一种变化了的点画线条的形式美。孟浪一些，或说得时髦一些，以现代的审美意识来审视书法，可以正看，可以倒看，可以斜看，可以横看，不同的视角，可以产生不同的视角效果，带来不同的美感。数学上的排列组合，带来了数学的生机。而书法上的排列组合，则可以为书法艺术带来巨大的激情。

基于这种审美意识的审美方法，来审视这卷书作，就别有情趣。

这卷书作，分行轴线强烈摆动，以致造成视觉上的无行无序的感觉。如果将"辞"、"彩"组合在一起，似为一对狂舞的情人；"白"、"云"组合，像巨风掠空；"两"、"岸"组合，像优伶角力……千变万化，不可思议，美不胜收。

这是一种审美方法，这也必将是一种创作方法。

27. 手书李白《越中怀古》

越王勾践破吴归，战士还家尽锦衣。宫女如花满春殿，只今惟有鹧鸪啼（飞）。

这卷手书，似为毛泽东 1955 年前后所写。那个时间，正是他的书风由成熟转入深化的中期阶段。成熟的书风，形成于 1938 年至 1949 年的十一、二年的时间里，代表之作，是其《沁园春·雪》和《致柳亚子先生的信》。而从 1950 年起，其书风走入深化期，逐渐改变了左伸右缩、峻拔一角的习惯，由阳气过盛，走向负阴抱阳，转折处变钝变圆，左偏旁收缩，右结构向下深沉。基本使用中锋，使笔法方圆兼备，方圆转化。在骨力劲健处，加以柔丽圆润，外柔内刚。

此卷手书，就具有这样的风格特色："越王勾践破吴归"，清秀劲健；"战士还家尽锦衣"，飘逸流动；"宫女如花满春殿，只今惟有鹧鸪啼"，开放大度。

28. 手书李白《夜泊牛渚怀古》

牛渚西江夜，青天无片云。登舟望秋月，空忆谢将军。予亦能高咏，斯人不可闻。明朝挂帆席（去），枫叶落纷纷。

此卷书法似为毛泽东 1952 年前后所作。这卷手书，看似平常，但仔细

品味，有一种祥云初驾、飘摇天外的气势。笔法跳动潇洒。在章法、结体上，似有明人气息。"空忆"、"高咏"、"明朝"诸字，更为飘动。

29. 手书李白《忆秦娥》

　　萧声咽，秦娥梦断秦楼月。秦楼月，年年柳色，霸陵伤别。

　　乐游原上清秋节，咸阳古道音〔尘〕绝。音尘绝，西风残照，汉家陵阙。

　　此卷书作，似为毛泽东 1960 年前后所写。他的书法，经过 1950 年至 1960 年的十年的深化期，基本的格调（如豪放雄健、灵动超逸等）未变，而具体的笔法、结字、布白等则发生了质的变化。在笔法上，先是方笔为主，后为方笔圆笔兼有，最后则以圆笔为主，而方笔辅之。在结字上变峻斜字形、左伸右缩，为平正字形、左缩右伸。在布白上变密不透风、行距太小，为疏可跑马、行距加大。

　　这幅书作，正是已经变化了的风格。

　　提起《忆秦娥》，从书法上说，就会使人立即想起毛泽东的书法名篇《忆秦娥·娄山关》。那种苍苍茫茫、豪气倾海的气势，在这卷书作中，也可以领略几分。尤其是"秦楼月，年年柳色"、"清秋节，咸阳古道音尘绝"、"西风残照，汉家陵阙"等字，最为传神。

30. 手书崔颢《黄鹤楼》

　　昔人已乘黄鹤去，此地空余黄鹤楼。黄鹤一去不复返，白云千载空悠悠。晴川历历汉阳树，芳草萋萋鹦鹉州（洲）。日暮乡关何处是，烟波江上使人愁。

　　书法讲究墨色的变化，始自明朝。书画大家董其昌，就是个能手。他的书法墨色发淡，使人一看便知笔锋的铺毫情况，非有极深厚的功底，不敢作淡墨书法。然而，这个称雄当朝的书法家，其书格调，始终平平，未脱俗家气。

　　此卷书迹，似为毛泽东 1960 年前后所写，是淡墨的成功之作。淡墨的书写，要求用笔迅速，下笔准确。上卷书法，除第一个字"昔"有点墨洴笔外之外，整幅字，看起来如蛟龙出水，鱼过瀑流，既生动活泼，又沉着痛快。

　　使用淡墨而出现游丝的牵连，更显得老辣；三个"黄鹤"，各具姿态，

若飞若翔，若行若藏。"日暮乡关何处是，烟波江上使人愁"，最为得笔得意。

31. 手书杜甫《茅屋为秋风所破歌》句

安得广厦千万间，大庇天下寒士皆（俱）欢颜。

这是一个短篇，共十六个字，却分为四行书写：每行字数是4、6、5、1，可见章法、字法变化之奇。"安得广厦"四字，浓墨疾书，一个"厦"字又高又大。"千万间，大庇天下"这几个字，以枯笔侧锋一字一顿，苍老结实。简单的一个"大"字，横画、撇、捺，每自施笔，沉着得使人回味无穷。"欢颜"二字，放纵飘动，以作为全篇之结。整个看去，笔画的准确灵活，章法的疏密相间，意味无穷。

此卷书法，似为毛泽东1960年前后所书。

32. 手书杜甫《登高》

风急天高猿啸哀，渚清沙白鸟飞回。无边落木萧萧下，不尽长江滚滚来，万里悲秋常作客，百年多病独登台。艰难苦恨繁霜鬓，淹（潦）倒新停浊酒杯。

此卷书法似为毛泽东1958年前后所作。

此卷书迹，是瘦笔草书，有意这样写的，也许可能是一种实验性的。

总的印象，恰如碧海鸥飞，长空掠影。

中国书法是由两种颜色之王——黑白组成的。在一定意义上讲，中国书法是一种黑白空间的视角艺术。落墨于黑，着眼于白，计白当黑，是中国书法艺术的表现手法。黑是一种美，白也是一种美。黑和白同构于一个空间，采取不同的组合，就会产生不同的意象。白色增多，就给人一种空旷、博大、深远、迷离的内涵，使人产生各种意象。

此卷书法，以盘铁屈金的瘦笔落墨，在广阔的背景上，留下了丝丝笔迹。这时，这种细细的笔迹，像宇宙中的黑洞一样，具有一种强大的吸力，而且离我们越来越远。而这背景上留下的大片白色，像是强烈的光，具有一种张力，而且离我们越来越近。这种吸力与张力、黑去白来的视觉效果，给人一种飘渺浩荡、气吐海纳的艺术感染力，从中得到审美的愉悦。

假如说，白色太强、太大，会使黑色受挤压埋没，这时，这会使人感到白强黑弱。此卷书迹的不足处也正在这里。

33. 手书杜甫《秋兴八首》其二中的前四句和其一中的后四句

　　夔府孤城落日斜，每倚北斗望京华。听猿实下三声泪，奉使虚随八月槎。

　　丛菊两开他日泪，孤舟一系故园心。寒衣处处催刀尺，白帝城高急暮砧。

　　此卷书法，似为毛泽东 1957 年后所书。

　　草书，竖式，字势开张，画笔的质感很强。

　　"夔府"二字开篇，犹如疾风劲草。"每倚北斗"，左曲右挑，内含峻骨。"听猿"、"八月"、"故园"等字，组合奇妙，高韵感人。

　　总的感觉是一幅云帆沧海、天风海涛的图画。

34. 手书杜甫《江南逢李龟年》

　　岐王宅里寻常见，崔九堂前几度闻。正是江南好风景，落花时节又逢君。

　　此卷手书，似为毛泽东 1955 年前后所写。

　　仔细玩味，妙在飘逸。

　　书法有藏锋与露锋之别，藏锋表现厚重，露锋表现飘动。此卷书法，以露锋为主，而字势中宫紧收，横、撇、捺等，稍开张，运动感、向上感、轻松感比较强，所以给人一种飘逸的印象。此卷章法有上浮之感，不够稳定。

　　如果深究，如"宅里寻常见，崔九堂前几度闻。正是江南"等字，似有唐代诗人兼书法家贺知章的笔法。贺知章的书法精熟，草书尤妙。

35. 手书杜甫《登岳阳楼》

　　昔闻洞庭水，今上岳阳楼。吴楚东南坼，乾坤日夜浮。亲朋无一字，老去（病）有孤舟。戎马关山北，凭轩涕泗流。

　　此卷手书，似为毛泽东 1960 年前后所写。

　　1958 年 11 月以后，根据毛泽东给秘书田家英的信而断，从 1959 年开始，他于书法中专心研究草书。当然在草书中首推的，当是唐代的草圣——张旭。张旭的大草，以传世的《古诗四帖》为代表。就笔法而论，是以中锋

为体，侧笔取势，气象磅礴。

这卷手书的笔法，也正是以中锋为体，侧锋取势，豪气流天。各行比较起来，此卷书法采取了"上分下混"的章法，给人一种运动中的稳定感。这种章法的形成，除与毛泽东个人的气质、学养、胸怀等主观因素有直接关系外，与社会进入现代文明，节奏加快，生产密集，时间相对缩短，空间相对缩小，有很大的关系。因为审美意识和审美方法，终究是时代的产物。

因此，毛泽东开创的这样紧结密集、上分下混（或曰"有分有混"）的章法，将是书法创作的一种不可少的形式。

此卷中的"岳阳楼"、"吴楚"、"坼"、"乾坤"、"浮"等字，最为得意得法。

36. 手书岑参《奉和杜相公发益州》句

朝登剑阁云随马，夜渡巴江雨洗兵。

此卷书法似为毛泽东五十年代中期的作品。

这两句诗，是很雄壮的诗句。

书法也是云随马走、雨洗兵行的气象。天上与地上的物象，统在笔墨之中，统在点画之内。"云随"、"夜渡"、"雨洗"六字，笔致最佳。

37. 手书戴叔伦《转应词》

边草，边草，边草尽来兵老。山南山北雪晴，千里万里月明。
明月，明月，胡笳一声愁绝。

此卷手迹，似为毛泽东 1955 年前后所写。

从事书法的人，都知道，在书写中，不怕字多，只怕字重。重字，在书法创作中，会产生一个心理障碍。在字形的处理上，容易雷同。因此，一般避免书写重字过多的诗文。

但是，毛泽东的上卷手迹，专写重字。这首《转应词》共三十二字，按单字算只有二十二个，重文却有八个。很不好写。而这一篇处理得却是独出心裁。第一行写了六个字，其实就是两个字——"边草"，"边"字拉长，"草"字变小变简。"千里万里"字势缩小，不让"万"扩大。然后，放胆写"月明"和"明月"。"明"和"月"都有"月"字，采用了一草一真的写法。所以，总的看很流畅和谐。

38. 手书李益《夜上受降城闻笛》

　　回乐峰前沙似雪，受降城下月如霜。不知何处吹芦管，一夜征
人尽望乡。

　　此卷手书，似为毛泽东1960年以后所写。

　　唐人形容怀素的草书，有诗云："寒猿饮水撼古藤，壮士拔山伸劲铁"，"临江不羡飞帆势，下笔长为骤雨声。"用这些形象的比喻，来形容毛泽东的草书，实不为过。

　　此卷书迹，正是如此。"回乐峰前沙似雪"，一个"峰"字，写尽拔地而起、重峦叠嶂、峭壁断崖、横空出世的形势。真是一个奇特的结构，不知他在当时以何种心情挥笔写下的。"受降城下"四字，写尽月色朦胧，灯光闪烁，旌旗暗卷，冷气天降的形势。"不知何处吹芦管"中的"吹"字也是一个妙构，只见一个人鼓腮而吹，身随声动，声含伤感，幽鸣传远，征人延胫的意境。"一夜征人尽望乡"，这是诗眼，也是书眼。"一夜征人"四字不激不厉，与首行的"回乐峰"三字相对成趣。

　　此卷确是毛泽东书法中的精品，可以说是字字珠玑，行行生辉。

39. 手书司空曙《喜外弟卢纶访宿》前四句

　　静夜四无邻，荒居旧业贫。雨中黄叶树，灯下白头人。

　　此卷书法，似为毛泽东1955年前后所写。

　　二十个字，写得开张四射，直可比作大树临风，劲枝摇曳。不过，虽是一片动态，可贵的是动中有静，动静相生。"静夜四无邻"，诗静书不静，景静情不静。"荒居旧业贫"中的"贫"字就十分文静，"雨中黄叶树"是动，"灯下白头人"是静。这时，诗文和书法又谐和了。

40. 手书李涉《宿武关》

　　远别秦城万里游，乱云高下入商州。关门不锁寒溪水，一夜潺湲送客愁。

　　又是一幅淡墨书卷。

　　此卷书迹。似为毛泽东1955年前后所写，气象不凡，有关山万里、云烟千秋的感觉。"万里游"三字的构造，如伟船巨帆，"万里"字细瘦，"游"

字体宽，且成三点支撑。"乱云高下"，如云卷山麓，晦暝不开。"一夜潺潺"，像百丈瀑布，声闻十里。"关门不锁"四字，如山头林立，似惊雷滚山。各有所像，妙趣横生。

41. 手书韩愈《次潼关先寄张十二阁老》

> 荆山已去华山来，日照潼关四扇开，刺史莫辞迎候远，相公新破蔡州回。

此卷书迹，似为毛泽东1954年前后所写。

此卷写得格外清新。大气磅礴、雄健超逸，是指毛泽东的整个书风而言，指他的书法本质表象而言，并不是每幅书作，都是如此。在毛泽东传世的几百件书迹中，不乏清新爽朗、秀丽俊俏的作品，这幅书作就是一件这样的作品，可用"三秋月照丹凤楼，二月花开上林树"来比喻。"荆山已去华山来"中的"荆"字写得很壮观，尤其右边竖刀，写得力鼎千斤。而其他的字，就如柳枝新月了。"相公新破蔡州回"，具有唐宋人气息，平稳遒丽。末尾一字"回"，未提到行头去写，而是放在"蔡"旁并列，也是一种有视觉兴味的处理。

42. 手书白居易《琵琶行》

此幅长卷，是毛泽东传世的最长的一幅了，点画认真，随心而动，诗与书结合在一起，书法随着诗意的起伏而起伏。六百字，是个不小的篇幅，他都沉心静气地写了出来，而笔随情动，传达了诗人的感情和书家的感情。

让我们随着这幅长卷，且走且看吧。

"浔阳江头夜送客，枫叶荻花秋瑟瑟。"此卷是写在大十六开的红丝栏的信纸上的。一开始就顶天立地写了第一行。第"一字为一篇之规"，至关重要，"浔"字草法起头，这第一个字已为全篇定了调子：草书。

"主人下马客在船，有（举）酒欲饮无管弦。醉不成欢惨将别，别时茫茫江浸月。"书法的感情，开始进入诗文的感情。其中"酒"字的三点水与"酉"，相距甚远，似有疾走回望之态。

"忽闻水上弦歌（琵琶）声，主人忘归客不发。""发"字写得如美女插花，动态感人。

"寻声暗问弹者谁，琵琶声停欲语迟。"这时的书法如月色朦胧，琵琶声碎。

"移舟（船）相近邀相见，添酒回灯重开宴。千呼万唤始出来，犹抱琵琶半遮面。"这里的书情传达得很好。"添酒回灯"写出了欣喜之态，"灯"

字的跳宕，似乎见到了明灯一盏。而"千呼万唤"四字又写得暗淡无光，不肯出来，本身收缩得很小。"犹抱琵琶半遮面"，写得"琵琶"有遮羞之势。

〔转轴拨弦三两声，未成曲调先有情。弦弦掩抑声声思，似诉平生不得志。低眉信手续续弹，说尽心中无限事。——著者补注：不知什么原因，此处掉了四十二字〕

"轻拢漫捻抹复挑，初为霓裳后六幺。大弦嘈嘈如急雨。小弦切切如私语。嘈嘈切切错杂弹，大珠小珠落玉盘。间关莺语花底滑，幽咽流泉水下滩。水泉冷涩弦凝绝，凝绝不通声渐歇。"这一段在书法形象上，竖行的轴线摇动，笔画较前跳宕。"小"字的中间一画，奇粗，两点如山，隔河相望。"霓裳"二字，上下相称，举步欲舞。"绝"字如壁削山开，裂然有声。上窄下宽的结构，一是显得下部的稳定，一是显得上部的活泼。仔细分析这时的字，并不是顾长了，而是展宽了，这样就增加了字的弹性，减少了上下的拉力。

"别有幽愁暗恨生，此时无声胜有声。"这是千古妙句。不仅音乐如此，书画也同样如此。"无笔画处皆成妙境"，书法的黑白对比强烈，无白也无黑，一味的墨，也没有美。"此时无声胜有声"七字，着墨不过，笔法轻轻跳过，"声"字写得悠扬飞动，似传递着那"幽愁暗恨"。

"银瓶破裂（乍破）水浆迸，铁骑突出刀枪鸣。"书法清脆有声，"银瓶"似触地而破，碎片四飞。"铁骑"似旌旗招摇，大地震动。

"曲终收拨当心画，四弦一声如裂帛。""拨当"二字写得特别奔放，"裂帛"二字又写得瘦长，离心力与向心力在变形中，显得格外紧张。

"东船西舫悄无言，惟见江心秋月白。沉吟放拨插弦中，整顿衣裳起敛容。"这几句写得沉稳消静，一笔一画，不连不带，进入了曲终夜静，琴弦驻声，江月拭泪，波浪不惊的暂时的感情低潮之中。"江"字的三点水重若崩云，调整了这时沉稳的笔画。

"自言本是京城女，家在虾蟆陵下住。十三学得琵琶成，名属教坊第一部。曲罢曾教善才服，装成每被秋娘妒。"这段书法稍活跃。"虾蟆"是不常用的字，而二字相连，似在同行。"名属教坊第一部"七字，曲线调动，顿生异想。

"五陵年少争缠头，一曲红绡不知数。钿头银篦击节碎，血风（色）罗裙翻酒污。今年欢笑复明年，秋月春风等闲度。"这一段出现了大起大落的笔法，"缠头"、"一曲红绡"、"欢笑"、"春风"等字，纵横摇曳，好像天风

乍起，已觉波浪。

> 弟走从军阿姨死，暮去朝来颜色故。门前冷落车马稀，老大嫁
> 作商人妇。商人重利轻〔别〕离，前日（月）浮梁买茶去。去来江
> 口守空船，绕船明月江水寒。夜深忽梦少年事，梦啼妆泪红阑干。

这段就书法而言，是个小高潮。笔法大张，情怀驰骋。"弟走从军阿姨死"，似有无限同情。"暮去朝来颜色故"的"颜色故"达到一个高峰，崩云卷浪，似有无限不平。而"夜深忽梦少年事，梦啼妆泪红阑干"又将书法的情绪，转入一个低谷。字画清秀，自可忆昔。

"我闻琵琶已叹息，又闻此语重唧唧。同是天涯沦落人，相逢何必曾相识。"经过中间一个小低谷，书法情绪回升了一个新高度，琵琶之声已使诗人惊奇不已，自说身世更令诗人同情。这种诗中感情的变化，不能不影响到书家的心理。

中国书法的载体是中国的汉字，而这汉字不是随意地抽样拼凑，而是非常讲究的文章和诗词歌赋。这种书法的载体——它是音、形、义的统一体，不能不满载着人的情感。正因为有了情感，才有审美意识，才有美感，才去探求美、表达美。说书法不受文字字形和文字字义的制约和负载，纯以线条的变化，来说明书法的属性，可能只是一种臆语吧。

基于此，我们才能看到书者的感情，在很大成分上是因为文字而生发的。此卷手书，也正是如此。

虽然，这卷手书，是以一种小夜曲的形式，给人慢慢述说和传递一种古老的感情。但，从点画的组合和跳宕中，总能感觉到笔中之情。

诗歌是感人的。书家可以斟酌这种感情，但书家不一定有那样的感情。所以，毛泽东手书的古代诗词，以他卓越的才识，去理解诗中之情之意，那是简单的。但，那种感情，并非一定引起他的共鸣。他的书法包含着诗文情意，但更蕴藏着和生发着他的美感，以及对这种美感表达的特殊方法。

此卷书法，写到此，书意大发，"同是天涯沦落人，相逢何必曾相识"，墨从天降，犹如大风横树。

> 自（我）从去年离京城（辞帝京），谪居卧病浔阳城。浔阳地
> 僻无音乐，终岁不闻丝竹声。住近盆（溢）城地低湿，黄芦苦竹绕
> 宅生。其间旦暮闻何物，杜鹃啼血猿哀鸣。春江花朝秋月夜，往往
> 取酒还独倾。岂无山歌与村笛。呕（呕）哑嘲（嘲）哳难为听。

这一段书法情绪，又陷入了沉思，随着诗人的思绪，来遣笔落墨。"谪居病卧"、"无音乐"、"黄芦苦竹"、"杜鹃啼血"、"春江花朝"、"猿哀鸣"等字，也都写得平中见奇，自有风姿。

今夜闻君琵琶语，如听仙乐耳渐（暂）明。不（莫）辞更坐弹一曲，为君翻作琵琶行。感我此言良久立，却坐促弦弦转急。凄凄不似向前声，满座重闻咸（皆）掩泣。座中泣下谁更（最）多，江州司马青衫湿。

此段的写意情绪的发挥在前四句，"琵琶语"、"耳渐明"、"翻作琵琶行"，字势俊洒，随笔赋形，也可能是一种理性的关照。最后时刻，书意把人又带入了一个小低谷，让人去盘回品味。

此卷书法似为毛泽东1955年前的作品。写在中国人民革命军事委员会信笺上，每张大约七行，共用八纸。这种带有红丝栏的信笺，只有那时才有。

43. 手书白居易《寄殷协律》

五岁优游同过日，一朝消散似浮云。琴诗酒伴皆抛我，雪月花时最忆君。几度听鸡歌白日，亦曾骑马咏红裙。吴娘暮雨萧萧曲，自别苏州更不闻。

此卷手迹，似为毛泽东1955年以前所写。跳宕性情，柳暗花明。章法气韵均佳。"五岁优游"，首字有力有韵，"抛"字动感特别，似急旋掷球，力在形外。后三行，露锋较多，显得飘游浮动。

44. 手书白居易《长恨歌》片断（图142-1-10）

汉皇重色思倾国，御宇多年求不得。杨家有女初长成，养在深闺人未识，天生丽质难自弃，一朝选在君王侧。回头一笑百媚生，六宫粉黛无颜色。春寒赐浴华清池，温泉水滑洗凝脂。侍儿扶起娇无力，始是新承恩泽时。云鬓花颜金步摇，芙蓉帐暖度春宵。春宵苦短日高起，从此君王不早朝。承欢侍宴无闲暇，春从春游夜专夜。后宫佳丽三千人，三千宠爱在一身。金屋妆成娇侍夜，玉楼宴罢醉和春。姊妹弟兄皆列土，可怜光彩生门户。遂令天下父母心，不重生男重生女。骊宫高处入青云，仙乐风飘处处闻。缓歌慢舞凝丝

竹，尽日君王看不足。渔阳鼙鼓动地来，惊破霓裳羽衣曲。

此卷书法至此为止，未完全诗，似为毛泽东1960年前后所作。据诗人臧克家介绍：毛泽东此手卷，原藏中央档案馆。陕西周至县文管所整修仙游寺，为充实仙游寺藏品，多所周折，在六十年代请毛泽东秘书田家英从档案馆提出转交他们。据载：陕西省周至县的仙游寺创建于隋代，唐宋以来，著名文豪诗人到此览胜，落墨刻石，以垂永久。仙游寺距马嵬坡仅六十里。杨贵妃丧生六十年后，王质夫、陈鸿、白居易曾去游览凭吊过。归来后，王、陈劝白居易写首诗以咏这个人间尤物的悲惨下场。于是文学史上赫赫有名的诗篇——《长恨歌》，就在这仙游寺里产生了。它不但为历代读者所喜爱、传诵，作者本人也很自赏。白居易曾高吟："一曲长恨有风情，十首秦吟近正声。"

毛泽东一定很欣赏这首"有风情"的佳作。所以在闲暇时，信手书写了它。此卷字行疏朗，笔如流云，画如春风，大有"骊宫高处入青云，仙乐风飘处处闻"的韵致和意象。也许听到了"渔阳鼙鼓动地来"，不忍看到"宛转蛾眉马前死"的惨景，所以书此戛然而止。

45. 手书刘禹锡《始闻秋风》

昔看黄菊与君别，今听玄蝉我独（却）回。五夜飕飗枕前觉，百（一）年形状镜中来。马思边草拳毛动，雕盼青云倦眼开。天地肃清堪四望，为君扶病独登（上高）台。

此卷手书，似为毛泽东1955年前所写。
总的印象：宽袍大袖，行劲坐稳。
书悟渐深，信意运笔，不觉其精微，方是精微处。此卷书写平稳中见奇崛，游动中见沉雄。"今听玄蝉我独回"，"马思边草拳毛动"，"为君扶病独登台"，最能体味不觉精微而精微的神态。

46. 手书刘禹锡《酬乐天扬州初逢席上见赠》

巴山楚水凄凉地，二十二年弃置身。怀旧空吟闻笛赋，到乡翻似烂柯人，沉舟侧畔千帆过，病树前头万木春。今日听君歌一曲。惭（暂）凭杯酒长精神。

此卷书迹，似为毛泽东1954年前后所写。看了这卷书法，似将人带进

了巴楚（今四川、湖南一带）山水，只见丛林高低，不见山头大小；又见一片阴凉，光影摇曳。前两行，笔毫披山，力透纸背。后几行，笔锋掠水，上下翻飞。明代书法家董其昌说："古人神气淋漓翰墨间，妙处在随意所如，自成体势。故为作者，字如算子，便不是书。"此卷，"妙处在随意所如，自成体势"。

47. 手书刘禹锡《玄都观桃花》

紫陌红尘拂面来，无人不道看花回。玄都观里桃千树，尽是刘郎去后栽。

此卷手书，似为毛泽东1955年以后所写。

字势横竖相长，行间带草，遒劲俊美。宋代书家姜夔说："迟以取妍，速以取劲，先必能速，然后为迟。若素不能速而专事迟，则无神气；若专事速，又多失势。"（《续书谱·迟速》）此卷，既有神采，又得布势，原因很多，其中能迟速相合，至为重要。

48. 手书刘禹锡《再游玄都观》

百亩庭中尽（半）是苔，桃花开（净）尽菜花开。种桃道士归何处？前度刘郎今又来。

此卷手书，似为毛泽东1955年以后所写。

他对书法的研究很深，对笔法掌握得很熟，粗如华山，细如兰草，飘如彩练，涩如枯藤，急如旋风，迟似抽丝。此卷是他的一个新的追求，新的表现方法。四行行草书，就像"桃花开尽菜花开"，一片花海，满纸生香。

49. 手书刘禹锡《听旧宫人穆氏唱歌》

曾随织女渡天河，学（记）得云间第一歌。莫（休）唱开（贞）元供奉曲，当时朝士已无多。

此卷手书，似为毛泽东1960年前后所写。

看此卷草书，足见他对怀素草书的领悟和掌握之深。神韵既得，外加己意。笔势、笔意酷似《自叙帖》。怀素是酒肉不拒的和尚，放荡不羁，酒酣而书，满纸龙蛇，以"狂僧"名世，为我国书法史上的奇人奇书。他的书法，以"狂"取神，为历来书家所崇敬。自唐以后的写意书家，没有不学他

的，但真正掌握其神韵的，仅一二人而已。自清以降，三四百年间，尚未敢于攻书狂草者。当代大家沈尹默、郭沫若、沙孟海、林散之等，均不入"狂"。这个任务，历史地落在了气吞日月的毛泽东的身上。多少年来，他向往、他追求，终于在1960年以后，进入了"狂草"的宫殿，留下了精品佳作，足可与怀素比肩。

50. 手书刘禹锡《和令狐相公别牡丹》

　　平章宅里一栏花，临到开时不在家。莫道两京非远别，春明门外即天涯。

　　此卷书作，似为毛泽东1960年前后所写。

　　共四行，第一行起笔稍有所束，后三行无拘无束，骏马入阵，驰骋扬鬃。尤其后两行，字字奔腾，"门外即天涯"，真是神骥千里，已往返天涯了。

51. 手书贾岛《忆江上吴处士》句（图143）

　　秋风吹渭水，落叶满长安。

　　此卷书法，似为毛泽东1964年以后所写。

　　十字行草，老辣苍劲。他的书法，经过1950年至1960年的深化升华期，更为成熟了。清代隶书大家尹秉绶说得好："诗到老年唯有辣，书如佳酒不宜甜。"毛泽东到1961年以后，又是于草书几进几出，更为升华了，苍老雄健，真气内充。达到了"凌云健笔任纵横"的自由王国。

　　看这十个字，无论是横、竖、撇、捺，还是连带转折，都是一波三折，疾笔涩行。正可谓"天机泼出一池水，点滴皆成屋漏痕"。

　　这短短的十个字，是他行书的精品，可以为他的行书作总结了。

52. 手书崔护《题都城南庄》

　　去年今日此门中，人面桃花相映红。人面不知何处去，桃花依旧笑东风。

　　此卷书法，似为毛泽东1958年前后所写。

　　首二行，以圆笔写出，屈铁弯金，意连笔不连，自成异状。后二行以侧锋写出，峭壁削崖，骨峻风生，雄气内含。

53.手书杜牧《题项羽庙》

　　胜负兵家事有之，包羞忍辱是男儿。江东弟子多材俊，卷土重来未可知。

　　杜牧之题项羽庙诗一首录赠杜冰坡先生

<div style="text-align:right">

毛泽东
三十八年二月廿二日

</div>

　　此卷书法，大约是毛泽东面世书作中最早手书古代诗词的珍品。1938年2月22日书赠党外人士杜冰坡先生。"杜牧之"即"杜牧"。现藏画家尹瘦石先生处。书法为行书。横幅，属于毛泽东书法探索时期的作品。疏朗明快，流畅自由。硝烟之中，有此赠品，足可宝之。

54.手书杜牧《过华清宫》

　　长安回望绣成堆，宫殿（山顶）千门次第开。一骑红尘妃子笑，无人知是荔枝来。

　　此卷书法，似为毛泽东1953年前后所写。
　　杜牧的这首诗，是个讽刺诗。为了妃子能吃上新鲜的荔枝，皇帝不惜舍尽人力，从万里之遥，飞马传递。像这样的诗句，配以轻笔淡墨，最为适宜。这卷书法，也正是采用了这种表现方法。
　　四行行草，可用"一骑红尘"来比喻。这"一骑红尘"，穿过如花的长安大街，进入道道宫门。风掣雷电，十万火急。

55.手书杜牧《清明》

　　清明时节雨纷纷，路上行人欲断魂。借问酒家何处有？牧童遥指杏花村。

　　此卷手书，似为毛泽东1958年前后所写。
　　草书四行。"雨纷纷"、"欲断魂"、"何处有"、"杏花村"等字形，好像是阳春三月，风雨迷漫，山影恍惚，溪桥如断，桃花飘落，炊烟已散。这种迷茫的意象，跃然纸上。
　　看来，写什么内容的诗文，用什么样的笔法，这应是书法家的基本修

养。如果，用非常飞动活泼的笔法，来书写这种苍凉味道的诗词，在感情的统一和发挥上，必然陷入悖逆之道，使创作者与欣赏者发生隔膜。

56. 手书杜牧《寄扬州韩绰判官》

青山隐隐山迢迢，秋尽江南草未凋。二十四桥明月夜，玉人何处教吹箫。

此卷书法，似为毛泽东 1958 年以后所写。

诗和书法给人的意境，都是个迷人的月夜。"二十四桥"四字犹如座座桥梁，"明月夜"三个字很明亮。运笔爽逸，一笔写下，侧锋为之，如断崖横空。而"玉人何处教吹箫"，箫声已断，玉人何在？在迷蒙之中，只看到了躲在暗处的秋山，和那来自远方的秋水。"江南"二字用枯笔，可以想见秋尽草凋的情景。

57. 手书杜牧《赤壁》

折戟沉沙铁未销，自将磨洗认前朝。东风不与周郎便，铜雀春深锁二乔。

此卷书法，似为毛泽东 1958 年以后所写。

从书迹来看，1958 年以后，他进入草书世界，忽儿用硬毫，忽儿用软毫。在硬纸（如信笺等）上多使用硬毫；在宣纸上，多使用软毫。硬毫以连骨力，软毫以取苍老。

此卷书法（连同上一卷），使用的是软毫，但还不是长毫。既藏骨力，又含苍老。

印象是：江水荡漾，白帆片片；岸立千尺，长虹如线。

58. 手书杜牧《泊秦淮》

烟笼寒水月笼沙，夜泊秦淮近酒家。商女不知亡国恨，隔江犹唱后庭花。

此卷书法，似为毛泽东 1958 年以后所写。

看这幅书法，给人一种桃花流水，飘飘泊泊的意象。"烟笼"二字，似有笼罩天地的气势。接下来便是溪桥人家，近水而居，淡月传声，田园牧歌。但，整体又是春水东流，不激不厉，那山影、那月色、那桃花，都逐波

而动。

此卷书法的柔情蜜意，是别具一格的。

59. 手书杜牧《赠别》

娉娉袅袅十三余，豆蔻梢头二月初。春风十里扬州路，卷上珠帘总不如。

此卷书法，似为毛泽东1955年以前所写。

行书四行，如树引强风，花受甘霖。"娉袅"二字跨度很宽，表现了强大的弹性力量。"豆蔻梢头"长度很长，表现了拉力与张力的对峙，"春风十里"、"卷上珠帘"等字，显得柔媚可掬。

60. 手书杜牧《遣怀》

落魄江湖载酒行，楚腰纤细掌中轻。十年一觉扬州梦，赢得青楼薄幸名。

此卷书法，似为毛泽东1958年前后所写。

草书五行。与诗文的轻盈相适应，书法也是轻舟过山的姿态，"江湖载酒"四字，写得大气凛然，像一阵巨风而过。到了"十年一觉"，犹如大风过后，忽见好月，给人一种清新愉快的感觉。整个书法力度很强，又轻松欢快，但绝不是"楚腰纤细掌中轻"的文弱之气。

61. 手书杜牧《山行》

远上寒山石径斜，白云深（生）处有人家。停车坐爱枫林晚，霜叶红于二月花。

此卷与上一卷笔法大致相同。不过，在感情上不像上卷有压抑感。这卷手书的感情，完全陶醉在大自然的风光里。

黄点绿山，光披红叶。总的印象是欢愉、明亮的。

笔法的跌宕，表达了喜悦之情。"霜叶红于二月花"七字，更有一种"不似春光。胜过春光，寥廓江天万里霜"的秋天之美。书法的墨，是黑色的，但却表现了白的美，难道不是这秋霜之美的反映吗？

62. 手书杜牧《边上闻笳》

何处吹笳薄暮天，塞垣高鸟没狼烟。游人一听头堪白，苏武争禁十九年。

此卷与上卷书写时间大致相同。

用"大漠落日、莽原起雾"来形容这卷手书，是不过分的。虽是淡墨所书（按说淡墨是容易失神的，历来的精品，墨色紫黑，光彩夺目），但豪苍之气，贯于行间，犹如大漠落日，非常壮观，这是第一三行的气象。而第二四行，却是另一类与此对应的景象，牛羊下来，牧马归圈，薄雾袭来，一片暝色，人们进入了一个神秘的世界。

63. 手书温庭筠《过陈琳墓》

曾于青史见遗文，今日飘蓬过此坟。词客有灵应识我，霸才无主始怜君。石麟埋没随芳（藏春）草，铜雀荒凉隔（对）暮云。莫怪临风倍惆怅，欲将书剑学从军。

此卷书法，似为毛泽东1955年前后所写。

书法欣赏是个困难的事情，直观的感触和深含的韵味，有时并不一致。此卷书法，字体颀长，连断有序，真可谓：春虹饮涧，落霞浮浦。前四行，几乎是一笔写下，笔连意连并举，如春虹饮涧一样绚丽多彩。后四行，又停笔凝兴，一字一结，只作气韵上的贯通，不作笔画上的连接，如落霞浮浦。那斑斑点点的景物，不管是山上、川底、河里、岸边，都被那落霞染上了一层迷人的颜色。

64. 手书温庭筠《赠知音》

翠羽花冠碧树鸡，未明先向短墙啼。窗间谢女青蛾敛，门外萧郎白马嘶。残曙微星当户没，淡烟斜月照楼低。上阳宫里钟〔初〕动，不语垂鞭过柳堤。

此卷书法，似为毛泽东1958年以后所写。在向草书堂奥进军时，他的步伐是坚定而迅速的。不仅在字形上做大的改观，而且在章法上也作了质变性质的调整，更重要的还是对气韵、神采的恰到好处的把握和发挥，而这一切都是在写意中完成的。"谢女青蛾"、"门外萧郎"、"斜月照楼"，既是本诗的句子，也是本卷书法的精神飘没之处，还是对此卷书法最好的形容。

65. 手书温庭筠《经五丈原》（图 144 - 1 - 4）

铁马云鹏共绝尘，柳营高压汉宫春。天清杀气屯关右，夜半妖星照渭〔滨〕。下国卧龙空悟主，中原逐鹿不犹（由）人。象床宝剑（帐）无言语，从此焦（谯）周是老臣。

此卷书法，似为毛泽东1962年以后所写。此卷虽是硬毫所书，但表现力十分高超。既有百丈悬崖之险峻，也有万里烟波之苍茫。龙飞天门，凤起玉池，……不论怎么形容，都不为过。

这是毛泽东在草书的王国里，登堂入室后的杰作，是精品之精。

"铁马云鹏"四字，如横空出世的莽苍昆仑。

"共绝尘，柳营高压"七字，似枯藤万丈，劲铁连空，攀之苍穹可登。

"汉宫春。天清杀气屯关右，夜半妖星照渭〔滨〕。"天马行空，独往独来。

"下国卧龙空悟主"，在毛泽东的书法中第一次出现连续七个字，右角下沉，字字像钢打铁铸一般。

"中原逐鹿不犹人。象床宝剑无言语，从此焦周是老臣。"无一笔懈怠，可谓长松依绝壁，蹙浪惊海鸿。

此卷书法，以气作支撑点，"笼天地于形内，挫万物于笔端"（陆机《文赋》）。

评品此卷书法，不能不再提怀素。怀素的草书流布中唐以后，仅是唐人盛赞他狂草之妙的诗歌，就有十五首（在唐代描写书法和书法家的诗歌，仅有二十七首），这大约是他书名冠世的重要原因。

毛泽东的书法与怀素一样，也是极为杰出的。此卷就是他的代表作。用唐代诗人韩偓赞扬怀素的诗歌来形容这卷书法，信为恰当：

何处一屏风，分明怀素踪。
虽多尘色染，犹且墨痕浓。
怪石奔秋涧，寒藤挂古松。
若教临水畔，字字恐成龙。

（《草书屏风》）

66. 手书温庭筠《送人东游》

荒戍落黄叶，浩然离故关。高风汉阳渡，初日郢门山。江上几

人在，天涯孤棹还。何当重相见，尊酒慰离颜。

此卷书法，似为毛泽东 1953 年前所写。

此卷书法，如萧瑟秋风，天涯孤棹，黄叶纷飞，江上残阳。

67. 手书温庭筠《苏武庙》

苏武魂销汉使前，古祠高树两茫然。云边雁断胡天月，陇上羊归塞草烟。回日楼台非甲帐，去时冠剑是丁年。茂陵不识封侯印，空向秋波哭逝川。

此卷书法，似为毛泽东 1953 年前后所写。

这时，他的书法风格，已基本形成，并开始趋向深化。这时的书法，尚带有硝烟战火之气。就此卷来说，可以用"雁断胡天，归塞草烟"来比喻。点画的跳动，字行的错位，仍是这一时期的基本的表现手法。

68. 手书李商隐《锦瑟》

锦瑟无端五十弦，一弦一住（柱）思华年。庄生晓梦迷蝴蝶，望帝春深（心）托杜鹃。沧海月明珠有泪，蓝田日暖玉生烟。此情可待成追忆，只是当时已惘然。

此卷书法，似为毛泽东 1958 年以后所写。

李商隐的这首诗，是一首著名的无题诗，如何释解，已成千古之谜。因此，在书写这首诗的时候，很可能带上各自的感情色彩。

表面上看来是一派晴川历历、芳草萋萋的景象。笔法刚柔相济，章法不激不厉，气韵俊俏流丽，其实，内含着"江流天地外，山色有无中"的含蓄、模糊之美，给人一种空阔浩渺、博大无垠的感觉。像诗文一样，"沧海月明珠有泪，蓝田日暖玉生烟"，有一种既有所指，又无确指的苍茫之象。

69. 手书李商隐《筹笔驿》

猿鸟犹疑畏简书，风云常为护储胥。徒令上将挥神笔，终见降王走传车。管乐有才原（真）不忝，关张无命欲何如。他年锦里经祠庙，梁父吟成恨有余。

此卷书法，似为毛泽东 1960 年以后所写。

李商隐是个有才华的诗人。他一生不得志，只有借诗取骚了。这首诗比况较多，但意义明显。此卷书法，龙飞凤舞，熊蹲虎跃，是其佳作。"猿鸟犹疑"、"梁父吟成"等字的沉稳，"上将挥神笔"、"终见降王"、"管乐有才"、"关张无命"、"他年锦里"等字的飞动，都是神采熠熠之处。

硬毫落硬纸，容易失笔走形。但此卷书法，却像蚕食桑叶一样，涩进生骨，雄健有余。

70. 手书李商隐《无题》

相见时难别亦难，东风无力百花残。春蚕到死丝方尽，蜡炬成灰泪始干。晓镜但愁云鬓改，夜吟应觉月光寒。蓬莱（山）此去无多路，青鸟殷勤为探看。

此卷书法，似为毛泽东1955年前后所写。

在李商隐的无题诗中，这也是有名的一首。多家释解，莫衷一是。此卷书法，以宽大的结体，密集的章法，刀劈斧剁似的笔力，行草相间，一气贯底，有意无意地带入了原诗的感情。春蚕尽力，蜡炬放焰，云鬓飞雪，夜寒无伴，东风无力，蓬莱路断，虽有青鸟，锦书难言。这种诗的内涵韵味，无不为历来的文人动容沉思。但是此书法的意象，却并不是这样的伤感、迷茫。他把诗的神韵美感，赋予笔端，转换为书家的性情，反其道而行之。因而书意和诗意就大相径庭。此卷的书意，只是借助于诗的文字和韵律，造成了一个宏伟的建筑，鳞羽参差；描绘了千山万壑，峦峰掩映；比况了桂林山水，萦纡委婉。

71. 手书李商隐《马嵬》

海外徒闻更九州，他生未卜此生休。空闻虎旅（旅）传宵柝（柝），无复鸡人报晓筹。此日六军同驻马，当年（时）七夕笑牵牛。如何四纪为天子，不及卢家有莫愁。

此卷书法，似为毛泽东1960年以后所写。

如果论诗，这是一首怀古凭吊之作，抒发了李商隐对杨玉环的深沉的同情。读此诗者，同情之心油然而生。但，这也是一首读烂了的诗，同情已经飞出了诗的躯壳，留下了难言的美感。而这美感，具有一种神奇莫测的感染力，游荡在诗外，又游荡在欣赏此诗的人的心里。这好像是文人墨客在书写古代诗词时的一种共性感受。当然，文人墨客在书写古代诗词时，又是各具

法眼，各抒己怀的。

此卷书法，就好像是这样写成的。其神韵在于轻捷俊爽。具体说来，这卷书法行笔极为流畅，全无犹豫滞留之处，表现了高度纯熟的提按动作，提多于按，节奏强烈，沉着痛快，丝丝入纸。在用锋上，保持一种非常合理的状态，因线条的质感特别润畅，粘连过渡、游丝牵挂，恰到好处。线条的头尾护藏、中间加粗的处理，以及左环右绕的行笔轨迹，具有很强的弹性和力度，给人一种劲健、流畅的美感。总之，此卷书法，应进入他的精品之列。

72. 手书李商隐《嫦娥》

> 云母屏风烛影深，长河渐落晓星沉。嫦娥应悔偷灵药，碧海青
> 天夜夜心。

此卷书法，似为毛泽东 1955 年前后所写。

幼时读《千家诗》时，常常是有嘴无心地朗朗诵读这首《嫦娥》诗。此时欣赏，则是有心无嘴了。此卷书法，清新、俊逸，给人一种来往于人间天上，那样的轻松、飘动，而又俊劲明媚的感觉。"嫦娥"二字最为潇洒，还是那么样的长袖善舞。

73. 手书李商隐《贾生》

> 宣室求贤访逐臣，贾生才调世（更）无伦。可怜夜半虚前席，
> 不问苍生问鬼神。

此卷书法，似为毛泽东 1960 年以后所写。

风格与前卷《马嵬》相同。但也有不同之处：此卷更加增强了草势。"可怜夜半虚前席"，字字草法，形断意连；"不问苍生问鬼神"，字字草法，笔笔相连，给人一种骏马腾飞，只见其神、不见其形的感觉。

74. 手书许浑《秋日赴阙题潼关驿楼》

> 红叶晚萧萧，长亭酒一瓢。残云归太华，疏雨过终（中）条。
> 树色随关迥，河声入海遥。帝乡明日到，犹自梦渔樵。

此卷书法，似为毛泽东 1958 年以后所写。

看了此卷书法，使人立即映入脑际的是：好不面熟！像唐代书僧高闲的《千字文》？像宋代的大书家米芾的《论草书》？还是像康里夒夒的《诗卷》？

……像又不像，不像又像。

此卷书法，二纸八行，草法完备。全篇只有三处相连，其余各字独立，笔法轻捷，结构简明，法度严格而变化多端。运笔以中锋为主，偏锋为辅，方中带圆，起止清爽利索，刚健有力，决不含糊；节奏明快，有虚有实，映带左右，一气贯通，似有大雅君子之风。

75. 手书许浑《谢亭送别》

　　劳歌一曲解行舟，红叶青山水急流。日暮酒醒人已远，满天风雨下西楼。

此卷书法，似为毛泽东 1955 年前所写。

行笔无滞，流畅飞动。"满天风雨下西楼"是诗的落实处，也是书法的意象所在，行舟急流，劳歌相送，人已远去，红叶青山。

76. 手书李远《赠写御容李长史》

　　玉座烟销研水清，龙须不动彩毫轻。初分龙（隆）准山〔河〕秀，再点重瞳日月明。宫女卷帘皆暗认，侍臣开殿尽遥惊。三朝供奉应无敌，始觉僧繇浪得名。

此卷书法，似为毛泽东 1955 年前后所写。

乍看此卷点画纷披，貌不惊人，仔细玩味，令人吃惊。这是一幅大象腓外、真气内充的佳作。结构精密，体裁高古，岩岫耸峰，旌旗列陈。豪情出字外，老笔任纵横。在一张十二开的纸上，书写五十六字，初看拥挤，再看透风，三看即马驰无碍了。

77. 手书罗隐《雪》

　　尽道丰年瑞，丰年瑞（事）若何。长安有贫者，为瑞不宜多。

此卷书法，似为毛泽东 1954 年以前所写。

行草兼写，走笔轻捷。行距宽大，字瘦长而连贯，空白宽广而跳宕，好似"漫天皆白，雪里行军情更迫"。大块的空白，犹如大雪飘飘，万物皆白，含有一种冷盈的感觉。一个个的字，都成了在大雪纷披下，静静地承受着严寒的小鸟，以静制动，几被吞噬。

78. 手书高蟾《下第后上永崇高侍郎》

天上碧桃和露种，日边红杏倚云栽。芙蓉开（生）在秋江上，莫（不）向春（东）风怨未开。

此卷书法，似为毛泽东 1960 年以后所写。

一个"栽"字，透出此卷书法的气息。轻按急转，高扬横画，边行笔边上提，以致细如发丝。又一转笔，按中有提，提中疾按，形成枯笔，戛然而止，抬笔写出"木"与"戈"的一撇的连笔，又是戛然而止，声似裂帛，形同断玉，态势险绝而苍老。这篇书作，老笔纵横，神采逼人，气韵生动，格调高雅，令人爽神，这也许是他有意追求、无心自达的结果。

79. 手书薛逢《开元后乐》

莫奏开元旧乐章，乐中歌曲断人肠。邠王玉笛三更咽，虢国金车十里香。一自犬戎生蓟北，便从征战老汾阳。中原骏马诛（搜）求尽，沙苑而今（年来）草又芳。

此卷书法，似为毛泽东 1955 年前所写。

"中原骏马"四字是此卷的书眼。此卷书法，犹如初拥千骑、凭陵沙漠的气势，呈现出轻灵、敏捷、俊逸、爽朗的艺术风貌。"乐中歌曲断人肠"，轻灵如骏马一跃。"虢国金车十里香"，敏捷似猿飞树头。"沙苑而今草又芳"，俊逸如飞天迎经。"莫奏开元旧乐章"，爽朗似尊者开怀。

80. 手书韦庄《绥州作》

雕阴无树水难流，雉堞连云古帝州。带雨晚驼鸣远戍，望乡孤客倚高楼。明妃去日花应笑，蔡琰归时鬓已秋。一曲单于暮烽起，扶苏城上月如钩。

此卷书法，似为毛泽东 1955 年前后所写。

韦庄此诗，写了他的塞外感怀。而这书法却也正是一番"夏云奇峰，暑日盛景"，河山赤赤，烈日炎炎的奇趣妙景。八行，行草相间，恰如变化无常的夏云，无数的奇峰，此起彼伏。行距的增宽，笔画的纤细，正是白光夺人，赤日炎炎。而那些笔画呢？真正地成了"雕阴"了。"难"、"雨"、"楼"、"明"、"归"、"曲"、"烽"、"城"、"如"等有圆环的字，都不是地上

的树和水，而是天上的云形。这种书法意象，动态感很强，它使本来不变化的一块"白色"，经过墨线的加入，生动起来，运动起来，以致成了此卷书法一种特殊的韵味。

81．手书司空图《归王官次年作》

乱后烧残满架书，峰前犹自恋吾庐。忘机渐喜逢人少，缺粒空怜待鹤疏。孤屿池痕春涨满，小栏花韵午晴初。酣歌自适逃名久，不必门多长者车。

此卷书法，似为毛泽东1955年后所写。写在一张有红丝栏的信笺上，共八行，草书。每行的字，都是顶格破栏，字距行距，淹没在高山大河似的线条当中，茂密而沉重。真可谓气势雄远，真力弥漫，一片化机，满纸烟云。"乱后"与"峰前"，"吾庐"与"人少"，"鹤疏"与"涨满"，"小栏"与"酣歌"，都可跨过红丝栏，横向相对，结成妙趣。茂密的结体，给人的幻觉重重。结体虽然如此茂密，烟云不定，但还是字字独立，违而不犯，可见笔力之厚，关照之精。

82．手书章碣《春别》

掷下离觞指乱山，趋程不待凤笙残。花边马嚼金衔去，楼上人垂玉箸看。柳陌虽愁风袅袅，葱河犹自雪漫漫。殷勤莫厌貂裘重，恐犯三边五月寒。

此卷书法，似为毛泽东1954年前所写。

看了此卷书法，蓦然想起了清代乾隆年间的书画大家郑板桥。郑板桥以画竹名擅画界，又以六分半书冠世，有一种章法，名曰"碎石铺路"。此卷书法，正有些碎石铺路的味道。

"掷下离觞指乱山"，起首一句，一改过去四角夸张、内宫不紧的结体方法，变为中宫紧收、四角对应，字势宽占地步。加强行笔、点画的顿挫，一字一结，相望相依而不相连，字距有空挡，行距有空白，飘飘洒洒，你铺我垫，你伸我缩，字势偏宽而有斜势。一篇书下，妙趣顿生。

83．手书唐彦谦《仲山》

千古（载）遗踪吊（寄）薛萝，沛公（中）乡里旧山河。长陵亦是闲邱陇，异日谁知与仲多。

此卷书法，似为毛泽东 1957 年前后所写。

此卷书法，用笔沉稳，点画流畅而无壅滞，结构宽博恣肆，拙厚朴茂，左右顾盼有情，上下依侧呼应。行气跌宕，或放或收，或连或断，或方或圆，各行其妙。"薜萝"二字又连又长，"长陵"二字，又小又粗，"旧山河"三字写得潇洒，"千古遗踪"四字相映生辉。

84.手书杜常《华清宫》

行尽江南数十程，晓风残月入华清。朝元阁上西风急，都向长
杨作雨声。

此卷书法，似为毛泽东 1958 年以后所写。是用软毫写在一张十二开纸上的八行草书。雄放恣肆，"有若山形中裂，水势悬流，雪岭孤松，冰河危石"之感（唐张怀《书断》）。表现最典型的字是："晓风残月"。"晓"字的"日"旁较大，而"尧"却被简化而压抑，压抑的能量，一笔扫下，变为"风"字的一边，然后提笔，转折，又将笔势收于腹内。"残"字另起笔，以侧笔取势，连笔再将"月"字写出，笔锋又中断"月"腹。这样的挥洒，透出了作者的豪情峻骨。"西风急"三字，又是一种苍茫景色，"西"字写得跳宕起倒，稍有峭意，接写"风"字就笔力遒劲了。"急"字不急，而带翻笔涩势，聚结了弹力，但又未施放出来，犹如勒缰之马，意在急奔。

85.手书韩偓《已凉》

碧阑干外绣帘垂，腥（猩）色屏风画折枝。八尺龙须方锦褥，
已凉天气未寒时。

此卷书法，似为毛泽东 1955 年前所写。

小诗小景，但韵在诗外。书法也是这样随诗情而赋笔。这里没有雄放恣肆，没有刚健超逸。这里有的是气清若兰，性雅高奇。欣赏此卷书法，感到兰花朵朵，条叶交伸，一片馨气。草书笔法，淡墨轻行，如高士山中，行吟溪畔。面对山水，心怀清幽，调雅景奇。其中"腥色屏风画折枝"最有韵味。

86.手书张蜫《钱塘夜宴留别郡守》

四方骚动一州安，夜列尊罍伴客欢。篁簿调高山阁迥，虾蟆更
促海塘（涛）寒。屏间佩响藏歌伎，幕外刀光立从官。沉醉不愁归

棹晚（远），海（晚）风吹上子陵滩。

此卷书法，似为毛泽东1955年前所写。

行草相间，正是他书风深化开始的风格。"钱塘夜宴"四字已代表全篇笔墨，是小草书。"钱塘"二字，像是杭州玉皇顶上的松柏，挺干延枝，盘根崖上，迎风而摆，似有招人之意。"夜宴"二字，写得耸立淡雅，如六和塔，立于钱塘江边，穆穆然，有高雅之貌。其他如"屏间佩响藏歌伎，幕外刀光立从官"，也写得劲健清捷。最后，在章法上，当最后还剩下一下字，需另起行时，不再抬起，直落末行字旁，不受古法拘束。

87. 手书张蠙《登单于台》

边兵春尽回，独上单于台。白日地中出，黄河天上来。沙翻痕似浪，风急响疑雷。欲向阴关度，阴关晓不开。

此卷书法，似为毛泽东1955年前后所写。

大漠沙丘，风起浪翻，书意中含有一种平沙起雷、云生天际的清远劲静的韵味。淡墨起笔，行书为主，稍带草意。"白日地中出，黄河天上来"，无遮无盖，视线辽阔，笔势开张。"沙翻痕似浪"，写得简约跌宕，似遇强风袭来，有顶风勇进的气势。"阴关晓不开"，一个"晓"字，似有风迷马眼、举蹄长嘶的动感。

88. 手书李煜《浪淘沙》

帘外雨潺潺，春意阑珊。罗衾不耐五更寒。梦〔里〕不知身是客，一向（晌）贪欢。　独自莫凭阑！无限江山，别时容易见时难。流水落花春去也，天上人间！

此卷书法，似为毛泽东1955年前后所写。

不论李煜的历史地位如何，作为词人他是合格的。这卷书法以轻松愉快的笔调，疏朗错落的布白，流畅痛快的线条，表现了一种春江落花的气韵。书意和词意在这里不是协调一致的。"一向贪欢"四个字，写得清和高远，雅健俊逸，不像词意有着理性的批判。"无限江山"写得爽气感人，也不是词人心里的亡国回忆。"流水落花春去也，天上人间"，写得如少女起舞，长裙飞扬，更无帝王变囚徒的天壤落差。

89. 手书李煜《虞美人》

春花秋月何时了，往事知多少。小楼昨夜又东风，故国不堪回首月明中。　　雕栏玉砌应犹在，只是朱颜改。问君能有几多愁？恰似一江春水向东流。

此卷书法，与前卷一样，书写时间相同。

淡墨而书，犹如冰心玉壶，晶莹透亮。"春花秋月"，流美娟巧。"小楼昨夜又东风"，激流推舟。"雕栏玉砌应犹在"，高楼飞檐。"恰似一江春水向东流"，溪蒲承霞。此卷书法，美在流畅，美在轻松，美在悠扬。

宋 代 诗 词

90. 手书林逋《山园小梅》句

疏影横斜水清浅，暗香浮动月昏黄（黄昏）。

此卷书法，似为毛泽东1960年以后所写。

这是形容梅花的警句，被历来写梅花、画梅花的诗人和画家所引用，也是书家乐于挥洒的句子。毛泽东很爱梅花，他有一首很著名的咏梅词。词中说："已是悬崖百丈冰，犹有花枝俏。俏也不争春，只把春来报。待到山花烂漫时，她在丛中笑。"把梅花高洁的性格都写绝了。在欣赏这卷书法时，什么矫健清新，什么遒美俊逸……都恐怕不够了。

欣赏这卷书法，应该在毛泽东的《卜算子·咏梅》词中去寻找路径。观其全篇，宛若是"悬崖百丈冰"，"她在丛中笑"。因此，此卷书法包含着梅花的高洁品质——以巨大的热情和虔诚，盼望着春天的到来，盼望着百花竞放。因此，这卷书法的意象，在两难中统一起来：一方面，悬崖百丈冰，这是外形，是线条，是冷的，是白色的；另一方面，是梅花在花丛中可喜的笑容，这是内在的，是意境，是热的，是彩色的。"影横斜"、"水清浅"、"浮动月昏黄"都是字字相连，游丝飞动，似悬崖百丈，冰柱倒挂，而独有"暗香"二字独立，藏在丛中，笑迎春天。

91. 手书柳永《望海潮》

东南形胜，三吴都会，钱塘自古繁华。烟柳画桥，风帘翠幕，

参差十万人家。云树绕堤沙。怒涛卷霜雪，天堑无涯。市列珠玑，户盈罗绮，竞豪（豪）奢。 重湖叠巘皆（清）佳（嘉）。有三秋桂子，十里荷花。羌管弄晴，渔（菱）歌唱晚（泛夜），嬉嬉钓叟莲娃。千骑拥高衙（牙）。乘醉听箫鼓，吟尝（赏）烟霞。异日图将好景，归去凤池夸。

此卷书法，似为毛泽东1955年前所写。

一片山水，满纸云烟。诗也轻健，书也轻健，诗情和笔意统一了。这一卷洋洋洒洒的妙笔墨花，正是"烟柳画桥，风帘翠幕"的情致，当然，也有"云树绕堤"、"怒涛卷霜"的气象。字字珠玑，争光夺彩；行行罗绮，轻飘柔纱。重湖如镜，云影尽映；叠巘巍峨，松生峭崖。"三秋桂子，十里荷花"，香飘天外，色染烟霞。渔歌唱晚，钓叟欸乃；羌管箫鼓，嘻嘻莲娃。

这里的用笔、结体、章法，统统融会在这美景之中，那线条，那色块，那寓意，那神采，统统都在意象中变化、开发。这不也是欣赏书法的方法吗？是的，这样的欣赏方法，不失为揭示书法艺术神韵的一个方法。

92. 手书范仲淹《苏幕遮》

碧云天，黄叶地，秋色连波，波上寒烟翠。山映斜阳天接水，芳草无情，更在斜阳外。 黯乡魂，追旅思，夜夜除非，好梦留人睡。明月楼高休独倚，酒入愁肠，化作相思泪。

此卷书法，似为毛泽东1958年前后所写。与手书李白《梦游天姥吟留别》（第21条）为同一个时间，使用的是同样的信笺纸，不过墨色和线条较淡、较轻。

范仲淹的这首词，是一首著名的写秋思的词。而毛泽东的书法却是轻松欢快的。以小草的形式写出，纯用中锋行笔，笔法洗练，结构在飞动中求平衡，抛接飞扬，好像快船乘风。

93. 手书程颢《春日偶成》

云淡风轻近午天，旁花随柳到（过）前川。时人不识予心乐，将谓偷闲学少年。

此卷书法，似为毛泽东1958年以后所写。

《千家诗》收入的第一首，就是此诗，表达了作者的闲情逸致。而这卷

书法的意象，却是大大地超越了闲情逸致。书法以诗文为载体，表达天马行空、独往独来的情致。前两句"云淡风轻近午天，旁花随柳到前川"，几乎是一笔连下，重若滚石，轻若银丝。好像是天鸟踏云而飞。"学少年"三字，犹如接地的刚风，从天而降，天马又返回了。

94. 手书苏轼《题西林壁》

横看成岭侧成峰，远近高低各不同。不识庐山真面目，只缘身在此山中。

此卷书法，似为毛泽东 1954 年以前所写。

苏轼是宋代的文豪，词著名，诗也著名。这是一首表达理性的诗。而书法，似乎是受到苏轼诗意的影响，将哲理性，隐藏在文字的线条组合和笔情的摇荡之中。此卷书法点画精到、行笔畅达，好像把人带入了群山之中，横过几岭，侧过几峰，远的也爬了，近的也登了，但大自然的真面目还是未找到。卷末，用重笔写了"在此山中"四个特大的字。这一处理，很巧妙地表达了：你所要寻求的真谛，正是你所处的直接环境。

95. 手书苏轼《惠崇春江晓景》

竹外桃花三两枝，春江水暖鸭先知。蒌蒿满地黄芦（芦芽）短，正是河豚欲上时。

此卷书法，似为毛泽东 1958 年以后所写。

书写在红丝栏的信笺里，按照他的习惯，还是顶天立地，不分行距。雄放恣肆，大气扑人，结构茂密，行笔跌宕，是本卷的直接风格特点。要之，"春江水暖鸭先知"七字最为传神。

96. 手书苏轼《念奴娇·赤壁怀古》

大江东去，浪淘尽、千古风流人物。故垒西边，人道是、三国周郎赤壁。乱石穿空，惊涛拍岸，卷起千堆雪。江山如画，一时多少豪杰。　遥想公瑾当年，小乔初嫁了，雄姿英发。羽扇纶巾，谈笑间、樯橹灰飞烟灭。故国神游，多情应笑我，早生华发。人生如寄，一尊还酹江月。

此卷书法，似为毛泽东 1953 年以前所写。

苏轼的这首词，是他的代表作之一，豪放潇洒，气魄盖世。毛泽东很喜欢这样的诗词。自然，苏轼的气魄比起毛泽东来，不可同日而语。但，在描绘山河之美，抒发胸怀之志上，还是相通的。所以，他在书写苏轼这首词时，采取疏朗的布白，以示天地之阔，胸怀之大；又以大起大落的笔法，传递与自然节律一致的心律；以个别字或短句突发性的飞动跌宕，表达情感的高潮；以水墨淋漓的笔墨，书写山河的壮丽。开首一个"大"字，涵盖了一切，接着笔似江水，滔滔流去，到"三国周郎"出现了第一个浪头。继以鲸吞海水的气势，引笔直下。直到"故国神游"，才突然爆发出地动山摇的巨响，"多情"二字，达到高潮。情系于江？情系于海？情系于史？情系于人？恐怕都有了。这情变成了酒，让这酒随着大江进入大海吧！

97. 手书秦观《鹊桥仙》

纤云弄巧，飞星传恨，银河迢迢暗渡。金风玉露一相逢，便胜却人间无数。　　柔情似水，佳期如梦，忍顾鹊桥归路。两情若是久长时，又岂在朝朝暮暮。

此卷书法，似为毛泽东1955年前后所写。

宋代词人秦观的词，柔情似水，蜜意如火，属于婉约一派。这首词借牛郎、织女的神话，引发一段感叹：两心相印久，何必在朝暮。

此卷书法，书写在一张有红丝栏的信笺上，行书八行，具有一种轻捷矫健的风格，笔法灵动，点画沉着痛快，细微处也见精绝，不落俗套。各字独立，相互顾盼。确为小幅字卷中的精品。

此卷手书的意象，也是与词意大致相同。可以用"金风玉露，银汉暗渡"来形容。

书法的气韵和节律，与词韵恰合。大体上分上、下两阕。上、下阕的书法，以乐曲句子为断，成为每个乐曲句子的文字最好组合。虽无标点，但停顿的空白已经显现得很明白，感情的抒发比较平稳，体现了中和灵动之美。

98. 手书岳飞《满江红》

怒发冲冠，凭栏处、萧萧（潇潇）雨歇。抬望眼，仰天长啸，壮怀激烈。三十功名尘与土，八千里路云和月。莫等闲、白了少年头，空悲切。　　靖康耻，犹未雪；臣子恨，何时灭（灭）。驾长车踏破、贺兰山缺。壮志饥餐胡虏肉，笑谈渴饮匈奴血。待从头、收拾旧山河，朝天阙。

此卷书法，似为毛泽东1956年前后所写，与书写李白《梁父吟》（第17条），时间相当，都是用楷书书写。一笔一画，提按顿挫，起倒转折，一丝不苟。这就是毛泽东在五十年代的楷书。这种楷书，是在四十年代的楷书基础上发展起来的，当时的代表作是《沁园春·雪》和《致柳亚子先生的信》。神韵一致，格调迥异。用笔上也变粗犷为精劲。可以说，这是中国现代书坛上的奇葩，是中国书法史上的一种新鲜的字体。这种字体，以倚取正，以险致平，在笔画的提按飘动中见骨力，在点画的疏朗处见风神，在虚中求实，在实中求虚，浓淡相映，枯润相生，高低相合，大小相称。用笔方圆兼备，迟速适宜。

99. 手书陆游《夜游宫·记梦寄师伯浑》

雪晓清笳乱起，梦游处、不知何地，铁骑无声望似水。想关河：雁门西，青海际。　　睡觉寒灯里，漏声断，月斜窗纸。自许封侯在万里。有谁知，鬓虽残，心未死。

此卷书法，似为毛泽东1960年以后所写。

陆游的诗，在豪放中不乏柔情。这首词，虽梦断关河，仍是豪气满纸。

此卷书法，老笔纵横，豪气冲天，比陆游的词意高大得多。字与字连绵不断，以长体字势，增加纵向的向上的拉力、离心力；以横向的使转，占有空间，加强线条的厚重感；以枯笔掠空，增加视觉的苍茫感；以侧笔起势，增强意象的刚度和骨力。满纸化机，气韵寒峭。其中"铁骑无声"四字，既是此卷书法的代表，力能扛鼎、气冲牛斗，又是对此卷书法的神韵的评价。

看吧，滚滚铁骑，从天而降，万鬃扬空，鸣声震地，铁蹄乘风，一往无前，什么力量能阻挡呢？没有什么力量能阻挡！气势之大，无以复加。

100. 手书陆游《诉衷情》

当年万里觅封侯，匹马戍梁州。关河梦断何处，尘暗旧貂裘。胡未灭，鬓先秋，泪空流。此生何似（谁料），心在天山，身老沧洲。

此卷书法，似为毛泽东1960年前后所写。

从书法的用笔来看，最大的特色是中锋铺扫，粗如大树，细如丝绳。从章法布白来看，卷首几行和卷末几行空间较宽，卷中几行较窄，但不管所占地步的宽窄，都是密集性的布白，尽量加大线条的流量和密度。所以，据此

欣赏，此卷书作，恰似"天山关河"的意象和神采。天山横亘天际，山峰堆集；关河纵走地涯，河网盘绕。令人遐想无限，感慨万千。

笔法中的不足是：这一时期（即 1958—1961 年）的部分作品，提按掌握欠佳，线条力度不足，似有丝绳鼠尾之嫌。

101. 手书辛弃疾《菩萨蛮·书江西造口壁》

郁姑（孤）台下清江水，中间多少行人泪。西北是（望）长安，可怜无数山。　青山遮不住，毕竟东流去。江晚正愁予，山深闻鹧鸪。

此卷书法，似为毛泽东 1956 年前所写。

辛弃疾也是壮志未酬借翰墨抒豪情的爱国词人，他的词作，雄深雅健，豪放不羁。此词的情调是在悲哀中透出一点倔强。

此卷书法的气韵不在词意上，而在笔画连贯流畅之中，透出的俊逸的神采。

此卷为小幅书法，一张带有红丝栏的信笺上飘洒着清俊之气。这股气，溢于纸外。

102. 手书辛弃疾《摸鱼儿》

更能消几番风雨，匆匆春又归去。惜春长恨花开早，何况落红无数。春且住，见说道、天涯芳草无归路。怨春不语，算只有殷勤、画檐珠（蛛）网，尽日惹飞絮。　长门事，准拟佳期又误。蛾眉曾有人妒。千金纵买相如赋，脉脉此情谁诉？君莫舞，君不见、玉环飞燕皆尘土。闲愁最苦，休去依危栏，斜阳正在、烟柳断肠处。

此卷书法，与上卷《菩萨蛮》大概同时。

虽与上卷书法书写时间相同，但在气韵上，不像上卷轻捷矫健，而在流畅的笔画中，稍带有沉郁之气。这大概与本词内容有关。从字的结构和笔法上看，笔画的长度明显地变短，飞动感明显地减弱。尤其到了下半阕，单字的形体内聚，不开张，甚至出现了星散碎石的字形和笔画，仿佛透出了一种"怨春不语"、"烟柳断肠"的不快情绪。

103. 手书辛弃疾《贺新郎·别茂嘉十二弟》

　　绿树听鹈鸠，更那堪、杜鹃声住，鹧鸪声切。啼到春归无啼处，苦恨芳菲都歇。算未抵人间离别：马上琵琶关塞黑，更长门、翠辇辞金阙。看燕燕，送归妾。　　将军百战声名裂，向河梁、回头万里，故人长绝。易水萧萧秋（西）风冷，满座衣冠似雪，正壮士悲歌未彻。啼鸟还知如此（许）恨，料不啼清泪长啼血。谁伴我，醉明月！

　　此卷书法，似与上卷《菩萨蛮》时间相当。

　　辛弃疾此词悲壮之情，贯穿字里行间。而此卷书法，却是另番情衷。无哀，无怒，无悲，无恨，有的是欢快、豪情、热望和轻松。走笔落墨，在有红丝栏的信笺上驰骋，表现了绿树莺啭，芳菲争斗，琵琶声脆，翠辇金阙，一派生机，一片虹彩。书写到最后，激情并发，"谁伴我，醉明月"的"明月"二字又长又大，又亮又响。反其词意而挥之，不也是书法本身独有的一种审美乐趣吗?!

104. 手书辛弃疾《南乡子·登京口北固亭有怀》

　　何处望神州？满眼风光北固楼。千载（古）兴亡多少事，悠悠。不尽长江滚滚流。　　年少万兜鍪，坐断东南战未休。天下英雄谁敌手？曹刘。生子当如孙仲谋。

　　此卷书法，书写时间似与上卷相同。

　　这首词，朗朗上口，节律很强，抒发的是少年壮志，平生豪情，可谓脍炙人口。此卷书法深受词意影响，笔法大起大落，跌宕恣越，飞动飘逸，表达了一种"满眼风光，长江浩荡"的情怀，神采奕奕，热笔炙人。其中，"千载兴亡多少事，悠悠。不尽长江滚滚流"，"天下英雄谁敌手？曹刘。生子当如孙仲谋"等句，最为畅逸。

105. 手书刘过《沁园春》

　　斗酒彘肩，风雨渡江，岂不快哉！被香山居士，约林和靖，与坡仙老，驾勒吾回。坡谓：西湖，正如西子，浓抹淡装临照台。二公者，皆掉头不顾，只管传杯。　　白云（言）：天竺去来，图画里峥嵘楼阁开。爱东（纵横）二涧，纵横（东西）水绕，两峰南

北，高下云堆。遮曰：不然，暗香浮动，不若孤山先探（访）梅。
须晴日（去），访稼轩未晚，且此徘徊。

此卷书法，似为毛泽东1955年前后所写。南宋诗人刘过的这首《沁园春》，是赠给辛弃疾（稼轩）的，是开玩笑的，幽默感很强，真可谓是个调笑令，但是用大调牌写的。

书写此词时，毛泽东并不采用同样玩笑的形式写出，而是写得很工整，是用楷书，一笔一画写出来的。这样词意与书意就形成了巨大的落差。词意是轻松的、愉快的、幽默的、调侃的，而书意是庄重的、严肃的、正经的、认真的。

此卷书法，断金戛玉，削峰劈岩，古雅朴茂，峻健峭逸。

他的书法自1945年形成了长枪大戟、以斜取势的笔法以后，这种外长内豪的书风，一直在自己的轨道上奔跑，并在前进中充实内涵，改善装束。到了1948年，长撇变短，斜势减缓，但豪气、阳刚之美始终在加强着。1950年后，字的外形更为改观，基本演变成此卷书法的面目：长伸左部，峻拔右角，横细竖粗，字体加宽，字的底线趋于水平。这样的字体，犹如高官外出，一派肃肃然、赫赫然。

106. 手书刘过《沁园春》

此卷书法，为草书，文字内容同上卷（第105条）。似为毛泽东1955年前后所写。

看来，在书写这首词时，即使用草书，他也没有被词意所牵。这里写的是正正规规的草书，没有词中的孟浪意思。

在仔细品赏这草书后，就会知道，在1955年他虽然已写草书，但不如六十年代以后那样的豪放。或者说，还是晋人的行书、草书的气韵，还是王羲之、王献之的风范，还没有进入唐代颠张狂素的大草世界。因此，说它是正正规规的草书。总的风格，还是端庄杂流丽，刚健含阿娜。

此卷书法，可用"风雨渡江，峥嵘阁开"来形容。

107. 手书崔与之《水调歌头》

万里云间戍，立马剑门关。乱山极目无际，直北是长安。人苦百年涂炭，鬼哭三边锋镝，天道久应还。手写留屯奏，炯炯寸心丹。　对青灯，搜（搔）白首，漏声残。老来勋业未就，妨着（却）一身闲。梅岭绿阴青子，蒲涧清泉白石，怪我旧盟寒。烽火平安夜，归梦到家山。

此卷书法，似为毛泽东1955年前后所写。

崔与之的这首《水调歌头》，有一股"老来勋业未就"的怨气。可是，这卷书法，却写得快心、欢愉，甚至于还是怪味很足呢！从这里，我们可以探知，毛泽东此时的心态，是无比的欢快，喜气洋洋，万事如意，甚至是童心突起，在书法上有意无意地要汲取"扬州八怪"的气韵，走出"二王"的樊篱。

此卷书法的可贵之处就在这里。

从结体、行笔、行气、布白、情致、韵味，一直到神采，摹仿郑板桥的"板桥体"，形神兼备，且带有他自己的气质、风神。

这样的书作，在他传世的书作中是少有的，但也是非常可贵的。它是我们研究毛泽东的书法艺术的一份珍贵的资料。

108. 手书文天祥《过零丁洋》

辛苦艰难（遭逢）起一经，干戈落落四周星。山河破碎风飘絮，身世浮萍浪（沉雨）打萍。惶恐滩头说惶恐，伶仃（零丁）洋里叹伶仃（零丁）。人生自古谁无死，留取丹心照汗青。

此卷书法，似为毛泽东1960年以后所写。

文天祥的这首诗，在中国文学史上被称为绝命诗，它表明了文天祥的浩然正气和视死如归的英雄本质。

此卷书法，是倾怀放胆之作，是泼洒豪情之作。毛泽东把对文天祥气节的崇敬心情，带入了毫端。以精美的书法，写出文天祥的诗，一吐胸中的激情。

大笔饱蘸，书写任情。

透过字里行间，我们不难发现，毛泽东不只是写一个文天祥，而是要写出中国古代史上、中国近现代史上、中国革命史上的无数个文天祥，无数个比文天祥更加英勇、更加高大的英雄人物。在这里，那些文字、那些线条、那些空白，组成一个浩大的纪念碑群。它顶天立地，横亘穹庐；它钢打铁铸，与日同辉。"人生自古谁无死，留取丹心照汗青"二句，写得最为精彩。

元 明 清 诗 词

109. 手书萨都刺《满江红·金陵怀古》

　　六代豪华，春去也，更无消息。空怅望、山川形胜，已非畴昔。王谢堂前双燕子，乌衣巷口曾相识。听夜深、寂寞打孤城，春潮急。　　思往事，愁如织。怀故国，空陈迹。正（但）荒烟衰草、乱鸦斜日。玉树歌残秋露冷，胭脂井坏寒螀泣。到如今、只有蒋山青，秦淮碧！

　　此卷书法，似与崔与之《水调歌头》（第107条）同时书写。

　　郑板桥的书法，号称"六分半书"，五味俱全，柔中含刚。看来，毛泽东想改进自己的书法形态，以达到绵里裹铁的外柔内刚，在苦思着，探求着。而临摹郑板桥的书法，就是一种切实的努力。当然，这种临摹，仅仅是一种过渡手段，绝不是他的目的。

　　此卷书法，力求每一笔，每一横、竖、撇、捺、折、钩、挑等，着力磨炼，"一画之间，变起伏于峰杪；一点之内，殊衄挫于毫芒。"（孙过庭《书谱》），所以，效果特佳。

　　"正荒烟衰草、乱鸦斜日。玉树歌残秋露冷，胭脂井坏寒螀泣"等字，神韵流彩。

110. 手书王实甫《西厢记·第一折》句（147－1－2）

　　游艺中原，脚跟无线、如蓬转。望眼连天，日近长安远。看诗书经传，蠹鱼似不出费钻研。棘围呵守暖，铁砚呵磨穿。持至得得云路鹏程九万里，先受了雪窗萤火十余年。才高难入俗人机，时乖不遂男儿愿。怕你不雕虫篆刻，断简残篇。（和原作有出入，恕不一一标注。——著者）

　　此卷书法，似为毛泽东1962年以后所写。

　　这卷书法，是他的精熟之作，神采射人。这时期，他专攻大草，经过苦心的钻研，终于得笔、得法、得意了。形象地说，此卷书法如鹏搏九天，龙游四海。

　　"游艺中原"，大笔开篇；"如蓬转。望眼连天"，屈铁盘石；"棘围呵守

暖，铁砚呵磨穿"，壁立千仞；"鹏程九万里"，苍烟杨柳；"难入俗人机"，飞鸿落霞；"篆刻"、"残篇"，云鹏追风，等等，精彩至极。

此卷书法，可与手书温庭筠《经五丈原》（第 65 条）同看，属于一个时期，一个风格，一个神韵的书作。

111. 手书王实甫《西厢记·第一折》句

九曲风涛何处险，正是此地偏。带齐梁，分秦晋，隘幽燕。雪浪拍长空，天际秋云卷。竹索揽浮桥，水上苍龙偃。东西贯九州，南北串百川，归舟紧不紧，如何，正似弩箭乍离弦。（和原作有出入，恕不一一标注。——著者）

此卷书法，似为毛泽东 1960 年以后所写。

豪气外溢，性情跌宕。可借用所书《西厢记》的词句来形容：九曲风涛，水上苍龙。

此卷书法，对比强烈，落差悬殊。有的笔画用墨如泼，有的却是淡扫蛾眉。有的线条似万丈长缨，有的却是短如狼毫。有的字大如山，有的字小似蚁。有的行笔风驰电掣，有的却涩如钻山。变化之多，令人惊叹。

欣赏此书作，可参看手书文天祥《过零丁洋》（第 108 条）。

112. 手书高启《梅花》（九首之一）

琼姿只合在瑶台，谁向江南处处栽。雪满山中高士卧，月明林下美人来。寒依疏影萧萧竹，春掩残香漠漠苔。自去何郎无好咏，东风愁寂几回开。

此卷书法，毛泽东自注为 1961 年 11 月 6 日所写。

高启这首《梅花》诗，是一首著名的咏梅诗。"雪满山中高士卧，月明林下美人来"，将梅花比为高士和美人。毛泽东在书写这首诗前，有个小序，说："高启，字季迪，明朝最伟大的诗人。"可以推想：毛泽东是很重其人、很爱其诗的。当然，诗中的感情，也自然地流注于笔端。

在此卷书法中，用笔的大起大落，字与字的大小对比强烈，可以看到他笔挟风涛，满纸激情，既有百丈悬崖的险峻，又有瑶台琼姿的绚烂；既有山中高士的傲骨，又有林下美人的风骚。总之，他在书写这首诗时，是纵思放怀、雄姿英发的。

113. 手书高启《吊岳王墓》

大树无枝向北风，十年遗恨泣英雄。班师诏已来三殿，射房书犹说两宫。每忆上方谁请剑，空嗟高庙自藏弓。栖霞岭上今回首，不见诸陵白露中。

此卷书法，似为毛泽东1957年前后所写。

提起岳飞，敬仰之心油然而生，领袖亦然。

书作是写在两页带有红丝栏的信笺上的。"大树无枝向北风，十年遗恨泣英雄"，十四字一笔写下，字如长龙驾风，吞吐云雾，头在东海，尾曳昆仑。后几句字迹变小，但不变气势。雄放畅逸，令人驻足。

114. 手书汤显祖《牡丹亭·惊梦》句

原来是姹紫嫣红开遍，似这般都付与断井颓垣。良辰美景奈何天，赏心乐事谁家院。朝飞暮卷，云霞翠轩；雨丝风片，烟波画船。锦屏人忒，忒看的这韶光贱。

此卷书法，似为毛泽东1958年前后所写，与李白《梁父吟》（第17条）书写时间概同。

此卷书法，几同楷书。每个字的结体都有些扭曲，借以增加动感。用笔洒脱、干净、准确、流丽，可见功夫之深。如果用"功夫"和"天然"这两把尺子，来品味毛泽东书法的话，应该说：二者具佳，两美同臻。

115. 手书汤显祖《牡丹亭·惊梦》句

此卷书法，为行书，文字内容同上卷（第114条），似为毛泽东1958年以后所写。

词中有句："云霞翠轩，雨丝风片"，也正是此卷书法的写照。

116. 手书朱彝尊《解佩令·自题词集》

十年磨剑，五陵作（结）客，把平生涕泪都飘尽。老去填词，一半是空中传恨，几曾围、燕钗蝉鬓？　　不师秦七，不师黄九，倚新声、玉田差近。落魄（拓）江湖，且吩咐、歌莚红粉。料封侯、白头无分！

此卷书法，似为毛泽东1960年前后所写。

朱彝尊这词，凄切有余，独乏继续"磨剑结客"、"歌筵新声"。而此卷书法就不同。没有什么"涕泪飘尽"、"空中传恨"、"落魄江湖"、"白头无分"的悲凄之情，而是以长剑作毫的锐气，以沉雄超逸的笔法，抒发烈士暮年、壮心不已的情怀。"平生涕泪都飘尽。老去填词，一半是空中传恨"等句，写得老辣遒美。

117. 手书严遂成《三垂冈》（图149－1－3）

英雄立马起沙陀，奈此朱梁跋扈何？只（赤）手难扶唐社稷，连城犹拥晋山河。风云帐下奇儿在，鼓角灯前老泪多。萧瑟三垂冈下路，至今人唱百年歌。

此卷书法，似为毛泽东1961年以后所写。

虽然《三垂冈》有英雄之气，但无论如何也不能与此卷书法的雄放之气相提并论。

品味此卷书法，其起伏的章法，大度的用笔，密集的结体，犹如天风海涛，龙行云从。

在第一页上，"三垂冈"三个大字作为标题。接着写下两小行刚劲紧结的小字，又接写两行瘦长粗壮的稍大一点的字。第二页上共写四行，中间两行字较小，两边两行字较大，一个"灯"字大过二寸，傲居左角。最后三页分为四行书写。中间两行字小字多，两边两行字大字少。各行的字数是：3、7、7、6、4、4、5、4、4、2、4、6、3。可见，强烈的对比，悬殊的落差，莫测的变化，产生了奇异的神采，使人品赏不尽。

118. 手书林则徐《出嘉峪关感赋》（四首之一）。

严关百尺界天西，万里征人驻马蹄。飞阁遥连秦树直，缭垣斜压陇云低。天山峻削摩肩立，瀚海苍茫入望迷。谁道函关（嵯函）千古险，回看只见一丸泥。

此卷书法，似为毛泽东1955年前后所写。

小行书，笔法精致，布白疏朗，字势飞动开展，确似飞阁遥连，瀚海苍茫。"谁道函关千古险，回看只见一丸泥"十四字至为传神。

119. 手书林则徐《出嘉峪关感赋》（四首之二）

东西尉侯往来通，博望星槎笑凿空。塞下传筹歌敕勒，楼头倚

剑接崆峒。长城饮马寒宵月，古戍盘雕大漠风。除是卢龙千古（山海）险，东南谁比此关雄。

此卷书法，与上卷（第118条）书写时间概同。不过字势较为开张，跌宕幅度较大，笔法运用较为丰富。但在神采上一样熠熠照人。可品为"长城饮马，古戍盘雕"。

120. 手书王羲之《兰亭序》（图150－1－5）

《中国书法》杂志1992年第二期刊印发表了中央档案馆提供的毛泽东手书王羲之《兰亭序》片断如下：

> 永和九年，岁在癸卯，暮春之初，会于会稽山阴之兰亭，修禊事也。群贤毕至，少长咸集。此地有崇山峻岭，茂林修竹；又有清流急湍，映带左右，引以为流觞曲水。列坐其次，虽无丝竹管弦之盛，一觞一咏，亦足以畅叙幽情。是日也，天朗气清，惠风和畅。
>
> （此卷中，"咸集"写重一次；"激"写为"急"，"暎"写为"映"，"于"写为"於"。——著者）

王羲之的《兰亭序》，是中国书法史上的佳话，也是神话。自经唐太宗推崇以后，王羲之加冕为"书圣"，《兰亭序》加冕为"天下第一行书"。太宗死后，《兰亭》随葬，致使这一公案成为千古之谜。唐代神龙摹本，遂成"下真迹一等"的《兰亭序》，历为书家推崇。摹写《兰亭》成为书家的基本功之一。

但是，谁能摹得好呢？没有人摹得好。"世人但学《兰亭》面，欲换凡骨无金丹"。即便说五代的杨凝式学得好，也仅仅是"下笔便到乌丝栏"，接近边缘，徒具面貌，缺乏真神。

道理很简单，"要同样的艺术在世界上重新出现，除非时代的潮流再来建立一个同样的环境"。（罗丹《艺术哲学》）而这是不可能的。

此卷书法似为毛泽东1958年前后所作。这时的毛泽东已是六十开外的老人。但，很精壮，书法正属奔向高层的途中。所以，他自然不会一笔一画地去摹写《兰亭》。他是以自己的人生、自己的心灵，挥洒自己的性情。所以，超越世俗和名教，表现出他的博大、深邃、丰富的胸怀。这里没有王羲之，这里只有毛泽东。所以，此卷书法，是一种情趣的选择，是一种个性的表现，是一种美的塑造，是一种书法的创造。

他以正锋取劲，侧笔取妍。前两行，下笔伊始，稍有一点崇敬的心绪。

从第三行开始，敞开了心扉，第四行以后，就神采飞扬了。《兰亭序》是纯行书，而此卷书法，却是便于张扬性情的行草。两纸九十五字，就是四十七个字为草书，几占一半，其余行书，也草味浓重。"初会于"、"事也"、"至少"、"咸集"、"茂林"、"修竹"、"曲水"、"之盛"、"一咏"、"幽情"、"日也"、"风和畅"等笔画连属，恣情任性。"一觞一咏"、"畅叙幽情"最为豪放。

整篇书法，神采飘荡，给人一种"一片清机出自然，满纸芳菲扑面来"的清爽美感。

总之，毛泽东留世的手书古诗词墨迹，是中国书坛上的一大幸事，也是留给书法艺术之林的宝贵财富。这些手书古诗词墨迹，是五十年代中期至六十年代中期这十余年的作品。而这十余年，正是他书风特性深化和走向巅峰的时期。所以，这些书法墨迹，就尤为珍贵。

唐代大诗人李白，曾在一篇《上阳台》的书作中说："山高水长，物象千万，非有老笔，清壮何穷。"我们可以说，毛泽东的书法，笔含万物，气象万千，经天纬地，山高水长，非有老笔，雄放何穷。是矣哉！

风云万山起卧龙

——毛泽东书法艺术泛说

毛泽东的书法艺术与他的诗词艺术一样，具有强大的魅力，激发了人们的情感，开拓了人们的思维，给人以美的享受，越来越受到人们的钟爱。从亿万人们生活在方块汉字的氛围角度来说，毛泽东的书法艺术，像是"阳春白雪"和"下里巴人"的融合物，既典雅，又通俗，为人们所喜闻乐见。

你看：那荒幻奇崛的结字，螭蟠蛟腾的点画，淋漓酣畅的墨彩，跌宕精熟的笔法，浩瀚磅礴的气势，天纵自然的意象，超迈千古的情致，雄浑豪放的神采，……啊！像登山观海一样，令人陶醉，令人神往！

那末，假如我们要问一下：毛泽东书法艺术是如何成就出来的？它与时代、生活有没有关联？假如有关联，它是如何反映时代精神和社会生活的？他作为书法艺术家是处在一个什么样的坐标点上？他是碑派，还是帖派？是古典主义，还是浪漫主义？是继承，还是创新？如果是创新，他有什么新贡献？……这些问题，是研究毛泽东书法艺术必然遇到，而且应该予以回答的。

艺术是真实的，不能因人而虚设。评价艺术，也不能因人而贵贱。这是因为艺术作品本身就有独立的价值。然而，艺术总是人创造的，是人的艺术。因此，在评价艺术时一定要顾及作者的全人以及他所处的社会状态。

毛泽东是一代伟人。他是在中国现代政治舞台上活动了六十多年，始终站在时代的前列，引导历史前进的人。有趣的是，他也是在书法艺术的园地里，耕耘了六十多年，终于登上了书法高峰的人。

深厚的民族传统

艺术是天才的领地，而天才必须在传统中成长。毛泽东正是从中国书法艺术的民族传统中走来的天之骄子。

先让我们看看他早年的书法活动——

1901—1905 年，他八岁进本村私塾读书，一直到十三岁。其间多年临写前人楷书法帖。

1906—1909 年，辍学在家参加生产劳动，晚间为其父记账。其间三年抽

空读书习字。

1910 年入湘乡东山小学。入学文章是《言志》，以工整的蝇头小楷写成，文章和书法兼优，获得该校国文教师袁仲谦的称赞。

1912 年 6 月，在东山小学普通一班，书写了《商鞅徙木立信论》文章，文清字秀。

1914 年（？）《还书便条》，以行楷书写，流畅俊秀。

1915 年 5 月，为反对卖国的二十一条，表明一个赤子的报国之心，以正楷书写了《明耻篇》读后批语。

1917 年，在湖南长沙第一师范学校，以瘦长的正楷书写了《离骚经》，字字端庄，笔笔精微；以略带行书的笔法，书写了《讲堂录》，结体避就有序，点画沉着，古意盎然，大有章草旨趣。

至此，这十七年，毛泽东的书法盘桓在晋唐小楷和清代楷书之间，笔力渐丰，流美有余。

大约在 1918 年，毛泽东的书风突然一变，趋变成魏碑字体。这是一个莘莘学子，对这门古老艺术的有意追求？还是耳濡目染，对杨昌济老师的追随？不管怎样，时年已经二十五岁的毛泽东，对书法艺术世界已经徜徉已久了。

1918 年，在湖南长沙第一师范学校，主办工人夜校，书写的《夜学日志》，字体扁平，骨力刚劲，逸气渐生。

这一年，他与蔡和森创建新民学会。1919 年 7 月创办《湘江评论》。在此期间，他"恰同学少年，风华正茂。书生意气，挥斥方遒。指点江山，激扬文字，粪土当年万户侯"。作为中国的文人，很自然地要在书法上考察一番，磨炼一番，表现一番。因为，按照当时的传统看法，书法的高下，不仅直接代表着学养的贫富，天资的愚慧，才干的大小，而且直接代表着人的门面。这期间的书法，应当是有鼓荡精气的激情，而事实也是这样的。

1918 年 8 月 11 日，写给同学罗学瓒的信，已是骨力丰胜、豪气满纸的魏碑书了。字连字，行连行，密不透风。每字充分占有空间，不讲借让，所以"触笔"较多。这也就是"书生意气，挥斥方遒"了。

1919 年 9 月 5 日，写给老师黎锦熙的信，说到《湘江评论》第七号正在编辑。书法是行紧字扁的魏碑体，其特点是渐出辣味。

1921 年 1 月，写给同学彭璜的信，也是魏碑体，几呈方形，近似行楷。

1921 年 6 月 20 日，写给《国昌兄并转中局诸兄》的信，在繁忙中挥笔，点画简约，行笔圆润，流畅潇洒，保留了魏碑的胎息。

以上所说的 1918—1921 年这四年，似在毛泽东的书法中注入了钢筋铁

骨。这四年也是毛泽东由一个民主主义者转变为马克思主义者的四年。是他唯物史观和革命人生观形成的四年。对这四年的书风锤炼，不可低估。

我们姑且把这二十多年，称为毛泽东早年的书法活动时期。从这以后，对他来讲，进入了一个革命家的时期，忙于战争。即便如此，他仍然用毛笔写字、起草文稿、书信等。最困难的延安时期，案头总放置一套晋唐小楷，不忘书艺，随时翻阅。

到了 1945 年至 1948 年，他已经形成了长枪大戟、敛右纵左的险劲的书风。

1949 年 12 月，他出访苏联时，随身带一套《三希堂法帖》，以便闲时寄情于笔墨之中。

1955 年和 1956 年，他广置碑帖。

1958 年 10 月 16 日，他请秘书田家英向故宫博物院借阅"各种草书手迹"。

可以这样说，1949 年以后，毛泽东虽然仍旧站在时代潮流的前列，领导人民大兴百业，但就大环境而言，毕竟比战争年代轻松多了，主动多了。因而，对书法艺术日益倾注。以致到五十年代下半期和六十年代上半期，这十年是毛泽东书法艺术的光辉时期。也正因为有了这十年的追求，他才真正成了书法大师。

从以上简述中，我们不难得出这样强烈的印象：

第一，毛泽东的书法，不是三年五年、十年八载的染指，而是执笔落毫半个世纪的硕果。他无意做书法家。但是，从他留下的大量书法作品来看，精品层出，尤其是最后十多年的书法最为精到。因而，成了可以与宗师比肩的大书法家。

第二，毛泽东对书法的热爱，不是一般兴趣之好，而是终生的癖好。从小到老，不论是身无分文的少年意气，还是肩负大任的革命舵手；不论是在暴雨狂风的战争环境，抑或是在百废待举的建设时期，他都举重若轻，寄情毫翰，言志抒怀。

第三，毛泽东充分地占有书法资料。在他书房内存放的法帖有六百种之多，而且大多是精贵的手迹或原拓件。他都时常翻阅，领悟妙迹，心摹手追。

第四，毛泽东在少年至青年时期，对书法是下了大功夫的。这为他一生的书艺打下了坚实可靠的基础，在他六十岁以后，又以童心虎气专攻大草。这不仅在书家中是少有的，而且在历代大人物中也是鲜见的。

第五，毛泽东的书法，走的是一条帖——碑——帖的道路。或者是亦帖

亦碑、碑帖结合的道路，大致可以说，碑使其骨力刚健，帖使其流畅柔美。

说到这里，对"毛泽东的书法是从传统中走来"的论断，只是说了一半，甚或是不太重要的一半，或称"形而下"的一半。

毛泽东的书法是天才的产物。它的形成还有更重要的内涵——"形而上"的部分。这就是他对中华传统文化博大精深的修养，他对社会变革的深刻丰富的实践和把握。这就是通常称之为的"字外功"。他的学养和实践，是别人无法比拟的。他的学养和实践，成就了中国现代书法史上的一座丰碑——"毛泽东的书法艺术"。

强烈的时代精神

我们可以毫不夸张地说，毛泽东的书法艺术是"时代的交响乐，华夏的大写意"。

传统的书法理论，对于书法艺术的产生和表现，可分三种不同的观点。一种观点认为：书法艺术的产生和表现纯属主观的东西。如扬雄在《法言》中说："言，心声也；书，心画也；声画形，君子小人见矣。声画者，君子小人之所以动情乎？"一种观点认为：书法艺术的产生和表现是来自客观世界。如蔡邕在《九势》中说的："夫书肇于自然；自然既立，阴阳生焉；阴阳既生，形势出矣。"张彦远在《历代名画记》中也说："凝神遐想，妙悟自然，物我两忘，离形去智。"第三种观点认为书法艺术的产生与表现，是与人类社会的时代息息相关。最早提出这一观点的，大概是北宋的米芾。他说："张颠俗子，变乱古法，惊诸凡夫，自有识者；怀素少加平淡，稍到天成，而时代压之，不能高古。"意思是说：张旭、怀素的书法，之所以没有高古的韵致，不是他们本人的原因，而是受到了时代的限制。嗣后，清代的翁方纲和石涛分别提出了"书势自定时代"和"笔墨当随时代"的深刻命题。

对于书法艺术的产生和表现，把以上三种观点，归纳在一起，叫做"定在时代，悟于自然"，就比较全面了。

任何艺术作品，都熔有时代的印记。艺术是人文现象，是社会意识。因此，任何艺术，都是一定的社会时代的产物，是一定社会的时代精神、文化模式的直接产物。书法艺术也是一样。

但是，书法作为一种独特的艺术形式，又有着自己体现时代精神、文化模式的方式。

书法的发展与时代变迁、社会制度的变化并不是同步的。这种"艺术生产和物质生产的不平衡性"是历史的客观存在。马克思解释说："至于艺术，大家知道，它的一定的繁盛时期决不是同社会的一般发展成比例的，因而也决不是同仿佛是社会组织的骨骼的物质基础的一般发展成比例的。"（《〈政治经济学批判〉导言》）

要求书法艺术直接地、具体地表现时代精神，是不可能的。但从总体上、概略地曲折地反映时代，却是历史的常见现象。

甲骨文是中国书法艺术的滥觞。甲骨文已具备了书法艺术的三大要素：运笔、结体、章法。它是殷商刻在龟甲、牛骨上用以占卜和祭祀等活动的文字。书刻者当时的心情是至信至崇、诚惶诚恐的。因此，甲骨文笔法奇谲变幻，章法疏落错综，弥散着浓郁的"敬鬼神、畏天命"的神秘气氛。这是殷商巫术礼仪的时代气息的生动反映。

周代的金文大都浑厚持穆、沉郁凝重，与青铜器那狞厉的饕餮纹饰交相映衬，从而反映了周代祭飨祖先、武功伟业"知天道"的宗教观念的时代精神。

秦始皇统一六国，出现了小篆那严谨而缜密的形式美，正是秦代封建集权的时代精神的真实写照。

汉代的隶书虽流派纷呈，蔚为大观，但隶书的总体风格及共同内涵还是风雅儒逸、婉约典秀的。这是汉代"罢黜百家，独尊儒术"的政治背景在文化上的折射，本质上体现了儒家的文化模式。

从此，我国的书法艺术就在儒家文化模式的框架下，呼吸不同的时代精神。如晋代王羲之的楷书《乐毅论》敛锋不发，行书《兰亭序》蕴秀简静，反映了东晋士人避祸乱、尚空谈的时代心态，表现了稳健秀逸、含蓄安详的儒雅之风。唐代的强盛，是中国古代文化的一个高峰。颜真卿的书法端庄浑朴、儒约丰厚，反映了唐代好大喜功的庙堂之气，其艺术参照系，完全是儒家文化。所以在唐以后的中国封建社会中，颜字一直奉为正统。清代虽然已经走向封建社会的末流，但在书法上却有新的突破，那就是碑学的倡导和兴起。这反映和预示着时代的动荡和巨变。

毛泽东正处在清朝的覆亡、民国的崩溃和新中国兴起的三代更替的社会之中。用形象的语言说，这是一个新旧社会交替变革的时代，是从天空到陆地都在燃烧的时代。在文化的参照系上，马克思主义的新思想已经生根发展，但，仍有儒学余晖的笼罩。

毛泽东本人无疑地是一个伟大的马克思主义者。但，毛泽东只能生活在这个时代之中，他无法跳出这个时代之外。

毛泽东的书法艺术，恰恰处在这样一个坐标点上：旧时代的终结，新时代的开始。毛泽东是处在承前启后的接合部上，标领朝野书法潮流的一代宗师。他呼唤着书法艺术新的高潮的到来。他的书法作品，鼓舞着中国书坛向新的高峰进军。

有趣的是，毛泽东的那篇著名手迹《忆秦娥·娄山关》，恰是他在中国现代书史上所处地位的艺术的写照。

> 西风烈，长空雁叫霜晨月，
> 霜晨月，马蹄声碎，喇叭声咽。
> 雄关漫道真如铁，
> 而今迈步从头越。
> 从头越，苍山如海，残阳如血。

这首词，写得悲壮崇高，足可成为千古绝唱！这首词的书法，写得奇拔豪迈，光彩射人，足可与历代名迹媲美！

为什么这样美妙绝伦？

原来他在写整个时代！

原来他在写人民！

原来他在写他自己！

彻底的人民性质

"扬州八怪"之一的郑板桥，有一首著名的题画诗：

> 衙斋卧听萧萧竹，疑是民间疾苦声。
> 些小吾曹州县吏，一枝一叶总关情。

郑板桥做过潍县令，"七品芝麻官"。但，郑板桥更是一个具有民主性、人民性的艺术家。作为县官与艺术家集一身的他，由衷地道出了不论是当官或从事艺术都要情系人民的心曲。

毛泽东从人民中走来，从手无半文、心怀天下，到打翻旧社会、建立新中国，成为人民的领袖，自然地他的一切都与人民血肉相连。

在艺术领域里，他是诗词大师和书法大师。

他的艺术观是非常明确的。他说："为什么人的问题，是一个根本的问

题，原则的问题。""我们的立场是站在无产阶级的和人民大众的立场。""我们的文艺应当为千千万万劳动人民服务。"因为，人民是历史的创造者，是社会物质生产的主力军。他又说："鲁迅的两句诗，'横眉冷对千夫指，俯首甘为孺子牛'，应该成为我们的座右铭。"

他这样说了，他也这样做了，而且做得很彻底。毕其生为人民，皆其艺为人民。

1915 年 5 月，他怀着强烈的爱国心，正襟危坐挥毫写下的《明耻篇》读后批语："五月七日，民国奇耻。何以报仇，在我学子。"可以看到和感到他的学子热血沸腾，报国豪气凝结笔端。

在抗日战争期间书写的：

"努力前进，打日本，救中国！"

"深入群众，不尚空谈。"

"以身作则"。

"艰苦奋斗"。

"为人民服务"。

"热爱人民，真诚地为人民服务，鞠躬尽瘁，死而后已，这就是邹韬奋先生的精神。"

解放战争时期，他书写的：

"为人民而死，虽死犹荣！"

"站在最大多数劳动人民的一面"。

"人民的胜利"。等等。

这些题词书法，都饱蘸着他满怀热情，以不同的笔触和形式，表达了他一心为人民群众的文艺观。

艺术作品的思想格调与艺术家的境界人品是一致的。书品与人品的关系并不是等同的关系，也不是无所谓的关系。就艺术而论，"艺术为什么人"，应该是艺术家人品的集中表现。

鲁迅先生在论及文艺为谁服务的问题时，这样说过："我以为根本的问题是在作者可是一个'革命人'，倘是的，则无论写的是什么事件，用的是什么材料，即都是'革命文学'。从喷泉里出来的都是水，从血管里出来的都是血。"

毛泽东的一生的书法实践，一生的书法作品，无疑都是从血管里流出来的血，浸透着浓厚的人民性。

人民是艺术家的母亲，生活是艺术创作的源泉。毛泽东说："作为观念形态的文艺作品，都是一定的社会生活在人类头脑中的反映的产物。""人民

生活中本来存在着文学艺术原料的矿藏，这是自然形态的东西，是粗糙的东西，但也是最生动、最丰富、最基本的东西；在这点上说，它们使一切文学艺术相形见绌，它们是一切文学艺术的取之不尽、用之不竭的惟一的源泉。这是惟一的源泉，因为只能有这样的源泉，此外不能有第二个源泉。"

艺术不是飘浮天际、无所归依的白云。艺术不是横空出世、独来独往的天马。艺术的根基在社会生活。缺乏生活、脱离现实的作品，必然是苍白无力的，或者是孤芳自赏，或者是无病呻吟，只能成为"象牙之塔"里的沉淀物。

毛泽东一生的实践，一生的生活历程，说明他大都在社会矛盾和社会生活的旋涡中度过，十分熟悉社会生活的各个层面，并从其中吸取到许多丰富的有益养分，形成了他对生活、对人生、对艺术的独到见解，从而成为革命和思想的导师。

书法艺术"是无形之象"，不能直接地反映社会生活。但书法艺术是社会生活的移情和抽象。而毛泽东的书法艺术正是通过对社会生活的移情和抽象，闪耀着时代精神的光芒。

在毛泽东的艺术建构中，有一个非常重要的理论，即是他的文艺批评的理论。他说："文艺批评有两个标准，一个是政治标准，一个是艺术标准。""我们既反对政治观点错误的艺术品，也反对只有正确的政治观点而没有艺术力量的所谓标语口号式的倾向。"他又十分犀利地指出："缺乏艺术性的作品，无论政治上怎样进步，也是没有力量的。"正确的理解应当是："政治和艺术的统一，内容和形式的统一，革命的政治内容和尽可能完善的艺术形式的统一。"

这是马克思主义的艺术认识论，是科学的理论，也是对各个社会历史规律的概括。政治标准，是对社会、道德的评价；艺术标准，是对作品艺术质量、水平的评价。合起来就是对作品内涵真、善、美的考察。在我国古代，"成教化，助人伦，明劝诫，著升沉"等就是思想政治标准；而"气韵生动"、"神采为上"、"高韵、深情、坚质、浩气"等就是艺术标准，并且逐步明确以"逸、神、妙、能"等品位分高下。艺术是一种社会意识形态，是建立在一定经济基础之上的上层建筑，所以没有绝对不变的政治标准，也没有绝对不变的艺术标准。内容与艺术形式的统一，也只能是历史的统一。

作为艺术，艺术标准应当是第一位的。艺术性会随着时间的推移，越多越显出诱人的魅力。政治标准，却在时间的长河中，逐渐被淡解。

毛泽东的书法艺术作品，也并非全部是革命内容，例如他手书的古代诗词部分，但却是积极的、健康的，至少是无害的。而笔致情趣，却是书法的

妙品。尤其是他手书自作诗词，那种诗情溶于书意，书意表达诗情的内容与形式的完美的统一，是令人陶醉的。

你看：《七律·长征》："三军过后尽开颜"，笔势开张，白虹掠天，使人感到处于生死存亡、极端困难的情况下，红军战士的豪迈潇洒的风姿。

《清平乐·六盘山》："何时缚住苍龙"，笔墨大起大落，犹如万丈长缨，弥漫天际。使人感到无往不胜的气势。

《满江红·和郭沫若》，大笔纵横，令人感到四海翻腾，五洲震荡的天翻地覆。

在这里，不仅是内容与形式的统一，而且可以感悟到艺术作品的教育功能与审美愉悦功能的和谐统一。人们可以从毛泽东的书法作品中得到美的感受，美的情操，美的信念。人们从他的书法作品中或者受到鼓舞，或者陶冶精神，或者增长知识，或者认识是非。

在书法艺术的传统中，从来就是承认书法作品的双重价值——实用价值和艺术价值；从来就是把书法的实用性和艺术性结合在一起的。实用性是艺术性的基础，艺术性是实用性的发展。书法艺术是对文字书写的升华，而不是对文字的脱离。正因为这样，我们才可以"思贤哲于千载，览陈迹于缣简"；正因为这样，我国的书法艺术才能历三千年而不衰。

毛泽东的书法艺术正是这个优良传统的直接体现。从现今面世的几百件书法作品来看，属于审美欣赏的不过百余件，主要是手书的自作诗词和手书的古代、近代的诗词、名句。其余部分大多是题字、文稿、信札、批文等。手书诗词固然是"情动形言，取会风骚"，供人们品味欣赏；而手书应用文字，也是"达其情性，形其哀乐"，"随其性欲，便以为姿"，也同样可以供人品味欣赏。

这是不言自明的道理：书法艺术的生命在于植根于社会生活！

鲜明的个人特色

毛泽东的书法艺术的主要成就期，是在五十年代中期至六十年中期。这既不与他的政治业绩对称，也不与他的诗词艺术成就同步。这奇特的现象，从历史上看不独毛泽东一个人；而从现代书法史上看，大概是独一无二的。他的诗词艺术的成就期，是三十年代中期至五十年代中期，《忆秦娥·娄山关》《七律·长征》《沁园春·雪》《蝶恋花·答李淑一》等都是他的诗词杰作。而其中以《忆秦娥·娄山关》《沁园春·雪》为最。从三十年代中期至五十年代中期，是毛泽东政治活动的成就期。他领导了惊天动地的革命战争，驱逐

日本帝国主义，推翻三座大山，建立新中国，巩固人民政权，开展经济建设，饮誉中外，备受人民的爱戴。而在他书法艺术的实践中，从本世纪初到五十年代中期，历时五十多年，虽然他功力深厚，天资超人，但终因政务、军务繁忙，进展不算特别令人满意。

五十年代中期到六十年代中期，这个十年，正是江山已固、百业理顺的宽松年代。这时的毛泽东正是英岁华年。在日理万机之余，对书法表示特别的倾注和努力。1955、1956、1958 年，连续多次广置碑帖。以此后的七八年里，他心慕手追，以清澈的智慧光芒，汲古融今，以最佳的方式，反映着时代的精神风貌，锤炼着自己的艺术的个性，在书法艺术的王国里，建造了一座丰碑。循此前进，借着他的天资和学养，他完全有能力再积累起自己书法的高峰。然而，遗憾的是，他将自己投入到最后的、使自己衰老的政治运动中，搁笔停翰。这是中国书坛的巨大损失。

正像世上的万物一样，中国的书法艺术也充满着矛盾。其中崇古与创新，这种矢量的对立统一，构成了中国书法艺术传统的内涵。崇古与创新这一对矛盾的运动，基本贯穿了中国书法史。崇古既是创新的基础，又是创新的桎梏。创新既是对崇古的继承，又是对崇古的破坏。书法不崇古就失去了依托；书法不创新就失去了生命力。

毛泽东在这崇古与创新的古老矛盾里，盘桓徜徉、游刃有余。他的书法既是崇古的，又是创新的。他对书法艺术作出了杰出的贡献。

康德在《判断力批判》一书中指出艺术创作的三大要素：独创性、典型性和自然性——还是可以用于中国书法艺术的。

作为艺术家的毛泽东的可贵之处，就在于他能在崇古的基础上创新，以他发现和创造的书法美，丰富了人们的精神生活，提高了和扩大了人们的审美境界。这种贡献至少表现在以下两点上：

其一，他的书法是时代的交响乐、华夏的大写意，抒写了伟大的革命情怀。

领略毛泽东的书法艺术，要有他的步履和视角。他的思想的高度和深度、气局的豪放和恢宏，是无以复加的。欣赏他的书法作品，如用东临渤海、西登昆仑的高度，似显不够。应站在某一个空间来观察，就会觉得壮阔雄伟，含蓄一切，气象万千，变化无穷。就会觉得"百年魔怪舞翩跹"到"雄鸡一唱天下白"，风烟滚滚，天翻地覆，意气风发，巨龙腾飞，一派生机。传达着"俱往矣，数风流人物，还看今朝"的时代精神。

其二，他的书法是古典主义与浪漫主义的结合。

在艺术发展史上，浪漫主义与古典主义几乎同时出现，并交替发展。毛

泽东早期的书法（1925年前）和中期书法（1948年前），基本上是属于古典主义。他的后期的书法，属于浪漫主义。1958年以后，他的行草书有了一个新的飞跃，浪漫主义书法进一步高扬。

古典主义是一种法度森严的力量和气势的美。毛泽东的题词，为了大多数人的辨识和欣赏，以法为主。如《沁园春·雪》、《首都民兵师》、《艰苦朴素》、《向雷锋同志学习》、《一定要根治海河》、《十三陵水库》等，高伟宏大，势卷千军。

浪漫主义是一种不受拘束的和无穷无尽的美。毛泽东的行草书的杰作，强调个性，强调主观表现，纯然是高屋建瓴、所向无碍、汪洋恣肆、纵横捭阖的气势，着眼总体的贯通和把握，不拘泥一城一地的得失，具有奇兵突袭、铁骑纵横、长龙下界、鲲鹏击水的各种意象。"风雨发于其行间，鬼神役使其指臂"。越到后来，越是淋漓尽致。毛泽东手书的《满江红》、《长征》、《娄山关》、《六盘山》等作品，还有刊于《毛泽东手书古诗词选》中的一大批作品，如《庐山谣寄卢侍御虚舟》句、《西厢记·第一折》句、《梅花》（九首之一）、《解佩令·自题词集》、《三垂冈》等等，都是足以垂范后世的珍品。

（山东大学出版社，1993年版）

毛泽东书法墨迹原作选

翰墨春秋（节选）

张铁民　著

目　　录

向故宫借阅草书

田家英同志：

请将已存各种草书字帖清出给我，包括若干拓本（王羲之等），于右任千字文及草诀歌。此外，请向故宫博物院负责人（是否郑振铎?）一询，可否借阅那里的各种草书手迹若干，如可，应开单据，以便按件清还。

毛泽东
十月十六日

这是公布的毛泽东书信中惟一的只涉及书法的一封信。手稿原件未写年份。中共中央文献研究室在《毛泽东书信选集》的出版说明中说："有些没有写明年代的信，经考证将确定的年代写在标题下面。"并在此信"致田家英"的标题下用括号标明了"（一九五八年十月十六日）"。

这封信的内容和手迹，已为读书界、书法界广为引用，无一人对"一九五八年"的"考证"提出疑义。在《毛泽东和他的秘书田家英》一书的附页上，在《毛泽东书信手迹选》里，都刊印了，也注明"一九五八年"。

这封信的手迹，与《致李达》信手迹明显不同。用笔放得很开，不像50年代初、中期的草书那样谨严了，已有狂放的趋向，左右跌宕和游丝般的出锋带笔，使行草书迹显得有点像狂草。

一页信纸，写到末行，已无空白，仍紧沿着纸边竖向写下去，至左下角只存如5分硬币大的空白，写好"毛泽东"三字，只剩下1分硬币大一点的空白，写"十月十六日"，"日"字写在"月"旁。年份是无法写明的了。再说，毛泽东的书迹常常不写年份。这确实给研究工作带来了一个需要考证的问题。

考证的依据是什么呢？知情者的回忆，查事实根据，分析书迹特点等等，都是不可忽视的。起初，笔者对这封信的年份考证未存疑心，但读了逢先知的回忆，又顿生疑问。

逢先知在《毛泽东和他的秘书田家英》中说："除了买字帖供毛泽东观

赏，我们有时还到故宫借一些名书法家的真迹给他看。1959年10月，田家英和陈秉忱向故宫借了20件字画，其中8件是明代大书法家写的草书，包括解缙、张弼、傅山、文征明、董其昌等。"

毛泽东"1958年"10月16日《致田家英》信，要向故宫借阅古人草书手迹，与1959年10月田家英、陈秉忱去借阅，是一回事还是两回事？如果是两回事，那向故宫借阅草书就有两次。如果是一回事，那么是逄先知回忆错了还是"考证"错了？

为此，笔者采访了逄先知。

笔者说："毛泽东写信给田家英，要向故宫借阅古人草书手迹，是在1958年，而你的回忆中说是1959年。这里相差了一年。据我所知，毛泽东向故宫借阅草书就这一次。那么，是田家英办事拖拉，给耽搁了一年？这不符合田家英的工作作风。是故宫不让借，经多次交涉才借了出来？这也不可能，故宫不会无视主席的要求。所以，这相差一年的原因，要么是你回忆错了，要么是'考证'错了。"

逄先知急匆匆地走进里屋办公室，翻开《毛泽东书信选集》，又回到客厅，对笔者说："这封信的年代看来是考证错了。我记得田家英、陈秉忱去故宫借阅时，整个社会政治气氛是庐山会议之后，这一点很清楚。所以我说是1959年。"

这样说应该清楚了。原先"考证"为"1958年"不知依据何事考证出来的?！

逄先知在1950年11月至1966年5月，在毛泽东身边管理图书，又兼任田家英的秘书工作，他的回忆是可信的。又有故宫的记录为证。

故宫是中华文化的宝库，珍藏着丰富的历史书画名作。解放前有相当数量的书画名作已被移往台湾，藏于台北。但解放后经过收集、捐赠，北京故宫的古代书画藏品仍是首屈一指的。书法爱好者，或者有志于书法艺术的书法家，无不以一睹故宫藏法书为快事。直面古人书法真迹，与读影印本、拓本字帖是不一样的。无论在章法的整体性上，还是在笔法墨法的微妙处，真迹无疑远胜于影印本和拓本。所以，宋朝书法家米芾说："石刻不可学，但自书使人刻之，已非己书也，故必须真迹观之，乃得趣。"石刻不可学，此说有点偏颇。但观真迹能得趣，是对的，笔趣、墨趣只有在真迹中才神形完备。

毛泽东一方面要借阅故宫藏草书真迹，一方面要把自己已存各种草书字帖清出集中给他，说明毛泽东意在专攻草书了。他一方面重视真迹，另一方面也不废石刻草书拓本，特注明王羲之的草书拓本。

王羲之的草书，最著名的是《十七帖》。此帖只传存石刻拓本，由 29 件尺牍汇刻而成，起首一件尺牍有"十七日"云云，因而得名，是小草书体中的范本。

从故宫借来的 8 件真迹都是明代书家的。文征明，一生以诗书画著称艺坛，长期居住在苏州，是吴门书画艺术流派的首领，与唐伯虎、祝枝山等人相友，号称吴门四家。而吴门，是明代书画艺术最发达的地区，是全国之首，影响很广。文征明的书法受元朝赵孟頫的影响，全面继承了晋唐二王书法体系，以行草和小楷为最优，功力很深，但艺术个性不强。董其昌是晚明松江人，他的书法路子与文征明相似，也以传统帖学的继承为宗旨，但在艺术风格上比文征明要平淡一些，没有跳跃宕荡的生气。不过，董其昌官至礼部尚书，谥为文敏，当时名声比文征明大，所以有"南董"之称。在清初，被推崇备至，风靡全国。

解缙、张弼、傅山的书法风格与文、董就决然不同了，是明代中、晚期富有个性解放特色的书法群体的代表。

明代中、晚期，产生了资本主义的萌芽，市民经济的发展形成了不同于封建贵族文化的市民文化形态。《金瓶梅》、《水浒》、《三国演义》、《西游记》、《拍案惊奇》和冯梦龙的短篇小说，就是市民文化在文学上的典型反映。在书法艺术上，一批富有创造个性的书法家也不再囿于皇帝推崇的庙堂书风——台阁体，力求伸张书为心画，以书寄情，以书托志，形成了具有个性解放的艺术倾向，而且都以狂放的行、草为表现形态，气势充沛，富有激情。后人称明人书法尚势态，以区别于晋人尚韵，唐人尚法，宋人尚意的特点，主要指这批书法家，是不无道理的。

有激情，有气势，具有个性解放的特点，这正合毛泽东的胃口。50 年代末之后，毛体书法以气势和激情，表现得更充分更完善，与他阅读这些明代书家的真迹不无关系。

解缙，号春雨，江西吉水人，很有文才，名噪一时，曾主持纂修《永乐大典》，但为人刚正不阿，两次被贬谪。第三次遭奸人诬告下狱，竟被用酒强行灌醉后，埋入雪中活活冻死，年仅 47 岁。他有一副对联，被毛泽东引用在《改造我们的学习》一文中，而为大家所熟悉。"墙上芦苇，头重脚轻根底浅；山间竹笋，嘴尖皮厚腹中空。"他的书法，楷行俱佳，尤以狂草为著，纵荡狂放，开合跌宕，直抒胸臆。明朝著名的文艺家王世贞对他评价很高，说解缙的书法能使元朝书坛领袖赵孟頫失价，百年之后也极少有人能与他匹敌。

毛泽东在读解缙草书手卷的时候，也许被他的文采所打动，不由自主地

用铅笔在手卷上作了断句。并说：我就喜欢这类字体，是行草又有一定的内容的书法，这样又学写字，又读诗文，一举两得。幸亏毛泽东不喜欢用钢笔、圆珠笔，否则这件故宫藏品就有损了。

张弼比解缙晚两辈，号东海，松江华亭人。他恃才傲物，自诩文章第一、诗歌第二、书法第三。《明史》说他草书"怪伟跌宕，震撼一世"。他跟唐朝张旭、怀素一样，喜欢酒后挥洒，顷刻之间疾书数十纸，如蛟龙舞狂雨，震荡人心目，世人以为张旭复出，名传海外，竞相求购其迹。他在南安当官时，军内武将立功领赏，宁愿得到他的书法，而不愿领取金帛。

傅山是山西人，由明入清，誓不出仕，以行医为业，是著名的妇科病专家，他的医案留传至今，中医学上还常常讲到。康熙皇帝诏举博学鸿儒科，以绑架的形式让他赴京。他以死相抗，拒不进北京城。康熙知道后，不但免了他的拒不从命之罪，反而加封他为中书舍人，让他自由地回去。傅山仍然自称为"民"。这样的气节，这样的性格，使他的书法也独具风格。他认为"作字先作人"，"人奇字自古"，并提出了独特的书法审美观，"宁拙毋巧，宁丑毋媚，宁支离毋轻滑，宁真率毋安排"。这"四宁四毋"正是他书法个性的自白。他的行草书有狂势，用笔连绵，大开大合，富有生气，给人雄奇郁勃、咄咄逼人的感觉。

《草诀歌》，在《毛泽东书信选集》里未作注释。按理在注释"王羲之"、"于右任千字文"的同时，也应予以注释。因为《草诀歌》是一本学习草法规律的字帖，不但要背诵熟记，而且要灵活运用，才能写好草书。

草书在汉字书法中常人不易认读，虽是在求快求简的实用性上发展起来的，但草书产生之后，曾一度泛滥成灾，特别是东汉出了一个大草书家张芝后，士人竞相摹仿，以草为标榜，谁草得最厉害谁就最有本事。结果写出来的草书，除了自己，谁也不识，甚至连自己也难以识读。于是，有个叫赵壹的人写了一篇批评叫《非草篇》，抨击了这种不良世风。

东晋王羲之、王献之的草书风行之后，人们开始渐渐地以他们的草书为法。特别是王羲之的第七代孙智永和尚，用楷草两种书体一行对一行地写《千字文》达800余本，散发到江南多个寺院，无形中起到了正草法，普及草法的作用。草法由此约定俗成，被草书家们所认识、掌握、运用。草书不合草法就是无人识读的天书。

草法约定俗成于南北朝之后，是可以肯定的。现在故宫珍藏着一件张伯驹捐赠的晋人陆机草书真迹《平复帖》，许多书法家和文物鉴定家至今尚未能全部释清其草书内容。因为，现在的人们在注释这件晋人草书手迹时，依据的是后来才产生的草法规则，自然难以释清无规则时的草书。

《草诀歌》又叫《草诀百韵歌》，是诸种草法著作中流行最广的，大约产生于宋朝，但托名于王羲之名下。它把通行的草字，按结体和行笔的内在规律，编成五字一句的韵文，朗朗上口，便于记忆。例如"有点方为水，空挑即是言"一句，是说草写"水"字旁和"言"字旁的差异，在于有无一"点"。又如"六手宜为禀，七红即是袁"一句，是说"六""手"两草字的连写就构成"禀"的草写，"七""红"两草字连写就成了"袁"的草字。

当然《草诀歌》仅是繁复多变、千姿百态的草法的一种简化，是识读、学习草书的基础。只有掌握了这个基础，草书艺术才能创造性地发挥。纵览毛泽东 50 年代中期之后的草书，可以发现他已娴熟地把握了草法，不见以前时有"自由体"的草写之迹了。

据陈秉忱回忆，毛泽东还读过《草诀要领》，还曾向上海、南京等地的文物部门借阅过明清名书家墨迹册页。

毛泽东既向故宫借阅过古人书迹，同时又向故宫转赠过古人书迹。可说是毛泽东与故宫翰墨交往的一段佳话。

1951 年 12 月 3 日，毛泽东给文化部文物局局长郑振铎写了一封信，随信送上一件明清之际思想家王夫之（世称船山先生）的《双鹤瑞舞赋》墨迹。信上说："有姚虞琴先生经陈叔通先生转赠给我一件王船山的手迹，据云此种手迹甚为稀有。今送至兄处，请为保存为盼！"

姚虞琴是画家。陈叔通当时任政协全国委员会副主席，他是前清翰林，精通诗文书画和文物，曾多次陪同毛泽东一起观赏文物，谈诗论画。陈叔通非常钦仰毛泽东的诗词和书法，认为表现了伟大的气魄。

1956 年 7 月，著名文物鉴藏家张伯驹向国家捐赠了一批古书画珍品，其中有相当一部分是稀世之宝，西晋陆机《平复帖》草书就是最典型的一件宝中之宝。

《平复帖》原先为清道光皇孙溥心畲所有。当张伯驹得知溥心畲已将所藏唐朝韩干《照夜白图卷》流出海外后，深恐《平复帖》遭此覆辙，托人向溥氏求购。但被索价 20 万元，张伯驹力不能胜。1937 年又请张大千出面向溥氏求让，仍索价 20 万元而未果。不久溥心畲丧母，急需用钱，经友人斡旋，张伯驹以 4 万元购回《平复帖》，藏于衣被之中，多年乱离跋涉，未尝去身。

《平复帖》距今已有 1700 年，是流传至今第一件出自名家之手的草书真迹。书者陆机是文学家，有《文赋》一篇传世。

张伯驹捐赠书画作品中，还有隋朝展子虔《游春图》，是他用 200 两黄金求购得来的。还有唐朝诗人杜牧的行书真迹《张好好诗卷》。杜牧与杜甫，

世称小杜老杜，《张好好诗卷》是惟一流存下来的杜牧手迹。还有宋人黄庭坚草书卷、蔡襄自书诗册、范仲淹《道服赞卷》、吴琚书杂诗卷、元人赵孟頫草书《千字文》等等。

在捐赠这批书画国宝时，张伯驹挑出一件唐朝诗人李白的《上阳台帖》送给毛泽东。他深知毛泽东喜爱李白的诗歌，又酷爱书法，是一定会笑纳的。

毛泽东深深感谢张伯驹的深情厚意，嘱中央办公厅代写了一封感谢信，并附寄人民币1万元。但又认为如此国宝不宜归私，遂转送给故宫珍藏。

李白以诗著称，他的书法在宋《宣和书谱》一书中记载有5帖，但都未传存。草书《上阳台帖》虽不在这5帖之中，却是留传至今惟一的一件李白书迹。书帖全文："山高水长，物象千万，非有老笔，清壮何穷。十八日上阳台书。太白。"上阳台在唐宫之中，所以此书迹书于天宝初年（742—744）李白应唐玄宗之召入宫任职期间，大约40岁左右。他跟张旭是酒友，都有浓烈的浪漫性格，曾向张旭请教过草书。宋皇赵佶评估《上阳台帖》时，写下了"字画飘逸，豪气雄健"8个字。

李白有《草书歌行》一首，"少年上人号怀素，草书天下称独步。……张颠老死不足数，我师此义不师古。"对怀素推崇备至。诗中对怀素的醉书创作，极尽描写，可见李白与晚辈怀素也有一段密切的来往。

去故宫帮毛泽东借阅明清草书真迹的陈秉忱和田家英，也是非常喜爱书法的。

陈秉忱，山东潍坊人，是清末山东金石家陈介琪的曾孙。解放初在济南市政府工作，不久调任中央办公厅秘书室。他善于书画。1945年重庆谈判前，周恩来和美国特使赫尔利曾先在延安草签过一个文件，文稿由周恩来亲自起草，然后责成陈秉忱用毛笔缮写为正式文本。他根据周恩来的"字迹要端正，不许有一点差错改动"的要求誊清，交周恩来亲自校阅无误。1950年的中苏友好互助同盟条约的中文本也是他用楷书写的。《毛泽东选集》4卷本第一版的封面隶书，出自他的手迹。1988年，在他去世二周年之际，有关部门举办了《陈秉忱书画展》。

曾被毛泽东称之为"秀才"的田家英，在毛泽东身边担任了长达18年的秘书工作。他虽不善书，却酷爱书法，很有鉴赏能力，一生精心收集清人翰墨1500余件，自明末到民初300年间，涉及500余位学者、官吏、金石家、小说家、戏剧家、诗人、书画家的中堂、条幅、楹联、横幅、册页、手卷、扇面、书简、手稿、铭砚、印章等，蔚为大观。除上海博物馆外，田家英收藏的清人翰墨，质量之高，数量之多，形式之丰，内容之广，堪称海内

第一家。他原来是为写《清史》而准备的。陈毅、谷牧、李一氓、胡绳、李锐等常去他家观赏这些翰墨。田家英也常挑选一些中堂、对联、条幅之类的书作，挂到菊香书屋去，供毛泽东观赏。

毛泽东的书法，田家英视为"国宝"，说写得很有气魄。毛泽东平时借以休息、换脑筋的练字书迹，题词题刊挑选后留下来的，田家英很注意收藏，装裱得十分考究，细心地保存起来，作为自己书斋中的"国宝"，只有知心的朋友来访，他才取出供人观赏。这些珍品现都归中央档案馆收藏。

1963 年 8 月间的一天，田家英大女儿看电影回家。田家英拿出一张用铅笔写满诗行的纸给女儿看，欣喜地说：这是毛主席亲笔手书的《八连颂》，赞扬南京路上好八连，采用了古代三字经的形式和民族风格，是一种新的尝试，还没有发表，只是给几个熟悉的人传阅。同年，《毛主席诗词三十七首》本选编时，他把保存的《七律·人民解放军占领南京》抄本送给毛泽东。毛泽东说：忘了还有这一首。于是，毛泽东经过核对，重写了一遍。由此看来，毛泽东的《七律·人民解放军占领南京》至少有两件墨迹。一件即是 1963 年选编"诗词三十七首"本时所书。另一件即是已公开刊发过的，书迹如 50 年代初，不知当时此件是在田家英手上，否则毛泽东是不会忘了的。

1964 年春节前，田家英和历史学家刘大年发起了一个小集会，为著名历史学家范文澜 70 寿辰祝寿，有王冶秋、黎澍等七八人。每人掏 5 元钱，在四川饭店聚餐。席间，田家英说，他正在收集当代名人书信墨迹，不是要一般的书信，而是要用毛笔写给他的亲笔信。他说毛主席、朱总司令和其他一些领导人，以及一些名人，写给他的毛笔尺牍都有了不少，但却没有范老的信，很想写信给范老讲些什么，然后得到范老的回信。

说者无心，听者有意。王冶秋对田家英说："家英啊！你可有福，不但收藏了那么多清人翰墨，而且还有毛主席的墨宝。我们故宫博物院至今未有一件毛主席的书法。""什么?! 国家博物馆就数你故宫最大，收藏最富，怎么能没有主席的手迹？主席的墨迹是国宝啊！故宫不是藏国宝的地方吗？"田家英惊诧地说。"按故宫收藏的不成文法，故宫只珍藏清朝以前的文物，民国以后的就归中国革命历史博物馆收藏了。""没这个道理，没这个道理！他们不给你珍藏，我给你一件。"田家英说。随后，他就把毛泽东手书白居易《琵琶行》墨迹送给了故宫博物院。这大概是至今惟一珍藏在故宫的一件毛泽东书法手迹。

书传东瀛留佳话

翻开日本出版的《中国书道全集》，毛泽东于 1961 年 10 月 7 日书写的一首鲁迅诗墨迹，赫然在目。这件书法，虽然不是日本收藏的惟一的毛泽东书法，但确实是最精彩的一件。

十月的北京是红色的，也是金色的。晴空万里，阳光灿烂，天安门广场花团锦簇，红旗招展。人们还沉浸在国庆 12 周年的欢乐气氛里。

7 日上午 11 点钟，毛泽东要接见日本客人。他早早就站在勤政殿门口。不一会儿，一辆辆小轿车鱼贯而来。廖承志看到毛泽东已迎候在门口了，连忙抢先下车，赶到毛泽东身旁。

"欢迎，欢迎！"毛泽东在廖承志的介绍下，与每一位日本客人微笑着点点头，亲切地握手，不时问上几句话："做什么工作的？第一次来中国吗？"等等。一位日本客人回答说，他是搞儿童文学的。

"啊！那你是安徒生的朋友啰。"毛泽东的幽默引得大家毫无掩饰地大笑了起来。

以黑田寿男为团长的日中友好协会祝贺国庆节代表团 10 名成员，以三岛一为团长的民间教育代表团 10 名成员，以安斋库治为团长的日本翻译《毛泽东选集》协商代表团 3 名成员，还有日本著名人士西园寺公一，共 24 位日本客人，在勤政殿大厅和毛泽东一齐合影。

红地毯上，迅速摆上了藤茶几和藤椅，茶、水果和香烟也摆上了。

毛泽东拿起一听烟，给 24 位日本客人每人递上一支，说："欢迎朋友们，热烈欢迎！"

全都就座了，他却一个人站着开始讲话。他从"敌人是谁，朋友是谁"、"中日两国人民为什么要团结起来"、"国际统一战线应当怎样发展壮大"等问题讲起，讲到中国革命的经验，说："最初党员只有几十人。参加 1921 年的第一次代表大会的代表仅有 12 人。其中还剩下的，一个是董必武同志，另一个就是我。中国共产党在那时是受到大家蔑视的。……如果大家研究中国革命的经验，我劝大家研究一下失败的经验。当然，也需要成功的经验。这样才能把两者加以比较。就是说，在研究中国的正确的政治路线、政策和军事路线的同时，必须研究过去所犯的'左'的错误和右的错误。研究中国

历史所经历的曲折过程是必要的。"

"大家有什么问题请提出来，光我一个人说，不民主。"毛泽东说罢，用手对着日本客人们轻轻一挥，坐了下来，点燃了一支烟。

黑田寿男站起来代表日本客人们讲话。

"请坐着说吧！"毛泽东伸手向前按了按，示意着说。

"因为毛主席是站着说的，所以我也站着说。"黑田寿男向毛泽东弯了弯腰说。

"是吗?!"毛泽东突然笑起来，以幽默的口吻明知故问道。

黑田寿男讲了当时的日本形势和日中友好运动。毛泽东不时插话说："对，对。"当黑田寿男讲话结束时，毛泽东深深地点着头说："好！"然后站起来，从上衣口袋里拿出一张叠成四折的纸。

"中国过去处于黑暗的时代时，中国伟大的革命战士、文学战线的领导人鲁迅先生写了这样一首诗。诗的意思是说在黑暗的统治下看见了光明。大家这次来到中国，我们表示感谢。我也没有什么好赠送的，就写下了鲁迅先生的诗，把它赠送给大家。诗由四句话组成。"

毛泽东深情地说完话，朝黑田寿男走了两三步。黑田寿男迅即站了起来，恭恭敬敬地向毛泽东鞠了个90度的躬，然后伸出双手接过了这一真诚的礼物。这时，全场所有人都站了起来，以惊喜的目光注视着黑田寿男。黑田寿男小心翼翼地展开毛泽东的手迹，并向四周展举，全场报以热烈的掌声，以表示由衷的感谢。

"向日本人民表示衷心的问候！"毛泽东同日本客人们一一握手告别，然后站在门外台阶上，频频招手，目送着客人们的车子离去。

这件毛泽东的书法就这样带着他的衷心祝愿，来到了一衣带水的日本国。

"万家墨面没蒿莱，敢有歌吟动地哀。心事浩茫连广宇，于无声处听惊雷。鲁迅诗一首。毛泽东，一九六一年十月七日，书赠日本访华的朋友们。"

竖式书写行草14行，鲁迅原诗《无题》和长长的落款各占7行，浑然一体地书写在一页横幅纸上。这在毛泽东书法中是极为罕见的。毛泽东的书法，大多数是分页书写的，而这件翰墨完整地表现在一页纸上，艺术整体感更加充分突出。按传统的书法布局构成，一般都突出主体文字的书写，落款往往只占极少的篇幅。但这幅作品，落款占据一半，字体大小也与鲁迅诗句一样，不但没有产生不和谐的感觉，反而显得更加浑然，构成相当完整。最后三个字"朋友们"写得特别大，"朋友"两字一笔连绵环转而书，有回肠荡气之感，"们"字独占一行杀笔，也纵笔一气呵成，在全幅布局中起到了

"重镇"作用。笔者试着将这三字遮去欣赏，反觉得有虎头蛇尾之弊。这可能是因为落款部分比正文部分在天头上写得较低的缘故，需要加大这最后三个字的分量，起到左右匀称的艺术作用。

这样的艺术表现形式，和毛泽东喜欢在书法中使用标点符号，反映了毛泽东在书法创作上的创新意味。

毛泽东以鲁迅诗书赠日本朋友，不仅因为这首诗是鲁迅去世前不久写赠给一位日本社会评论家新居格的，也因为毛泽东特别推崇鲁迅，经常喜欢书写鲁迅诗句。

毛泽东与鲁迅从未见过面，但他们之间心心相通。1934年1月，冯雪峰到瑞金。毛泽东就跟他说："今天不谈别的，就谈鲁迅，好不好？"当冯雪峰告诉毛泽东，说鲁迅读到《西江月·井冈山》等词时，认为有"山大王"的气概。毛泽东听后开怀大笑。

1936年春夏之交，冯雪峰在跟鲁迅讲到红军在陕北的生活很艰苦时，鲁迅认为要想法资助一点。于是托人购买了两只火腿和其他一些食物，并亲自开列一些书目选购后，一并送给在延安的毛泽东。在火腿里藏有鲁迅给毛泽东的信。解放后，毛泽东曾三次提到这件事，但从未讲到这封信。至今这封信下落不明。

毛泽东对鲁迅的著作可说滚瓜烂熟。晚年，唐由之大夫为他治疗白内障眼疾，毛泽东询问了姓名后，反复念着"由之，由之"后问道："你的名字是出自《论语》：'民可使由之，不可使知之'吧？你可不要按孔夫子的'由之'去作，而要按鲁迅的'由之'去作。"随即，他吟诵了鲁迅《悼杨铨》诗："岂有豪情似旧时，花开花落两由之。何期泪洒江南雨，又为斯民哭健儿。"并应唐由之的请求，书录了这首诗给唐由之。

在《鲁迅全集》未出版前，毛泽东想尽办法读鲁迅的单行本著作。刚到延安时，把陕西第四中学图书馆里的鲁迅著作选本全都借走了。1938年8月，我国第一次出版了《鲁迅全集》20卷本，其中有200套编号的"非卖品"纪念本，毛泽东得到的是第58号。从此这套《鲁迅全集》一直在他身边，从延安带进中南海，甚至出访莫斯科和到外地视察工作，也要带上几卷，随时翻阅，反复阅读。

1958年人民文学出版社出版了10卷本《鲁迅全集》，并发行了单行本。毛泽东同时要了这两种新版的鲁迅著作，单行本放在他的床上，并在封面上用铅笔写上了该选本的写作年份和初版时间。70年代初，《鲁迅全集》10卷本印了少量大字线装本，每卷印出，先送毛泽东。毛泽东收一卷看一卷，常常一卷看完，出版社还未印出新的卷本来。

毛泽东还喜爱看鲁迅的手稿。1972 年 9 月文物出版社出版了《鲁迅手稿选集三编》。毛泽东一面读鲁迅的手稿，一面欣赏鲁迅的墨迹，遇到特别小的字迹，他用放大镜。鲁迅的书法凝练敦厚，有六朝碑志的朴茂之风，别具一体。

对鲁迅的诗，毛泽东不但喜爱读，而且喜爱写。1959 年 3 月文物出版社出了线装本《鲁迅诗集》，毛泽东不但全部读过，而且有的反复读，能背出来。甚至在 60 年代初的一次讲话中说："鲁迅的旧体诗很明显地受龚自珍的影响，但鲁迅文章中怎么很少提到龚自珍呢？"至今，在菊香书屋毛泽东卧室的床上，还放着上海出版的《鲁迅诗稿》活页本，封面题署是陈毅的笔迹。1956 年，上海迁葬鲁迅墓，毛泽东亲笔题写："鲁迅先生之墓"。

有段时间，毛泽东每次练习书法，差不多都要书写鲁迅的诗句，说书写鲁迅的诗句，既可以进一步理解诗的内容，又可以进一步了解鲁迅。"横眉冷对千夫指，俯首甘为孺子牛"，是他最爱书写的。1945 年 10 月，他以近似楷书的笔触写了一次，两行诗句写得稳健峻拔。1958 年在武昌召开的八届六中全会期间，著名粤剧演员红线女应邀为会议演出。演出结束时，毛泽东等领导同志登台接见，红线女请求毛泽东给她写几个字，毛泽东高兴地答应了。当天晚上，毛泽东书写了鲁迅的这两句诗，用 3 行行书写成，外加标点，第 4 行用"——鲁迅"来标明。这件墨迹不像 1945 年 10 月所书时用的狼毫，而用的是羊毫，翰墨淋漓，走笔畅快，尤以一个"夫"字，湿墨成块，但未淹笔画之迹，可谓险笔！落款呢？毛泽东一反陈规旧习，在前面写了一段长长的上款："1958 年，在武昌，红线女同志对我说，写几个字给我，我希望。我说：好吧。因写如右。"最后写："毛泽东，1958 年 12 月 1 日。"第二天，工作人员把这件书法转交给了红线女。

如果说，毛泽东于 1961 年 10 月 7 日书赠日本朋友的"万家墨面"卷，以圆劲的笔势夹带怀素的狂草之风的话，那么，1962 年 9 月 18 日书赠给日本工人朋友们的题词，就用了颜筋柳骨般的笔力，兼带宋朝书法家黄庭坚的大刀长矛般的点画。

这件书法长达近百个字，带标点符号，分写在 8 页宣纸上。前 5 页写："只要认真做到：马克思列宁主义的普遍真理与日本革命的具体实践相结合，日本革命的胜利就是毫无疑义的。"落款长达 3 页，"应日本工人学习积极分子访华代表团各位朋友之命，书赠日本工人朋友们。毛泽东一九六二年，九月十八日"。

文字内容是当时历史背景的产物，书迹与"首都民兵师"五个大字相似，雄强豁达，以劲直之笔为主，略带圆转之笔，纵势结体挺拔傲岸。

一年后，1963年10月7日，毛泽东书赠日本友人石桥湛山一首曹操的《龟虽寿》诗。首行写："曹操诗一首"。落款写："应石桥湛山先生之嘱为书，毛泽东，1963年10月7日。"

毛泽东很欣赏曹操的诗文，认为曹操的诗文极为本色，直抒胸臆，豁达通脱，应当学习。在读鲁迅《魏晋风度及文章与药及酒之关系》一文时，对"其实，曹操是很有本事的人……"一段评语，划了粗重的红线。《龟虽寿》诗，毛泽东多次书写，多次向别人推荐，说："此诗宜读"。在读《南史·王僧虔传》时，他还用此诗批注在书上。

收入《毛泽东手书古诗词选》中的一件《龟虽寿》墨迹，大约书于50年代中期，用狼毫硬笔，点画清劲洒脱，运笔时时左右横向跌宕，中锋使转，洁纯方峻，有一种清逸高迈的艺术气息。

而这件书赠日本石桥湛山的《龟虽寿》，就不同了。点画雄浑，似用羊毫软笔所书，走笔纵向奔放，浓墨酣畅，给人以浑厚老成的感觉。

1961年至1963年，毛泽东有三件翰墨东渡日本。而解放后，最早传入日本的一件毛泽东书迹是在50年代中期。日中友好前军人会干事代表远藤三郎曾两次见到毛泽东，并送给毛泽东一把祖上传下来的日本刀。毛泽东以一件自己的翰墨和一幅齐白石的水墨画，作为回礼，赠给了远藤三郎。

这四件书迹，毛泽东均以"书赠"、"嘱书"的方式，作为"书法"被日本视若无价之宝，更何况这是出自中国最高领袖之手的书法。但1917年，年仅24岁的毛泽东的一件书迹却被日本保存至今，可说是千古佳话。

1916年10月，著名的辛亥革命领导人黄兴在上海病逝。当他的灵柩于1917年2月归葬湖南时，日本友人宫崎寅藏专程从日本赶到长沙，参加葬礼。宫崎寅藏自号白浪滔天，积极帮助和支持过孙中山的国民革命，与黄兴结下了深厚的友谊。

正在长沙一师读书的毛泽东得知白浪滔天来到长沙的消息，便与萧三联名，由他执笔写了一封信，要求面见请教。

39年过去了。1956年4月底，宫崎寅藏的儿子宫崎龙介应邀来华访问，并出席"五一"观礼。4月30日晚，周恩来举行了盛大的宴会，龙介第一次见到了中国的总理。第二天上午，在天安门城楼上，周恩来把宫崎龙介介绍给毛泽东。毛泽东握着手，对龙介说：还是学生的时候，我曾给滔天先生写过一封信。

龙介被毛泽东这一番话说得既兴奋又不知所措，怎么从没听见父亲讲过这件事啊。人尚未回日本，心早已回到了东京。不知道这封信是否被父亲保存了下来。天安门广场上盛大的欢庆场面，对他来说似乎不存在了。

　　龙介回到东京，立即在父亲的遗留物中寻找，翻箱倒柜，终于在一箱书信旧物里发现了这封用毛笔写的信（格式依旧）：

　　白浪滔天先生阁下：久钦高谊，觌面无缘，远道闻风，令人兴起。
先生之于黄公，生以精神助之，死以涕泪吊之；今将葬矣，波涛万
　　里，又复临穴送棺。高谊贯于日月，精诚动乎鬼神，此天下所希
　　闻，古今所未有也。^{植蕃}湘之学生，尝读诗书，颇立志气，今者
　　　　　　　　　　　　泽东
　　愿一望见
　　丰采，聆取
　　宏教，唯
　　先生实赐容接，幸甚，幸甚！

　　　　　　　　　　　　　　湖南省立第一师范学校学生　肖植蕃
毛泽东　上

　　书迹确实出自毛泽东之笔。原信没有日期。白浪滔天参加黄兴的安葬仪式后，还出席了长沙学生界欢迎他的集会。萧植蕃即是萧三。

　　毛泽东虽然没有能与白浪滔天面谈，但此信却被白浪滔天保存了下来。一位当时名不见经传的青年学生的信，居然被德高望重的日本名人遗留给了儿子，这正是中日友好史上的佳话，也是毛泽东书法艺术生涯中的一件奇迹。

　　毛泽东《致白浪滔天》信，是最早流入日本，也是最早流入海外的第一件毛泽东手迹。1967 年 7 月 3 日首次刊发在日本的《朝日新闻》上。原迹至今还保存在日本。中国只有两件复印件，分别在中央档案馆和中央文献研究室。

《千字文》和《兰亭序》

逄先知在《毛泽东和他的秘书田家英》中回忆时说："1964 年 12 月 10 日，毛泽东要看各家书写的各种字体的《千字文》字帖。我们很快为他收集了 30 余种，行草隶篆，无所不有，而以草书为主，包括自东晋以下各代大书法家王羲之、智永、怀素、欧阳询、张旭、米芾、宋徽宗、宋高宗、赵孟頫、康熙等，直到近人于右任的作品。"

毛泽东怎么会想要把各种《千字文》字帖集中起来看呢？为什么会有这么许多《千字文》字帖呢？《千字文》字帖在书法艺术发展史上，对书法创作究竟有何重大意义，竟引起了毛泽东这样大的关注？

《千字文》是中国古代流传甚广的启蒙课本。据各种史籍记载，南朝梁武帝萧衍喜欢书法，特别推崇王羲之，说："羲之书，字势雄逸，如龙跳天门，虎卧凤阁。"他很重视子女们的书法学习，特地把内府所藏的王羲之书迹，让摹拓名手殷铁石钩摹出一千个不同的单字，供皇子们临摹学书。但他感到每字片纸，杂碎无序，难以使皇子在学习书法的同时，学到其他文化辞章方面的内容。于是，他召来周兴嗣，说："你有才思，替我把这些字按韵语编成一篇可以诵读的文章。"周兴嗣奉旨回家，一夜苦思，编出了 4 字一句共 250 句的《千字文》，不但没有使用一个重复的字，而且句句有韵，内容包括自然、社会、历史、伦理、教育等各方面的知识，朗朗上口，易读易记。第二天，梁武帝看着周兴嗣呈上这篇《千字文》时，发现一夜之间居然使他须发皆白，称赏了一番之后，重赐金帛。

从此，梁武帝的 8 个皇子，一边口诵"天地玄黄，宇宙洪荒……"一边提笔临写练字，《千字文》成了文化启蒙和书法启蒙相结合的范本。

梁武帝的这一举动，自然很快被群臣竞相摹仿，渐渐传入民间。《千字文》也就广泛流传开了。正因为《千字文》一开始就与识字读文、练字学书紧密相关，所以历代书法家自幼就非常稔熟，能不假思索地随口背诵、默写。但之所以留下这么多《千字文》字帖，还另有原因。

现传最早也是最著名的，莫过于智永和尚的《真草千字文》。智永是王羲之的第七代孙，是南朝陈代至隋朝时人，书艺继承上祖的书风，很有名气。向他求字的人络绎不绝，几乎踏破了寺门门限，不得不裹以铁板，被称

为"铁门限"。他写坏的毛笔，足足可装 5 大篓，埋藏成冢，世称"退笔冢"。当时，草书成风，但草法紊乱，杜撰的草写法很难识读。他就以王羲之的草法为依据，用楷草两体对照着写了 800 本《真草千字文》，散发到浙东诸寺，目的是为了正草法。

以后，智永《真草千字文》成了历代书家学习草法和王羲之书风的最佳范本。800 本《真草千字文》中，有几本在唐朝还流传到了日本，至今还有一本珍藏在日本天皇的皇宫里。在宋朝，智永《真草千字文》被摹刻上石，拓本流传甚广。

《千字文》字字有别，无一同字，字数容量适中，很适合于用来练习字法，历代书家就用它来书写篆、隶、楷、行、草各体，以熟练地把握各书体的法则。著名的如明朝文征明的楷、行、隶、草《四体千字文》，元朝赵孟頫的篆、隶、楷、行、今草、章草《六体千字文》。甚至，有的书法家如文征明，每天要书写一通《千字文》，作为书法日课。

《千字文》没有其他诗文那样带有作家的主观情感倾向，读《千字文》不会有喜、怒、哀、乐等情绪的触发。所以，各种书体都适宜去写它，书法创作者也可带着不同的心境去写它。也正因为这个缘故，草书《千字文》字帖也就最多。

草书，是各种书体中最带有情感宣泄倾向的一种书体。《千字文》文字内容的无情感倾向性，恰好可以使书法家尽情地用草书宣泄自己内心的主观情绪，而不会受到文字内容情感倾向的牵制。因此，历代留传下来的草书《千字文》既丰富多样，又最能反映书法家的个性情感倾向。

这样，《千字文》就几乎成了各种书体和历代书法家表现的最佳文字载体，构成了独特的《千字文》书法文化现象。而毛泽东则第一个发现了中国传统文化中的这一特殊现象。

集中观赏历代留传下来的各种书体、各家书写的《千字文》字帖，可以说是对众多书法艺术流派的一种高度浓缩的全面观照，既有利于掌握字法变化的丰富性，又有利于博取众长、熔铸百家，进而卓然自成一家。毛泽东在诗词创作时有这样的习惯，在同样题材、同样诗词格律的传统观照中，力求出新，写出自己的意境和风格来。在书法创作中，他发现了《千字文》书法这一参照系，这对他书法的创新、超越，具有十分重要的艺术意义。

隋、唐、宋、元、明、清，一本《千字文》贯穿了上下 1000 多年的书法艺术发展史，可谓叹为观止，吉尼斯世界纪录中绝无可与比肩的。

毛泽东对于右任的《千字文》，早在 1959 年 10 月 16 日就指名让田家英找出给他，并认为于右任《标准草书千字文》是学习草书的入门帖。1946

年9月3日下午，在重庆谈判期间，毛泽东曾去桃园拜访过于右任。

于右任早年致力于帖学和碑学，中年以后醉心草书，创设了标准草书社，整理历代草书旧迹，以"易识、易写、准确、美丽"四原则，重订了草书《千字文》。他把历代名家的草书，按《千字文》文字，重新择优汇集，以《标准草书千字文》为名刊印，世称"百衲本"，并系统建立了草书草法符号，于1936年7月编印发行。兹后多次修订刊印，至1961年台湾出版的第9次修订本，是于右任一生书法研究的艺术结晶，在现代书法发展史上影响很大。

《标准草书千字文》后序中说："（于右任）为过去草书作一总结账，为将来文字开一新道路。"于右任以"标准"两字冠以《草书千字文》的整理，说明他的艺术视角不在《千字文》书法文化现象，而在草书的标准化发展上。于右任曾书写过许多《千字文》书迹，留传在海峡两岸。在已公布的毛泽东书迹中，至今未见有《千字文》。这也可说明，毛泽东系统关注《千字文》书法文化现象，更注重于艺术上的博取、融铸、超越和创新。

在中国书法史上，还有一个独特的文化现象，就是《兰亭序》书法文化现象。1965年，毛泽东直接参与的史无前例的《兰亭序》真伪大辩论，使传统的《兰亭序》书法文化现象更具有了现代意义。

东晋永和九年（353年）3月3日，王羲之、谢安、谢万、孙绰等41位文人雅士，相聚在浙江绍兴（当时叫会稽）兰亭，临水宴游，修禊赋诗。那天，风和日丽，春意浓浓，少长咸集，群贤毕至。远眺，群山丛林，苍翠欲滴；近看，曲水流觞，欢歌笑语。王羲之酒意未尽，用鼠须笔、蚕丝纸，写了一篇序文，冠于诗卷之首。这就是世人称之为《兰亭序》的文稿。事后，他虽多次书写这篇序文，都觉得还不如第一次写得好，认为当时如得神助。其中20多个"之"字，字字有别，变化万端，堪称妙绝。

这篇《兰亭序》，不但是篇极优美的散文，而且是王羲之书法风格的代表作，世代相传。最后由智永传给弟子辨才和尚。

唐太宗李世民酷爱书法，对王羲之更是推崇备至，亲撰《晋书》中的《王羲之传论》，说他的书法"尽善尽美"。由此王羲之被尊为"书圣"。唐太宗诏书天下，重金遍收王羲之的书法，但未得到《兰亭序》，深感遗憾。后来听说在辨才和尚处，便3次召见他，叫他交出这件珍品。但辨才竟一再矢口否认。最后，唐太宗让监察御史肖翼假装成商人，投宿辨才和尚的寺院，趁机骗取到了《兰亭序》。唐初大画家阎立本依据此事，画了《肖翼赚兰亭》图，成了一件千古书画传奇之作。

唐太宗得到《兰亭序》后，爱不释手，不但自己辗转玩赏，而且让书法

摹临高手赵模、韩道政、诸葛桢、冯承素等人拓摹数本，分赐诸王和大臣。又命欧阳询、虞世南、褚遂良等书法家临写，选出临摹得最好的欧阳询临本刻石置于宫中，就是后来被称为《定武兰亭》的。其中冯承素的摹本，后来盖有唐中宗李显年号"神龙"一印，世称"神龙本"。

唐太宗临死前，对长孙无忌和褚遂良交待了两件必须办的遗嘱，一是扶助新皇帝，二是把《兰亭序》原迹随殉昭陵。从此《兰亭序》只有摹临本传世，真迹遂绝，成了中国书法史上的千古之谜。

唐以后的历代书法家，以"兰亭"为书法胜地，以《兰亭序》为天下第一行书，无不临摹过唐人的《兰亭序》临摹本，构成了蔚为大观的《兰亭序》书法临摹系列。但跟《千字文》书法系列不同，以行书为最多，略有楷书和草书。

从书法到绘画，从人文自然景观到传奇故事，《兰亭》书法文化现象比《千字文》书法文化现象似乎具有更广泛的文化色彩。

《兰亭序》书法虽然被尊为天下第一行书，但早在宋朝就有人提出是否真实存在过的疑问。清朝李文田根据南朝碑刻《爨龙颜碑》和《爨宝子碑》，从书体和文字内容两方面提出了否定的观点。但并没有引起"兰亭"真伪的辩论。

1965年，郭沫若根据南京地区新发现的《王兴之夫妇墓志》和《谢鲲墓志》，重提李文田的观点。认为世传《兰亭序》的书法风格只能产生于南朝和隋朝年间，所谓王羲之的《兰亭序》，其实是智永的手笔，是伪托的。郭沫若的观点得到了康生、陈伯达等人的赞同，文章发表在当年第6期《文物》杂志上，题目叫《由王谢墓志的出土论到〈兰亭〉的真伪》。因为王兴之、谢鲲与王羲之有密切的亲友关系，他们墓志上的书体还是古朴的隶楷，而不是清丽流便的王羲之书风，所以郭沫若的否定的力度大大超过了李文田。

南京的文史专家、书法家高二适旋即著文反驳。文稿《〈兰亭序〉的真伪驳议》通过章士钊传递到了毛泽东手边。

毛泽东读后，于7月18日连写了两封信，一封给章士钊，一封给郭沫若。

给章士钊的信，在说了对章士钊《柳文指要》的一些看法后，写道："又高先生评郭文已读过，他的论点是地下不可能发掘出真、行、草墓石。草书不会书碑，可以断言。至于真、行是否曾经书碑，尚待地下发掘，证实。但争论是应该有的，我当劝说郭老、康生、伯达诸同志赞成高二适一文公诸于世。"

给郭沫若信，写道："章行严先生一信（笔者注：指章士钊把高二适的驳议文稿送寄给毛泽东时的附信），高二适先生一文均寄上，请研究酌处。我复章先生信亦先寄你一阅。笔墨官司，有比无好。未知尊意如何？"在落款后又写道："章信，高文留你处。我复章信，请阅后退回。"

同年，第 7 期《文物》杂志随即发表了高二适的驳文，《光明日报》同时转载。

由于毛泽东的直接参与，书法史上前所未有的一场"兰亭"真伪大辩论，由此拉开了序幕。许多知名学者纷纷撰文，参与辩论，各抒己见，否定与肯定《兰亭序》真实性的观点，明显形成了两派，营垒分明。争论已超越了书法艺术的范围，涉及到文字学、历史学、文物考古、哲学思想、书画鉴定和王羲之等历史人物的评介等一系列学科，是建国以来规模最大、影响最广、参与者层次最高的学术论辩之一。

毛泽东跟高二适并不十分熟识，但跟章士钊私谊甚深。1959 年 6 月 7 日，毛泽东亲自为章士钊旧著《逻辑指要》修订再版写了"再版说明"。这在毛泽东一生中是十分罕见的。

但毛泽东参与"兰亭"论辩，又不是因为跟章士钊有着深厚的友谊，而是因为他是"书癖家"。毛泽东十分喜爱王羲之书法，早年临写过《兰亭序》、《圣教序》，50 年代中期又用自己的行草体书录了《兰亭序》。对魏晋这段历史及其有关人物，更是非常熟知。他曾反复读过《晋史》，晚年还再三翻阅，其中有 3 册的封面上写"1975．8"，有 5 册的封面上分别写："1975．8 再阅"，"1975．9 再阅"。冯梦龙《智囊》一书中，写了一段王羲之小时候的轶事，毛泽东读后批注："此事有误，待查。"可见他对《晋史》的爱好，对王羲之的关注，非同一般。

当然，毛泽东直接参与所引起的这场学术争论，也是他一贯提倡的"双百"方针的体现。他曾参与、支持过逻辑学、遗传学等学术争论，但都没有直接表达自己的观点，只是支持各派各抒己见。这场"兰亭"争辩，毛泽东却在给章士钊的信中，直接透露了自己对书法史的思考和观点——"草书不会书碑，可以断言。至于真、行是否曾经书碑，尚待地下发掘，证实。"

为死者立碑不用草书，无论在魏晋还是现在，是可以肯定的。毛泽东用"断言"两字首肯了高二适观点的一部分，可见他对"碑"与书法历史的全面理解和思考，十分有把握，充满自信力。

汉朝有草书，既有文献记载，又有汉竹简实物为证。但自汉以来，大量刻石不见有草书。唐宋以后的刻帖草书，不是严格意义上的草书碑刻。唯唐朝武则天《升仙太子碑》属草书刻碑，甚为罕见。这是书法史上个别的特殊

现象，不算草书入碑的普遍现象。更何况武则天以帝王之尊为什么"太子"书碑，其实是为自己的"面首"书碑，其文化含义不是体现在书法上，应另当别论。树碑，无论为死者、为神灵，还是为功德之事，均以庄严肃穆的礼仪为文化背景，草书属草藁之迹，没有庄严肃穆的文化氛围，所以历代立碑均排斥使用草书。

毛泽东从大文化的学术高度，果断地下了结论："草书不会书碑，可以断言。"

真、行书体是否在魏晋时期也不入碑呢？毛泽东认为："尚待地下发掘，证实。"因为隋唐以后有真、行书碑的客观存在。从字面上看，毛泽东似乎又否定了高二适观点的另一部分。但结合郭沫若立论的"王谢墓志"来看，毛泽东是否也隐隐地否定了郭沫若的一些观点呢？既然真、行书体在魏晋时期是否入碑，尚待地下发掘证实，那么就不能仅凭《王兴之夫妇墓志》、《谢鲲墓志》贸然下结论，否定《兰亭序》的真实性。

1977年安徽亳县出土了374块刻字的曹操宗室墓块，年代为东汉延熹七年（164年）——灵帝建宁三年（170年），字体有75%是真、行书。这有力地证实了毛泽东的科学预言和历史判断。

1965年8月12日，郭沫若又写了一篇《"驳议"的商讨》，对高二适一文再争辩。郭沫若曾把该文清样校稿送呈毛泽东，征求意见。毛泽东用铅笔作了多处批改。但批改的内容，至今未予披露。这篇文章也不知道是否按毛泽东批改后的文稿发表的。此事，张贻玖在《毛泽东读史》一书中，首次提及，但未作详说。笔者曾为此向逄先知询问。可惜，逄先知也不知详情。

毛泽东写给郭沫若的那封"笔墨官司，有比无好"的"兰亭"论辩信，是他60年代中期书风的代表作。4页行草，通篇笔墨苍竭老辣，挥洒之际不拘点画的精微细节，着意大处落墨。老苍雄肆，不拘点画，是毛泽东60年代中期以后的书法艺术特征。这可以从毛泽东1964年3月18日写给华罗庚和高亨，1965年6月26日写给章士钊和7月26日写给于立群等人信的书迹中，得以显现。

但这封《致郭沫若》信墨迹的最大特点，是横式书写，极有创新意识。

横式书写毛笔字，自古就有。但都是单行横写，多用于匾额和横披题书，绝无多行的横式书写格式。多行横式书写形式源于外国的硬笔书写法，又与拉丁字母的横条式拼写法有关，书法家一向排斥这种书写形式。毛泽东早在30年代就在毛笔书写中运用了这种新的书写格式。但艺术上并不十分成功，关键是还没有发现和把握横式书写与传统的竖式书写在笔势上到底有何区别。因为传统的书法，在方块汉字的结构形态和笔画书写顺序上，已与

长期的竖式书写方式紧密相连，形成了一套纵向钩连、呼应、顾盼等笔势运动的规则。如果照搬这套笔势运动规则去写横向运动的多行横式格式，就无法使单个字体的纵向笔势同横向展开的布局形式取得艺术上的协调。

而这封《致郭沫若》信，毛泽东似乎已经自觉或不自觉地发现了这一艺术上的关节点，在笔势运动中经常使用左右横向钩连、呼应和顾盼的运笔动作。如："郭老"两字，"郭"字最后一竖回锋向上圆转带出"老"字第一横；"先生"两字3处出现，"先"字一钩均钩连"生"字；"研究酌处"4字，"究"、"酌"、"处"3字均笔断意连，左右顾盼呼应；"章先生"3字亦出锋牵丝相应；"立群"、"同志"分别一笔连书两字；落款"毛泽东"3字，"毛"字横笔带出"泽"字第一点，"泽"字连笔写出"东"字，可与他习惯的竖式署名相媲美。

毛泽东的横式书写书法，具有前无古人的开创性的艺术启示，其创新的意识与当今实用书写普遍使用横写法的群众基础相结合，必将会对书法艺术的创新发展，产生重要的促进作用。

毛泽东在书法形式上的创新，除了表现在横式书写形式上之外，还表现在把标点符号引入传统书法的创作上。这个内容留待下文再说。

毛泽东的文房四宝和执笔法

中南海菊香书屋既神秘又令人神往。1949 年 6 月 15 日，毛泽东从香山双清别墅移住到这里，度过了 17 个春秋。1966 年 8 月他迁居中南海"游泳池"。1992 年夏天，江泽民总书记在此挥毫题写了"毛主席故居"5 个大字。

金秋的北京，党的第十四大后的北京，一派繁荣景象。笔者有幸被准许进入菊香书屋。

汽车从府右街驶入中南海，连过三道岗卫，停在一小门外。路边，南海碧水荡漾，波光粼粼。走进小门，穿过便道，迎面一座四合院。

院内十字小径，把一片草坪分成 4 小块。数株合人抱的柏树参天矗立，东北角还有一棵大槐树。东西南北四排平房相向而围，清水砖墙青瓦顶，朱柱画栋回步廊。菊香书屋显得异常静谧。

北房正屋，迎面一张小方桌，白餐布上整整齐齐地摆着毛泽东生前用过的碗碟。靠西墙和北墙放着三四个书橱。东墙和南窗下摆着沙发。走进右边房门，就是北房东屋——毛泽东的卧室。

卧室门边南窗下，一张大书桌，一把高靠背旧藤椅。书桌上一尘不染，毛泽东生前用过的文房四宝俱在。

一方铲形池的端砚，装在紫檀木盒里，大概是书桌上最名贵的了。不知是否就是齐白石送给他的那方端砚。在延安时期，人们知道毛泽东喜用毛笔书写，曾有人用古砖制成了一个砚台送给他，可惜在战乱中遗失了。

书桌上摆着一小瓶中华牌墨汁，一小块完整的"龙门"墨锭放在一个小巧玲珑的木架座上。这两种墨都非常普通，随便哪个文具商店都可以买到。五六十年代的中小学生练习毛笔字，也用这种墨。远不如现在的"一得阁"、"曹素功"瓶装书画墨汁。书桌上还有一只四方形的铜墨盒，揭开沉甸甸的盒盖，里面的棉絮还饱和着浓浓的墨汁。据李讷对笔者说，工作人员每天把墨磨好后，倒进这个铜墨盒里，供毛泽东使用，如果还不够用，再把瓶装的中华墨汁掺进去。

古红色的笔筒里插着几支大楷笔，全都套着铜质或铝质的笔套。整个笔筒已用塑料透明纸封起来了，还有封签纸，无法知道是什么笔毫。笔杆就是普通的竹笔杆。也没有什么提笔、斗笔之类的毛笔，更无用名贵材料，如象

273

牙、景泰蓝等做的毛笔。

　　毛泽东喜爱用毛笔，却并不讲究毛笔。1935 年 10 月，长征到直罗镇，在战利品中指挥员挑出一支好钢笔、一只手表和几支毛笔送给毛泽东。但他只留下了毛笔，把钢笔和手表送给了别人。1937 年，何香凝从上海买了一套上好的狼毫湖笔，托人带到延安，还有她的一本画集和一本《双清词草》诗集。湖笔、端砚、宣纸和徽墨，被人们称为文房四宝。毛泽东于 6 月 25 日写信给何香凝，说："承赠笔，承赠画集，及双清词草，都收到了，十分感谢。没有什么奉答先生，惟有多做点工作，作为答谢厚意之物。"1960 年秋，周世钊、李达和乐天宇从九嶷山带回两支斑竹笔杆的毛笔，送给毛泽东。这些毛笔恐怕现在都不会在这书桌上了。

　　毛泽东用毛笔很爱惜，每天用了要洗净套入笔套，以防阳光的照射，使兽毫角质硬化断脱。这个习惯，到晚年都未改变。

　　书桌的左边角上放着一叠裁开成大 16 开的宣纸页，洁白如玉。还有一叠大小信封。据陈秉忱说，毛泽东用的宣纸页，常是用 4 尺宣纸裁成 12 张。又据邵华说，50 年代初中期，毛泽东常用带红界线的宣纸信笺，以后主要用裁开的白宣纸，使他的书写能更加无拘无束，没有了红界线的视觉干扰。

　　在延安的艰苦时期，宣纸当然很少。毛泽东多用一种叫马兰纸的土纸书写，或者就在只适宜于硬笔书写的道林纸上书写，甚至还在白漂布上题书。那时，各地到延安的青年常常要求毛泽东题词留念。他也从不回绝。有位抗大的学员一时找不到好纸，用四尺白漂布给毛泽东，请求题词以作纪念。时隔几天，毛泽东果然写好了让人送去。1939 年，习仲勋也用一块一尺长五寸宽的白漂布，请毛泽东题词。毛泽东写道："党的利益在第一位"。上款："赠给习仲勋同志"。下署："毛泽东"。1946 年 8 月下旬，刘邓大军 6 天之内歼敌 4 个旅，捷报传来，毛泽东兴奋不已，在马兰纸上挥毫疾书："庆祝大胜利！增强我信心！凡能歼敌有生力量者，均应奖励之！"字越写越大，一种欣喜的激情在笔下一泻千里。

　　解放后，毛泽东的书迹绝大多数在宣纸上，但也有用一些其他纸的。如 1966 年 8 月写的"新北大"三字，就写在来信的信封背面。

　　在书桌上，没有看到镇纸尺。这可能跟毛泽东用宣纸页，而不用整幅式的宣纸有关。另外，从毛泽东伏案书写的几张照片上看，他总用左手微微提起纸的左上角。镇纸尺，对他看来是毫无意义的。不过，毛泽东有过一块"镇纸尺"。那是 1936 年夏秋之际，在保安。陈昌奉捡了几块国民党飞机轰炸后留下的弹片。毛泽东看到其中一块弹片比较光滑平整，对陈昌奉笑着说："这块给我当练习书法的镇纸尺好了。"

书桌上的台历翻在"1966年8月18日"这一天。还有一架红色电话机，一只景泰蓝台灯，一只白瓷烟缸，用瓷盘托放着一把青瓷茶杯，一只绛红瓷水盂，一支温度表和五六支红、蓝、黑铅笔。

在东房北屋，也有一张大书桌。大理石台面上放着台灯、茶杯、烟缸、订书机等。一只方铜墨盒比卧室书桌上的略小。白瓷圆笔筒里插着几支黑笔杆的大楷笔，也有笔套，也被塑料纸密封着。

毛泽东用的文房四宝，一切都很简朴。

在书桌上，没有圆珠笔和钢笔。这两种书写工具，他一生中只偶尔使用一下。据逄先知告诉笔者，圆珠笔他只用过一次。那是1957年3月19日和20日，在徐州至南京、上海的飞机上，用林克手上的圆珠笔书写了元朝诗人萨都剌《木兰花慢·徐州怀古》、宋朝王安石《桂枝香·金陵怀古》和辛弃疾《南乡子·登京口北固楼有怀》，并对林克讲解了词意和典故。钢笔，在毛泽东书信中，只在写给林克的一二封信上用过。

书法离不开文房四宝。但要写好书法，首先得掌握正确的执笔法。所以古人说："凡学书字，先学执笔。"曾在毛泽东身边工作过的陈秉忱说："据我的观察，毛主席书写时，执笔是双苞、悬腕，运笔是中锋，这是从字迹上也可以窥探到的。"陈秉忱懂书法，对照已发表的毛泽东照片，他的观察是准确的。笔者分析了两帧在延安窑洞里的书写照和两帧可能在中南海书房里的书写照，执笔姿势前后如一。

从照片上看，腕平掌竖，双臂平放撑开，胸不贴桌，执笔高低适中，俨然受过正规训练。但有一点似不同于古训，在两帧照片上，左手不是平按在纸面上，而是提起书写纸的左上角。这可能因为他不悬肘书写，上下左右挥笔，需借助左手移动书写纸。

所谓双苞（包）执笔法，又叫双钩法，即是现在普遍使用的五指执笔法，最早源于唐朝。唐朝之前，执笔法都用单苞（包）法，又叫单钩法，与现代拿钢笔、铅笔书写相同。唐宋时期，出现了高桌椅，人们改变了席地而坐的书写姿势，执笔法也在此变单钩法为双钩法。但仍有人喜欢用单钩法，如苏东坡。另外还有龙眼法、凤眼法、回腕法、鹅头法等名目繁多的各种执笔法。

从照片上看，毛泽东的双钩执笔，又不同于一般的五指共执的笔法，他的无名指和小指不着笔杆。这种方法如清人朱履贞《书学捷要》所说："双钩者，食指、中指尖钩笔向下，大指拓住，无名指、小指屈而虚悬，帮附中指，不得著笔，则虎口、掌自虚，指自实矣。此谓双钩，依此学书，则圆转劲利，挥运自如。"可见，毛泽东执笔法渊源有自，端正有法。

　　古人对笔法，包括执笔法和运笔法，往往秘而不宣，认为得笔法就等于得书法三昧。所以有钟繇偷盗韦诞墓得蔡邕笔法诀，王羲之窃读《笔说》于父亲枕中等传说。但毛泽东却常把自己的执笔法教给身边工作人员，希望他们能学好字。每次李银桥为他研墨时，都让李银桥先试墨，边试墨边练字，还耐心地教他拿毛笔的姿势，告诉他用哪个手指使劲，写出的字才有力。

　　悬腕执笔，在书写时，是运用指力还是运用腕力，书法家各有主张。毛泽东主张使用指力。这是宋人苏轼的观点。苏轼说："把笔无定法，要使虚而宽。欧阳文忠公（欧阳修）谓余'当使指运而腕不知'，此语最妙。方其运也，左右前后，却不免敧侧；及其定也，上下如引绳，此谓之'笔正'，柳诚悬（柳公权）之言良是。"苏氏此说，是执笔的不二法门。让手指的运动牵引手腕不知不觉的运动，这样腕关节就处于放松的生理状态，即所谓"腕不知"。腕关节放松了，运笔才可左右前后圆转自如，有所敧侧是正常的，一旦停笔则又腕平笔正，即如唐人虞世南"用笔须手腕轻虚"和康有为"掌自虚，腕自圆"之说。而且，只有腕关节放松了，才能使肩臂之"力"顺畅地流注到笔端。

　　毛泽东教李银桥执笔运笔要"手指使劲"，并不是说手指要用多大的力，其实质是个"指实"的问题。指实掌虚，是历代书论中反复强调的执笔原则。毛泽东执笔指实如何？运用指力的能力和水平又如何？当然可以通过分析他的墨迹来探知。但这需要具备较强的书法艺术感受能力，才能有所理解。在此笔者用一个极易理解的生活小事，来说明毛泽东的笔法水平。

　　毛泽东吃饭很仔细，碗沿碗底不能丢一粒米，那筷子使用得极有功夫，就是一粒小米也能夹起来送进嘴。这是一段描写毛泽东珍惜粮食的文字。不过，运指使筷和运指使笔，无论从道理上讲还是从生理上分析，都是相通的，都是掌握和运用工具的问题，有着内在的联系。

　　日本学习业务效率研究所所长佐藤敦彦，根据 20 多年的实践和研究，认为筷子执法不正确的人，写字也不好，字写得好的人，筷子的执法大多是正确的。字写得不好的人，如能纠正不正确的执筷方法，就会逐渐写好字。并解释说："使用筷子和写字的时候，牵涉到肩、胳膊、腕、指及 30 多个关节和 50 个以上的肌肉系统，这与脑神经的经络相通。因此，使用筷子不正确的人与正确使用筷子的人相比，其手指运动是有一定的差距的，前者在运笔方面，如同加上手铐一样，写不出好字。"

　　毛泽东运用筷子的正确性，达到能仔细地夹起一粒细小的米粒。这样精细的程度，表明他运指的精微、熟练和准确性，是他运用毛笔正确性的一个佐证，也是他善于控制手指运动能力的体现。难怪毛泽东的书法，在豪犷雄放的笔触中，仍能保持笔到锋到的精练、准确。

毛泽东的碑帖和印章

　　自 1955 年始，毛泽东要田家英、陈秉忱、逄先知等工作人员，用他的稿费广置碑帖。20 年间，在北京、上海、杭州等地，共购置了各种拓本、影印本碑帖 600 多种，其中包括一批丛帖，如《三希堂法帖》、《昭和法帖大系》等。毛泽东看过的约近 400 种。

　　《昭和法帖大系》是日本 30 年代影印出版的一套丛帖，收集了中国、日本、朝鲜等国家的历代传世名迹，其中又以中国书法为最多，是现代最有影响的一套大型丛帖。

　　毛泽东读帖相当广泛。刘少奇在一次讲话中，谈到唐朝诗人贺知章的《回乡偶书》一诗，认为该诗说明古代官吏禁带眷属。毛泽东于 1958 年 2 月 10 日给刘少奇的信中写道："自从听了那次你谈到此事以后，总觉不甚妥当。"经查阅考证，"唐朝未闻官吏禁带眷属事，整个历史也未闻此事。所以不可以'少小离家'一诗便作为断定古代官吏禁带眷属的充分证明。"在提到贺知章时，毛泽东认为："他是诗人，又是书家（他的草书《孝经》，到今犹存）。"

　　请看，多么敏感的书癖家！一般人只知道贺知章是唐朝诗人，作为书法家的贺知章是不被人们所熟识的。更何况，这封信是讨论对一首诗的理解问题，无关书法一事。但毛泽东书癖家的本色，就在这一语提注中得以充分显现。可见，贺知章草书《孝经》，他是读过的。

　　现在，菊香书屋毛泽东卧室还按原样保存着。一张大木板床，头东脚西，摆在书桌左手的屏风背后南窗下，半面床铺上堆放着各种书籍。为了防止书本向床的右边滑落，右边两只床脚还特用木块垫高了二三寸。所以，木板床是右高左低的。另有一种说法，毛泽东的肩膊左右不平，以此来保持相对的平衡。

　　在床上的书堆里，有几叠线装的字帖。一本《兰亭序三种》，影印了唐人冯承素、褚遂良、虞世南的摹临墨迹。一本元朝书法家《赵孟頫临定武本兰亭序》。赵孟頫曾得到一本著名的《定武兰亭》独孤长老藏本，他对此拓本爱不释手，朝夕临摹，反复欣赏，先后写下了 13 段跋语，被称为《兰亭十三跋》。这本临写本是赵孟頫留下的多种临本中的一本。

在毛泽东床上，还有两套丛帖：《贞松堂藏历代名人法书》和《嶽雪楼鉴真法帖》。

《贞松堂藏历代名人法书》共3卷，是1937年由罗振玉用自己收藏的墨迹影印的，印制得相当精美。"贞松堂"是他的堂号。罗振玉不但擅长书法，对甲骨文深有研究，而且又是清朝末代皇帝的重臣，收藏了不少古代的书法名迹和清人的遗墨。这套法书，上卷有东晋王献之，敦煌石窟佚名，宋吴益，元俞和，明杨慎、吴宽、文征明的墨迹。中卷是明王宠、董其昌、黄道周的书法。下卷为清人王士禛、姜宸英、阮玉铉、张照、刘墉的墨迹。其中敦煌石窟遗墨尤为名贵，都是晋唐无名氏书家的写经卷、话本、变文书等，具有民间书家质朴清新的艺术气息。明朝杨慎是很有才气的诗人，他的书法也属狂放的草书一派，追踪张旭、怀素的醉草风格，一生仕途坎坷。毛泽东在1958年成都会议后，乘船沿长江东下途中，与吴冷西等人闲谈时曾提到他，评价甚高。

《嶽雪楼鉴真法帖》共12卷，是清同治五年至光绪六年（1866—1880年），由南海孔广镛、孔广陶兄弟撰集所刻。此帖集刻自隋至清及其孔氏先人遗墨，共120余种，其中约有2/10采自《耕霞溪馆法帖》（清嘉庆道光年间叶云谷、叶蔗田兄弟刻）。孔氏兄弟集刻此帖，意欲追踵曲阜孔继涑的《玉虹鉴真帖》。但此帖鉴别不精，真伪糅杂，远不能与《玉虹鉴真帖》相比。

毛泽东有一套《玉虹鉴真帖》，至今还放在卧室外面的书橱里。此帖共13卷，清朝乾隆年间由孔继涑刻，收晋至明人书法共75种，大多出自墨迹，偶尔取选一些前代的汇帖刻入，亦用不常见的佳本，如第3卷就出自宋朝书法家米芾手摹镌刻的《宝晋斋法帖》。孔继涑刻帖颇多，又有《玉虹鉴真帖》续帖。但此帖最好。毛泽东在读这套丛帖时，留有两处圈划。在一册有李贺诗的封面上，他写："李长吉诗"。并用红笔画一线和两个大圈；另一册有19首汉魏古诗，他又用铅笔在封面上画了两个大圈。毛泽东就喜欢这样既读帖又读诗文，诗和书法两种艺术相伴同赏。

历代刻帖相当多，自宋朝皇家刻《淳化阁帖》以后，公家私家刻帖蔚然成风，攀附风雅，互相斗比，也互相重复摹刻，构成了书法艺术中的文化奇观。研究这些刻帖及其渊源关系，就成了专门的学问——帖学。

在《玉虹鉴真帖》的上面，书橱里还放着一套《秋碧堂法书》。这是一部相当著名的刻帖。

秋碧堂是清人梁清标的斋号，在河北正定城内，现已荡然无存。《秋碧堂法书》共8卷，是康熙时由梁清标请摹镌高手所刻，帖未刻成，他就去世

了。他是著名的书画鉴赏家和收藏家。《秋碧堂法书》全部选用他珍藏的历代传世真迹上石。有陆机《平复帖》，虞世南临《兰亭序》，杜牧《张好好诗并序》，颜真卿《告身帖》、《竹山联句》，苏轼《洞庭春色赋》、《中山松醪赋》、《归去来辞》，黄庭坚《阴长生诗》，米芾《七言诗》，蔡襄《自书诗》，赵孟頫《洛神赋》等。这些书法墨迹，后来有不少被收入清宫内府珍藏。但有的后来又流出清宫，如《平复帖》、《张好好诗并序》，又被张伯驹收购后捐赠给故宫博物院。杜牧的《张好好诗并序》，是这位著名的唐朝诗人仅存的一件书法真迹，书风雄强的行书，弥足珍贵。《秋碧堂法书》的影响由此可见一斑。

在菊香书屋北房正厅的书橱里，还有两部刻帖：《宝贤堂集古法帖》、《谷园摹古帖》。

《宝贤堂集古法帖》是明朝晋靖王朱奇源为世子时所刻，共12卷，弘治三年（1490年）刻成。此帖主要从《淳化阁帖》、《绛帖》、《大观帖》等宋朝刻帖中选择重刻，并增加他所收藏的宋元名人真迹。原刻帖石在山西太原傅青主（傅山）祠内。此帖是众多的明人刻帖中比较好的一部。

《谷园摹古帖》，乃是曲阜孔继涑刻的历代汇帖，大多取前人碑帖重新摹刻，故称"摹古"。其中又以取《群玉堂帖》、《快雪堂帖》、《三希堂法帖》为最多，共20卷。一般的刻帖侧重于楷、行、草书法，但此帖刻汉隶《华山碑》和《石经残碑》。一般的刻帖只收名人法书，但此帖刻北朝无名氏书《崔敬邕墓志》。也算别具一格。

毛泽东对这种刻帖书法，早在学生时代就已涉猎。长沙岳麓书院，是他常去的地方。此书院内就刻有《岳麓书院法帖》一卷，镶在壁间。这卷刻帖是清道光十九年（1839年）由南海吴荣光撰集所刻，至今刻石尚存。此帖刻有钟繇三帖、王羲之八帖、颜真卿一帖、唐人书《藏经》残字、司马光一帖、苏轼一帖等。毛泽东早年在长沙时的书迹，有的带有写经体的痕迹，很可能跟他看到此刻帖中的唐人写经《藏经》残字有关。

在毛泽东卧室靠房门边的西墙下方桌上和床上，还放着一套由文物出版社出版的唐宋名人法书帖影印本。这套书帖均以故宫收藏的真迹用宣纸影印，每帖线装成册，8开本，包括真迹后面的题跋和前面的题署。封面是深藏青色，封面上的题签是郭沫若的手笔。这套书帖，既有以书法家著称的法书，又有以文学家、哲学家等著名的手迹。如：欧阳询《梦奠帖》、《行书千字文》，宋人欧阳修《诗文手稿》，朱熹《书翰文稿》，文彦博三帖，张即之《报本庵记》，文天祥《宏斋帖》、《木鸡集序》，陆游《自书诗》等等。

这些至今仍放在菊香书屋北房卧室和客厅里的碑帖，应该说是毛泽东移

居"游泳池"前所阅读过的大量碑帖中的极少一部分。

印章是与书法相伴而生的一种中国独特的艺术,主要用篆书字体,故称篆刻艺术。至今台北故宫博物馆还珍藏着三枚商朝的印章,可见篆刻艺术的历史也源远流长。印章又往往与书法、绘画创作相结合使用,历来受到书法家的重视。但毛泽东的书法,基本上不盖印章,这是非常特别的。

至今所见盖有印章的毛泽东书迹,都是解放前的,只有5件。1929年2月13日,毛泽东与朱德联名签署的一张红四军公告上,盖有一方细篆朱文毛泽东名章。1929年4月10日,和朱德共同签署的给长汀县赤卫队的命令手迹上,也盖了这方印章。1936年7月15日,毛泽东在出具给汪锋、周小舟等同志去国统区开展统战工作的介绍信上,盖了一方篆体朱文名印。1937年7月13日,毛泽东在"关于对日作战方针的题词"上,盖有一方篆体朱文名印。还有就是1945年10月在重庆书赠给柳亚子册页上的《雪》墨迹,柳亚子用曹立庵刻的两方印章钤盖了。

所谓朱文印章,是指阳刻的印章,钤盖后红字白底。阴刻的印章,红底白字,就叫白文印章。篆刻艺术,人们称它方寸之地、气象万千。在书画作品上常能起到艺术布局上的点缀和弥补、协调作用,能拓宽和深化作品的艺术美感。但毛泽东在解放后所写的手迹上,包括书赠给外国人的书法作品中,都不用印章,似乎是不为传统所拘。

其实,有不少篆刻家曾替他治印。如吴朴堂、顿立夫、叶露渊、谢梅如、陈巨来、方介堪、沙孟海、钱君陶等,据说齐燕铭也为他刻过印章。这些印章,曾由田家英保管。

毛泽东虽然不喜欢在书法上盖印章,但在自己的藏书上却常盖印章。两本1938年出版的《资本论》封面上,盖有仿毛泽东手书签名草体"毛泽东"三字的蓝色印章。在延安时期,他把《自然地理》一书送给了新开办的气象训练班,书上有一方"毛泽东藏书"的篆文印。他还特别欣赏上海篆刻家吴朴堂替他刻的"毛氏藏书"朱文印。此印用铁线篆精心刻成,圆转秀润。"毛氏"两字与"藏书"两字,一简一繁,在方形的石面上很难疏密匀称地布排。毛泽东每当翻阅盖有此印的书时,总要先欣赏一下这方朱文印。

毛泽东不喜欢,抑或不习惯在自己的书法上盖印章,从某种程度上讲又是最传统的。书法家在自己的书作上盖印章,源于宋元,盛于明清,唐以前是没有的。这跟宋以后有书画买卖市场的产生有关。而毛泽东的书法,最主要的渊源恰恰就在唐以前。他把魏晋书法的风骨韵味、汉唐书法的茂密宏大融铸为一体,又旁取了宋明书法的恣肆意志,最后形成自己的具有历史渊源深度和广度的独特书风。

<div style="text-align: right">(军事科学出版社,1993年版)</div>

附录：墨迹

图1

龍眠李伯時為余作蓮社十八賢圖追寫

當時事。按十八賢行狀沙門惠遠初為儒

同聽道安講般若經豁然大悟乃與其弟

惠持俱棄儒落髮太元中至盧山時沙門

惠永先居香谷遠欲駐錫是山一夕山神

見夢稽首曰師忽於後夜雷電大震平旦

地皆坦夷材木委積江州刺史桓伊表奏

其異為師建寺是為東林因號其殿為神

運時有彭城遺民劉程之豫章雷次宗鴈

門周續之南陽宗炳張詮張野凡六人皆

名重一時棄官捨緣來依遠師復有沙門

道昺曇常惠叡曇詵道敬道生曇順凡七

图2

五月七日，民國奇恥，何以報仇，在我學子

图 3

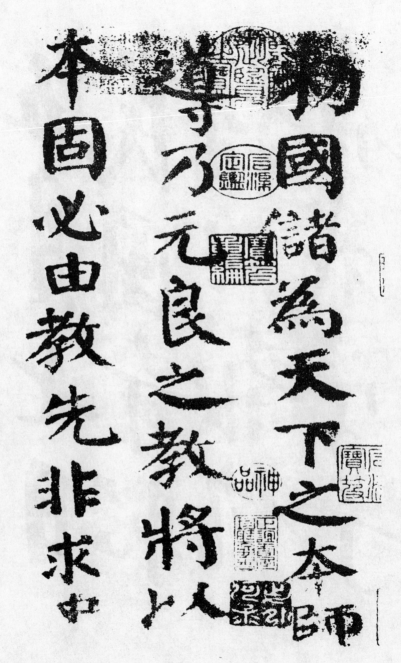

图4

得無情哉

張裕釗

图 5

287

魏鍾繇書

尚書宣示孫權所求詔令所報所以博示

逮于卿佐必冀良方出於阿是芸蒿之

言可擇郎廟況繇始以疏賤得為前恩橫

图6

千字文

天地元黃宇宙洪荒

日月盈昃辰宿列張

寒來暑往秋收冬藏

閏餘成歲律呂調陽

雲騰致雨露結為霜

金生麗水玉出崑崗

劍號

图7

图 8

图 9

291

图 10

图 11

图 12

北国风光，千里冰封，万里雪飘。望长城内外，惟余莽莽；大河上下，顿失滔滔。山舞银蛇，原驰蜡象，欲与天公试比高。须晴日，看红装素裹，分外妖娆。

江山如此多娇，引无数英雄竞折腰。惜秦皇汉武，略输文采；唐宗宋祖，稍逊风骚。一代天骄，成吉思汗，只识弯弓射大雕。俱往矣，数风流人物，还看今朝。

毛润之书

图13

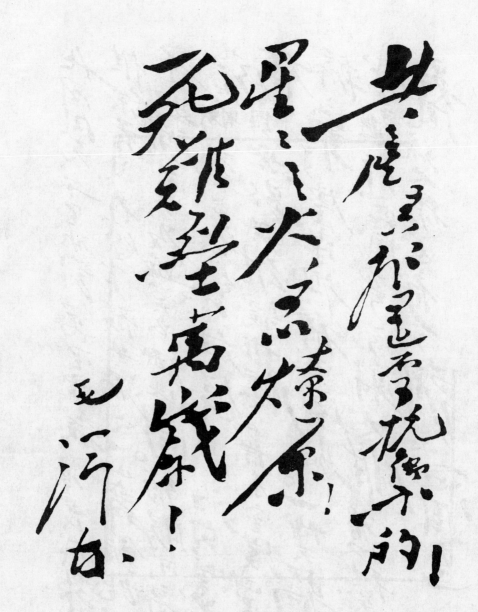

图 14

图 15

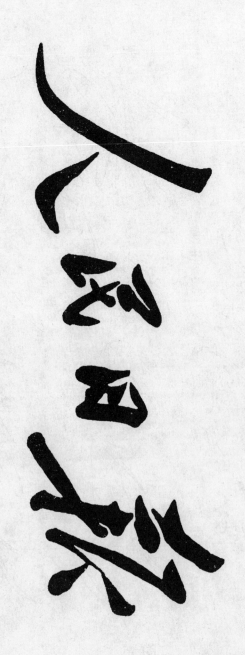

图 16

298

图 17

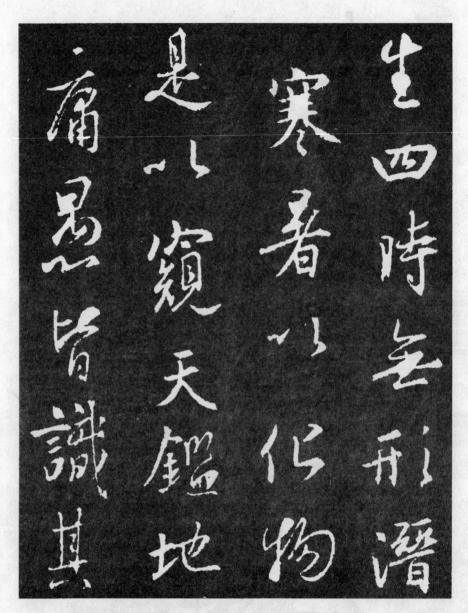

图 18

图 19

图 20

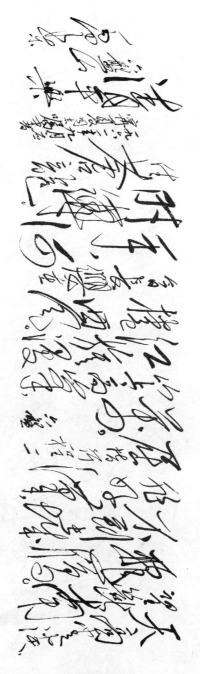

图 21

图 22

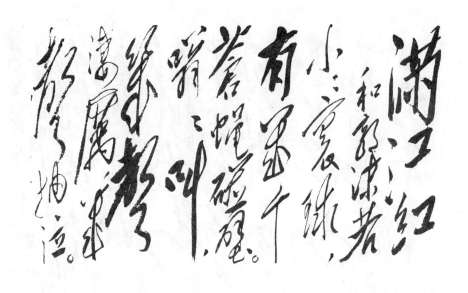

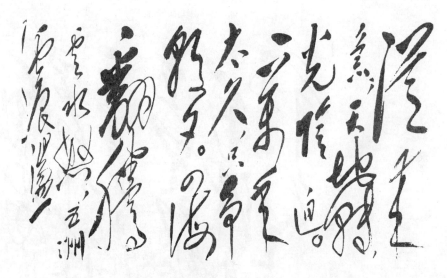

图 23 - 1

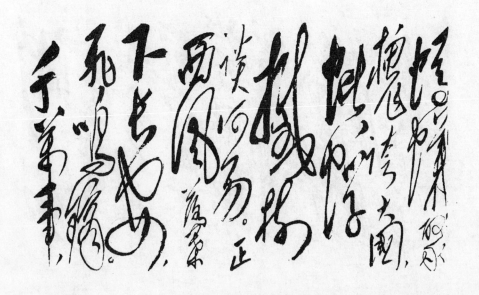

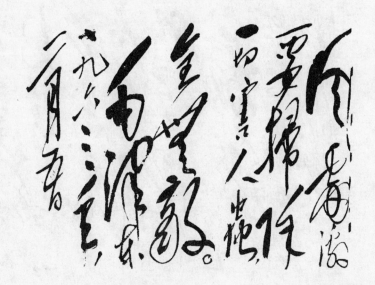

图 23-2

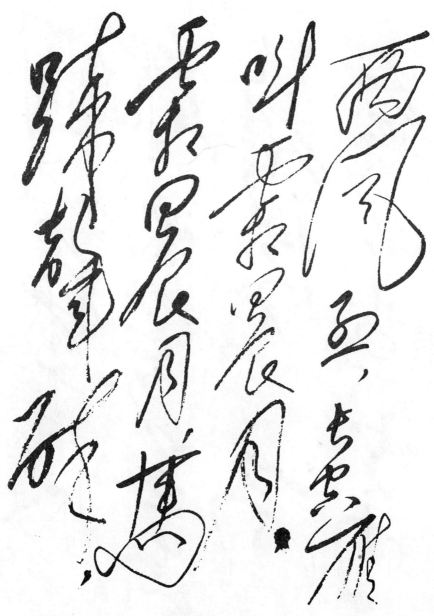

图 24－1

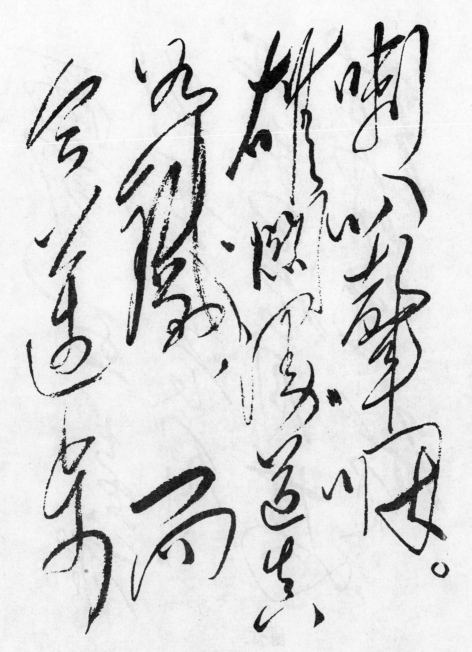

图 24-2

308

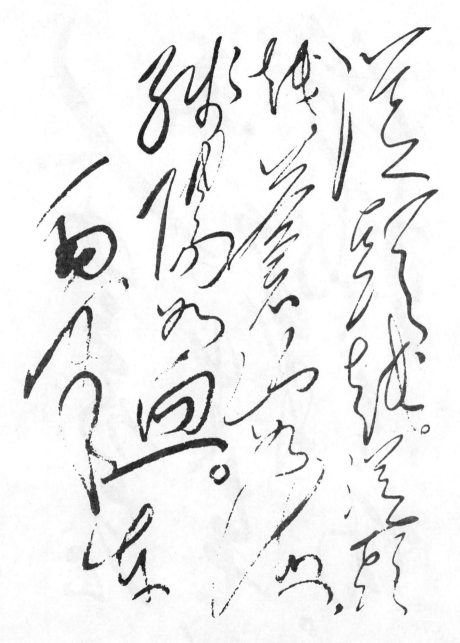

图 24-3

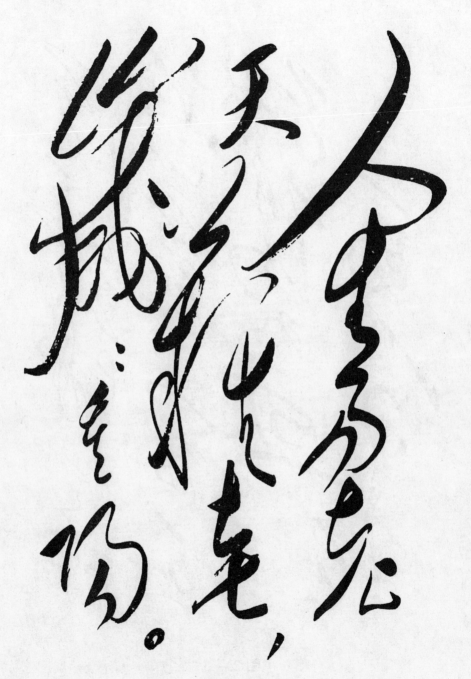

图 25 – 1

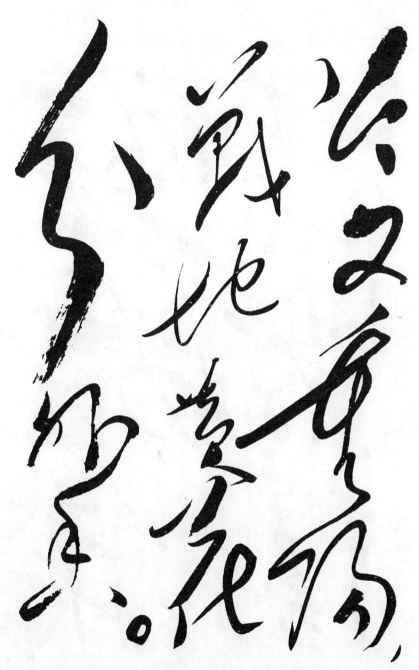

图 25-2

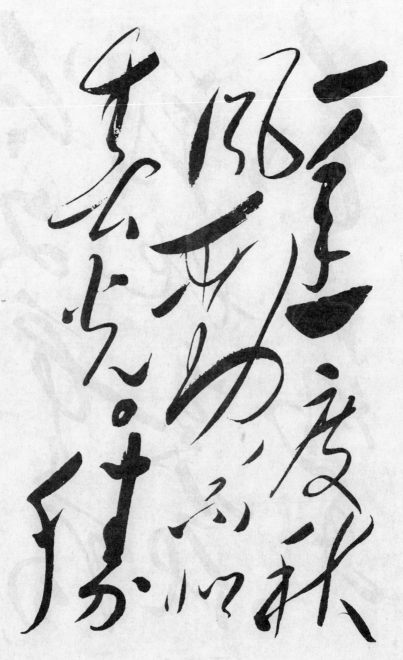

图 25 - 3

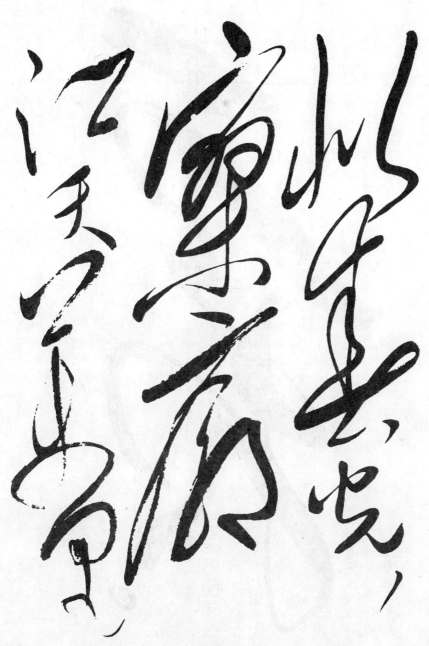

图 25 - 4

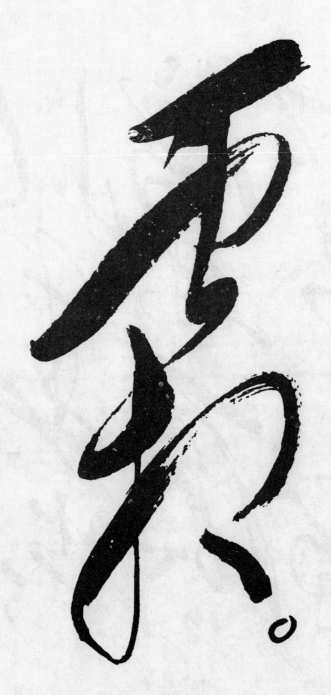

图 25 - 5

图 26

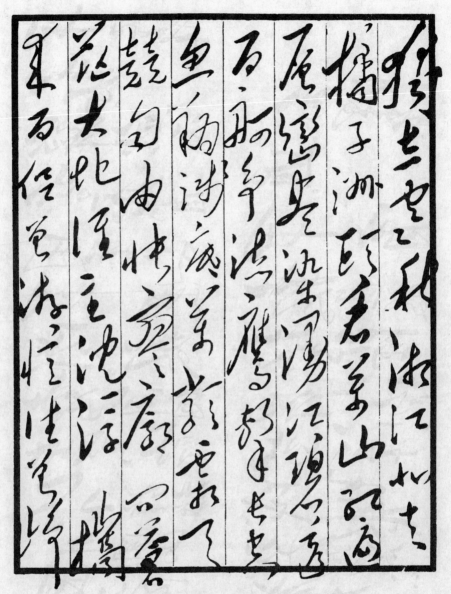

图 27－1

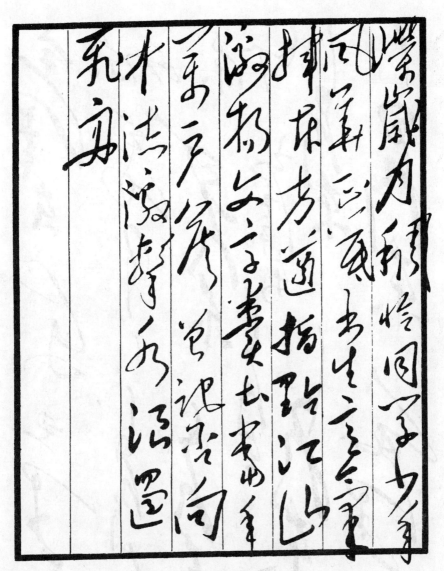

图 27-2

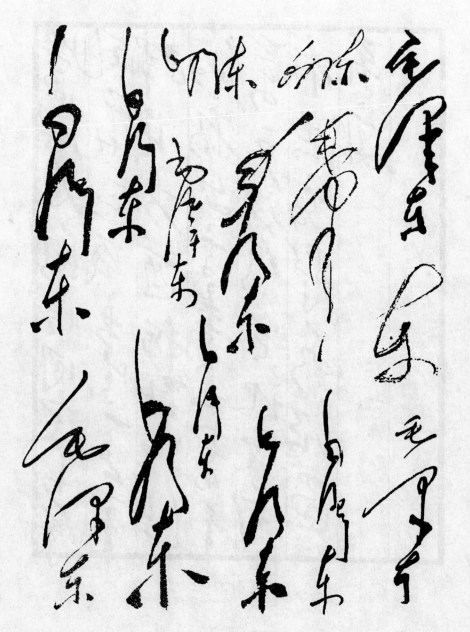

图 28

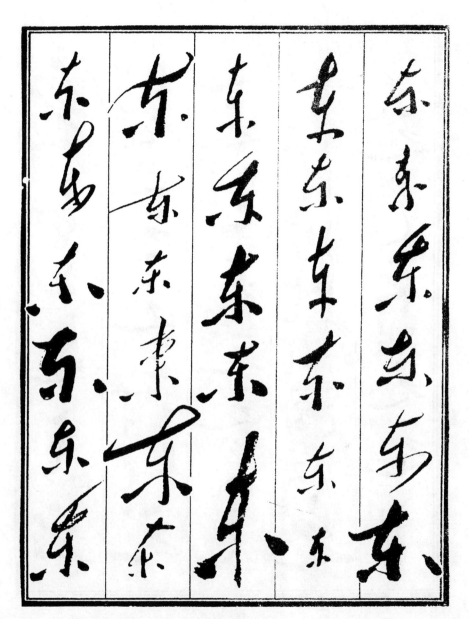

图 29

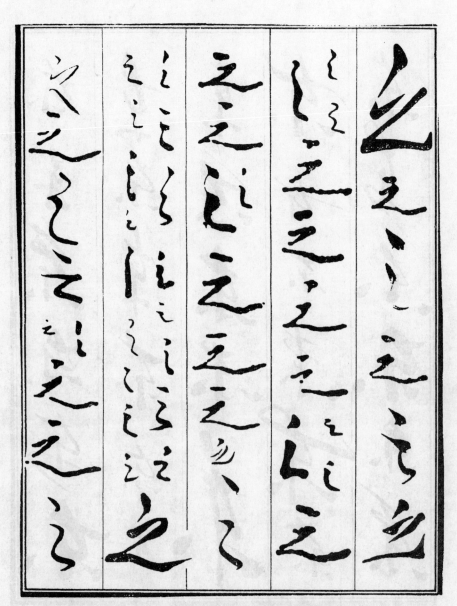

图 30

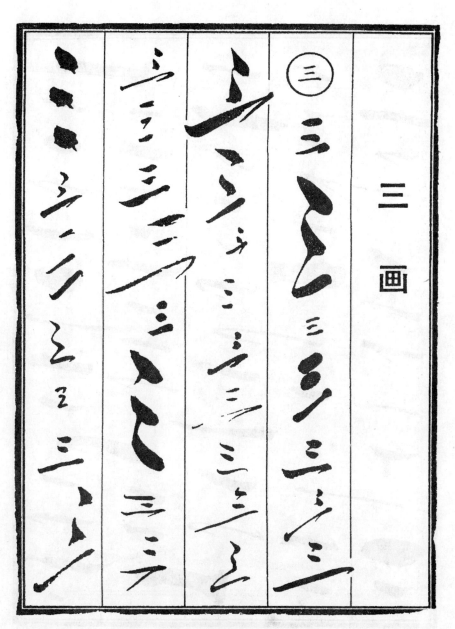

图 31

图 32

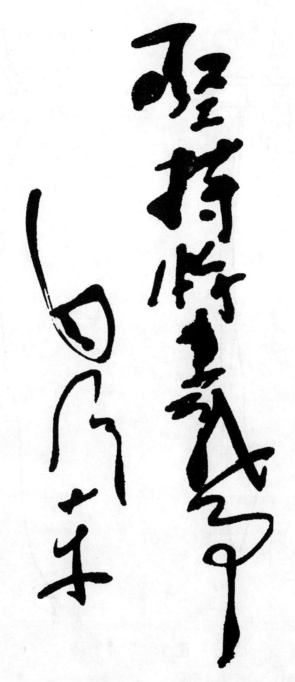

图 33

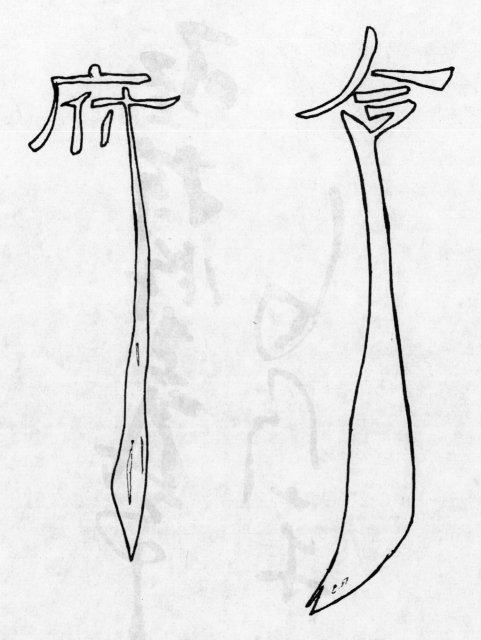

图 34

 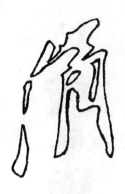

《七律·长征》中"颜"字　　《准备反攻》中"备"字

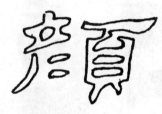 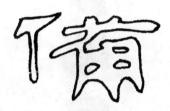

汉·史晨碑"颜"　　　汉·乙瑛碑"备"

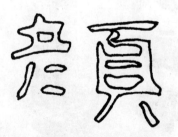

汉·礼器碑"颜"　　　汉·礼器碑"备"

图 35

图 36

图 37

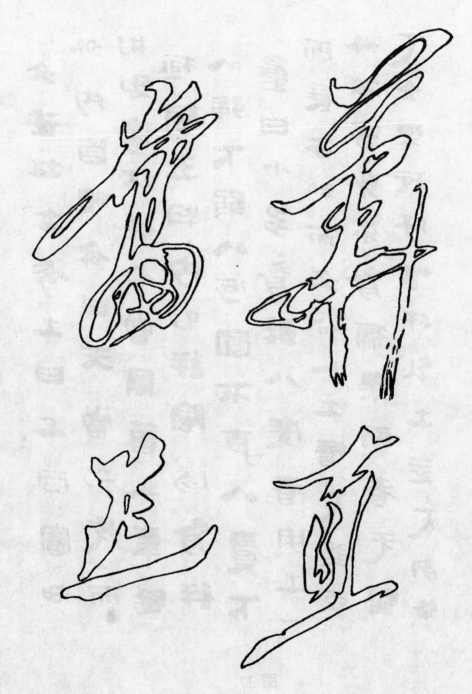

图 38

图39

图 40

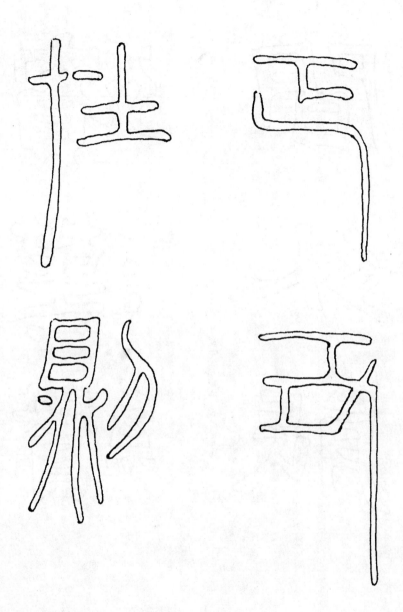

图 41

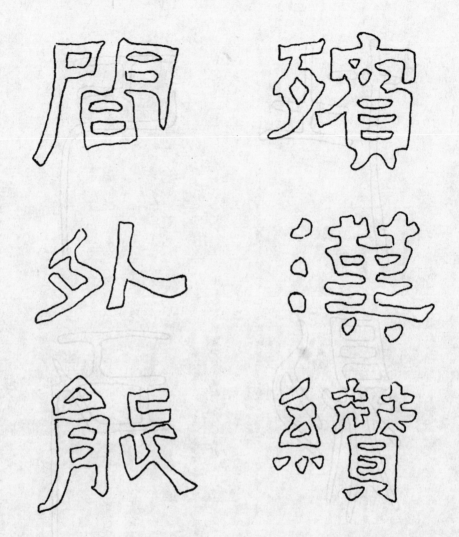

图 42

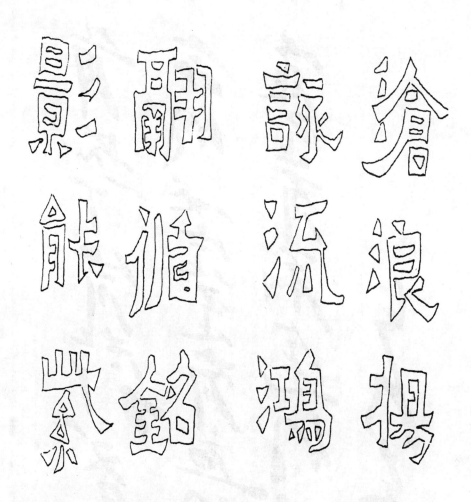

图 43

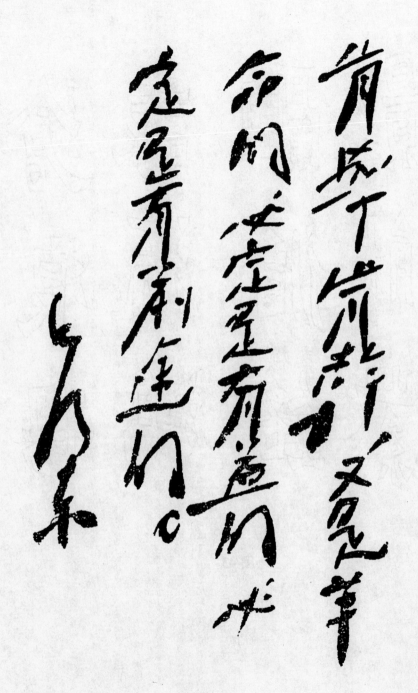

图 44

334

图 45

图46

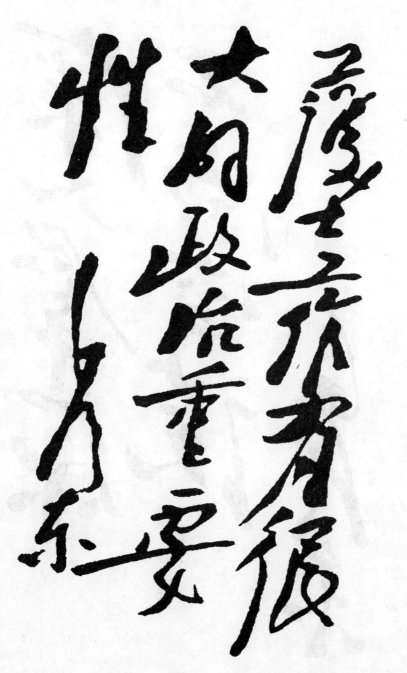

图 47

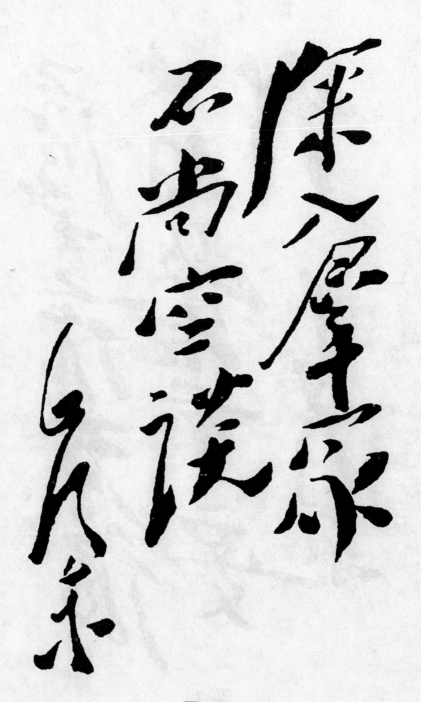

图 48

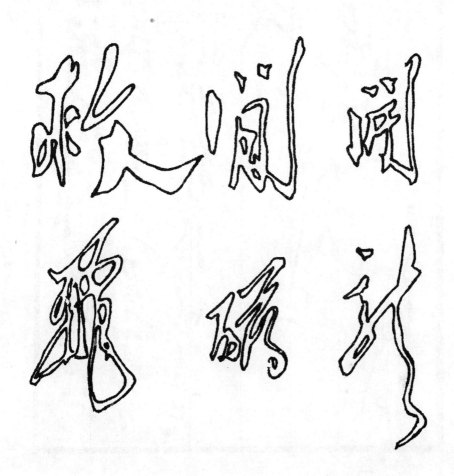

图 49

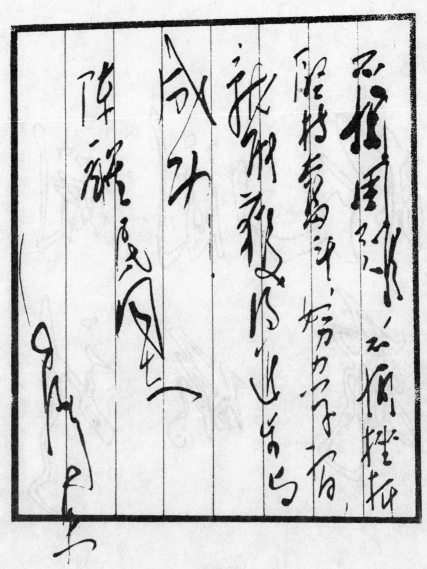

图 50

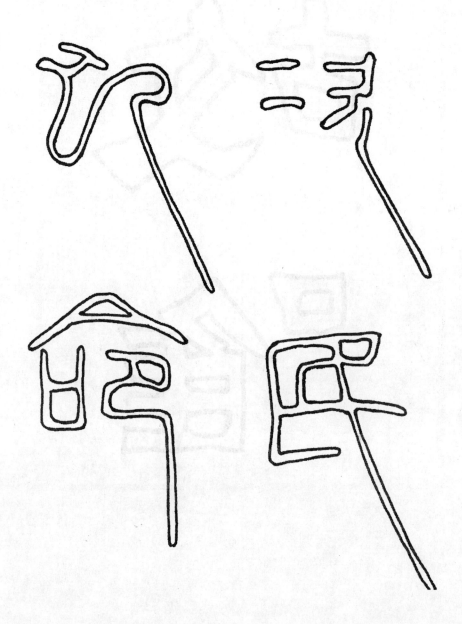

图 51

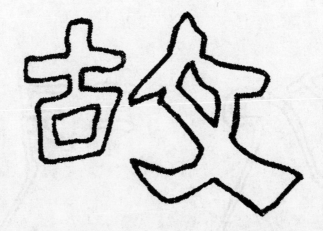

图52

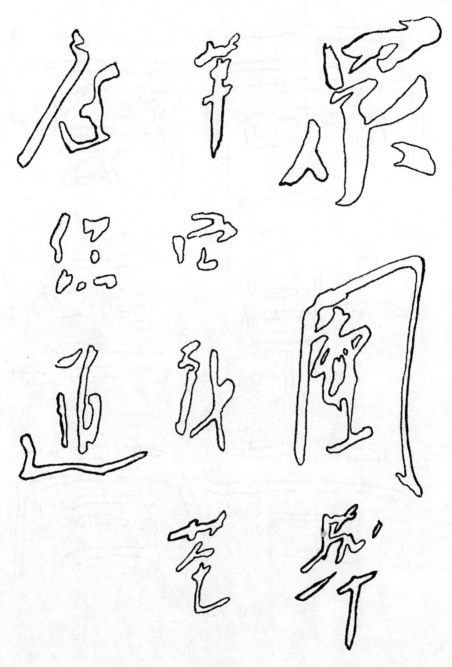

图 53

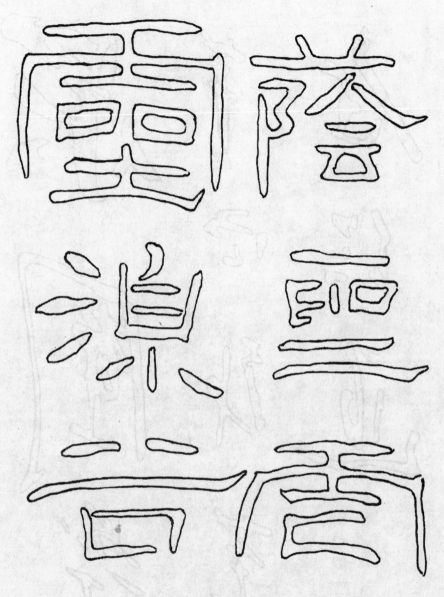

图 54

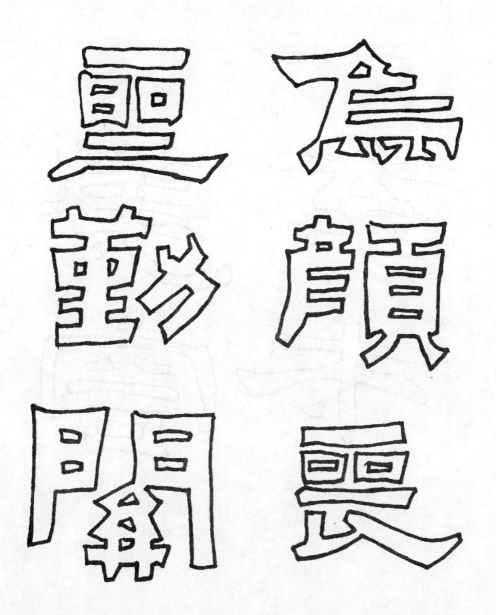

图 55

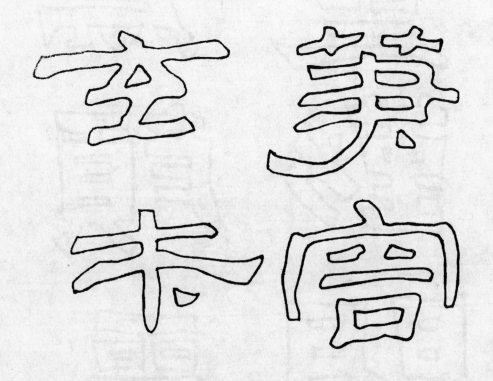

图 56

图57

图 58

失败乃成功之母，

风浪中胜利之本！

白涛

图 59

图 60

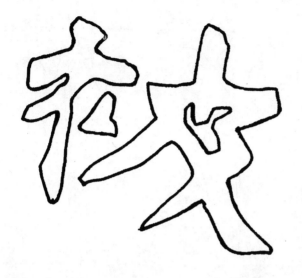

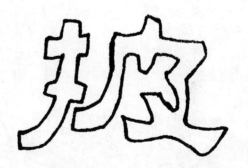

图 61

图 62

图 63

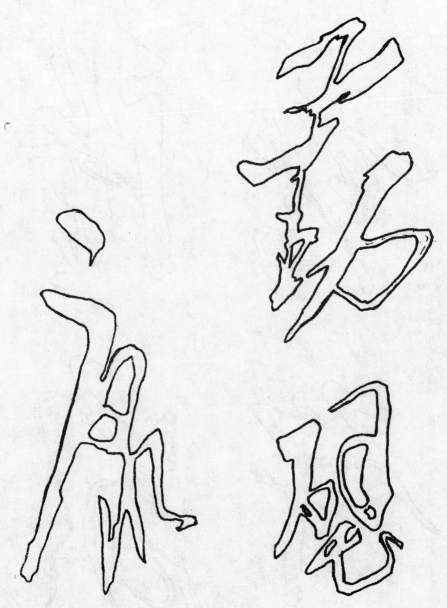

图 64

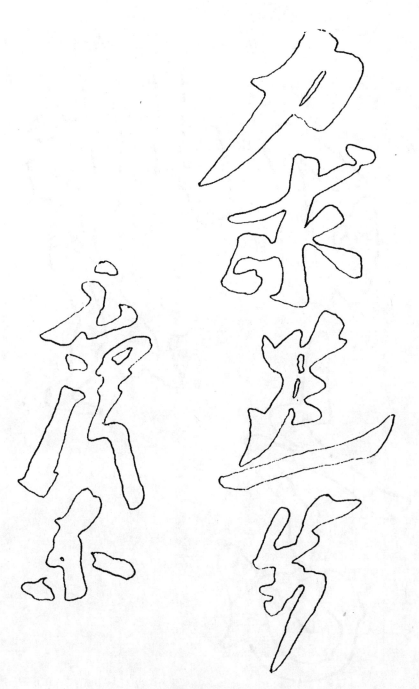

图 65

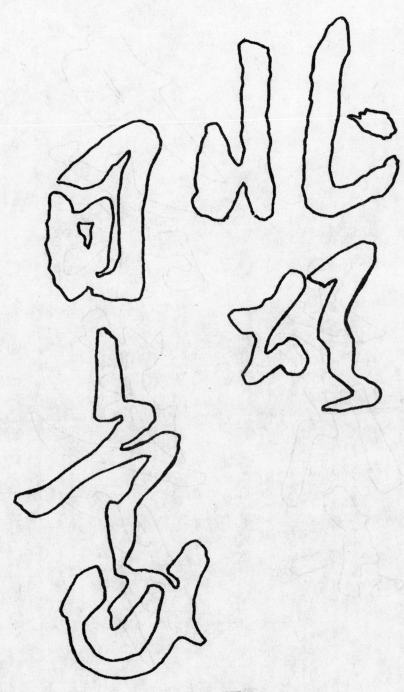

图 66

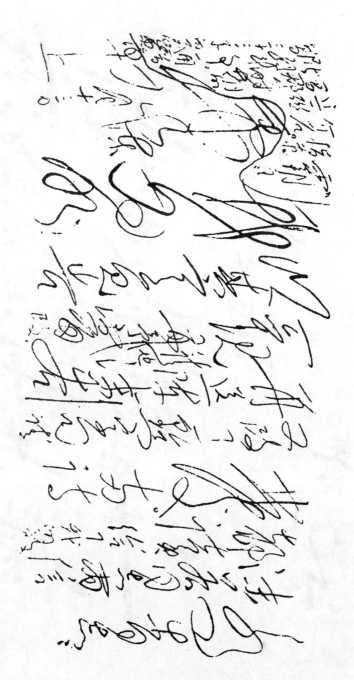

图 67

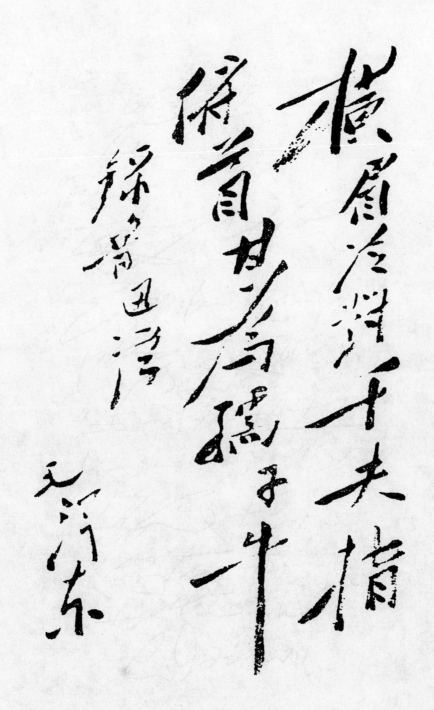

横眉冷对千夫指

俯首甘为孺子牛

录鲁迅诗

毛泽东

图 68

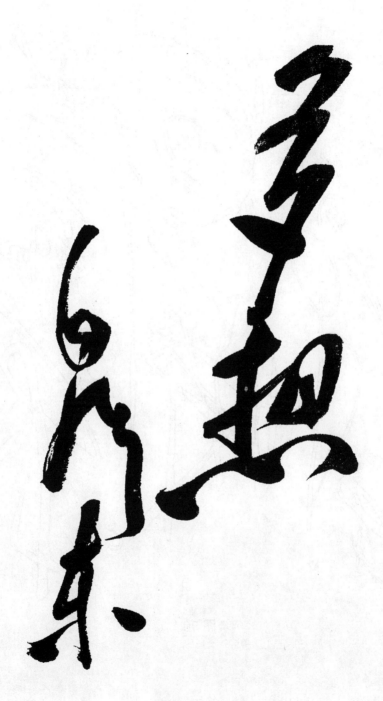

图 69

图 70

图 71

361

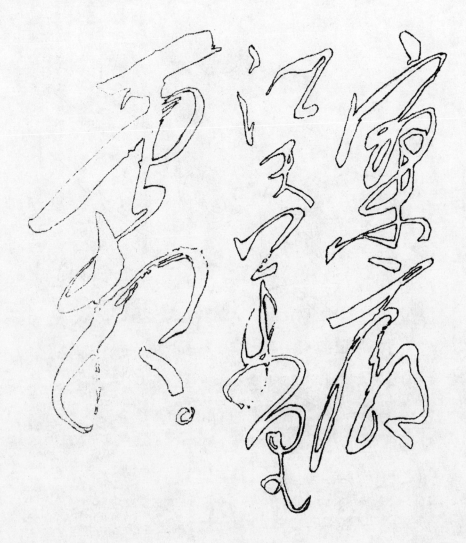

图 72

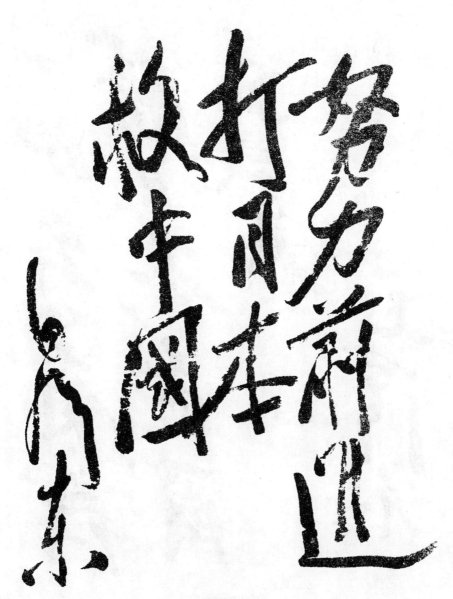

图73

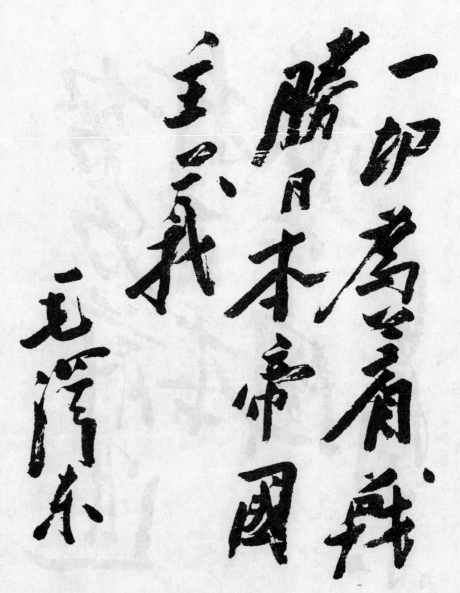

图 74

图 75

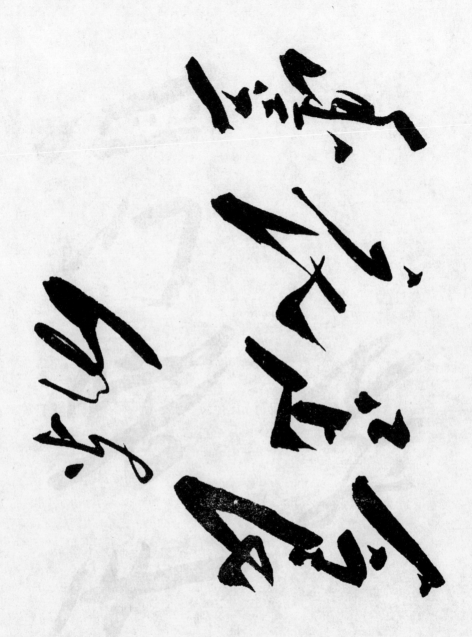

图 76

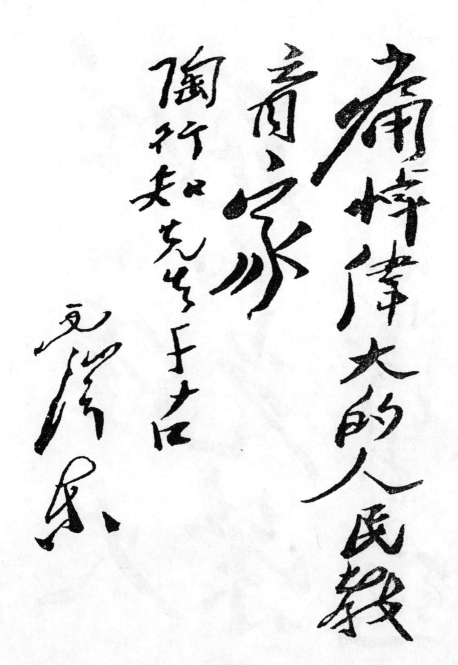

痛悼伟大的人民教育家陶行知先生千古

毛泽东

图77

367

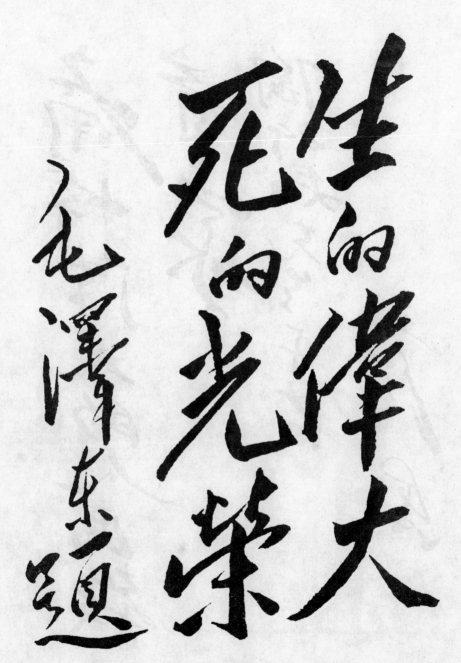

生的偉大
死的光榮

毛澤東題

图 78

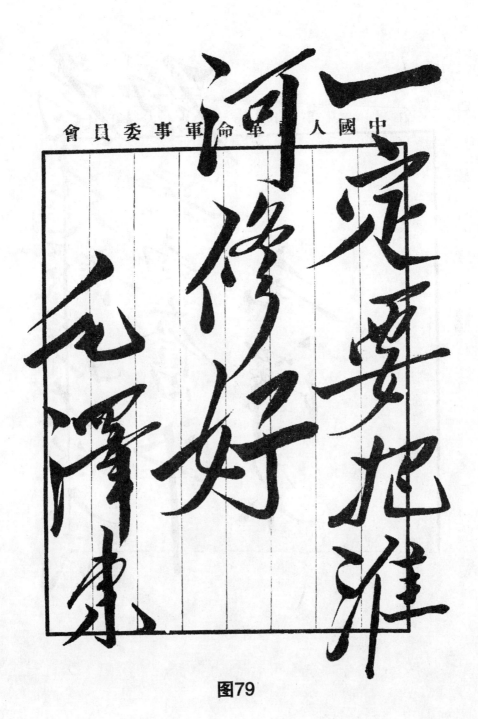

图79

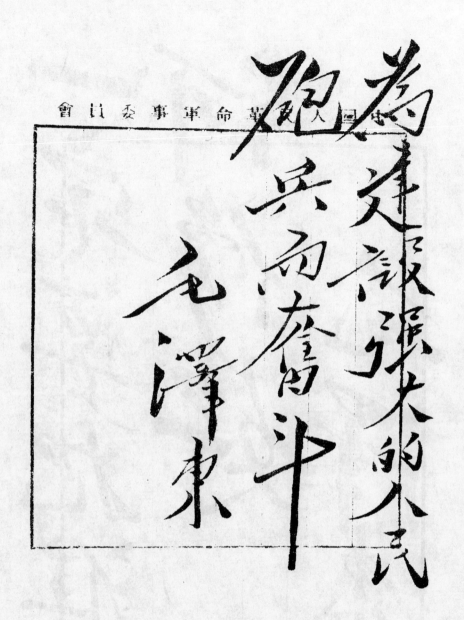

為建設強大的人民

炮兵而奮斗

毛澤東

中國人民革命軍事委員會印

图 80

图 81

图 82

372

蔡邕書骨氣洞達，爽爽如有神力……如青槐日……鄭淳書應規入矩，方圓遷絟……崔子玉書如危峰阻日，孤松一枝……張伯英書如漢武愛道，憑虛欲仙……韋誕書如龍威虎振，劍拔弩張……索……飄舉……鍾繇書如雲鶴游天，群鴻戲海，行間茂密，實亦難過也

板橋道人 鄭燮

图 83

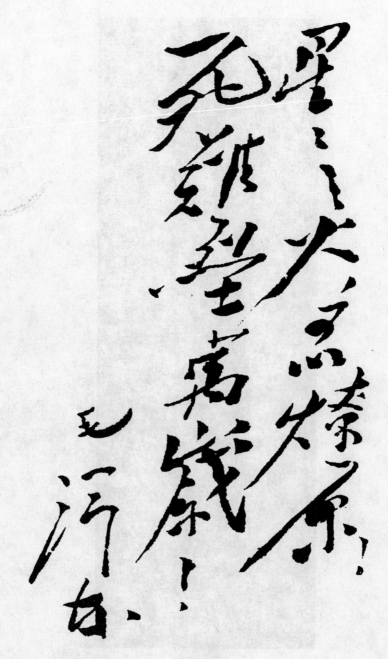

图 84

巩固扩大抗日民族
统一战线。

毛泽东

图 85

375

永和九年歲在癸丑暮春之初會于會稽山陰之蘭亭脩禊事也群賢畢至少長咸集此地有崇山峻領茂林脩竹又有清流激湍暎帶左右引以為流觴曲水

图 86

羲之頓首喪亂之極

先墓再離荼毒追

惟酷甚號慕摧絕

痛貫心肝痛當奈何

图 87

377

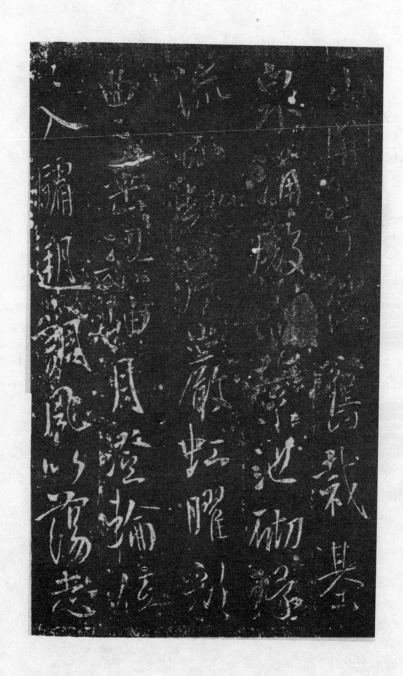

图 88

图 89

图 90

右覽前晉宮書記左郎中

家蕭傳盧清尤隱君嵩

山十去盧本名鴻為遠居

家書美製長山水樹石

隱于嵩上居用元動徵起

陳議大夫不受此畫可稱

图 91

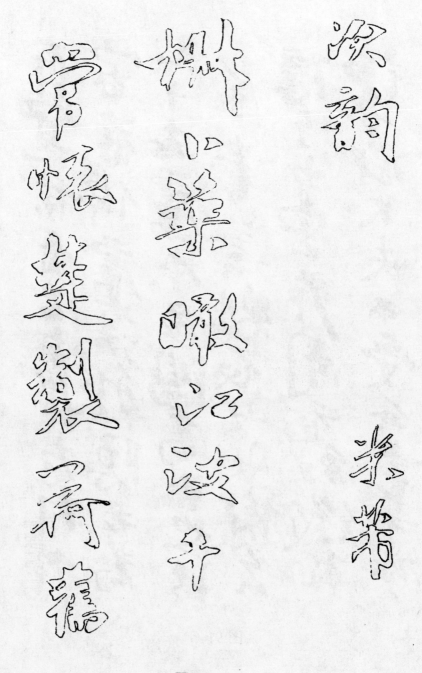

图 92

图 93

图 94

图 95

图 96

图 97

图98

图 99

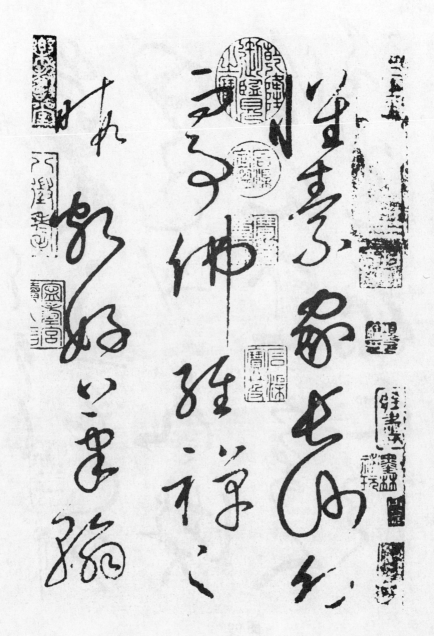

图 100

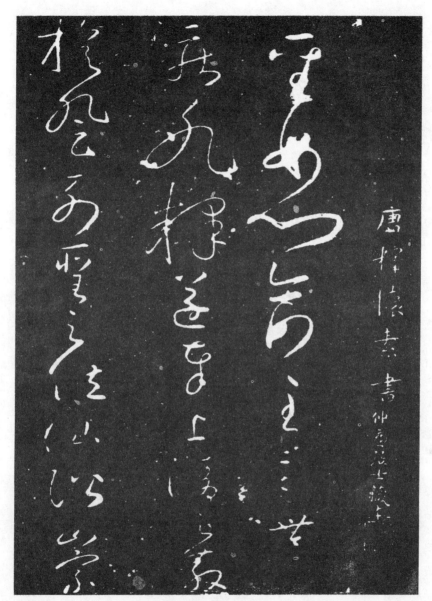

图 101

图 102

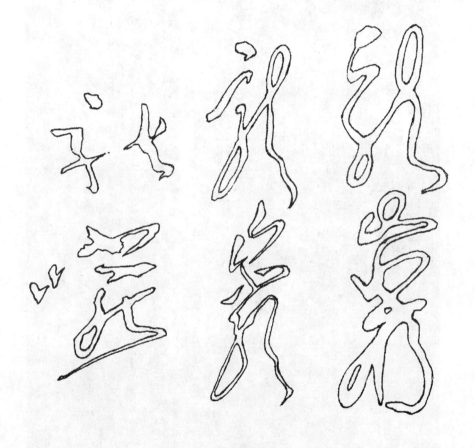

图 103

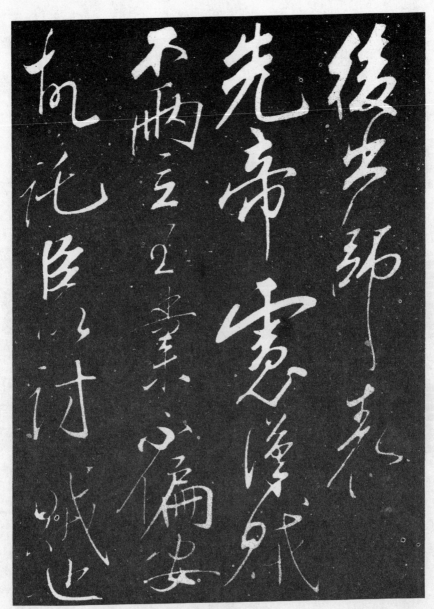

图 104

晉九代三從伯祖晉中書令王惇敬和之書

廿日羲之白昨遂不奉

恨深體中復何如羊甚頓

勿勿不具羲之再拜

图 105－1

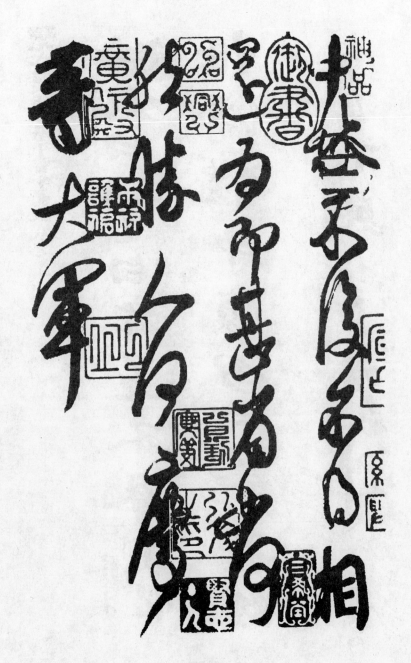

图 105 - 2

图 106

图 107

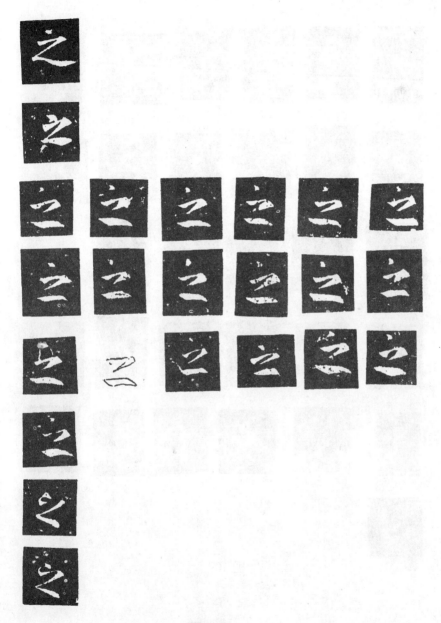

图 108

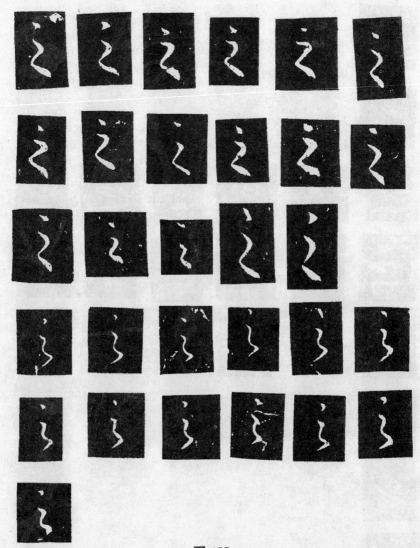

图 109

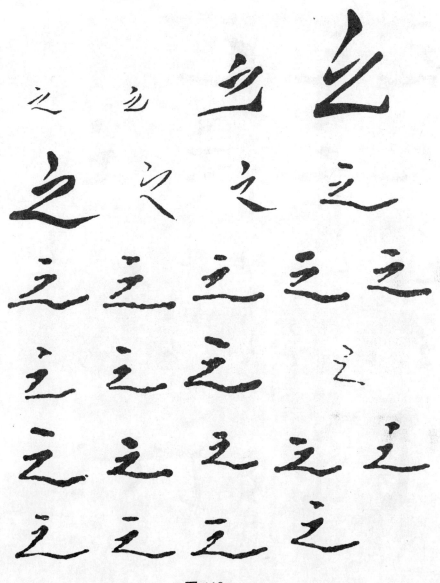

图 110

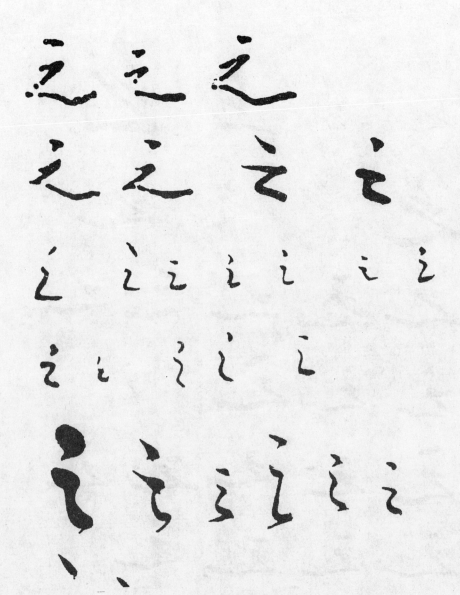

图 111

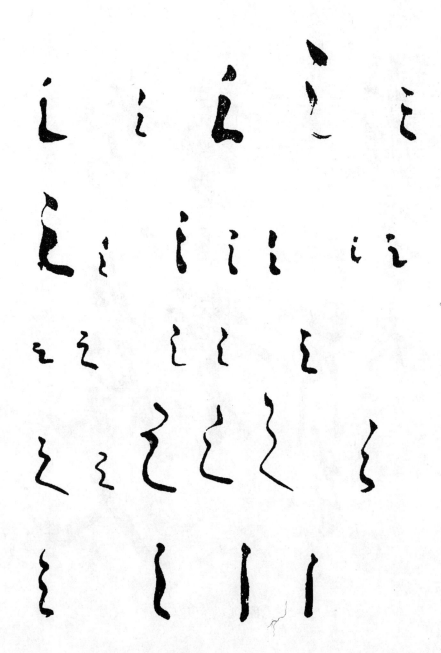

图 112

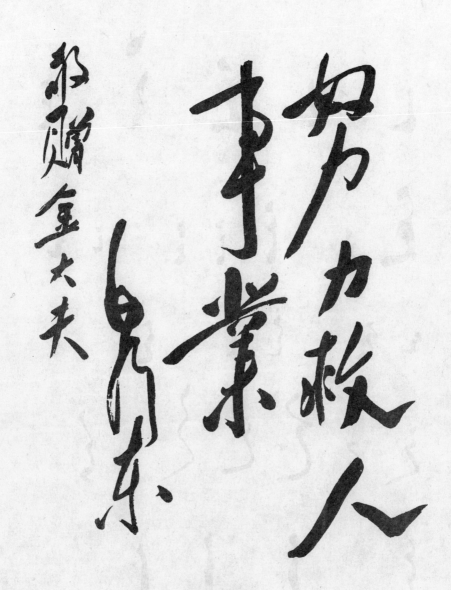

图 113

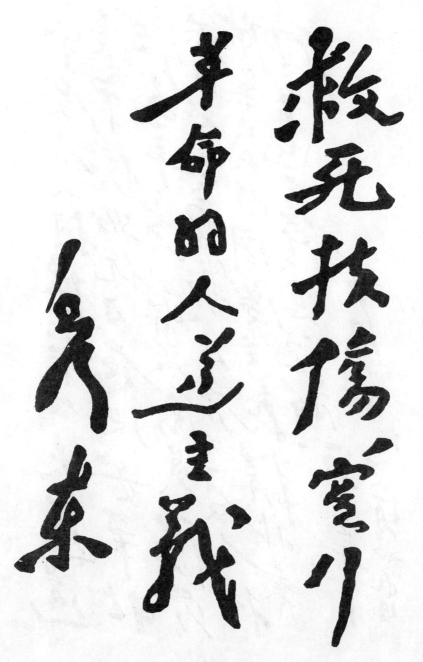

救死扶伤，
实行革命的人道主义。

毛泽东

图114

405

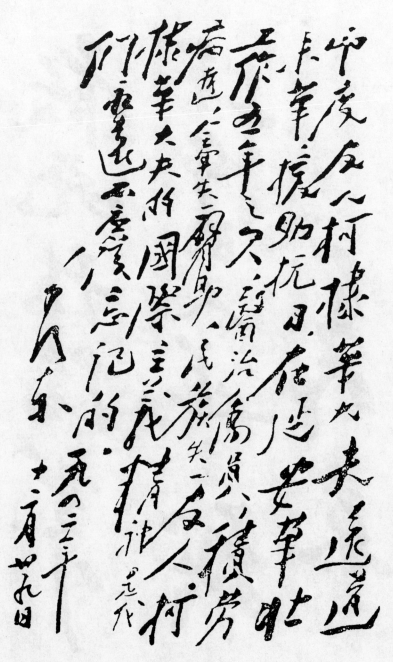

图 115

动员起来，讲究卫生，减少疾病，提高健康水平，粉碎敌人的细菌战争

毛泽东

图 116

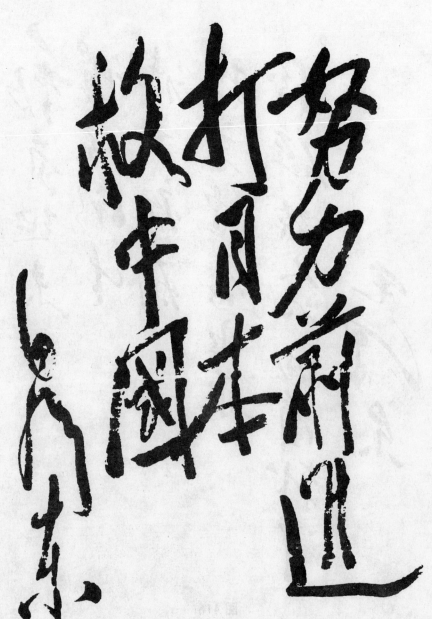

图 117

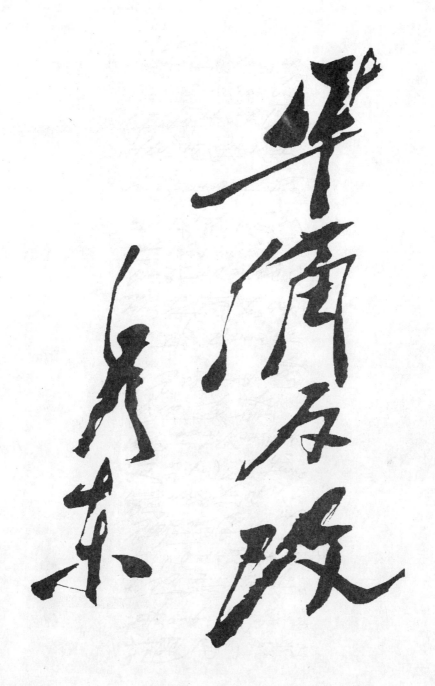

图 118

图 119

410

院學術美立國

悲鴻先生。

承示草圖，即將墨筆畫成。順祝健康！

毛澤東 十月五日

图 120

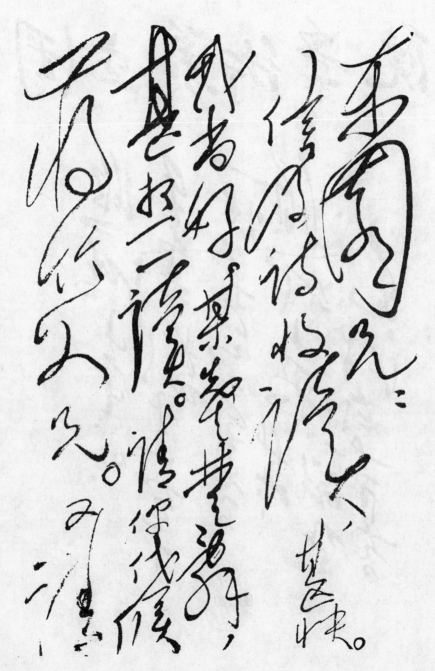

图 121-1

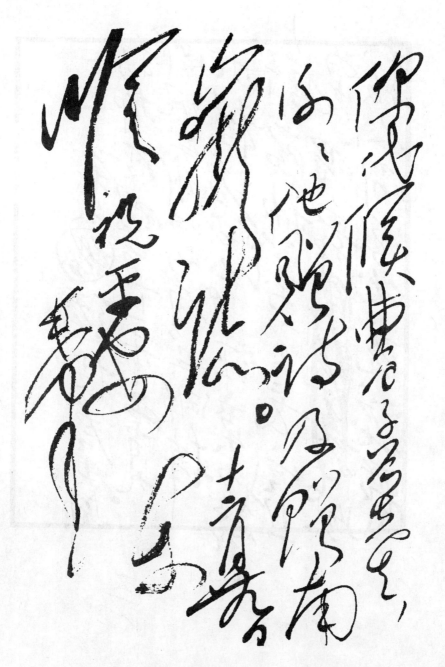

图 121 - 2

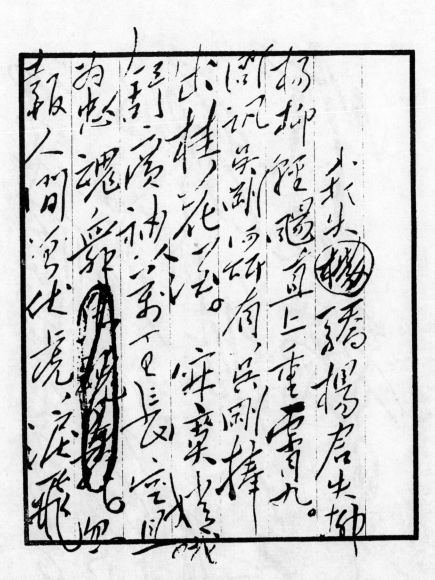

图 122 - 1

414

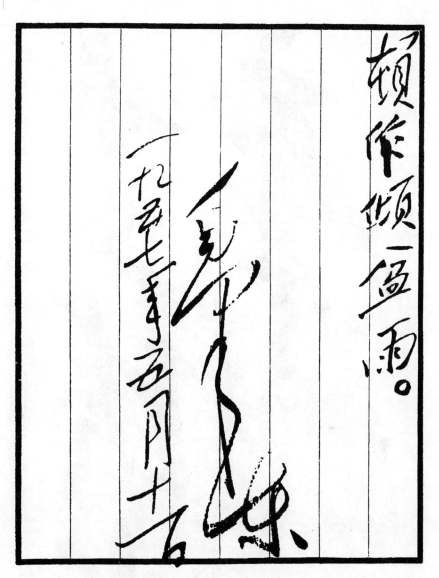

图 122－2

415

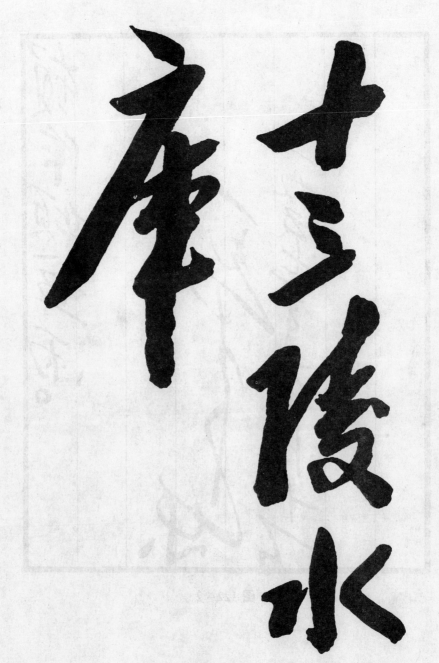

图 123

416

图 124

417

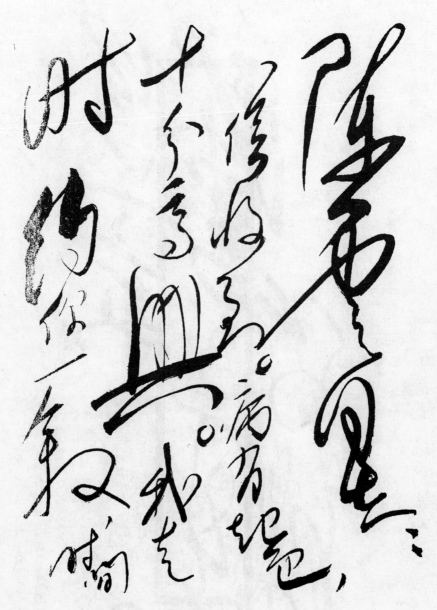

图 125 - 1

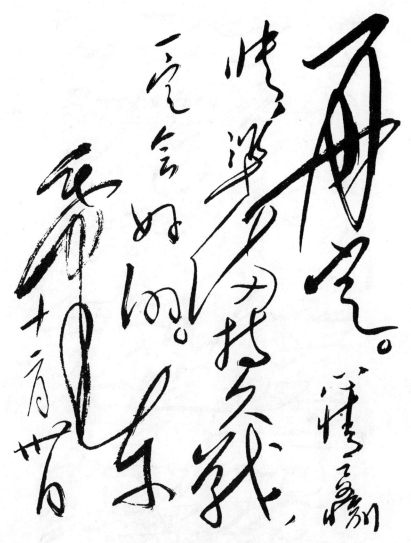

图 125－2

419

图 126 - 1

图 126 - 2

图 127

图 128 - 1

图 128-2

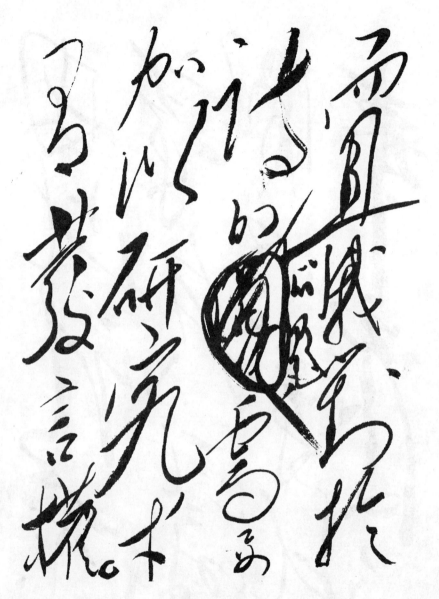

图 128 - 3

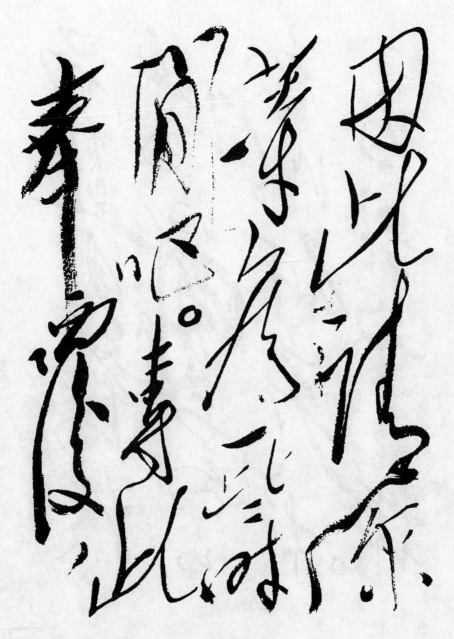

图 128 - 4

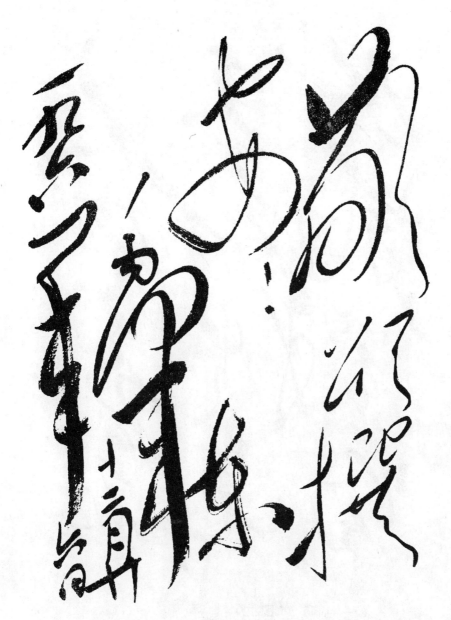

图 128 - 5

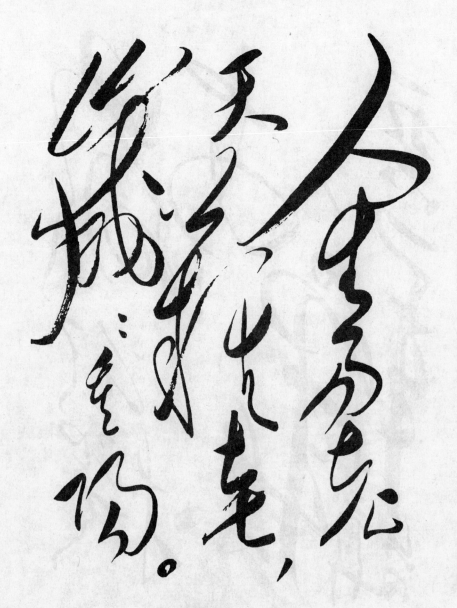

图 129－1

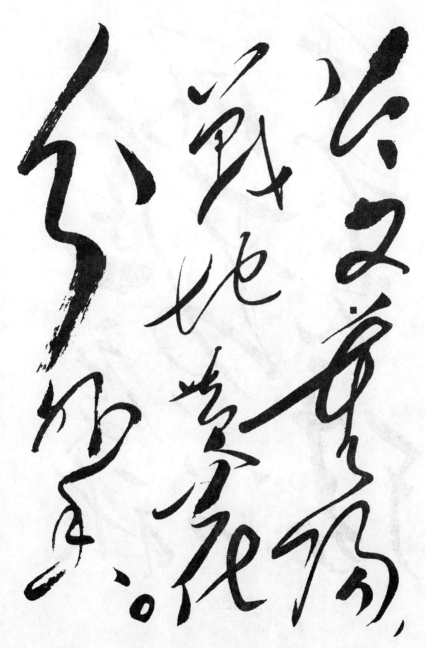

图 129 - 2

429

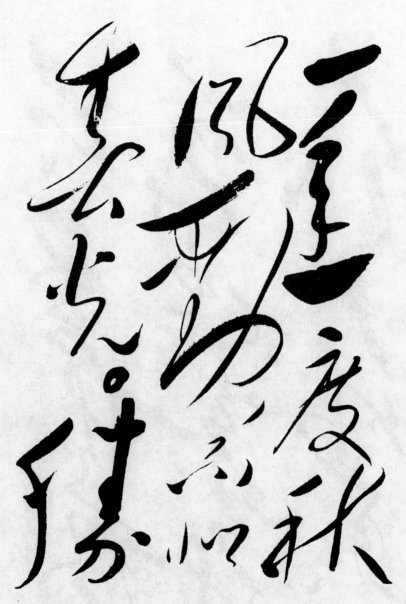

图 129 - 3

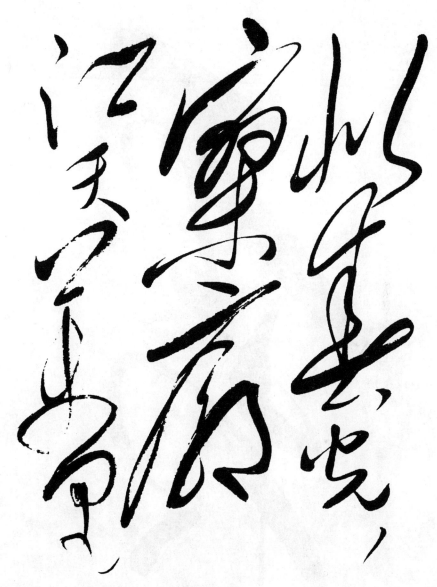

图 129 – 4

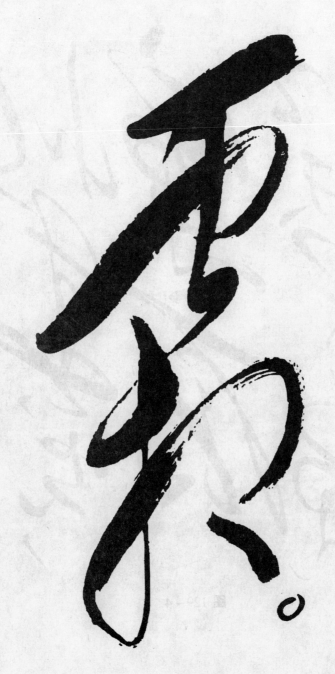

图 129 - 5

图 130 - 1

图 130 - 2

图 131－1

图 131－2

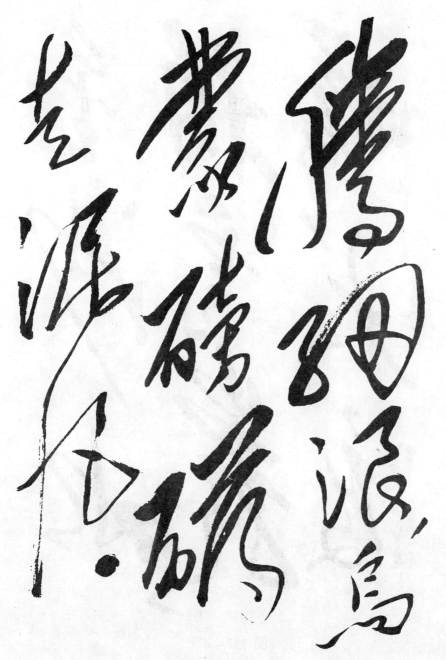

图 131 - 3

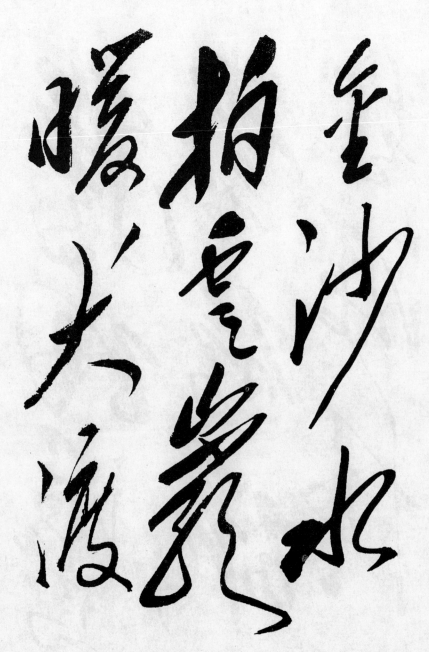

图 131-4

438

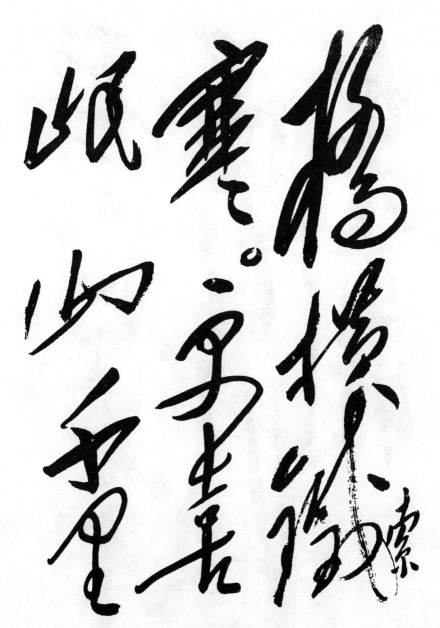

图 131－5

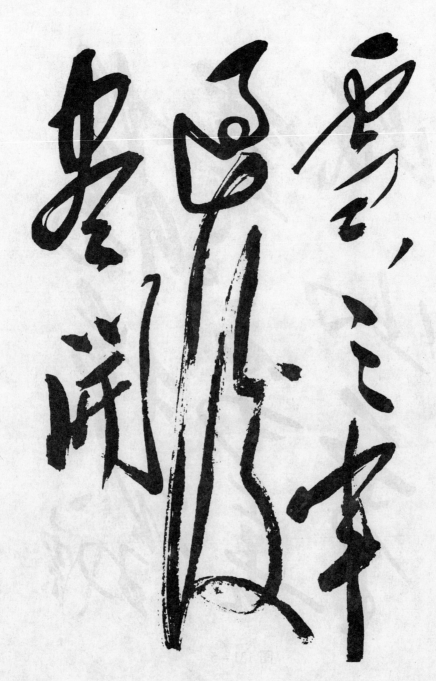

图 131 - 6

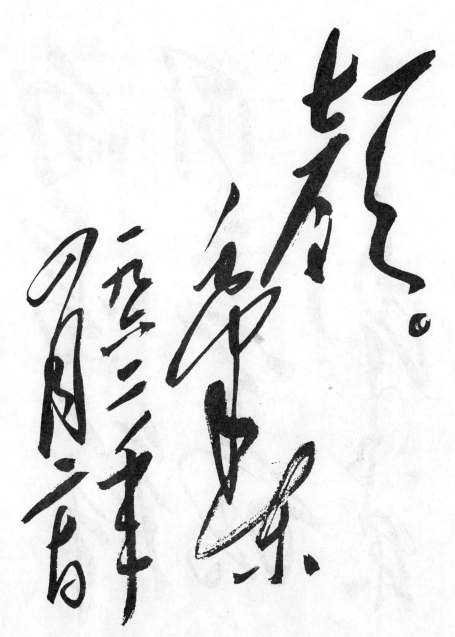

图 131－7

441

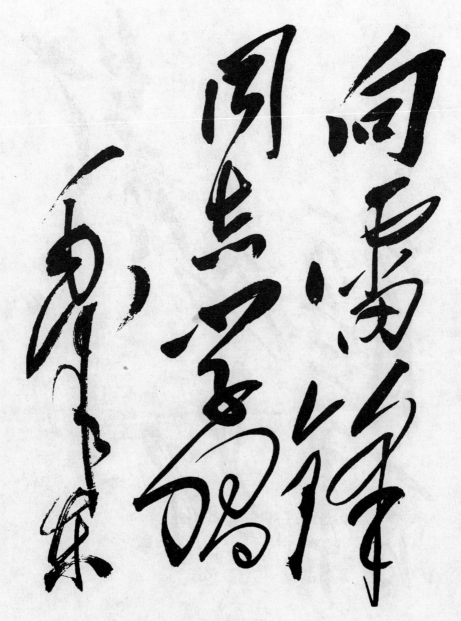

图 132

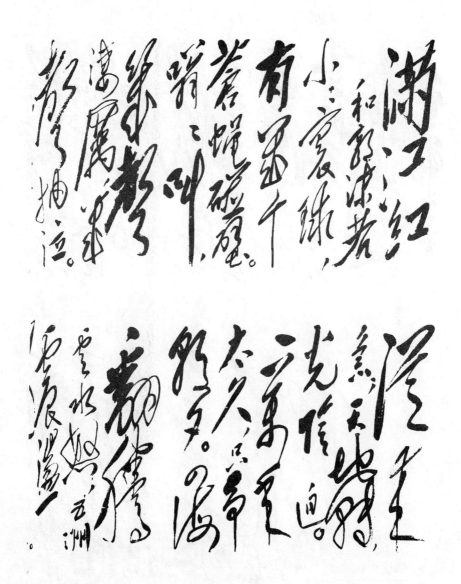

图 133 - 1

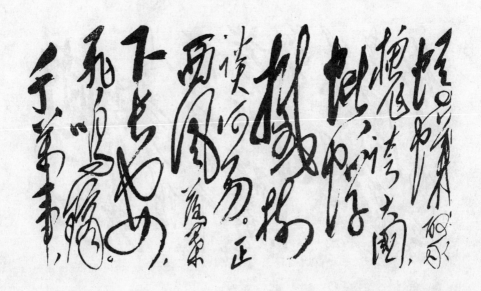

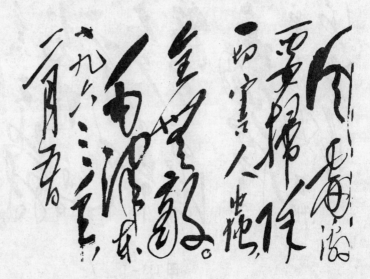

图 133 - 2

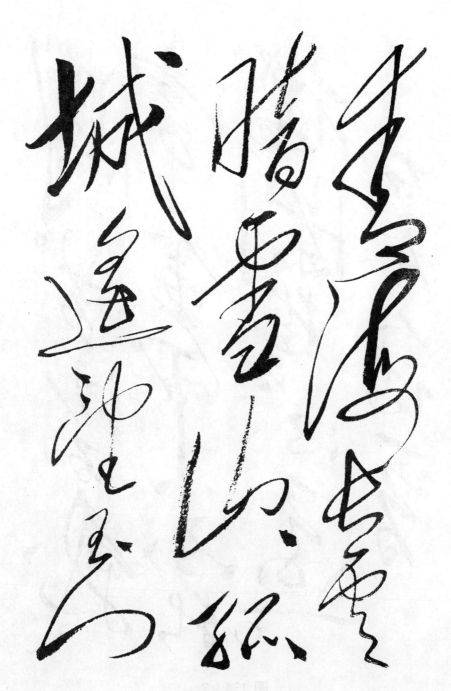

图 134 - 1

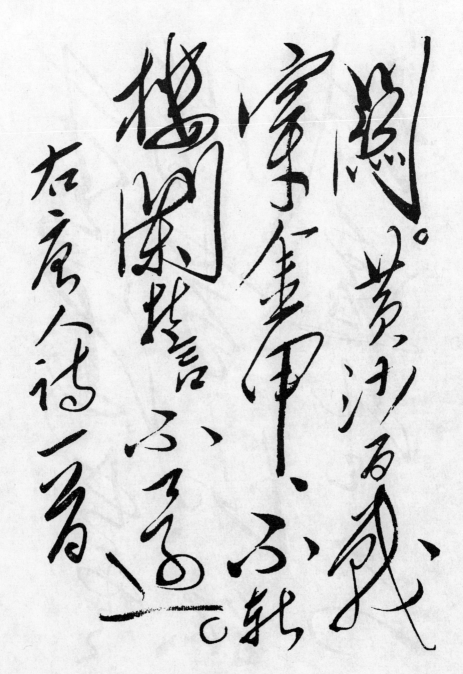

图 134-2

446

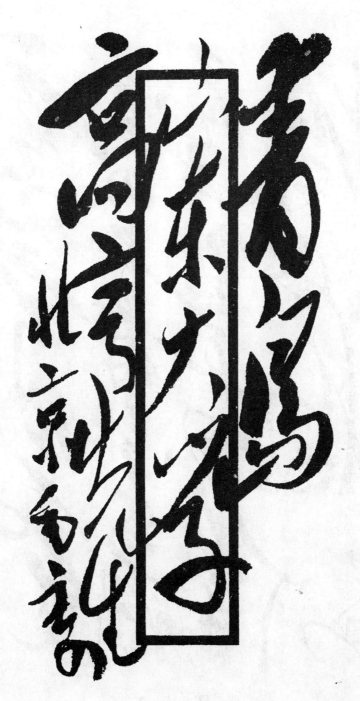

图 135—1

447

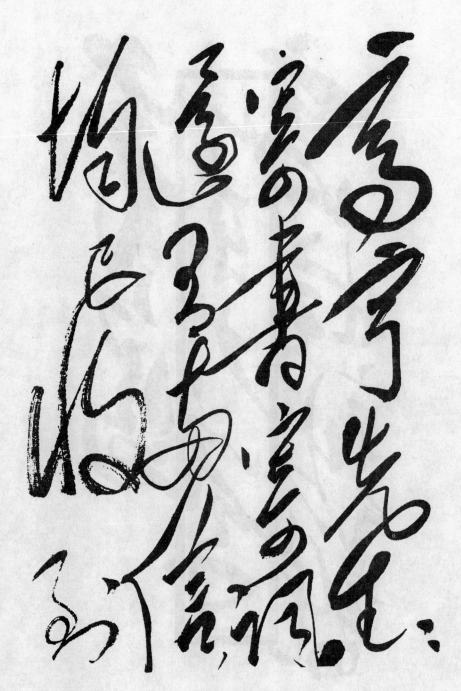

图 135-2

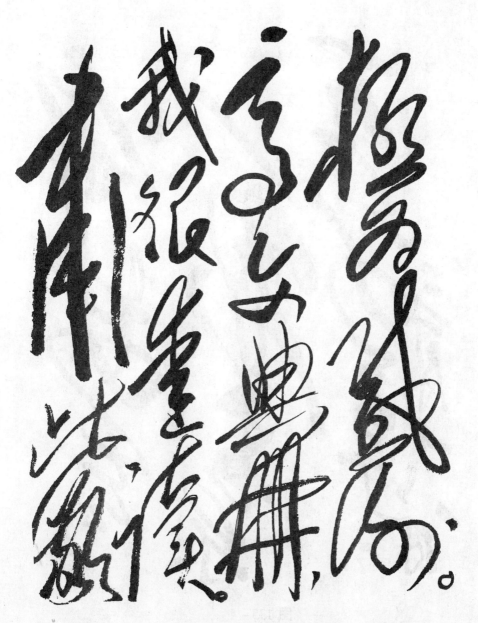

图 135 - 3

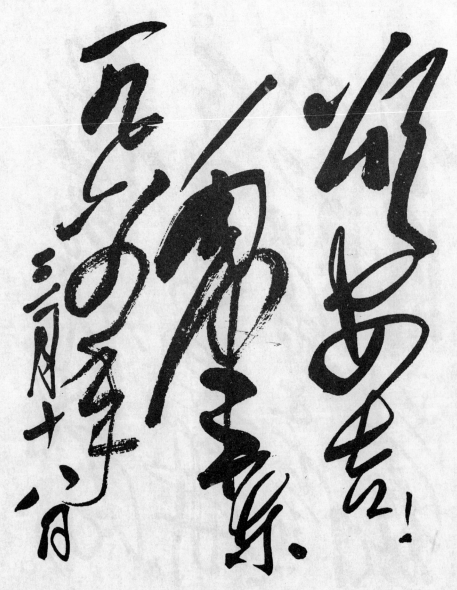

图 135 - 4

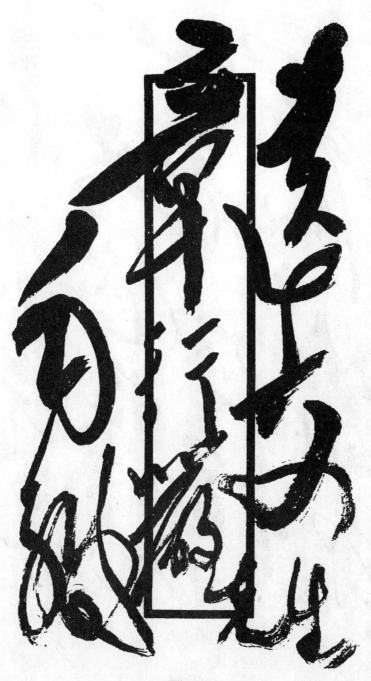

图 136 – 1

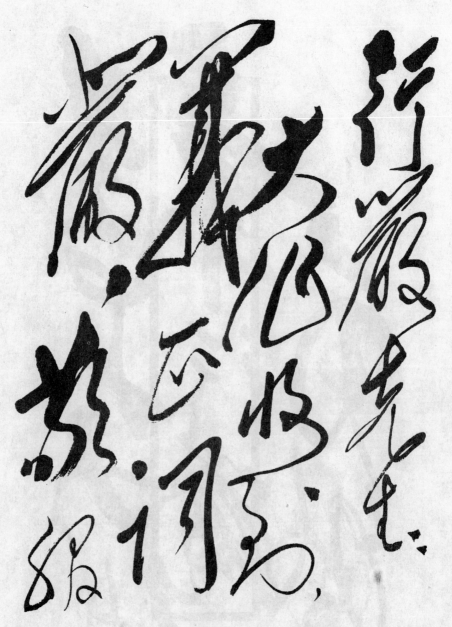

图 136 - 2

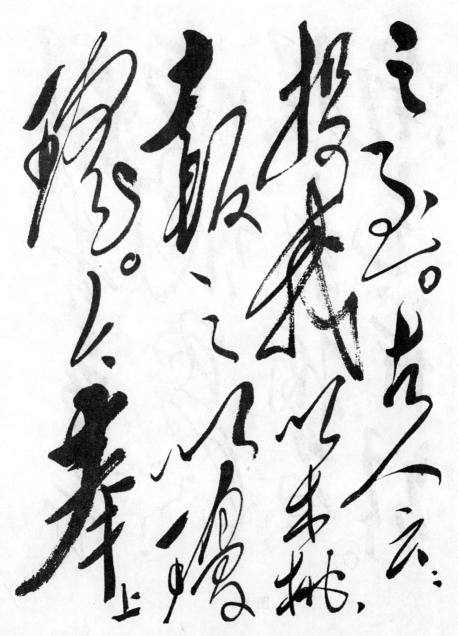

图 136 - 3

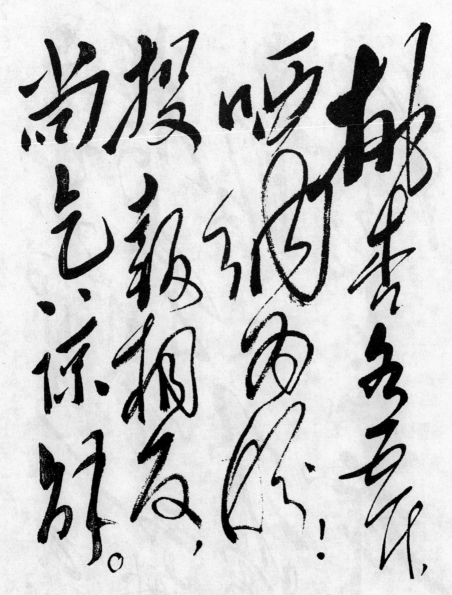

图 136-4

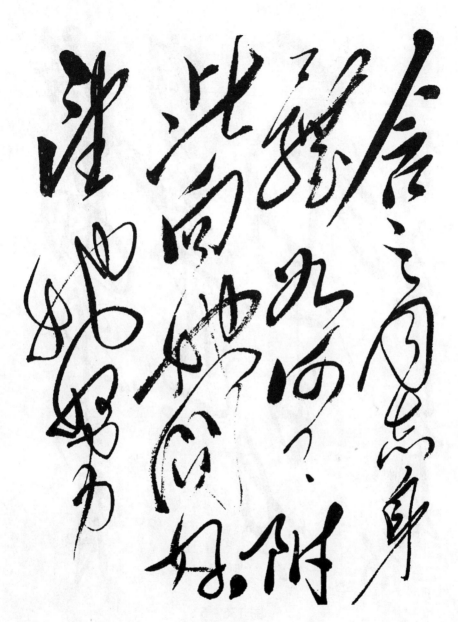

图 136 - 5

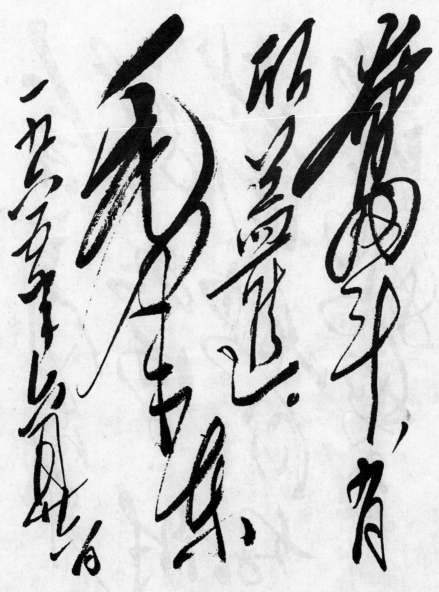

图 136 - 6

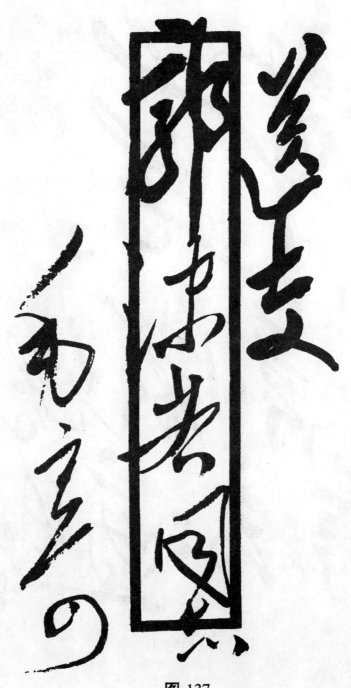

图 137

457

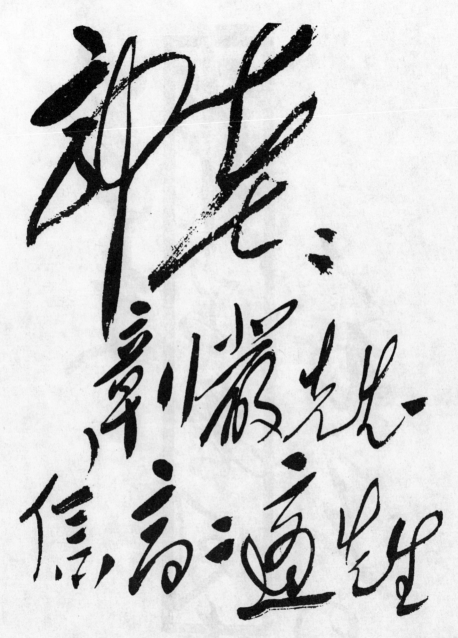

图 138-1

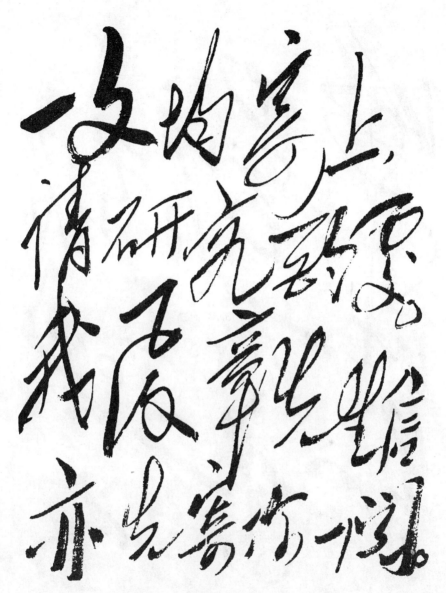

图 138 - 2

459

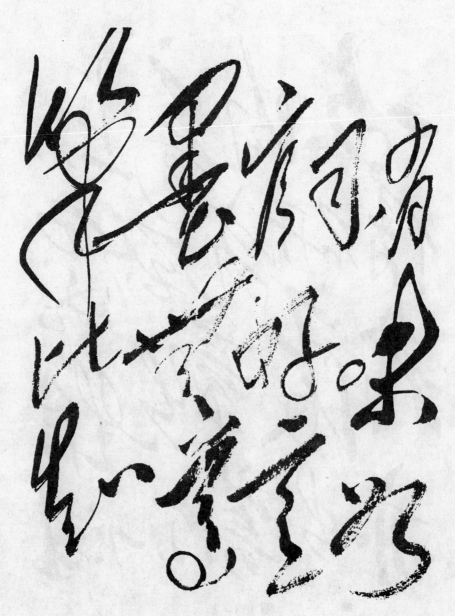

图 138－3

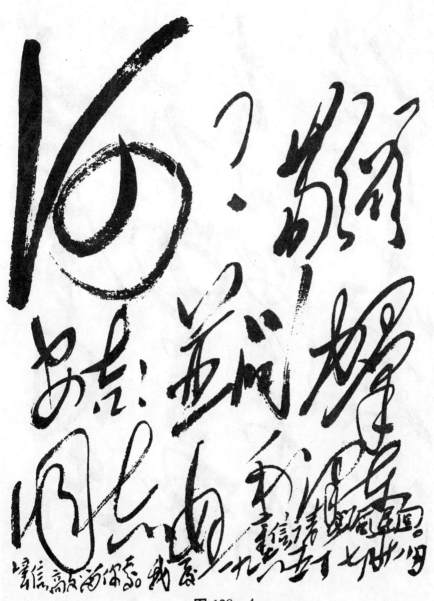

图 138-4

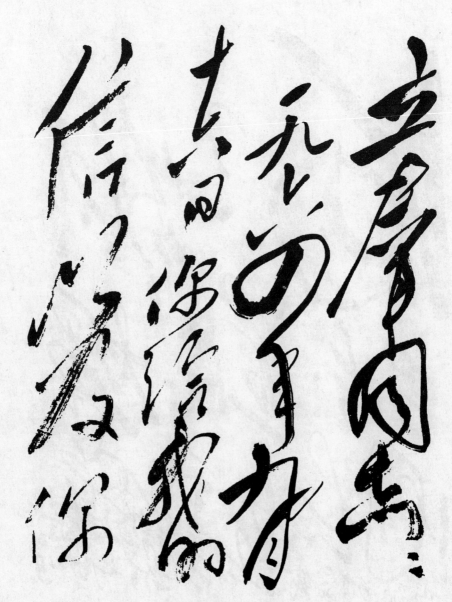

图 139 - 1

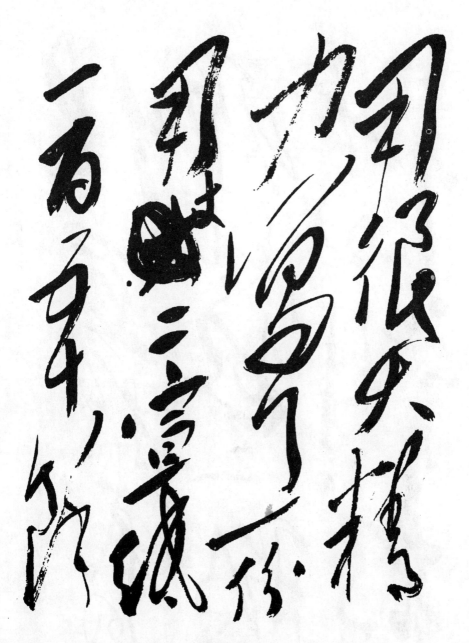

图 139 - 2

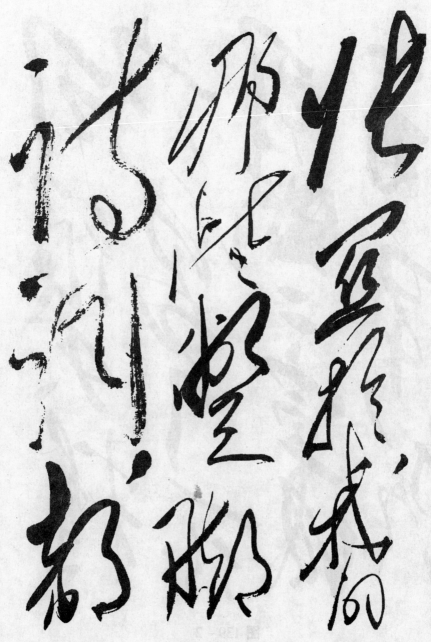

图 139 - 3

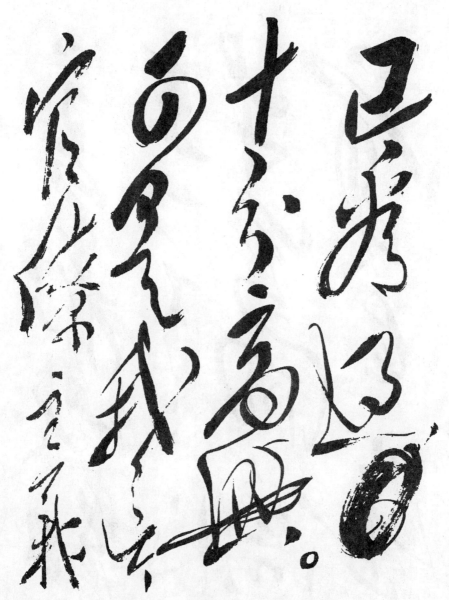

图 139－4

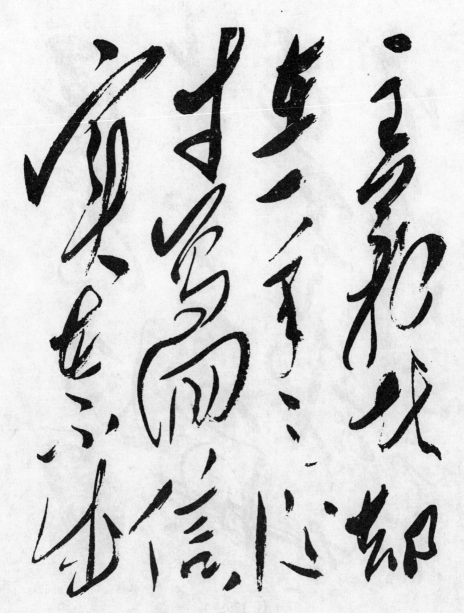

图 139－5

466

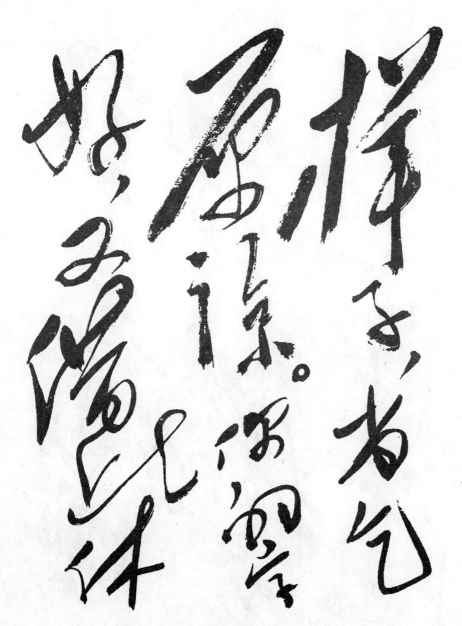

图 139－6

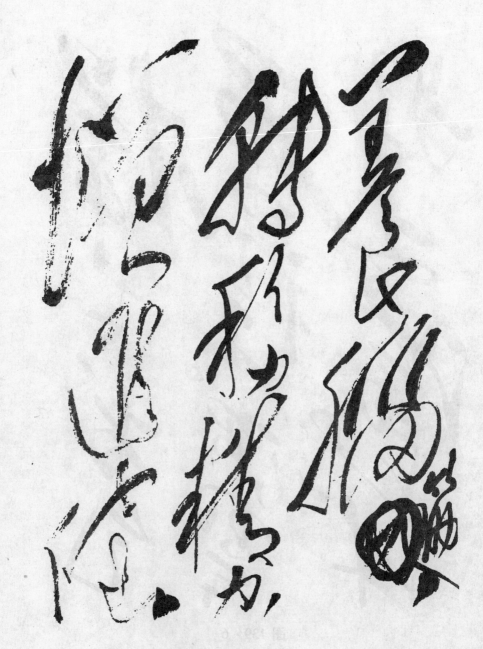

图 139－7

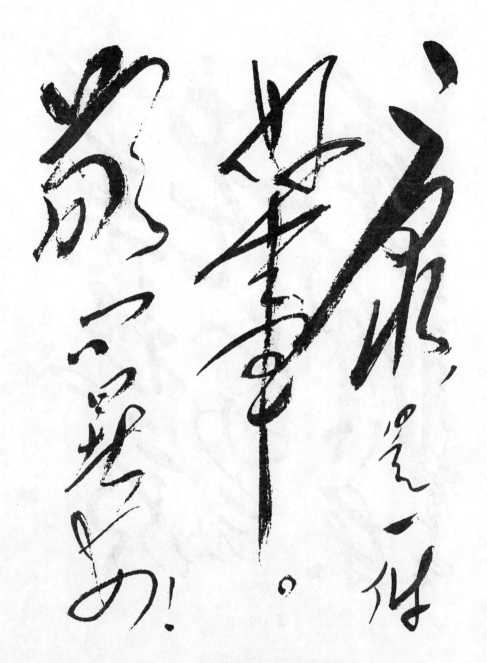

图 139-8

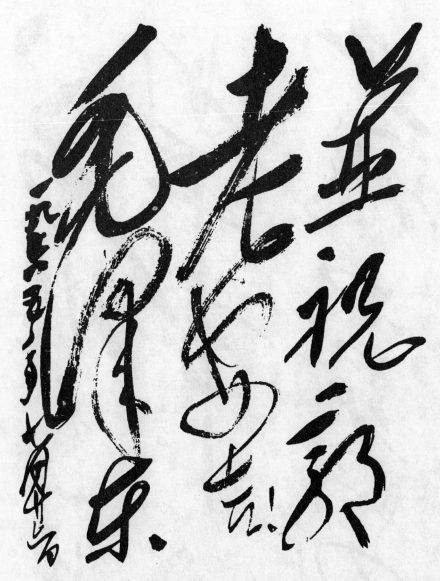

图 139 - 9

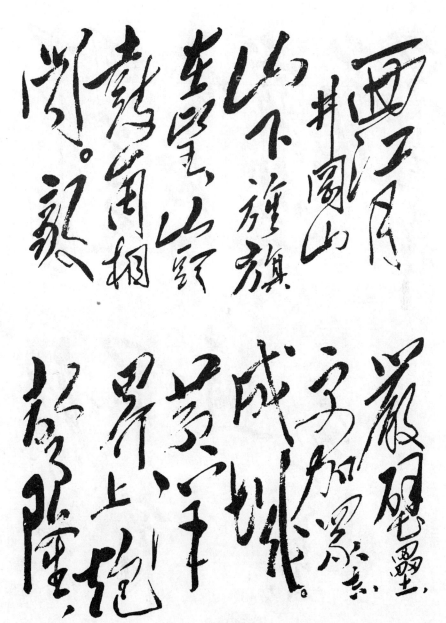

图 140-1

471

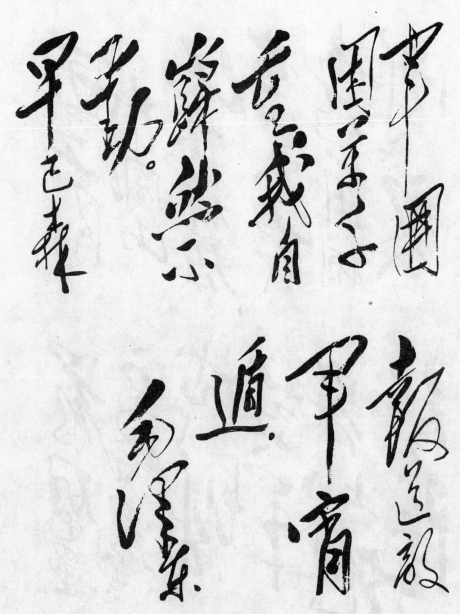

图 140-2

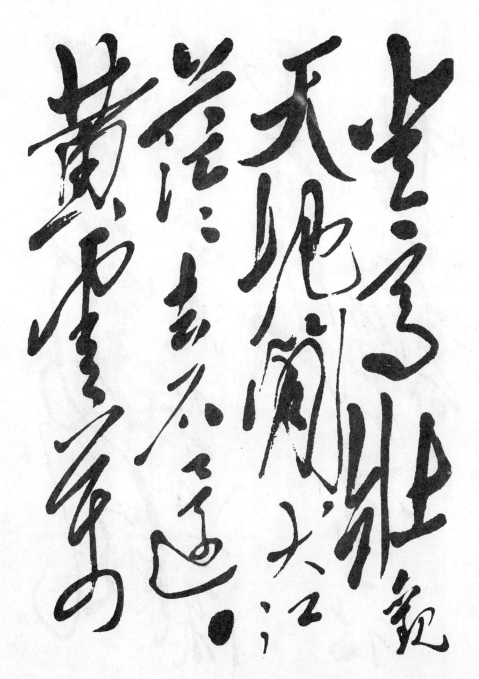

图 141－1

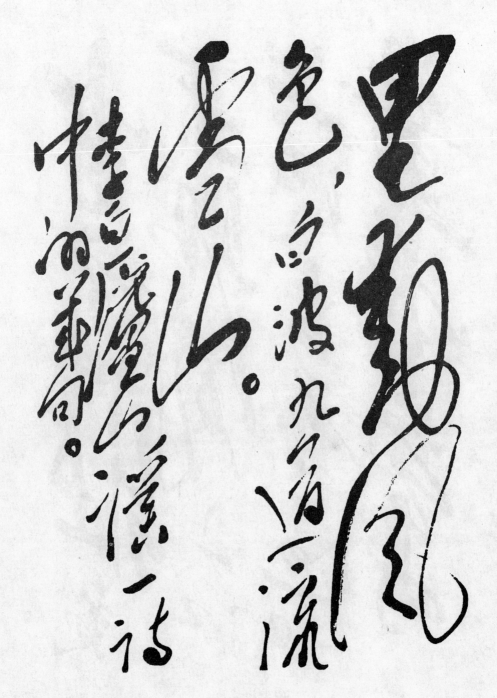

图 141 - 2

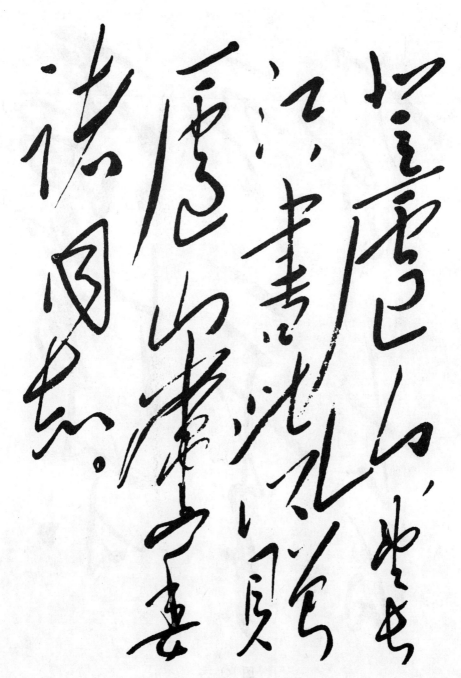

图 141 - 3

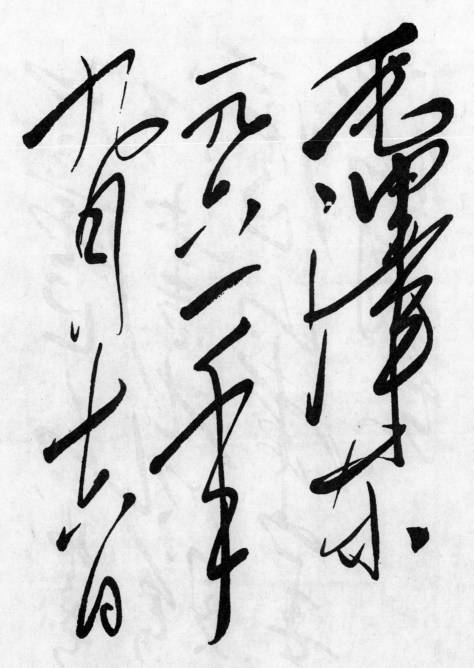

图 141－4

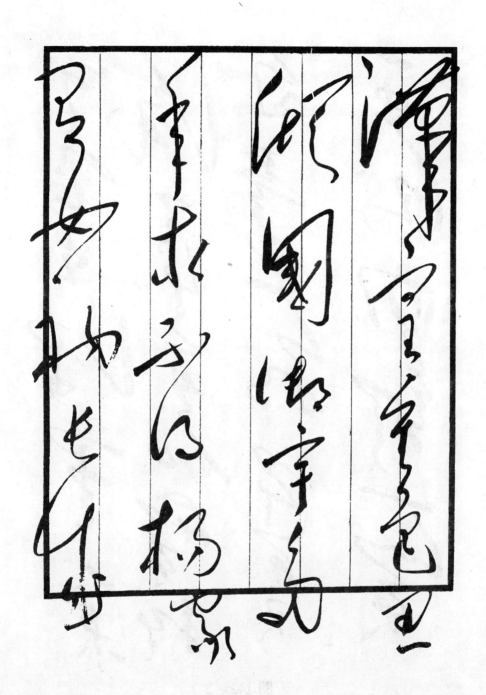

图 142－1

图 142-2

478

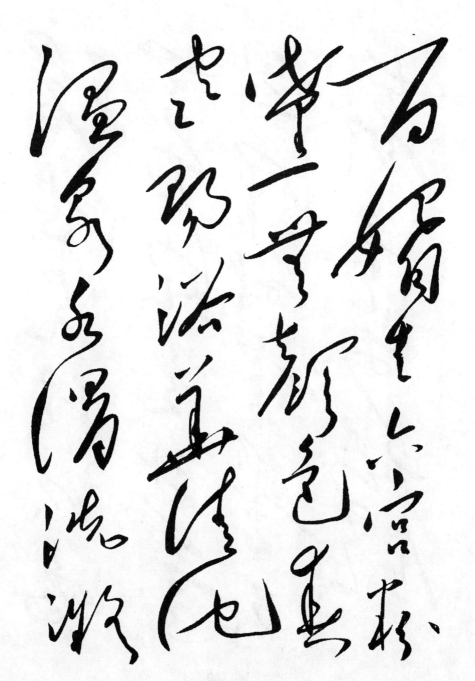

图 142-3

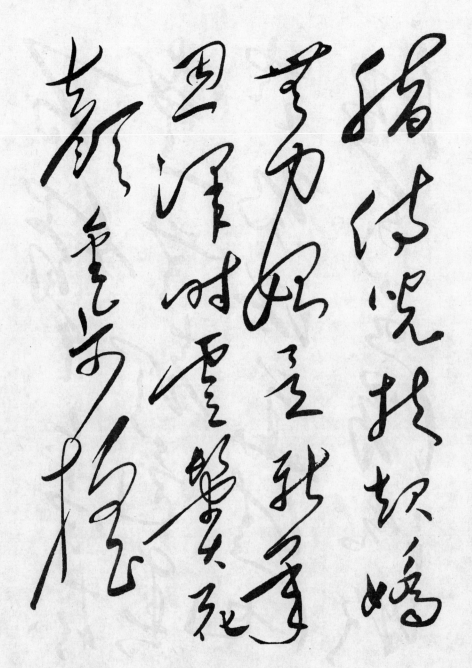

图 142-4

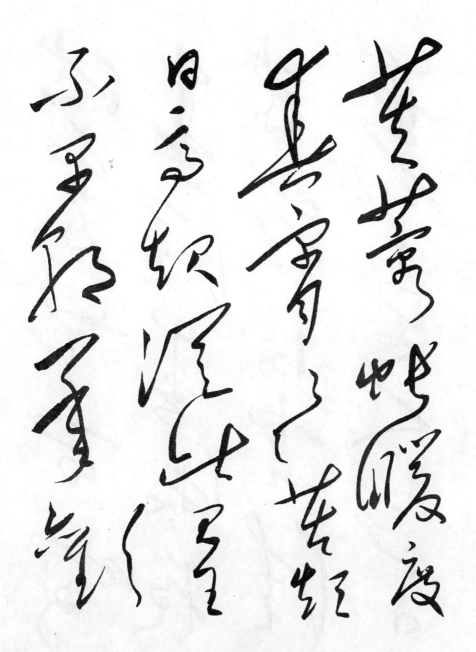

图 142-5

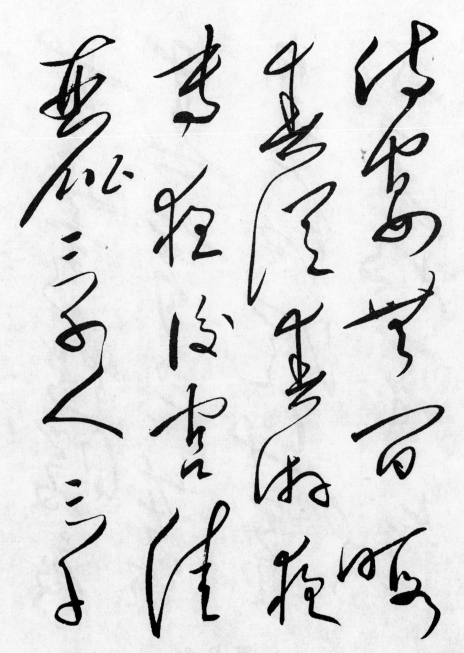

图 142 - 6

图 142－7

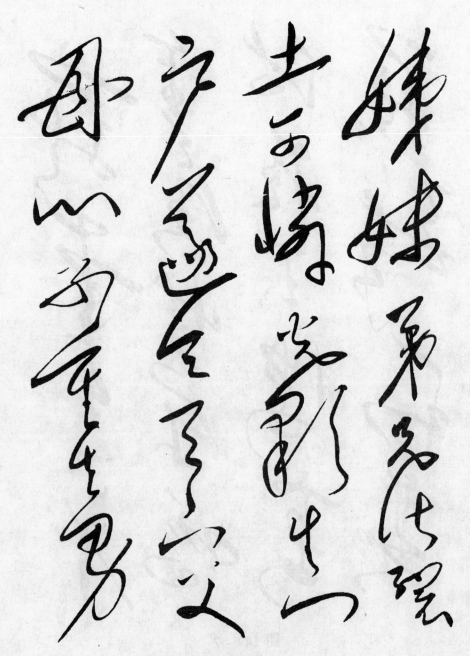

图 142 - 8

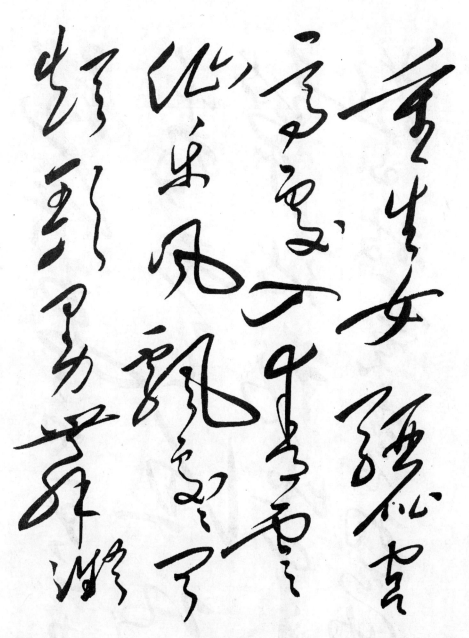

图 142 - 9

张旭书古诗四首

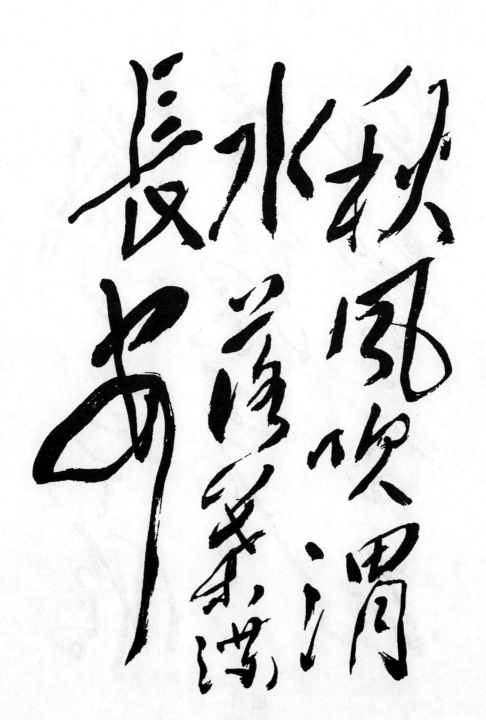

图 143

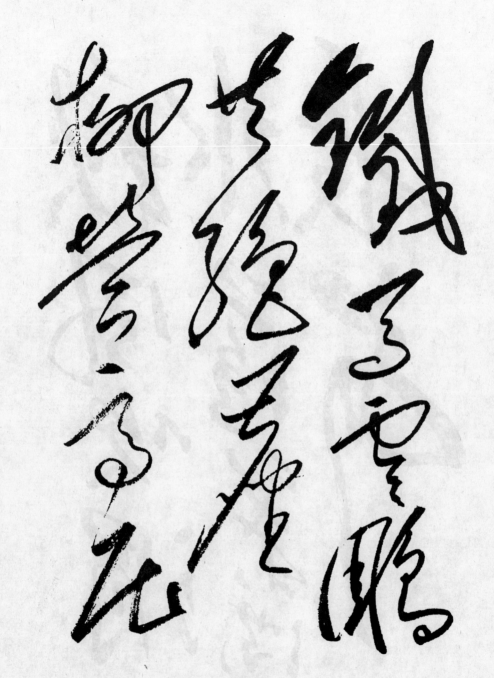

图 144 - 1

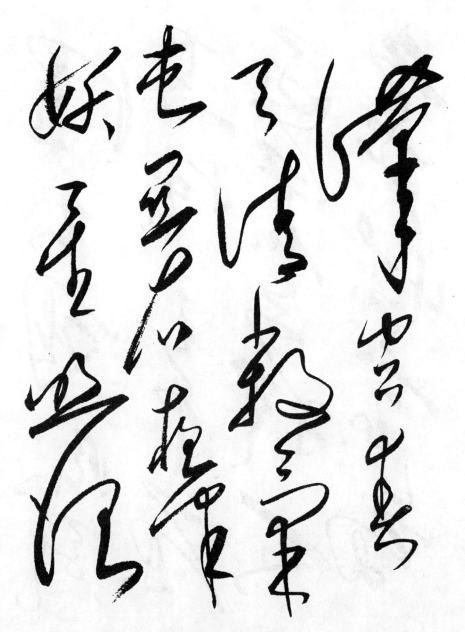

图 144－2

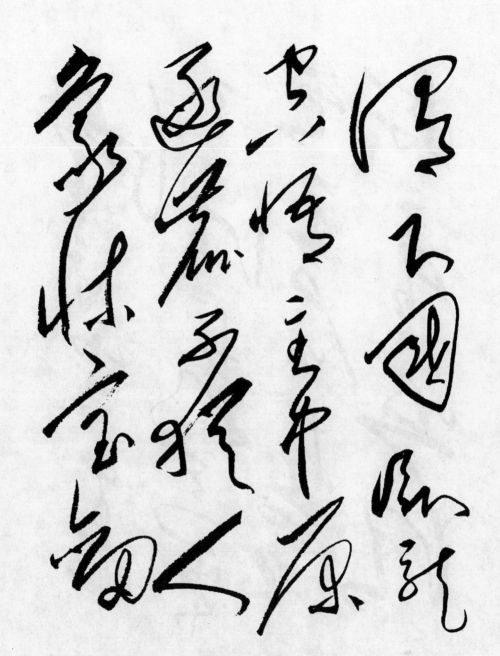

图 144 - 3

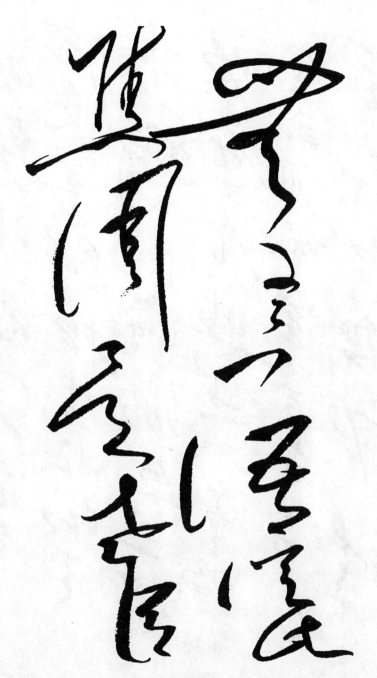

图 144－4

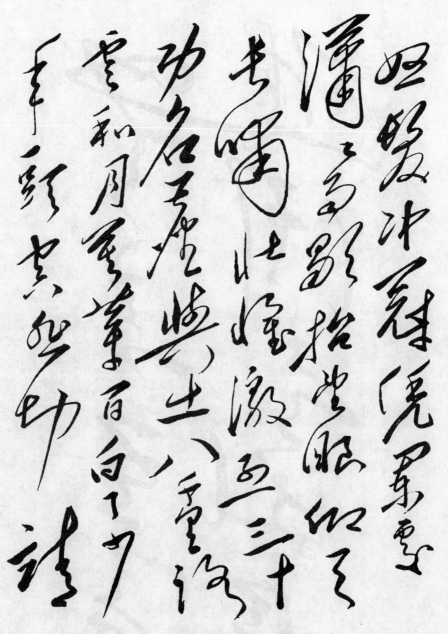

图 145-1

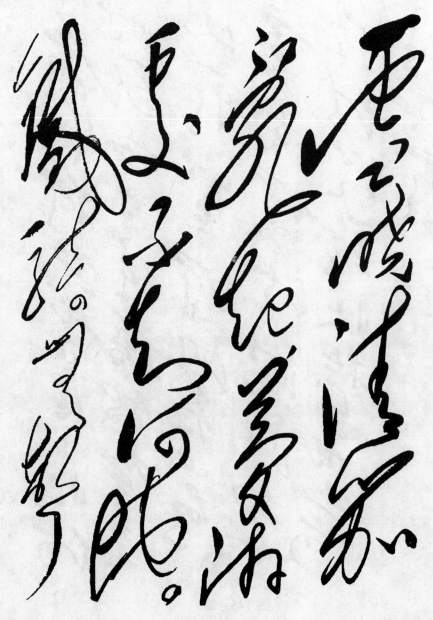

图 146-1

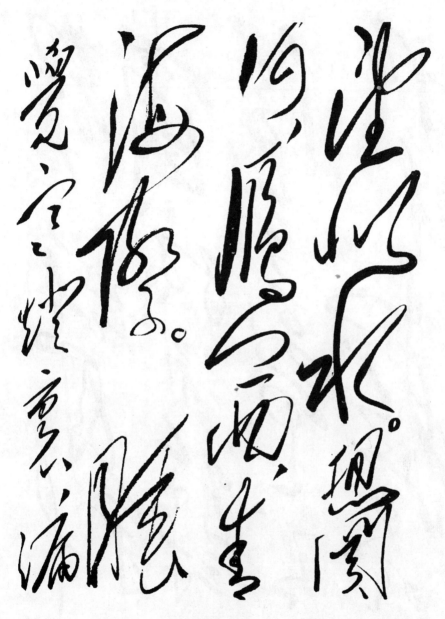

图 146 - 2

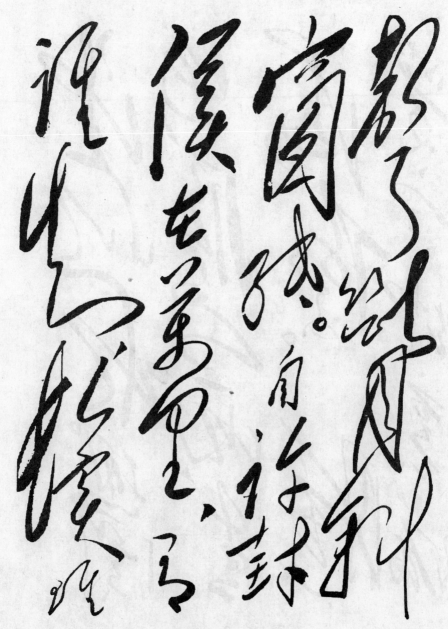

图 146-3

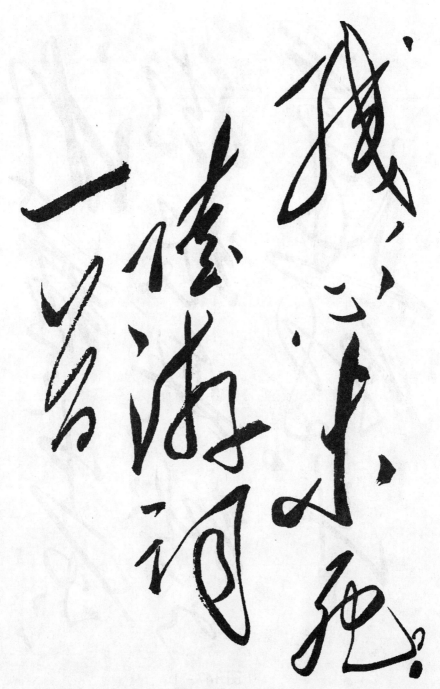

图 146 - 4

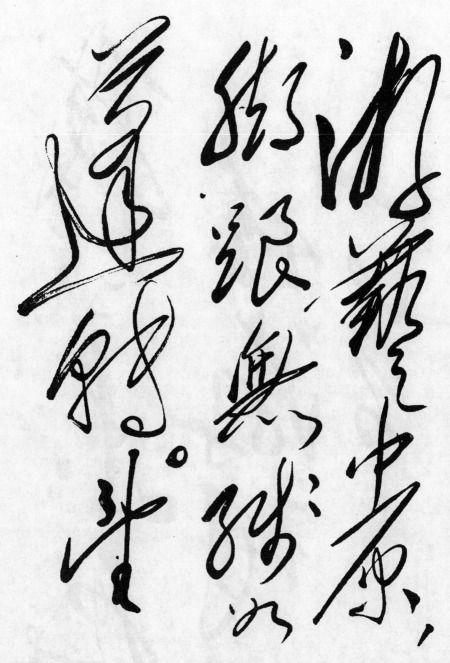

图 147-1

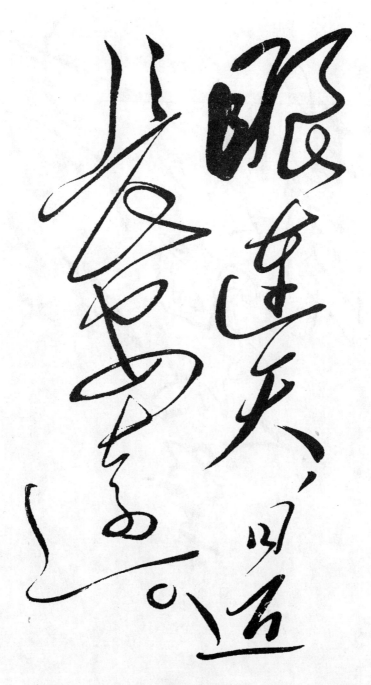

图 147 - 2

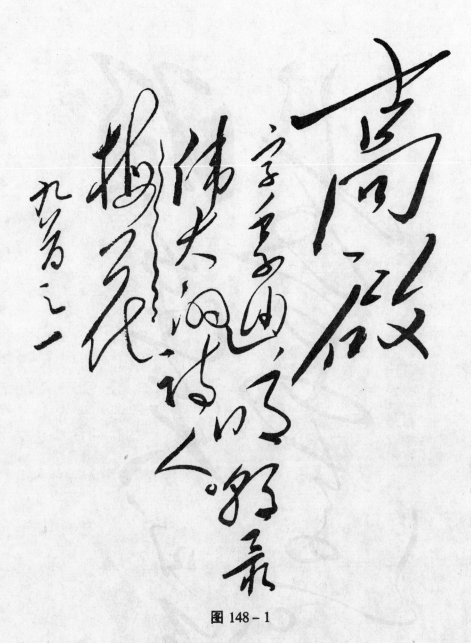

图 148-1

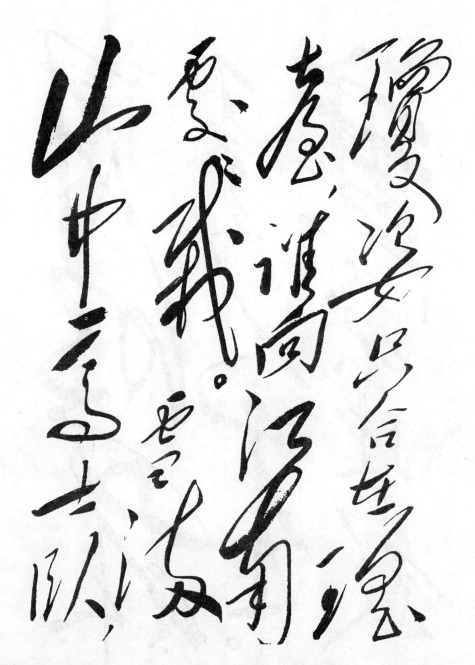

图 148-2

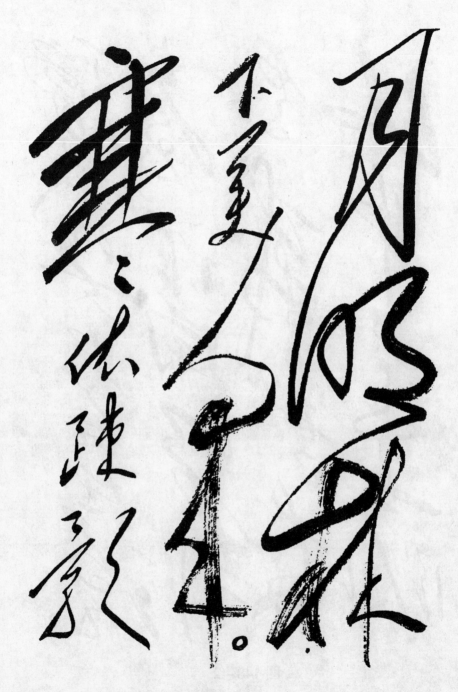

图 148-3

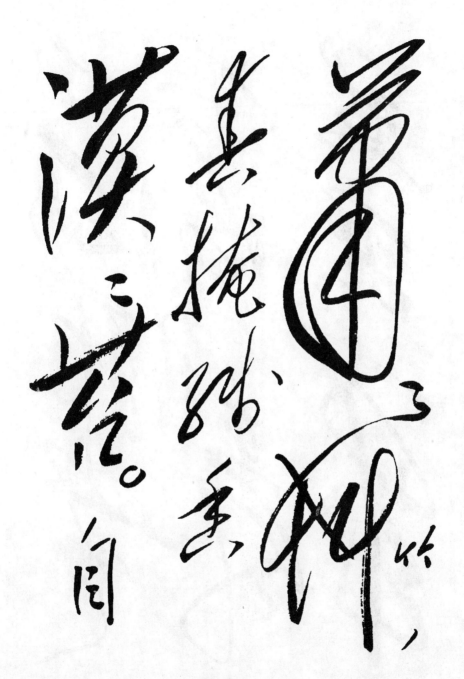

图 148-4

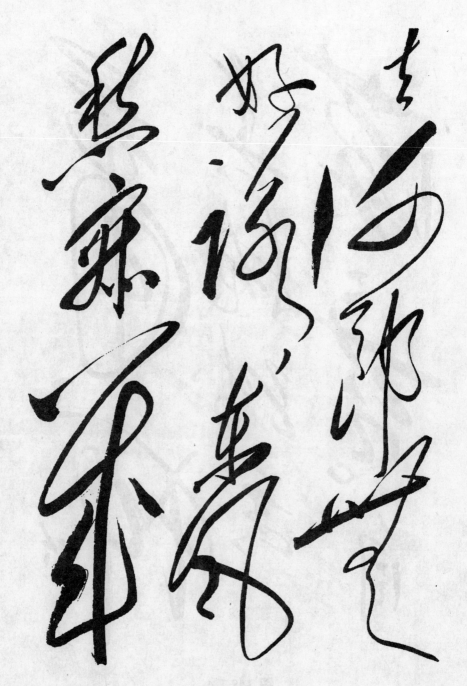

图 148 - 5

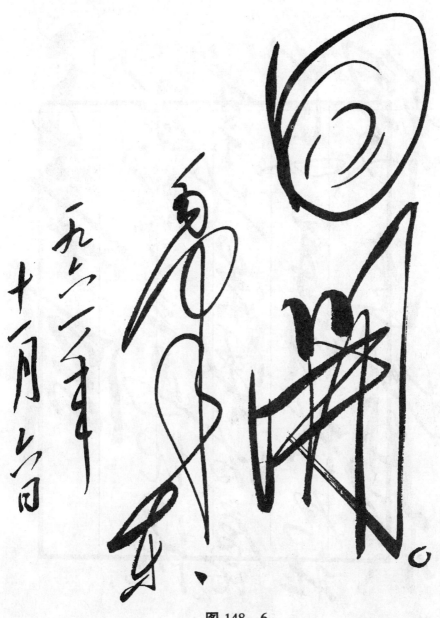

图 148 - 6

图 149-1

图 149 - 2

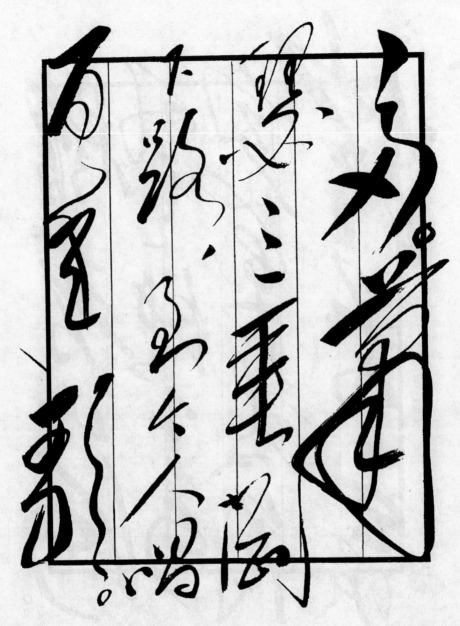

图 149 - 3

图 150－1

509

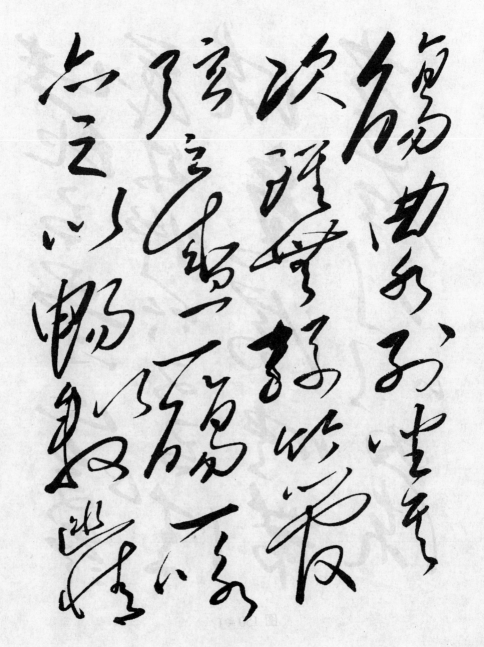

图 150－2

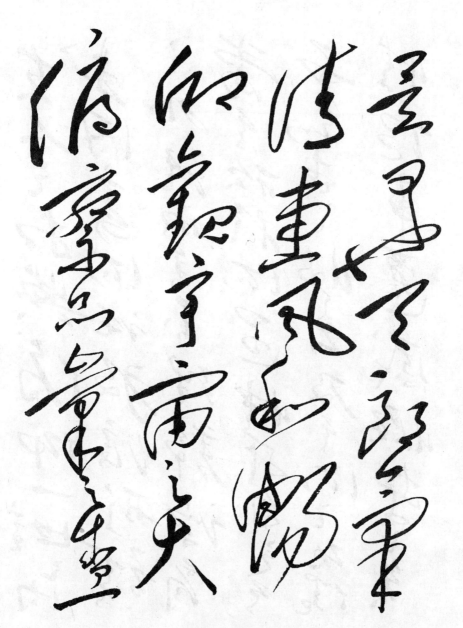

图 150-3

夫人之相与俯仰一世或

因寄所托放浪形骸

之外虽取舍万殊静躁

当其欣于所遇暂得

于己快然自足不

知老之将至及其所之既倦

情随事迁感慨系之矣

图 150-4

故知一死生为虚诞，齐
彭殇为妄作。后之视今，亦
犹今之视昔，悲夫。故列叙
时人，录其所述。虽世殊事异
所以兴怀，其致一也。

图 150－5